上海高水平地方高校（学科）建设经费资助
上海戏剧学院一流戏剧理论研究战略创新团队建设成果
国家社科基金艺术学重大项目"当代欧美戏剧研究"（19ZD10）阶段性成果

当代外国戏剧理论与研究丛书

宫宝荣　主编

卡罗尔论戏剧

Carroll
on Theatre

[美] 诺埃尔·卡罗尔　著

唐　瑞　章文颖　倪　胜　译

倪　胜　校

生活·讀書·新知　三联书店

图书在版编目（CIP）数据

卡罗尔论戏剧 /（美）诺埃尔·卡罗尔著；唐瑞，章文颖，
倪胜译. —北京：生活·读书·新知三联书店，
2023.10
　（当代外国戏剧理论与研究丛书）
　ISBN 978 - 7 - 108 - 07725 - 7

　Ⅰ. ①卡…　Ⅱ. ①卡…②唐…③章…④倪…　Ⅲ.
①戏剧理论　Ⅳ. ①J80

　中国国家版本馆 CIP 数据核字（2023）第 213998 号

责任编辑　陈丽军

封面设计　刘　俊

责任印制　洪江龙

出版发行　生活·讀書·新知 三联书店
　　　　　（北京市东城区美术馆东街 22 号）

邮　　编　100010

印　　刷　江苏苏中印刷有限公司

排　　版　南京前锦排版服务有限公司

版　　次　2024 年 1 月第 1 版
　　　　　2024 年 1 月第 1 次印刷

开　　本　710 毫米×1000 毫米　1/16　印张　23.75

字　　数　265 千字

定　　价　69.00 元

序　言

　　我对戏剧的兴趣来得比较晚。20世纪五六十年代我还是个孩子，在电视和电影中长大。直到上大学，我才接触现场表演的戏剧，但我立刻就被它迷住了。

　　虽然戏剧并没有取代我对电影和电视的着迷，但我在心里找到了空间，也找到了时间来痴迷于一种新的事物——舞台。现场表演的戏剧令我能更好地欣赏活动影像（motion pictures），与此同时，活动影像也更加深刻地为我阐明了戏剧的独特之处。

　　因此，我开始在我的大学的校报《霍夫斯特拉纪事》（*The Hofstra Chronicle*）上撰写戏剧评论。我没有修过戏剧史和戏剧实践的课程，但我的初恋是个女演员，我从她那学习了舞台技术和表演技巧。她主修戏剧，可以说，我在她的挑剔监视下，学会了学院派的戏剧研究。她课上要求阅读的剧作我都读过，并与她详细地讨论了如何理解它们以及如何将它们搬上舞台。由此我发现，学一个东西的最好方法就是与恋人一起。

　　当我去曼哈顿读研究生时，我已经非常渴望去剧院看戏了。就在那个时候，20世纪70年代，出现了一种新的戏剧类型——遂行。我开始在一家本地报纸《索霍周刊》（*Soho Weekly News*）以及杂志《艺术论坛》（*Artforum*）和刊物《戏剧评论》（*The Drama*

Review）上评论它。从中选出的一些评论以及相关的理论文章，构成了这本书的一部分内容。

最后，作为一位专业的哲学家，可以说，我把对戏剧的研究放到了学术显微镜下。我探究了戏剧的本质和本体论、戏剧与情感的关系、戏剧哲学的历史［特别是从亚里士多德（Aristotle）的著作的角度］，以及戏剧作为哲学解释的工具的可能性。这些学术研究的成果也收入了本书。

但这并不是我从事戏剧研究工作的结束。我打算将来还要看更多的戏、写更多的评论。这是《卡罗尔论戏剧》（*Carroll on Theatre*）的第一部，但我不希望是最后一部。

诺埃尔·卡罗尔

纽约

二〇二〇年二月十九日

卡罗尔教授于 2015 年 12 月 25 日在上海戏剧学院做关于亚里士多德《诗学》的讲座

目　录

Contents

论亚里士多
德《诗学》

介绍

　　亚里士多德生活在公元前 4 世纪，他以做过伟大的马其顿国王亚历山大大帝的老师而知名。亚里士多德在雅典研究哲学，他本人就是柏拉图学园里产生的最知名的成果。他曾跟随柏拉图做过研究，这是理解《诗学》的关键之一。

　　正如柏拉图关于艺术舞台上诗人地位——尤其是关于荷马——的一个持续的争论，对亚里士多德《诗学》也存在着一个持续的争论——一个跟柏拉图的持续争论，尽管柏拉图从未明显地提到这个问题。〔1〕你也许知道，在柏拉图的《理想国》里，他通过苏格拉底这个人物建立了一个理想的国家，〔2〕并且，他建议应该把诗人从这个国家里驱逐出去。人们可以将亚里士多德《诗学》看作期望在苏格拉底的国家里恢复诗人地位的一个短论。你可以回想《理想国》（607d—607e），在苏格拉底禁止诗人进入好的城邦之后，另一些人物问——是否存在一些条件使得他重新考虑允许诗人回到城里。苏格拉底回答说：

〔1〕 出于这个原因，提醒读者注意，这里"争论"的概念多少有些猜测性。——原注
〔2〕 意思说，借苏格拉底之口建立起一个理想国。柏拉图的对话写作类似于古希腊戏剧，因此这里称苏格拉底是一个戏剧人物。——译注

我建议我们也要容忍那些谈论诗歌的人，因为他们喜欢它，尽管他们并不写诗，而是用散文的方式谈论它，并且试图证明诗歌的意义不仅仅是快乐——它还有一个对社会和一般人类生活有利的影响。我们不会听从心底里有敌意的情绪，因为如果诗歌是既有益又令人愉快的，我们会成为胜利者。[1]

于是，柏拉图通过苏格拉底的话明显地引入一个对其观众的挑战——用散文为诗歌辩护（用散文也许是不想利用诗歌诱惑力和魅力）。

一种阅读亚里士多德的方式是企图迎接挑战并且驳斥苏格拉底对诗歌的反对意见——悲剧诗歌（狭义上说是摹仿）——正如一般意义上的艺术（作为摹仿）。相应地，在《诗学》里我们发现一系列对柏拉图立场的驳斥，是用散文写成的。

柏拉图坚持艺术（摹仿）与理性有抵触，既然亚里士多德认为摹仿是学习的一种状态，那么他也相信艺术（摹仿）与理性并无敌意。柏拉图说艺术是一种幻象，但亚里士多德反对这种主张。艺术不是一种幻象，而是重新结构出一个现实。对柏拉图，艺术只是自然的镜子，但对亚里士多德来说，艺术尤其是对自然（提炼意义上）的抽象。悲剧使人类生活的一般特征变得抽象并且用叙述的方

[1] 要求证明诗歌是有益的并且是令人愉快的，令人想起苏格拉底在《大希庇阿斯篇》（"Hippias Major"）里关于美（kalon）是有益的、愉快的定义。事实上，苏格拉底希望诗人群体去证明诗歌是美的（kalon），我相信这是亚里士多德暗自承担的一个挑战。再者，就某物本身是有价值的并且具有工具价值，苏格拉底相信它应归到属于最好的事物的那个类别里去（《理想国》，358a）。因此，苏格拉底希望他的诗人朋友指出它（诗歌）就在最好的事物那个类别里，亚里士多德通过论证指出它不仅是善的结果并且还因其本性而令人愉快，因为它也是一种学习，而愉快自身就具有价值。——原注

式来重构和展示它们。柏拉图相信艺术与教育无关，亚里士多德却表示艺术的确与教育有关，比如在一般人类行为和情感模式方面。

柏拉图主张戏剧、诗歌会引起令人讨厌的情绪、错乱的心理病，因此令社会变得危险。亚里士多德却表示戏剧、诗歌清洗（纯化或清理了）讨厌的情绪而引导社会进入良好的状况。柏拉图相信艺术通过同情（through identification）引起哀伤情感的摹仿，亚里士多德则坚持说艺术引起了卡塔西斯而不是对那种不良情感的摹仿。柏拉图说戏剧、诗歌或者是第二等级的手工艺或者并非一门手艺，而亚里士多德则表示戏剧、诗歌的确是一门手艺——用摹仿手段制作能获得卡塔西斯的结构的手艺。悲剧在这个意义上是一种精细校正和技艺高超的机器，一种情感机器，如果你想这么叫它。

柏拉图和亚里士多德的艺术理论之间的某些差异源自于更大的理论分歧。例如，柏拉图在《理想国》中关于情感的正式观点表面上是消极的，而亚里士多德则认为它们与知性有关，因此是有益的。

尽管亚里士多德反对柏拉图的许多结论，然而我们不应该设想亚里士多德会反对柏拉图所说的每件事。亚里士多德是柏拉图的学生并且在很多方面他都接受了柏拉图框架的基本元素。柏拉图和亚里士多德都同意，艺术，从其最宽泛的意义上讲，就是摹仿。此外，亚里士多德赞同柏拉图，认为戏剧、诗歌在贩运情感。

亚里士多德也接受了柏拉图的要求，如果普通艺术和特殊的戏剧、诗歌都被良善之邦所赞同，它们也会显示出对社会的好处。这些好处是柏拉图所期望的那些好处——艺术将必然对知识有所贡献，将必然通过促进美德而对市民的教育有好处，美德的重要作用是将分裂情感进行社会化的规训——也就是说，给过分的情感

刹车。

与其老师不同，亚里士多德至少必须向人们保证，艺术，尤其是悲剧，不会埋下或激发情感——点燃他们以至于他们拥有了对社会破坏性的反应。

有趣的是，你可能会注意到亚里士多德尤其关心怜悯和恐惧的情感，也就是柏拉图最为关心的真正的情感。为了回应柏拉图，亚里士多德努力揭示甚至悲剧也交织着怜悯和恐惧。用这样一种方式处理它，使得它有利于社会。于是，尽管亚里士多德反对柏拉图的许多特殊结论，他还是使用了一个柏拉图框架来操作——也就是说，他接受了柏拉图放置在诗歌爱好者那里的证据负担，他赞同柏拉图关于为了替诗歌辩护则必须证明它的要求。这是一种在真正的基础哲学水平上的协议。按这种方式，亚里士多德，尽管他与柏拉图有着许多的差异，然而，在诗学上，仍然属于柏拉图学派。

为了与柏拉图对那些支持诗歌的人的简述保持一致，亚里士多德确实用散文来进行辩护，从而避开了诗歌的诱惑。这对读者来说是一个不利因素，因为《诗学》读起来不像对话那么令人兴奋。这篇文章的风格枯燥乏味。事实上，亚里士多德被认为是世界上第一位研究生，因为他的《诗学》的文本是由他的学生在听他的讲座时所作的笔记组成的。这也就解释了文本的零碎性。其中的部分内容，例如亚里士多德关于喜剧的讨论，已经遗失了。考虑到文本是拼凑起来的，它的流畅性确实是很了不起的。

亚里士多德《诗学》的写作计划

介绍过《诗学》的一般情况，下面我们准备转向文本本身。亚里士多德对他要在这个文本里解决的问题表露得非常直率。一开篇他就说：

> 我们来谈论一下诗艺本身和诗的类型——每种类型的效果，为写出优秀诗作而组织情节的正确方式，以及诗的组成部分的数量和性质，再加上属于同一范畴的其他问题，都是我们要在此探讨的。(47a)[1]

也就是说，亚里士多德允诺要提供一个关于诗艺的各种纷繁复杂形式的地图——讲诗艺一般是什么并且讲诗艺的每个形式（或属[2]，我们也会说，类型）相当于什么。这些形式包括悲剧、史

[1] 这一整章都是辨别其与《诗学》相关的归属类别的思路。——原注

[2] 希腊语原文为 eidos，根据亚里士多德的术语体系，它是比种（genos）更低一级的类别，从概念的普遍程度看，由大到小排列次序是，种—属—个体。亚里士多德称个体为第一本体，种和属是第二本体。上引陈中梅译文中"类型"原文为 ton eidon，即 eidos 的复数形式。以上是国内人文学科学者一般的译法。根据国际生物学规范，分类等级应该为：门、纲、目、科、属（Geneus）、组、系、种（Species）。因此，按生物学界的译名，种应该比属低。我国人文学界和生物学界对属和种的译名是反的，而在国外学术界没有这种混乱。——译注

诗、喜剧。然而，正如我们前面提及的，现存的文本并不完整，只有最初关于悲剧的部分而不是全部的《诗学》。但由于悲剧——狭义上说是摹仿的主导形式——是柏拉图认为的最危险的诗歌形式，那么现存文本就显得特别重要了。

所以，亚里士多德打算告诉我们诗艺的一般问题及其属。这意味着他的任务部分上是关于定义的。他打算给我们提供一些定义来回答诸如"诗艺一般是什么?"和"什么叫做悲剧诗?"之类的问题，而且，他告诉我们他打算提供诸定义的属——功能定义。换句话说，通过告诉我们诗艺属的相关效果是被设计来干什么的，他想告诉我们诗艺属的本性，例如悲剧。举例来说，悲剧被按照它为观众心里的怜悯和恐惧带来的净化效果来定义，即事物要按照它们推行功能的效果来定义——这就是"功能定义"。亚里士多德打算确认悲剧功能所引起的效果，正如我们今天定义诸类型，如恐怖、神秘、悬疑或赚人眼泪的作品等，就是按照它们被设计成的、观众心里被煽动出的特殊情感来定义。

但他并不打算定义这些种——或者我们说的类型。他还打算查考建立这些类型的正确道路。换句话说，他打算解释如何正确制作相关类别的作品，例如悲剧，即用这种方式完成所说的类型的功能。举例来说，他会解释情节和悲剧其他成分——如角色——必然要被设计成能释放出悲剧类型定义所具备的功能。另外，他要试图回答由类型所引出的其他问题——那就是，什么是我们从悲剧里获得的快感的来源?

于是在47a，亚里士多德提醒我们说他有两个主要任务:第一，定义一般的诗艺以及诗艺的特殊类型，尤其是悲剧;第二，解释诗艺如何发挥作用——尤其是悲剧如何运作——从传递效果方面来定

义类型。他还试图解释其他一些关于悲剧诗的问题和悖论，例如我们如何可能从恐惧事件的悲剧描述中取得快感。

诗歌的定义，从亚里士多德的题目看，来自于古希腊概念 poesis，它与制作的理念相关。由此，亚里士多德的艺术哲学就原始地与事物建构的一面相关——即与进入悲剧来保证其所需的效果的东西相关。于是，人们可以说亚里士多德《诗学》原初直接与编剧工作相关。

但正如我们将在下一章中所看到的那样，这种对事物建构方面的强调与许多现代艺术哲学专注于事物接受方面的倾向形成了对比。这种倾向（后者）由植根于希腊词 aisthestis（感觉）、与艺术作品的感知相联系的美学概念体现。当然，亚里士多德并不是没有察觉艺术作品的接受，他的解释谈到了悲剧对观众的影响。并且，现代艺术哲学并不是没有意识到审美反应涉及刺激。然而，作为一个概念，亚里士多德强调的是有关作品的艺术建构，而现代艺术哲学往往更感兴趣的是描绘观众所经历的体验——通常被称作"审美体验"。

定义诗艺

亚里士多德的第一个任务是下定义。这是一个常识——在你去解释某些作品之前，你必须能说出来你正在谈的是什么，即你需要有种方法来挑选出或者辨识出你想要解释的东西。如果你打算解释链锯是如何工作的，你需要一种从其他机器中挑选出链锯的方法。你当然不想把链锯与面包机之类的其他机器相混淆。如果你这样想，你就会对用相同的解释原则涵盖所有这些机器的方法感到困惑。你必须知道你在谈论什么，并且谈论一类统一的事物。因此，首先要做的就是下定义。

再者，亚里士多德告诉我们这些定义会依照次序来说。他首先想定义一般的诗艺，然后定义其不同属，比如悲剧。

亚里士多德定义一般诗艺为摹仿（按照比较宽泛意义上的摹仿），正如柏拉图在《理想国》第 10 卷里所做的。悲剧、喜剧、各种诗歌和音乐，都被视为摹仿。亚里士多德说："史诗的创作和悲剧的创作以及喜剧和酒神颂和大部分为阿洛斯或里拉琴所写的音乐，从总体上说都是摹仿。"（47a）音乐被归在摹仿一词下面不仅因为它一般与歌曲（它是再现性的）[1] 相伴随，而且，因为像舞

[1] 歌曲 Song 因有歌词而被视为再现性的。——译注

蹈一样，它典型地被集成进戏剧产品之中，比如悲剧。在讨论媒介的两句话之后，我们看到亚里士多德也将绘画和雕塑放到摹仿概念里来了。

换句话说，亚里士多德基本上认为所有西方人所谓的艺术都是摹仿。也就是说，摹仿是他所说的诗歌的必要条件，而我们则称摹仿为艺术的必要条件；那么亚里士多德这里所主张的就是所有诗人——所有被我们称为艺术家的人——都是摹仿的制造者，这个主张对我们来说难以置信，但也许更接近于亚里士多德时代的痕迹。

于是，亚里士多德以一个普遍的总结开始：所有诗歌或艺术都是摹仿。诗歌的标志不是它有格律文或戏剧化的形式。摹仿这个定义确保了诗歌的存在。将数学教科书或烹饪书改写得具有节奏也不会使它们变成诗歌。摹仿就是标志，是诗歌的必然条件。而相关的艺术家就是摹仿的制造者。

假设这个定义告诉我们诗歌的一般定义，然而，我们如何分辨和定义诗歌的不同类别——我们该怎么分别称呼它们？亚里士多德说至少有三种方式来区分不同诗歌。

（1）媒介的不同（47a－b）。例如，绘画使用色彩和形状作为其媒介，而歌曲使用人的嗓音。因此，绘画是一种摹仿，歌曲也是一种摹仿，我们可以根据其媒介将它们分成两种不同类型的艺术：绘画是用色彩和形状作为媒介的摹仿，而歌曲是以人的嗓音作为媒介的摹仿。但不是所有种类的诗都可以按照这种方式来区分。某些形式的诗共享一种媒介，例如，喜剧和悲剧。那么你该怎么区分这些类别呢？

就这一情况，我们寻求第二种方式来区分摹仿艺术的诸形式，即按照：

（2）不同的对象（48a）。喜剧的对象——喜剧所写的——是那些比我们低级的人。相反，悲剧所写的就是可钦佩的——却不完满的，尽管如此却能指挥百姓的人，比如俄狄浦斯王（King Oedipus）。然而这并不能区分诗歌的每一种类，因为诗歌的特定形式会分享同样的媒介和同样的对象。例如，悲剧和史诗都使用语言为媒介并且都是关于可钦佩的或指挥百姓的人物——英雄们。那么什么东西才能区分开这些种呢？

为此，亚里士多德建议我们试试：

（3）模式的差异（48a-b）。在他的《理想国》中，柏拉图划分了三种不同的叙事模式：摹仿、叙述，以及摹仿和叙述的混合。亚里士多德在写《诗学》这一部分时，心里对这些模式之间的差别是有数的。作为这个区分的基础，悲剧可以与史诗划分开来，因为悲剧通过狭义的摹仿模式——通过角色诵读台词——而史诗是以摹仿和叙述混合来讲述的——一种角色的声音和作者的声音的混合物。

于是，在亚里士多德看来，所有与诗歌——或者就像我们说的艺术——有关的事物，都是某种摹仿，并且能通过仔细审查它们的媒介、对象和/或模式找出其类别。

明确了摹仿是艺术所归属的类，亚里士多德回头试图解释艺术何以存在的问题。他说：

> 从孩提时候起人类就有摹仿的本能（并且，在这一点上，人和动物的一个区别就在于人最善于摹仿，并通过摹仿获得了最初的知识）。其次，每个人都能从摹仿的成果中得到快感。可资证明的是，尽管我们生活中讨厌看到某些实物（例如，最

低级动物的形状和尸体），但当我们观看此类物体的极其逼真的艺术再现时，却会产生一种快感。这是因为求知不仅对于哲学家，而且对于一般人来说都是一件最快乐的事，尽管后者领略此类感觉的能力差一些。因此，人们乐于观看艺术形象，因为通过对作品的观察，他们可以学到东西，并可就每个具体形象进行推论（比如认出作品中的人物是某某人）。倘若观赏者从未见过作品的原型，他就不会从作为摹仿品的形象中获取快感，因为在此种情况下，能够引发快感的便是作品的技术处理或色彩或诸如此类的原因。

由于摹仿及音调感和节奏感的产生是出于我们的天性（格律文显然是节奏的部分），所以，在诗的草创时期，那些在上述方面生性特别敏锐的人，通过点滴的积累在即兴口占的基础中促成了诗的诞生。（48b）

总结一下：艺术最初出现是因为它们与摹仿相关，摹仿是自然的、快乐的源泉，因为它提供了知识和理解。[1] 这里，亚里士多德引用的例子似乎有点牵强：当我们辨识一张再现了一匹马的图片时是否是真正的学习？然而，随后，当亚里士多德将摹仿产生学习的快感的原则应用到悲剧之上时——据说我们也辨识并从戏剧的情节中学习了人类生存的一般样态——亚里士多德的观点更有意义。加之，亚里士多德在这个段落是正确地指出摹仿汇聚到人类学习之中——已经在孩子们身上得到证明。也就是说，亚里士多德正确地

〔1〕 或者，正如我们今天所说的，进化过程自然选择了那些从摹仿获得快感的人。这种摹仿的快感煽动人们从摹仿中学习，使得它适应于像我们这种必须获得生存的技巧和知识的生物，而不是煽动人们主要靠直觉得到它们。——原注

指出摹仿一方面与知性、知识相关，而另一方面又与教育相关。因为，没有摹仿，人类就不存在学习。亚里士多德非正式地观察到的情况已经被当代发展心理学丰富的证据所证明。

当我们回想亚里士多德与柏拉图的争论，诗歌和学习之间的关联这个见解的重要性已经很明显，因为我们现在看到，与柏拉图相反，亚里士多德认为知识并非偶然地与摹仿相关。摹仿与知识的获得亲密关联，因此，教育也与之有关联。事实上，柏拉图肯定知道这一点。难道他没有在他为守护者们所起草的教育计划中承认这一点吗？因此，亚里士多德暗示，柏拉图在《理想国》第10卷中对诗歌和戏剧的简单抨击，必须要么被修改，要么被抛弃。

亚里士多德通过指出形象不是幻觉，对作为摹仿的诗歌进行了讨论，这进一步挑战了柏拉图在《理想国》第10卷的见解。我们从形象中所得的快感有赖于我们认识到它们是形象/表象，而不是事物自身。根据亚里士多德的注释，我们从形象/表象中获得快感而对其原型却不喜欢看——例如尸体。这种快感的起源，根据亚里士多德的观点，在于认识到形象（跟原物）是分离的。我们从形象中获得快感恰因为它们承载着对事物的理解（通过拉开距离、构造、重构以及聚焦）。如果我们仍然要从形象获取理解（和学习的快感），并且如果我们认识到我们通常无法从事物自身（例如尸体）获取快感和理解，那么我们必须知道形象不是幻觉。由此，我们不会被它们所欺骗。

于是，柏拉图将摹仿和幻觉进行类比就是个错误。因此，摹仿不必被解释为处理灵魂的较低层次的部分。事实上，它们处理的是理解，后者被人们认为是理性的一部分。鉴于摹仿不是搅动情感的幻觉，反而处理的是理性的理解，那么它们就不会像柏拉图所断言

的那样威胁扰乱公民的灵魂。[1]

亚里士多德在叙述完摹仿的快感后，对悲剧、喜剧和史诗的历史作了总体评论。这是他打算全面分析的三种类型，因此他想要给予我们足够的背景知识，以便使他的分析易于理解。

[1] 学习的快感是产生诗歌的首要原因，但还有第二个原因——形式、节奏和我们从中所获得的自然的快感。这就是柏拉图在《理想国》第 10 卷中和其他地方所承认的审美快感。这也是许多现代艺术哲学家们所关注的审美快感。但是亚里士多德在他的《诗学》中除了承认它的存在之外，很少提及。此外，亚里士多德将从摹仿尸体中所获取的快感与自然的尸体进行对比，这种暗指证明了他的见解，即我们在摹仿的技艺中获取快感，尤其是从它对学习的帮助方面。

同样有趣的是，亚里士多德在此引用的一个例子是尸体。回想一下莱昂乌提斯（Leontius）的例子，柏拉图曾援引他来提出灵魂三分法的观点，据说摹仿流溢到了其较低层次的部分。——原注

悲剧的定义

第一种类型，就现存的亚里士多德《诗学》来看，唯一被多方面分析的类型——定义和解释——是悲剧。

亚里士多德提供给我们的定义方式是属加种差。例如，亚里士多德著名的定义"人是理性的动物"，所认识到的属就是"动物"。哪种动物是人呢？有理性的那种。这里，"理性的"就是种差（差异的类）。它告诉我们什么东西将人这种动物的属与其他属的成员区分开。

亚里士多德的"属加种差"定义悲剧如下：

"x是悲剧当且仅当 x 是一种对（3）严肃的（4）完整的和（5）有一定长度的以及（6）由令人愉快的语言修饰的（2）行动的（1）摹仿；（7）这种摹仿是（9）为了卡塔西斯（净化、纯化或清理）的目的（8）能引起恐惧和怜悯。"（49b）[1]

〔1〕这一段是卡罗尔教授依据分析哲学摹状词的形式改写的，据陈中梅译《诗学》原文为："悲剧是对一个严肃、完整、有一定长度的行动的摹仿；它的媒介是经过'装饰'的语言，以不同的形式分别被用于剧的不同部分，它的摹仿方式是借助人物的行动，而不是叙述，通过引发怜悯和恐惧使这些情感得到疏泄。"——译注

广义地说，悲剧所从的属是摹仿或再现。其余的先在条件是种差，它们限定着悲剧，使之与其他类别的摹仿区分开来。

第二个条件断言悲剧并非对任意事物的简单摹仿，而是特别地对行动的摹仿。照此，悲剧就与静物画的实践区分开来，因为图画摹仿对象，而不是行动。再者，悲剧也与肖像不同，就像那些提奥夫拉斯图斯（Theophrastus）[1] 所画的画，尽管它们也包含着人，然而包含的是安静的人而不是行动的人。同上，雕塑摹仿的也只是人的姿势。

然而，从媒介上看，悲剧也与绘画和雕塑里行动着的人不同，因为悲剧是由演员的朗诵（条件7），而不是颜料或石头构成的。

也许你会觉得有些奇怪，亚里士多德将悲剧和行动关联到一起，而他本不必这样做。英语词"戏剧文学"（drama）——即悲剧所归属的那个范畴——来源于古希腊语做（"draō"意思是"我做"）。的确，这个希腊词"戏剧文学"来自于 dran，大致意思是"去做"。亚里士多德自己指出了这个词源的关系。当然，在"做"和行动之间也存在着直接的关系，因为离了行动，我们还有什么可做或已做的呢？

另一个理由，我以为，亚里士多德主张从行动来定义戏剧是因为他相信悲剧的作用就是引起怜悯和恐惧——将我们扔进那种状态，并且，他推测引起一种情感状态的方式就是要通过一些变化的方法——某事不得不发生，某事不得不做使得我们进入一个情感状态。也就是说，我们只会被一个行动带入这种心灵状态——一些变化，通常由人类引起的变化。再者，对行动进行摹仿的概念引来跟

[1] 提奥夫拉斯图斯（Theophrastus），亚里士多德的学生，西方植物学之父，著有《植物的历史》。——译注

喜剧的对比，即在喜剧和悲剧的对象方面的对比，因为喜剧，尽管它也有情节，却主要与人物性格（而不是行动）有关，尤其是劣等人物的性格。[1]

为了将悲剧与其他相邻的类别区分开来，亚里士多德继续添加其他种差条件。第三个条件要求行动限制在"重要的"上面。这引起了与喜剧的进一步对比，因为喜剧摹仿怪异的行动。亚里士多德的第四个条件要求行动摹仿是完整的。这里，亚里士多德聚焦于适于悲剧的情节结构的种类。悲剧情节不应该是插入式的，由一大堆如电视系列剧《急诊室故事》（ER）一样、由各种故事组成的结构。《急诊室故事》是对一系列严肃的行动的摹仿，但每个插曲里都有一个不同的故事，它与前面插曲没有必然的紧密联系。

在古代世界，这种插入式情节结构是与史诗相关的，像荷马《奥德赛》（Homer's Odyssey）、独眼巨人（Cyclops）的插曲就与喀耳刻（Circe）的插曲没有直接联系。在大多数实例里，荷马《奥德赛》的插曲都是一些不连续的故事，原则上是附加上去的多余物。同样，在赫拉克勒斯（Hercules）的冒险史诗里，连续的整体被诸故事打碎。悲剧，从另一方面来说，包含着一个简单完整的故事，其中事件都是从头到尾因果相连。于是，对悲剧的各种要求——悲剧必须是完整的——使得它与相关的史诗类型相区分。

亚里士多德关于悲剧的第五个条件就是被摹仿的行动是严肃的。此处，亚里士多德内心里所要说的是故事再现了这样一种规

[1] 通过强调悲剧的对象是一种行动，而不是性格，亚里士多德实际上给出了一种对悲剧和着重角色的现代戏剧之间的划分标准，比如说现代戏剧，像《等待戈多》，其中没有什么事发生，也没有什么事被做。——原注

模，即能被观众所把握。[1] 悲剧应该在一个场景中完成。一个人很难做到将《黑道家族》（*The Simpsons*）的五季[2]全记住，如果不是完全不可能。要处理的内容太多了。但一出悲剧，据亚里士多德的观点，更像一部电影。

用亚里士多德那个时代的术语来说，与相关的一些史诗对比——例如赫拉克勒斯的英雄史诗——只是将历险的各个线索用毫无关联的重复的性格角色随便搭接起来。

再者，人们对亚里士多德所提出的以下理由有所怀疑，即亚里士多德建议悲剧应该在认知上可控，这一点跟情感冲击有关，因为他相信这种冲击是由设计好的悲剧的作用所导致的。为产生一种汇聚的情感反应——例如怜悯和恐惧以及卡塔西斯——有理由假设情感状态的对象自身非常清晰地汇聚起来。它不应该分散或摇摆，它应当被充分压缩使得观众的心灵围绕着它将自己包裹起来。

这种方法令悲剧成为一种有一定长度演出以便于人们在一次观剧中看完的这个期望跟要求悲剧是完整的——也就是说，简单、统一的叙事——并非无关。亚里士多德的观点是悲剧用其紧密的（叙事）目标锁住了观众的注意力。因为在前述两种情况下，观者的情

〔1〕 悲剧具有严肃性，即观众可以轻易地在心里完整把握住其行动，这一概念与戏剧应该遵守空间和时间的统一的概念相关。也就是说，戏剧应该被约定，应该出现一个场景，其中，戏剧再现的行动所持续时间与戏剧表演所持续的时间一致。亚里士多德经常因为将这些"统一律"作为规则——被莎士比亚等人藐视的规则——被批评。然而，亚里士多德这里关心的不是要遵守一套规则而是为了改进引发强烈的情感反应的悲剧。如果亚里士多德主张为了悲剧而对时间和空间的阈限进行限制，那更多的是出自经验驱动的本性的、对结构选择的心理学假设，为了最大程度地以正确的方式聚焦于观众的心灵。将所谓的"三一律"变成不可变更的规则是文艺复兴理论家和法国古典主义者做的事，但我怀疑亚里士多德不会赞同他们。——原注
〔2〕《黑道家族》是关于美国新泽西州北部意大利裔黑手党的虚构电视剧集，1999 年 1 月 10 日在北美 HBO 首播。——译注

感反应即便没有完全丢失，也很容易被削弱。

悲剧也因其通过格律、节奏、韵和比喻这样的诗性设置的语言制造出快乐而被标举。悲剧的语言是修饰性的。就此而言，悲剧与苏格拉底对话的语言相对立，后者，尽管是摹仿性的，对作诗法并无助益。于是，悲剧因其方法和对象而与苏格拉底对话有差别（在苏格拉底对话被视为动作而不是其对象的情况下）。

另外，悲剧因模式而与很多与之相近的东西有差异。它在狭义上是摹仿的，因为它通过人物对话来叙事。这一点使得悲剧与史诗相区分，史诗混杂着摹仿和叙述，也与伴随着激动或赞扬的主题和不规则的形式的酒神颂-抒情诗相区别，例如萨福的《心跳在继续》（Sappho's "The Beat Goes On"）（《残篇 58》）。因为，酒神颂以诗人的立场来颂出，而不是与作者以外的角色的立场。悲剧、史诗和酒神颂全都有着严肃的语言技巧，但可以通过它们的动机来区分。

亚里士多德关于悲剧定义的第八个要件从分辨出这种类型被设计来确保要得到的输出结果或效果。在第一个例子里，摹仿行动有意要去激发怜悯和恐惧。这一点与喜剧相反，喜剧要激发大笑（其本身与怜悯和恐惧相敌对）。然而这些情感不能出于它们自身的原因而被抛弃。悲剧被设想为要制造某种在心灵状态上的愉快，即悲剧是要操控这些情感导致卡塔西斯。于是，亚里士多德悲剧定义的第九个条件就是悲剧为着卡塔西斯的目的而挑起怜悯和恐惧。也就是说，悲剧的功能是为了净化、纯化和/或清理情感，特别是怜悯和恐惧。在这方面，悲剧与进行曲和赞美诗正相反，后者的目的是引发和强化相关的情感，而不是用它们来做别的事情或者以某种方式改变它们。准确地说，这件事情到底是什么——卡塔西斯是什么——是本章接下来要讨论的话题。但是现在，我们满足于观察到

这一点，悲剧操纵着它所激发出的情感，而进行曲和赞美诗只是简单地引发某种情感。

于是，这个定义明确说明了亚里士多德想要解释的东西的本性。它将悲剧放置于宽广的摹仿领域，而后再将悲剧从一众相似的事物中分离出来——喜剧、史诗、酒神颂、图画、雕塑、对话、进行曲、赞美诗等等。总之，悲剧与其他摹仿不同：行动而不是事件的状态（静物画和肖像画）；重要的或可敬的对象而不是低级的对象（喜剧）；完整的而不是插曲式的故事（史诗）；认识上规模有一定长度而不是枝蔓的（史诗）；诗句而不是普通语言（对话）；摹仿而不是叙事（酒神颂）和摹仿与叙事的混合（史诗）；引起怜悯和恐惧而不是引起别的什么，像笑（喜剧）；情感的卡塔西斯而不只是强化情感（进行曲和赞美诗）。

一旦我们知道我们在谈论什么，亚里士多德就准备着手解释悲剧是如何运作的。如已指出的，他的解释方法是功能式的。也就是说，他试图解释悲剧的各成分是如何为带出某种效果而作用的，尤其要在悲剧定义里通过激发怜悯和恐惧以引起卡塔西斯。

解释悲剧：诸成分的功能

在亚里士多德解释悲剧各成分如何一起和谐地运作之前，他必须告诉我们各成分是什么。于是在描绘悲剧的各成分作用之前，他就列出它们。（50a）

亚里士多德认为，悲剧的各成分是情节、角色、措辞和台景[1]。简而言之，情节是对动作或事件安排的摹仿。角色当然是执行动作的人物。行动涉及作出选择，角色则负责进行这选择。为了选择，角色必须推断出他们应当做什么以及为什么要这样做。这种推理过程必须通过对话令观众明确感觉到，在角色的对话中他们要展现出为什么要选择这个而不是另一个的观点，并且展现出如何推进他们的观点。角色对话中的推理过程给予我们以主角对他们处境的解释，并且既然他们是在对话，措辞也会成为悲剧的一个成分。最后，悲剧有一个台景的成分。台景的重要性倒并不会很令人惊讶，因为英语"theater"就是来自于希腊语"theasthai"，后者意为"观看"。

亚里士多德将这四个成分看作联合在一起起作用的。但这些成

[1] 台景，原文是 tesopseoskosmos，卡罗尔提供的英译为 spectacle，Buthcher 的英译为 Spectacular equipment，罗念生译为形象，陈中梅译为戏景，王士仪译为观看的演出场景。——译注

分必须按某种方式组织起来，来获取一个理想的悲剧效果。如果悲剧要正常发挥效果，其中某些成分必然要服从其他成分。也就是说，如果要实现悲剧效果，悲剧的各个部分的组织安排必须服从于一个明确的其各种成分或要素的层级框架。

亚里士多德所说的正确配置悲剧诸成分的概念的核心，就在于让情节成为悲剧诸成分或要素的首要成分或元素。（50a-b）对亚里士多德来说，情节是主导元素，因为他相信定义悲剧的作用就是去引起怜悯和恐惧，他还相信情节是能确保这种效果的主要元素。

引起怜悯和恐惧——由于人们的抉择和行动招致的结果——是关于他们所作所为和进行选择的结果。在观众中引发情感有赖于角色处境的某些变化，于是情节——对动作的摹仿——就成为悲剧的核心元素。其他每个元素都需要服从于情节，于是悲剧就应该设计成这样的方式，每个成分都使得情节能确保达到其所希望的效果。

有人可能会想，这种对引发怜悯和恐惧情感的关注会将亚里士多德带向一种观点，即认为角色至少与情节一样重要，但他却说情节是首要的。这是因为某人遭遇某事——某事不得不落到他们身上——会引起观众产生偶然的情感。这里一定存在着处境上的一种变化，它能引起我们情感变化。再者，降临到角色身上的事情必然是他们选择的结果。那么，由于这些原因，亚里士多德就想，行动就是引出怜悯和恐惧的原因，而不是角色。

按照亚里士多德的模式，悲剧与主要在意于角色发展的正剧相对，诸如契诃夫（Chekhov）的那些剧作［例如《樱桃园》（*The Cherry Orchard*）］，它们并不希望引起强烈的情感。强烈的情感倾向于由能令我们明显地积极地做出反应的、意外的事件状态引出。而角色的研究可能需要注意力集中，但它们并不引出极端的情感反

应，除非角色做了某些事阻止了情节转向或命运转折。

角色非但不是悲剧的核心，他们只需要被勾画到可以令情节顺利运行就好。这个情况可以类比于在很多经典侦探故事里的角色，例如阿加莎·克里斯蒂（Agatha Christie）的那些作品。角色不需要心理上的深刻发展来承载抓住人心的情感故事。于是，在悲剧诸成分的等级上面，亚里士多德把情节发展看得比角色发展要高。

的确，那种角色不发展的悲剧也是有的。例如，假设一个陌生人被火车撞了，你只知道她是个普通人。在这个故事里，这种情节可以引起强烈的情感反应，即使你几乎不知道这个角色是谁。按照这个意思，亚里士多德认为，可以设想一部没有角色的却能够达到预期效果的悲剧——也就是说，一部几乎没有角色发展的悲剧，然而一部没有情节的悲剧是不可想象的。[1] 因此，就悲剧而言，情节是一个更重要的元素，尽管它在其他体裁那里可能不是这样。

因为从等级上来讲，情节是悲剧的主导元素，而其他元素，比如角色，必须以促进情节为目的来进行设计——悲剧的情节结构不能为了角色的利益而妥协。角色，就像悲剧的所有其他元素一样，必须服从于情节——必须有助于促使情节成为引发怜悯和恐惧的有效工具。例如，模棱两可的、复杂的或者心理上比较愚笨的角色就有可能会模糊掉叙事中行动线的清晰性。

悲剧中的角色只需要根据促使情节迅速发展所需的属性来进行详述。只需要简单地勾勒一下俄狄浦斯（Oedipus）的骄傲，因为这

[1]　或许，这种可能性的一个例证就是苏联构成主义电影中对集体英雄的使用，例如《战舰波将金号》（Battleship Potemkin）。那里没有核心角色——从故事的开端到结尾没有单一的关注点。相反，每个场景中会出现不同的角色——通常不止一个。有趣的是，这部电影的导演谢尔盖·爱森斯坦（Sergei Eisenstein）认为《战舰波将金号》是一部悲剧。——原注

就是驱使他继续进行调查的动因，随后又反过来导致了引发我们怜悯和恐惧的灾难。欧里庇得斯的《酒神的伴侣》（*Euripides's Bacchae*）中的彭透斯（Pentheus）也是如此。悲剧角色不必引来丰富的猜想。事实上，在通常情况下他们最好不要被猜想，因为那样可能会减慢、分散或者扰乱悲剧所需的情节推动力。

既然情节是悲剧的关键要素，亚里士多德就花费了大量的精力来分析它，在此过程中，他对叙事理论做出了巨大的贡献。在其关于悲剧的定义里，亚里士多德说在悲剧里对行动的摹仿必须是完整的。不像一些史诗和所有的肥皂歌剧，一部悲剧不能有散漫的、插入式的事件线索。那些包含在一个叙事里的诸意外必须被统一起来以至于它们相互能无缝地连接，在外观上形成一个连续的事件。悲剧情节里的每一件事必须有其理由，而正剧应该没有松散的结局。悲剧情节应该是完整的。对亚里士多德来说，这是一个结构上的考虑。

接着，亚里士多德描绘了结构的种类，他相信这能给我们以悲剧叙事是完整的印象。对情节来说什么才是完整的？亚里士多德说，"完整就是有开头、中间和结尾"。（50b）这个提议显得有点空泛，当然，每件有确定大小的事物都有着开头、中间和结尾。例如，法兰克福香肠摆在你面前的盘子里，就有开头、中间和结尾。于是，如果这就是亚里士多德谈到情节时不得不提出来的说法，就会因其没提供任何新信息而让人非常惊讶了。

然而，亚里士多德的观察并不是空洞的，因为他是在技术范畴上使用这些术语；他并没有在它们定量的尺度上按其俗常意义来使用它们，每件事物都有起始点和结尾，而在这两点之间就是中间。对亚里士多德来说，悲剧的开头、中间和结尾是一个被设计来起决

定性作用的结构成分。

据亚里士多德的解释，结尾就是承继着其他某物的、必然的或通常的或可能的结果，然而它自己并不承继任何其他事物。如果把这个当作形而上学的陈述就显得有些荒唐，每件事物都承继着另一个。但亚里士多德在这个例子里的术语并不是形而上学的，而是文学的。他使用"结尾"这个词是按照当代文学理论的词汇"结局"（closure）来使用的。

"结局"指当一个故事结束时，我们所拥有的感觉，它的确是在一个适当的位置上。它似乎没有什么必要添加或减少。它是一种情感，就像一个音乐的结尾处——其所有的主题都处理掉了，精确地结束在正确的音符上。如果结束得过早，它就会很刺耳或者显得很突然；如果继续下去，它就会显得漫无目的或者单调乏味。因为悲剧引起了这种结局或终点的意思，它们就有了一个必然性的光晕（aura）。

有一个对这个结局理念的解释：它要告知观众，由一个逐渐展开的虚构叙事所提出的那些关于虚构世界的问题。姑娘会嫁给邻家男孩或者她跟着一个浅薄的摇滚明星出逃？一旦这个故事突出地展现出的所有相关问题得到回答，故事也就结束了。再者，观众也希望让它如此这般地泄露出来，因为这些问题都是由叙述强烈突出地摆到他们面前来的。

例如，《俄狄浦斯王》（*Oedipus Rex*）从一场瘟疫开始。这引发了一个问题，即瘟疫是否会终止。当我们了解到，如果杀害莱厄斯（Laius）的凶手可以被发现并且得到惩处，它可能会终止，这个问题就部分地得到了解答。于是，这引出了谁会杀死莱厄斯的问题？顺着这个探询思路很快就引出"谁是俄狄浦斯"这个问题？当这些

问题得到解答，我们发现俄狄浦斯杀死了莱厄斯，结果，俄狄浦斯因为这个行为刺瞎自己的双眼从而得到惩罚。令瘟疫消失的诸条件摆在这里了，于是就回答了本剧开头提出的这个问题。

当我们研究我们想了解的——或渴望了解的——每一件事物时，我们都会得到一个结局，戏剧的发展也是一样。当我们所有的问题都得到回答，换句话说，就是获得了结局。戏剧结束于准确完美的时刻，在它之前没有终止，当它在一些松散的终止点上摇晃（即我们的心里仍有问题压迫着），它不会过多逗留在告诉我们那些故事并没有提出过的不相关的问题上——例如邻家男孩买了一个嚆鸣器而赢得了女孩的爱。也就是说，从观众的角度希望知道，戏剧的终止要很理想地与已经提出并且吸引了他们的注意的诸问题相一致。从观众的角度看，戏剧的终止就是不需要有其他事情接续其后。不再有他们所渴求的相关信息。从信息的角度来看，在终点之后的任何事都是不相干的。从认识的角度来看，终点之后没有什么需要接续的，尽管从形而上学角度不是这样。没有什么需要知道的东西了。

类似地，当亚里士多德说"开头就是并不上承某些其他事物，但其后有事物自然地产生或出现"（50b），他并非从形而上学角度说这话。如果把这个理解成形而上学的断言，那就太荒唐了，因为它意味着某物从无生有了。亚里士多德仍是从认识的角度、从观众知道或需要知道的角度来说的。也就是说，亚里士多德讨论的是对流向观众的知识或者信息的控制。在这种情况下，亚里士多德将悲剧的开头处理成一个叙事单元而不是真正的事件。每个真实的事件都是某些早于它的事件的结果。然而，对读者来说，悲剧的开头并不需要陈述事件的所有原因性条件以便故事能进行下去。

一个故事通常以描述行动的时间和地点并且引入核心角色为开头——从而迟早会引出某些问题。《俄狄浦斯王》(*Oedipus Rex*) 开始就告诉观众，这儿有一场瘟疫，并且俄狄浦斯是那种有着极其坚定决心的、惯于在任何他想要完成的事情上取得成功的人。于是，这个开头就建立了，如我们今天所说的，行动。换句话说，它给我们提供了我们所需要知道的东西，以至于当更多的细节开始堆积时，这出戏会显得很合理。

悲剧的开头是一个信息包，包含着正好我们需要的、让我们能跟上行动发展的知识（包括谁、发生了什么、什么时候发生、在哪里发生以及为什么发生）——能够产生那种其问题由故事的结局回答的信息。

为了能跟上剧情并且产生这些问题，人们并不一定要知道关于俄狄浦斯或者底比斯城（Thebes）的一切历史。故事的开头只需要摆出或建立起使后续情节能明确接续的基本事实。于是，当亚里士多德说开头并不必须来自某些其他事物，他并不是说一个事件形而上学地从无中来；[1] 而是，他从叙事的信息控制（the narrative control of information）方面谈论开头。

开头包含着恰好能使后续继续下去的充分信息，不从任何其他事物中而来，具体说就是没必要让观众知道比开头建立起来让事件能继续的更多的信息。悲剧以必须知道某种基础为开头。从叙事角度看，一个开头 x 是一个包含诸事件和事物状态的东西，这个东西使得在 x 之前所有关于事件和事物状态的知识都会被提到，例如 x－1，而要接续着 x 或接续在 x 之后的事件，即 x＋1，那么这个东

[1] 就像他在谈论结尾时，他并不是在字面上形而上学地谈论一个没有进展的事件。——原注

西就是必然的。

悲剧的中间就是落在开头和结尾之间的部分。如果开头在观众心中引出某些问题使得他希望到结尾时得到解答，故事的中间就要去勾画这些问题并且展现它们，最终提炼并使它们复杂化，也许部分地回答它们或者用其他问题替换它们。用现代舞台的语言来说，中间复杂化了行动。在《俄狄浦斯王》里，复杂化包括重新调焦将关于杀手的辨认的问题转换成对俄狄浦斯身份认证的问题。

或者，用一个取材自老电影的极其简单的版本描述：男孩爱上了女孩（开头）；男孩失去了女孩（中间）；男孩得到了女孩（结尾）。当然，这并不是悲剧，因为它的结局很好。但它确实说明了亚里士多德心目中的开头、中间和结尾之间的关系。因此，它是一个完整的或者整体的叙事。

对亚里士多德来说，开头、中间和结尾在叙事作用状态中相互关联。开头发出在接下来所发生的事里我们所需要的信息，并通过引导我们询问关于它的各种先定的问题将我们定位到对细节的关注上。通过给故事添加额外的事实并且特别提出新问题，中间提炼和复杂化这些问题。结尾的作用是回答这些由故事的发展所提出来的问题。因为这些作用是连接在一起的，开头/中间/结尾的结构，照亚里士多德的意思，给予悲剧一个非常紧密的整体意义。这不是像史诗或小说那样的漫谈，离题走岔路。一切都巧妙地融入总体结构中，产生一种必要感。几乎没有无关的细节，一切都感觉被牢牢地锁在一起。

另外，这个整体使观众容易把握呈现在他面前的故事。因此，开头/中间/结尾的结构保证了悲剧会拥有正确的长度，即它不会用过多的信息压倒观众，使得观众丢失掉线索。如果他丢掉了线索，

故事就不会支撑住一个聚焦的、统一的、悲剧所希望引起的情感反应。如果悲剧想要引发或引起一个强有力的情感反应，它就必须确保全部信息都与引起观众心里的反应相关，并且都要趋向于结局。开头/中间/结尾的结构通过将相关信息组织成——统一为——一个干净的、内在相关的、现成的容易理解的细节套装来促成此事。

稍稍离题：论悲剧的重要性

　　悲剧的组织结构有一个紧密的交织的开头、中间和结尾服务于悲剧引发强烈、聚焦的情感反应的目的。当然，我们还不知道为什么情感反应会采取怜悯和恐惧而后又是卡塔西斯的方式。我们不会知道这一点，直到亚里士多德讨论到悲剧情节的其他必要特征，即突转、发现和苦难。然而，在解释这些之前，亚里士多德停下他对叙事结构的讨论而来确定悲剧——或一般诗歌——的地位和重要性了，他拿悲剧跟与其相邻的种类如历史和哲学相对照。

　　除了开头/中间/结尾的结构，悲剧还有意令观众能接受，因为在悲剧里诗人不会说"发生了什么但……某种事情将会发生，即依据偶然性或必然性可能发生"（51a9）。就是说，有某些像规律一样的东西或者说范型，它能将悲剧里的诸事件关联起来。悲剧更容易被读者追随，就是因为它是按照范型来写的。什么范型？人类行为的范型或规范。

　　换句话说，悲剧作家给我们再现人类事件可能会如何发展。如果作家将两个有着强烈意志却又有着截然不同目标的人——例如克瑞翁（Creon）和安提戈涅（Antigone）——放到一个冲突的过程里，可能会发生什么事？有谁会变得温和吗？好像不会。对亚里士多德来说，向观众展现这些人类生活的不同范型是诗人的任务——

他要揭示出，当他将不同人格放进戏剧里的同一个时空场景中时，事情会倾向于如何发展。在电影《沙与雾之家》（*House of Sand and Fog*）中，我们看到了两个坚信自己正直的人是如何引发一个毁灭的螺旋。

悲剧人物是以人类各种喜好为原料的化学家，他将它们并置于不同的联合里，而后描绘出可能产生的剧情梗概。根据柏拉图的意见，诗人通过这种方式给予我们关于人类本性的知识，特别是那些在《伊安篇》（"Ion"）里提过的，在人类生活的某些通常重复出现的情境中，尤其是涉及人际交往的情境中，人们可能会做什么或者说什么。同时，既然诗人与人类生活的范型——可能的范型——打交道，悲剧就按照能令观众可以在心里保留住其相关细节的办法来进行组织，从而就能满足将聚焦的情感反应引发出来的条件，即悲剧想引发的目标。

在 51a9，亚里士多德说了这段话来表明这一点："诗人的职责不在于描述已经发生的事，而在于描述可能发生的事，即根据可然或必然的原则可能发生的事。历史学家和诗人的区别并不在于是否用格律文或者散文写作；希罗多德（Herodotus）的作品可以被改写成格律文，格律文和散文都是历史，区别在于前者记述已经发生的事，后者描述可能发生的事。"

由此，诗人就更为哲学化，而且比历史学家更严肃。诗人倾向于表达普遍的东西，历史学家则倾向于特殊。历史，聚集了大量事实，隐藏了普遍的东西。普遍的东西是语言或行动的范型，而与一个根据给予的可能性或必然性相协调的种类的人的行为一致。展现这种范型就是诗人的目标，即便他用的是个体的名字。悲剧角色是感觉上普遍的东西，如黑格尔（Hegel）可能会主张的——体现理

想类型或理念的东西。例如，在《安提戈涅》（*Antigone*）里，克瑞翁代表城邦的主张，而他的侄女安提戈涅则是家庭或族群义务的符码。

悲剧探索人类生活中反复出现的情境，包括家庭冲突、政治责任和背叛、爱情和失败、死亡等。例如，《美狄亚》（*Medea*）叙述了一个女性被蔑视的情景，生动地诠释了随之而来的愤怒。美狄亚在这里是一个普遍的东西（理念），对亚里士多德来讲，这是"根据可能性或必然性，与特定类型的人相一致的一种语言或者行动"（51b）。

亚里士多德这段关于诗歌和哲学关系的论述非常重要。在一个小段落里包含了太多意思。首先，它回答了柏拉图反对诗歌的几个指控，尽管并没有直接点出他的名字。柏拉图对诗歌仅仅只是事物的一面镜子的指控，只抓住了特殊物的表面现象。此外，亚里士多德主张诗歌的描绘要比历史好太多。诗歌更为抽象，它有着普遍性的一面。它抽象地阐明了人类事件很可能的展开方式。它讲述人们如何在某种情形下所可能谈论以及可能行动的方式。

还有，记住《伊安篇》说过诗人所知道的恰好是人们所说和所做的。亚里士多德明显赞同这一点。他认为，与柏拉图相反，诗人的确知道某些事情，例如，某种人在某种情境下可能会如何行动——顽固如克瑞翁和安提戈涅这样的人可能会做出奇怪的行动来。两个人都不会退缩，都不会眨眼睛，一旦他们死命对抗，结果就只能是灾难。因此，与柏拉图相反，诗人了解某些事情并且可以就某些事提出教益，关于人类的生存，即关于行动和事件发展趋势的方式，某些人格、力量和情感化身为行动所可能发展的方向等等。

这通常只是可能性的问题。诗人勾画出事件发生的自然趋向。

有时在特殊情境里这些可能性不会成功。它们这种抽象的情景，有很大可能性会按照诗人预测的方式展开。对可能性的要求表明这些故事是可普遍化的。这里"可能性"不是关于观众可以或将会接受（按照当下对它的理解）的东西，而是就事情如何可能自行发展的方面在认识论上有其意义。

历史学家告诉我们在特殊的事项里发生了什么，它与事先预测可能发生的东西有可能一致，也有可能不一致。诗人给予我们对事件的自然矢量或趋势以更深刻或更抽象的洞察。诗人教诲我们关于人类经验的某种规律。诗人给予我们人类行为的蓝图，而不是按照这些蓝图建筑起来的大厦，当然，这些建筑也有可能偏离蓝图。

然而，蓝图仍然能给予我们一个现象结构的图画，而非实际现象的图画，例如台景蓝图，使得我们能由树木来讲述森林。因此，我们可以从蓝图学到一些东西。我们可以从悲剧学到东西，尽管柏拉图否定这种可能性。这也解释了为什么我们能从悲剧中获得快感，而不会从实际的悲剧事件中得到快感。悲剧的建构使得它们所描述的诸事件非常明了，而且我们从悲剧中获得的快乐，从大的方面讲，是学习的快乐，因此，与柏拉图所述相反，亚里士多德认为这是一种对理性没有害处的快乐，而且对理性来说还不可或缺。

也许你能回想起来，亚里士多德在前面提到我们会从摹仿中取得自然的快乐。悲剧就是对行动的摹仿。再者，摹仿所给予的快乐主要是学习的快乐。悲剧教诲人们以人类行动的知识。它教给我们怎样的人类行动知识呢？它教导我们当某些种类的人和力量相互冲突时，某些人类事件会如何可能地或必然地进行。

既然我们从悲剧中学习到了可能性和必然性，这种知识就显然是普遍的而且更接近于哲学而不是历史。因为这种摹仿的快乐有助

于获得类似于哲学的知识，它并不会吓坏理性，却在扶助理性。另外，这种知识同样有益于统治者和公民。从共和国的观点看，它是一种有益的快乐。因此，亚里士多德对苏格拉底在《理想国》的最后向诗歌的鼓吹者所提出的问题提出了挑战。

再者，这种知识对我们把握情节——可能的行动的结果——非常有意义。这就是为什么亚里士多德如此轻视悲剧里观众元素的重要性。请注意，对亚里士多德来说，悲剧和快乐是一种功能，使得人们从摹仿中学习。于是，如果我们从悲剧/诗歌中所学习到的就是人类事务——行动和事件——所可能行进的方式，那么很简单，我们可以通过阅读戏剧就能学到。我们并不需要通过台景来看到它的再现，在剧场学习的东西从书页里就能学到了。这意味着对亚里士多德来说现场台景没有情节那么重要，因为要从戏剧中知道的每件事都能从情节中获取。因此，情节要比台景更重要。

对此有一个推论。既然情节比台景更重要，那么如果上演一出戏，那么台景元素就不应该妨碍从情节中获取知识。可以说，台景永远不应该抢情节的风头。它必须服从于情节，始终有助于使情节所体现的知识清晰易懂。[1] 此外，既然悲剧并没有如字面意义般与视觉表象紧密相关，那么柏拉图对视觉和绘画的类比就因此被削弱了。

这个简短的段落也澄清了亚里士多德相信快乐是诗歌的一个主要源泉。他在前面提到快乐一般来源于学习性的摹仿。他说我们从

[1] 在 20 世纪，这种轻视情节重视台景的偏见引起了一种可预见的反应。它认为，与诸如情节等人为的文学作品不同，台景才构成了戏剧的本质，以至于所有真正的戏剧文学实践者都强调台景重于故事。由此，出现了安托万·阿尔托（Antoine Artaud）以及随后的理查德·福尔曼（Richard Foreman）、罗伯特·威尔逊（Robert Wilson）的美学思想。——原注

图画里获得的快乐与对图画内容的认知有关。我说过，这并不像是一个真正令人信服的描述我们从图画中获得快乐的来源的方式。然而，当我们联系到这一段关于诗歌的讨论时，他所说的关于学习中的快乐一般来自于摹仿，这个解释就很有意义了。因为我们在情节中认识到的是人类事件可能发展的趋势，如果没有诗人将相关的人类力量提炼出来并排摆出来，某些事件对我们是没有意义的。

也就是说，通过对人类事务的半抽象描述使得我们能看出或认识到人类的化学反应是如何起作用的，以及这些他们勾勒事件的方式如何可能会出现。这使得我们有一个机会接近真正发现人类的生存状况。

例如，一部女权主义小说可以强调某种可能的力量、性格类型和实践，以这种方式使它们脱颖而出并获得认可，然而在日常生活中，它们可能会被隐藏起来。因为诗人展示了人类事务的可能模式，他可以传授某些东西，这是因为他知道人有以某些特定方式行动的倾向，尽管柏拉图的主张正好相反。此外，我们由此得到的快乐的种类是认知。它并不诉求于心灵的低级部分。诗人所使用的这种知识更接近于哲学。此外，这种知识并不一定与特定的实践或技能紧密相关，诸如医学或指挥作战。这是包括诗人在内的任何敏锐观察者都能够获得的人类常识。因此，诗人是这个技艺的实践者而不是任何其他技艺的实践者。诗人的技艺就是摹仿行动的技艺，在很大程度上，它是展示人类事务的可能倾向的技艺。

当然，它也仅仅是更接近于哲学。它与哲学所提供的知识并不相同。因为哲学产生关于必然的知识，而诗人通常使用的知识相较之下没有那么明确。通常它只是使用可能性，即事情怎么可能发展下去。但这并不能说诗人什么也没有教授，而只是说它没有教授最

高类别的知识。

亚里士多德在《尼各马可伦理学》 （*Nicomachean Ethics*）(1177a) 里宣称最好类别的生活就是与理论沉思有关的生活，对永恒真理的沉思，比如数学真理。诗歌无法精确承担这种沉思。然而，它确实承担了一种相关类别的概要性的沉思，即对人类生活的深刻规则确定性的理解的沉思。诗歌不仅仅与认知性的快乐相关，我们也建议，由于它促进了对真理的沉思，从而可能对真正的最高的生活有所促进，这种促进并不是由于它呈现给我们沉思的永恒不变的真理，而是呈现给我们某种比起我们日常生活中所遭遇的东西更接近于那种沉思的东西。于是，再度跟随柏拉图的观点，亚里士多德似乎给诗歌在创造有道德的生活方面找到了一个位置，因为它对我们的认知力量进行了教海，而不是简单地把诗歌推到非理性的领域里去。也就是说，亚里士多德为诗歌在良善之城，道德公民的城邦，找到了一个角色。

回到悲剧的诸成分

讨论了情节对悲剧展现人类存在的普遍性东西的重要性之后，亚里士多德转向悲剧在观众中引发怜悯和恐惧——以惊讶告终——的作用来分析情节结构。

亚里士多德告诉我们悲剧情节应该是统一的；它们应该有开头、中间和结尾，那些术语都有其特殊含义。也就是说，假使要引发读者、观众和听众一个强烈的、聚焦的情感反应，它就是必要的。但为什么这些强烈的情感反应会是怜悯和恐惧？为解释这个问题，亚里士多德给了我们一些更为详细的解释，涉及构成完整悲剧情节的诸作用成分，即亚里士多德接下来剖析了在观众心中导致怜悯和恐惧的诸成分。

所有的悲剧情节都有开头、中间和结尾。但亚里士多德还区分了两种悲剧情节：有着开头、中间和结尾，灾难不幸落到主角身上的简单情节；以及复杂情节。并且，复杂情节最适合引发怜悯和恐惧。

在复杂情节里，诸成分负责由反转、承认和灾难（或受难）引发的怜悯和恐惧。反转和承认出现在悲剧的中间部分并且情节比较复杂。什么是反转？什么是承认？它们对引起怜悯和恐惧是如何起作用的？

关于反转，亚里士多德说，"反转就是行动的发展从一个方向转至相反的方向；我们认为，此种转变必须符合可然或必然的原则"。（52a11）反转就是情节的转向——叫作突转（peripeteia）。尤其，突转是情节转向，事情突然开始走向相反方向，使主角进入困境——也就是说，行动开始变得与主角原初的目的形成有意义的对立。这种对立经常是一种主体原初意向的反转。例如，俄狄浦斯开始调查瘟疫是为了进一步确立他在底比斯的领导地位，然而他的努力却自作自受，并且导向了对他自己的惩罚。用普通的语言来说，这就是那个著名的成语"命运的逆转"（a reversal of fortune）。

反转是复杂悲剧里的一个成分。但要记住亚里士多德正在从功能上分析情节结构。于是，反转如何作用于悲剧效果——引起怜悯和恐惧呢？就亚里士多德的观点，反转是恐惧的原因。反转提醒观众事情可以摆脱控制。悲剧强调这个主题，坏的运气可以随时毁灭我们的生活，玛莎·纳斯鲍姆（Martha Nussbaum）称这个主题为"善的脆弱性"。

悲剧得承认，坏事情可以突然发生到好人身上——善良并不能保证幸福。一个人可以根据他所相信的观念来生活，但遭到灾祸——也就是说，从幸运反转。

例如，俄狄浦斯离开科林斯前往底比斯，以逃避他将杀死自己的父亲并与母亲乱伦的预言。他一点也没有意识到，前往底比斯城实际上是在实现他的命运，因为科林斯的国王和王后不是他的亲生父母，只是他的养父母。实际上，底比斯的国王和王后才是俄狄浦斯的亲生父亲和母亲。俄狄浦斯带着最好的意图离开了科林斯，然而他选择的结果却恰恰与他想要的相反。结果是可怕的、悲剧的。

有着良好意愿的好人随时可以被击倒，这一事实对希腊人来说

是一个可怕的前景。因此，这个特殊的情节转向——幸运的反转——能打击古代观众的心灵，并使其产生恐惧，因为它体现着观众们自己不可逃避的弱点。

《俄狄浦斯王》的最后一行是"不要说任何人是幸运的，除非他到死"。通过这个警语，古希腊人发出信号说我们不可以评价一个人的生活直到他或她已经死亡，因为只有在死亡里一个人才最终逃脱了不幸的掌握。仅仅在呼出最后一口气之后我们才能肯定地说某个人的生活是一个好的生活。甚至有美德的人的命运也是危险不安的——命运的人质，这就是悲剧的凄凉教训：它深刻地洞察了人类生存的真理。悲剧图解了人类生活的这种必然特征。这使得观众对悲剧的情感反应反转到恐惧——为某人恐惧，为不断冲来的、某人自己的前景恐惧。

悲剧提醒观众无论多么强有力或善良，我们最好的意愿也可能会有最坏的结果。悲剧的反转成分强调，我们打算要讲给自己的故事并不能保证，当全部的事情都被讲出来并做完，就是我们想讲的那个故事。它使我们意识到人类生活的偶然性——包括我们自己的生活，这引起了我们的恐惧。

在复杂情节里，反转之后可以接续承认或发现。这个情节运动尤其与推进怜悯相关联。它为了主角反转的情境慢慢渗入怜悯。承认尤其出现在当诸角色认识到，由于不是他们自己的过失而导致的错误，他们成了毁灭自己的主体。

亚里士多德将承认定义为从无知到知识的转变，比如当俄狄浦斯认识到他就是杀死拉伊俄斯的凶手。我们完全怜悯他，因为我们知道，他承认他给自己带来了痛苦，正如一旦克瑞翁承认通过他自己处决安提戈涅的行动，他就引来了他的儿子海蒙（Haemon）和

他妻子欧律狄刻（Eurydice）的自杀。他看到这个灾难是他自己的错，归咎于他审判的错。

为什么这种情节会导致怜悯？好吧，糟糕的事情偶然发生在某人身上已经够糟了，更糟糕的，这是你带到自己身上的并且你知道这事。你的困境就是可怜悯的全部，因为加到偶然发生的糟糕事的痛苦上面的，还有增加的、来自于你认识到你是自找的、心理上的痛苦。

看到一个角色展现这种自我意识的痛苦，强化了我们已经从被命运击倒的角色身上感受到的怜悯。一个自己引发的不幸包含着自责，它出自于对这一点的承认，即你自己可以避开这个灾难。这里受害者承受了相似于"要是我那样做了，那么"的经验，比如一个父亲的例子，在游泳事故之后，说"假如我让约翰尼待在家里做家庭作业就好了"。并且，再说一次，既然这些角色的悲痛提醒我们同样的事情会降临到我们头上，我们也就再度感觉到了恐惧。

在这三个因素里的最后的复杂情节运动是灾难或苦难。这个情节发展的名称是可以自我解释的。灾难包含破坏或痛苦——全都看得到的死亡、极度的痛苦等等。这使得我们怜悯那些命运的受害者。

戏剧中的反转带来了随后的痛苦。在《俄狄浦斯王》中，当人们发现俄狄浦斯是凶手且为拉伊俄斯的儿子，而不是为拉伊俄斯复仇的人时，故事就发生了反转。这当然也导致了伊俄卡斯特（Jocasta）的自杀、他的自行戳瞎双眼、自我放逐和痛苦。这增加了我们的怜悯和恐惧。观众产生了恐惧，是因为我们意识到这样的灾难可能是我们自己行为的意外后果。当痛苦堆积在他身上时，我们对这个角色的同情就被激发了。此外，这里也可能存在我们对自

己的同情，因为我们意识到作为人类同胞，我们也可能会遭遇到同样的人生意外（又称坏运气）。

总之，由复杂情节的成分组成的悲剧情节，其作用就在于按照接下来的方式发动意向性的悲剧反应。开头/中间/结尾的结构保证了强烈的、聚焦的戏剧情感反应。反转成分主要是对那种情感反应进行精炼使之成为一种恐惧。承认成分与反转作用相伴时就引起了怜悯。当然，灾难会为怜悯和恐惧添加燃料。

在悲剧的简单情节里，灾难做了所有引发怜悯和恐惧的工作。复杂情节做得更好，因为它们按照某种方式使得按照预测保证怜悯和恐惧能更充分地产生出来。它们经过了更为错综复杂的校准以便完成这个工作。再者，这也说明很明显起作用的成分是因为悲剧的形式——情节的形式——被亚里士多德打破了，他的方式是以各种功能引起或实现悲剧的目标——产生怜悯和恐惧。

角色

对亚里士多德来说，在情节之后，人物角色的结构是最重要的悲剧元素。正如亚里士多德着眼于最有助于带来悲剧效果的方面来分析情节，于是他对人物的结构的考察就从能在观众中最有效地引起怜悯和恐惧的方面开始。

这样的话，最重要的明显就是主要人物的结构——悲剧落到其身上的人物。这个人物不得不这样摹仿，他/她最好地服务于悲剧情节，反过来悲剧情节也最好地服务于悲剧情感。对这样的人物，亚里士多德说：

> 首先，悲剧不应表现好人由顺达之境转入败逆之境，因为这既不能引发恐惧，亦不能引发怜悯，倒是会使人产生反感。其次，不应表现坏人由败逆之境转入顺达之境，因为这与悲剧精神背道而驰，在哪一点上都不符合悲剧的要求——既不能引起同情，也不能引发怜悯或恐惧。再者，不应表现极恶的人由顺达之境转入败逆之境。这种安排可能会引起同情，却不能引发怜悯或恐惧，因为怜悯的对象是遭受了不该遭受之不幸的人，而恐惧的产生是因为遭受不幸者是和我们一样的人。所以，此种构合不会引发怜悯或恐惧。

介于上述两种人之间还有另一种人，这些人不具有十分的美德，也不是十分的公正。他们之所以遭受不幸，不是因为本身的罪恶或邪恶，而是因为犯了某种错误。这些人声名显赫，生活顺达，如俄狄浦斯、梯厄斯忒斯（Thyestes）和其他有类似家族背景的著名人物。（52b15）

注意这里对角色的要求是混合的。再者，要这么做的理由全都与它们可以推动我们精确地进入怜悯和恐惧状态相关。对善良的人的毁灭会令我们厌恶。对特蕾莎修女（Mother Teresa）加以私刑会引起义愤，而不是怜悯和恐惧。另外，很清楚，我们今天所说的对悲剧角色的认同，或许更好的说法，应该称之为一致性或忠诚或结盟，在亚里士多德理论里非常重要。

这些角色被拔高或英雄化，是为了提醒我们无论一个人多么伟大，他都可能成为命运的受害者。既然伟大的人物，跟我们类似，是不完美的，当他们被毁灭时我们就感觉到怜悯而不是愤怒。的确，既然他们与我们相似，他们的毁灭就是在提醒我们，自己的美好生活是偶然的。

也就是说，我们尤其被害怕所打动，因为我们可以看到与我们非常类似的角色，而相似的灾难也可能落到我们头上。我们承认主角是我们的同盟，因为他们拥有继承祖先而来的肉体的所有弱点。这意味着角色，尽管有着给人印象深刻的地位，在某些方面也不得不同大多数观众一样。角色不能太善良；但也决不能毫无用处。为什么？因为悲惨的事情落在一个毫无用处的人身上，也许可以唤起同情，但不会引起恐惧，这里所说的恐惧被说成对我们自己的恐惧，对像我们一样的人、普通观众、有着普通的美德的人的恐惧。

可以推测，普通观众，既不是完满的善良的也不是极度无价值的人，不可能关心一个对他/她自己生活前景毫无作用的人的悲惨命运。

类似的，悲剧主角不应该有完满的恶，因为这时他所遭受的灾祸就会受到观众的欢迎，因为他正应该受此惩罚。也就是说，写《海因里希·希姆莱的悲剧》（*The Tragedy of Heinrich Himmler*）这种剧本是一个不明智的戏剧冒险。因为他的死亡，并不能引起怜悯和恐惧，却更能鼓舞我们的正义情感。

还有，与对角色的一致性这种要求相符合的是这样的概念，即人物要处于一个显著的善和堕落之间。例如，由于对角色的误解而猛烈地投给他以灾难，这应该是一种错误，而不是邪恶。亚里士多德建议，在理想的情形下，这应该是一个无辜的错误而不是一个邪恶的错误，比如俄狄浦斯逃离科林斯。因为，再说一次，主角应该像观众一样，具备普通的美德且不是一个坏人。他的落败不是因为他自己的道德过错，而是因为他不应该受到的降临在他身上的灾难。

悲剧英雄应该与普通的观众类似，因为他是一个普通的善良的人遭受了挫折。由此，甚至角色的语言也应该服从于悲剧的这种结局或目的。出于这个理由，亚里士多德建议将抑扬格三音步作为基础，因为这种格律比起其他形式，例如歌曲来，最接近于普通对话。通过使得主角声音与我们的相似，也许亚里士多德认为我们会更喜欢看到我们自己处于角色中，更易于被恐惧所感染，例如令主角烦恼的命运的反转就可以打击到我们。

前述角色类型隐藏在某种情节中，这种情节在不幸的顶点会引起我们的怜悯和恐惧。语言同样会在观众心中引起怜悯和恐惧，因

为不幸是自己选择的，尽管是无辜的错误导致的结果，而图解式的呈现灾难的场面则激起了这些情感。假定这些因素会给我们引起如此多的怜悯和恐惧，在剧情的结尾，我们的情感会被耗尽；我们会耗尽怜悯和恐惧。张力会在我们心中被引发，而后被解除，以便于所有的情感都能被情节卷入。

因此，不是激励相关的情感到一个失控点上（会损害到心灵的理性规则），悲剧，根据亚里士多德的解释，也许要压制怜悯和恐惧。按这种方法，亚里士多德也许逃脱了柏拉图对悲剧最严厉的批判。

卡塔西斯

我们已经知道，亚里士多德对悲剧诸成分的分析致力于展现悲剧的各部分如何在观众心中引发怜悯和恐惧。但怜悯和恐惧，尤其是对我们自身命运的恐惧，没法是一个真正愉快的状态。那么，为什么我们要消费悲剧，如果其结果是不愉快的或否定性的心灵状态，例如怜悯和恐惧？这可能是卡塔西斯的概念被介绍进来的好时机。但什么是卡塔西斯？

迄今为止，亚里士多德对悲剧的分析是通过解释悲剧如何作用于引起怜悯和恐惧的方式来进行的。既然我们假定亚里士多德将悲剧定义为，必须通过对行动的摹仿引起这些情感，才算作是悲剧，那么这个过程就很有意义。然而，悲剧还被假定为要促成怜悯和恐惧的卡塔西斯。因此，除非我们对怜悯和恐惧经历卡塔西斯，有了一些概念，否则我们不会完全理解亚里士多德的观点。此外，如上所述，这可能有助于回答我们为什么要让自己忍受怜悯和恐惧的负面情绪的问题——休谟（Hume）后来将这个有关悲剧的问题命名为"悲剧悖论"。[1]

[1] 在他关于写作目的的声明中，亚里士多德不仅承诺要定义和解释诗歌，而且还要处理诗歌体裁所引起的任何特殊问题。也许，在悲剧的讨论中引入卡塔西斯是为了解决休谟所谓的"悲剧悖论"的问题。——原注

尽管抓住亚里士多德的卡塔西斯概念会完成他的悲剧理论，但这只是个对其完整性提出要求的任务，而不是已经完成了的任务，因为亚里士多德从未真正地解说过他所说的卡塔西斯。他在《诗学》或其他地方并未定义它，尽管他说已经在《政治学》（*Politics*）里定义过它。[1] 再者，他在《诗学》里只是使用了几次这个词，并没有给我们更多的线索来追寻。于是，在亚里士多德那里，卡塔西斯到底是什么意思只能去推测。很多年以来，许多研究者提供了各种对卡塔西斯的解释。接下来，我会评论一些主流的卡塔西斯解释的优劣。

　　通常对卡塔西斯的解释包括净化说、纯化说以及澄清说，但有很多问题，哪一个能用到亚里士多德的《诗学》里，如何挑选其中的某一个等等。卡塔西斯属于观众的情感，还是角色的情感，或它与情节有关吗？

　　为了掌握卡塔西斯的概念，第一个要回答的问题就是关于卡塔西斯的对象。卡塔西斯似乎是一个过程——与怜悯和恐惧相关的过程。但谁、什么东西在承担卡塔西斯的过程？这里有三个选项：悲剧的角色，观众，或者叙事本身。[2]

　　歌德（Goethe）认为卡塔西斯的对象是角色的情感，但这看起来并不令人信服。让我们假设卡塔西斯意味着"净化"。很多主角在悲剧的结尾好像他们并非拥有被剧情结局净化的情感。在《俄狄

〔1〕　当然，既然我们只拥有他的《诗学》的残篇，也许他在丢失了的部分定义了卡塔西斯。——原注

〔2〕　杰森·卡特摩尔（Jason Cutmore）向我建议，这里应该还有另一个选择，即卡塔西斯的对象可能是艺术家。我认为这是不太可能的，因为希腊悲剧是公民的和宗教的仪式。在这种背景下，认为悲剧旨在激发艺术家的卡塔西斯的观点似乎不太可能。这似乎必须在某种后浪漫个人主义的信仰中才能出现。——原注

浦斯王》的结尾，俄狄浦斯仍然在苦恼中，而克瑞翁在《安提戈涅》的结尾以及阿高厄（Agave）在《酒神的伴侣》的结尾也是如此。美狄亚的愤怒在以她的名字命名的戏剧结尾也没有减弱。也许在《俄狄浦斯在科洛诺斯》（*Oedipus at Colonus*）的结尾，俄狄浦斯好像被净化和被纯化了，或者说至少是被和解了，然而这个剧是一个例外，并不合乎规则。再说，抓住大多数悲剧观众的情感并不是怜悯和恐惧，而是苦恼和/或自责，或在《美狄亚》里，是狂怒。结果，即便相关的角色也被说成体验到了卡塔西斯，那也不是对怜悯和恐惧的卡塔西斯。因此，既然这个对卡塔西斯的解释与事实如此不相符，看起来没办法相信它。[1]

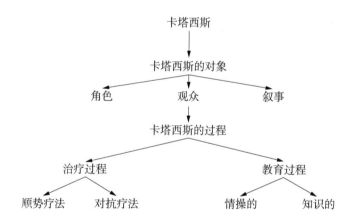

第二个对卡塔西斯对象可供选择的解释是操纵卡塔西斯的对象

[1] 有个假设说可能有某种政治驱动力潜藏在这个解释里，这个解释即角色的情感充作卡塔西斯的对象。尤其，推测说这是一个用来逃避审查制度的交易。通过否定悲剧有能力引起观众的情感，实际上，通过重置角色的情感，喜欢悲剧的朋友可以断言"没有理由去审查悲剧，既然它不会在情感上面影响观众"。尼采（Nietzsche）将类似的情感归因于《偶像的黄昏》（*Twilight of the Idols*）中《一个不合时宜的人的漫游》（"Raids of an Untimely Man"）（第24节）的口号"为了艺术而艺术"（art for art's sake）。——原注

是情节。此处与卡塔西斯相关的感觉是澄清。按照这种观点,卡塔西斯通过将情节带向解答澄清了情节的方向。换句话说,情节的发展导致澄清。事件往何处发展是随着将事情运送到它们自然的结果上去而得以澄清,因为结论澄清了早些时候发生的事件在情节中的意义。

这种观点的一个不足就是情节并不拥有像怜悯和恐惧这样的需要澄清的情感。反而,按这种解释,情感方面发生的唯一的事情就是引发了怜悯和恐惧。对情节线索的卡塔西斯/澄清正好就是引起怜悯和恐惧的东西。卡塔西斯不是造成怜悯和恐惧的额外过程。卡塔西斯就是引起怜悯和恐惧的东西。但如果卡塔西斯恰只是引起怜悯和恐惧,那么即使在表面上它也不会给亚里士多德的悲剧定义添加些什么。对这个解释更为不利的是它无法提供对柏拉图反对诗歌的反驳。这就好像亚里士多德给出悲剧的定义时无视柏拉图的批评,看起来完全不可能。

第三个对卡塔西斯对象的解释是观众的情感,明显的怜悯和恐惧。它投入了这些情感并且转化了它们,但是它怎么做到的?

亚里士多德提到卡塔西斯的地方在《政治学》第八卷的第七章。他在那里说他不想过多谈论卡塔西斯,因为他说他会在《诗学》里详谈,当然,尽管我们知道我们今天所掌握的《诗学》残篇里不巧并没有这些内容。然而,亚里士多德的确指出他可能将卡塔西斯放在心里,至少他在《政治学》里讨论这一点的时候。

在他评论不同宗教仪式的当口,尤其是讨论狄俄尼索斯仪式时,亚里士多德按照净化或启发强烈情感(例如怜悯和恐惧)的意思使用了卡塔西斯一词。亚里士多德似乎将这些状态看成治疗的实例。那么,如果悲剧里怜悯和恐惧的卡塔西斯可以类比于宗教庆典

上所得到的卡塔西斯，那么可能亚里士多德相信悲剧里的卡塔西斯多少具有治疗作用的。

在希腊文化里，至少存在着两种治疗性质的卡塔西斯概念。那么，如果亚里士多德，一个医生的儿子，将悲剧的卡塔西斯看作治疗，很可能他心里有这两概念之一。与治疗相关的卡塔西斯概念是：顺势疗法和对抗疗法。

根据顺势疗法，如果某疗法在与病痛斗争时对同一个东西进行加强，这种疗法就是顺势的。例如，往人身上堆毛毯治疗发烧就是顺势的。这个观念的意思是以火攻火。

然而，有个问题，如果将亚里士多德的卡塔西斯理解为顺势疗法，可顺势疗法在希腊很少存在，那么它就不大可能是亚里士多德在《诗学》和《政治学》里所预设的了。卡塔西斯的对抗疗法——用相反的东西对付病痛（例如在发烧时用冷敷）——更为流行。

再者，有更深刻的理由假定亚里士多德并未将悲剧的卡塔西斯看作顺势疗法的形式。在《诗学》的结论里，亚里士多德努力展示悲剧并不比史诗低级——即像史诗一样，悲剧也是面对高贵的观众，而不是面对粗俗、低级或二等观众（62a）。也就是说，亚里士多德希望证明悲剧适合由高贵的、第一等的观众消费。

然而这给顺势疗法带来一个问题。如果悲剧治疗的是人民，那么它的观众必然是某方面有缺陷的。根据顺势疗法，他们被超量的怜悯和恐惧打击，怜悯和恐惧必定会由于过度刺激而四处泛滥。这也假定他们在开始就在情感方面不平衡或者有缺陷，而悲剧治好了他们。但如果他们需要治疗，那么他们是病人。于是，天生的悲剧观众，按照这种模式，就是那些在某种意义上有缺陷的人。那样就显得好像在情感上平衡的人、有美德的人或高贵的人就不应该包括

在悲剧所要求的观众里。这就是从悲剧的顺势疗法顺理成章地推出的结果。这当然不会是亚里士多德的观点。因为亚里士多德断言高贵的人也是悲剧的观众。那就是说：

（1）如果卡塔西斯的顺势疗法模式是亚里士多德所想的，那么高贵的人（情绪平衡的人）不会从悲剧中找到价值。

（2）但是高贵的人可以在悲剧中找到价值。

（3）因此，卡塔西斯的顺势疗法模式并不是亚里士多德所想的。[1]

迄今为止，我们已经讨论了卡塔西斯的顺势疗法。这是一个治疗模式，通过使用更多的同类事物为人们去除有害的痛苦或者净化它们。但还有一个卡塔西斯的对抗治疗模式。

对抗疗法是通过相反的方式进行治疗的模式。通过这种模式，怜悯和恐惧会在观众心中引发出来，从而净化了相反的情感。在观众心中引起怜悯和恐惧是为了控制观众和净化某种其他不合胃口的、不想要的情感趋势。然而，明显地，为了去寻找这种假设的貌似的可能，我们还需要一些状态概念，在这些状态概念里怜悯和恐惧被驱离。

一种假设是这状态就是悲剧卡塔西斯被设计来驱散相关类别的自负或自满。悲剧能引起的恐惧就揭示了我们易受伤害这个情感的现实。通过悲剧，我们认识到我们的行动会带来不期望的，使得像俄狄浦斯、克瑞翁和彭透斯那样的发号令的显要人物遭到贬损的结

[1] 或许，可以这样说，高贵的人在他们走进剧院的时候并不是不平衡的，而是被他们所看到的东西搞得情感上不平衡了，然后又被戏剧本身所驱除。这难道不是一个荒谬的假设吗？这就好像我把一只手放在老虎钳上去感受释放的快乐。为什么不从一开始就克制自己不要伤害自己呢？——原注

果。于是我们，没有多少权力的人，由于处于悲剧之中而被告知我们能力的脆弱之处。相反，在日常的事件中，人的生存实际上有多么的危险不安，很容易被忘记。人很容易变得无礼轻率，大意并且自负。我们一头扎进我们的目标中，很少意识到命运的逆转的可能。

另外，这种自负或大意可能变成公民的责任。为什么？因为草率的冒险的平民——他们忘了，最好的计划也会非常容易导向邪路——会准备把握机会而这机会最终导致灾难（例如像雅典那样，陷入帝国战争）。人们希望有一个谨慎的公民；人们完全反对冒险。与这种鲁莽的公民相反，人们更偏爱仔细和深思的公民。悲剧，也许被说成对谨慎的鼓励，因为通过告知或提醒他们有可能存在着所不希望的偶然，而命运的变化无常会摧毁他们最好的设计，它给观众慢慢滴灌恐惧。

据推测，通过引起怜悯和恐惧情感，悲剧能驱使我们反思类似的、因我们的行动而带来不希望的结果的危险。悲剧培养了心灵的清醒算计。悲剧的成果生动地扎根在我们的记忆里，以至于不可能让我们傲慢自大和轻率地认为自己无懈可击。悲剧的怜悯和恐惧不适合带着自负和自满的心灵状态——例如相信自己刀枪不入。

也就是说，亚里士多德所担心的是在和平时期，尤其是由于没有准备好恐惧，人们可能变得轻蔑和过分莽撞。某种骄傲或傲慢易于出现。在这样的观众心中挑起对命运的诡计的恐惧使人精神振奋。悲剧的作用就是通过抑制骄傲而解毒——一种对骄傲和自信的解毒剂。

然而，这种对卡塔西斯的解释，给亚里士多德提供了一种回答柏拉图的方式，即慢慢明白由悲剧产生出来的怜悯和恐惧所能带来

的社会利益。并且，进一步支持对卡塔西斯的对抗解释的，可能是悲剧抑制观众的那种骄傲和过分自信的热情也在戏剧中得到了体现，因为许多悲剧角色自身就非常明显地骄傲和过分自信。

对卡塔西斯的对抗疗法观点也存在几个问题。首先，令人惊讶的是亚里士多德会认为悲剧是骄傲的解毒剂，他从来没有把这个理论中这么重要的部分详细说明过。[1]

其次，卡塔西斯的对抗疗法面临着我们在顺势疗法那里同样的问题，即悲剧仅仅似乎服务于不是完全高贵的人。高贵的人，我们可以说，是已经很谨慎的。只有粗俗和下等人会受到某种不谨慎的折磨，而我们的对抗理论认为悲剧可以治好它。但亚里士多德似乎相信悲剧适合高贵的人，他不认为悲剧本质上是治疗的，即便是对抗治疗。

因为如果观众需要一种解毒剂，那么他们一定出了什么问题。人们可以勉强承认亚里士多德可能会想，粗俗的人可以从治疗中获益。但他还想悲剧也适合高贵的人。既然他们并未受到折磨，人们就设想他们并不需要解毒剂。然而，亚里士多德认为他们可以从悲剧中获益。于是，他必须考虑悲剧的益处是什么，除了成为解毒剂。

即便假设对抗理论就是对卡塔西斯的正确解释，而悲剧所说的就是通过提炼对观众自己的弱点的知晓使得他轻率和鲁莽的心理趋向变得冷静；然而这仍给我们留下一个问题——什么东西能将愉悦和上述状态关联起来？假定卡塔西斯与快乐有关。顺势疗法通过主张悲剧移除或宣泄例如怜悯和恐惧这样负面或痛苦的情感进行调节。移除痛苦是一个明显的快乐来源，但如何提供配药剂量并使得

[1] 当然，这不是一个决定性的反对意见。因为我们的《诗学》版本是不完整的，据我们所知，亚里士多德可能已经概述了这种可能性。——原注

我们对任何快乐都更为机警呢？受到电击令老鼠增强了机警，但对老鼠来说快乐又在哪里？还有，任何情况下，警示自己都是一个不快乐的状态。但如果卡塔西斯的对抗疗法与快乐无关，那么它就似乎成了一个对悲剧的卡塔西斯的不负责任的解释了。

如果卡塔西斯与快乐有关，那么我们必须问问自己快乐的源泉是什么。在他的《诗学》里，亚里士多德非常清楚他认为悲剧的快乐的主要来源是什么。悲剧里快乐的源泉是学习；快乐的源泉是教育。那么，如果卡塔西斯与快乐有关，也许它保证对我们进行教育就能关联到某种东西。于是，去探索一下对卡塔西斯的教育解释就似乎很合理。

卡塔西斯在对观众进行教育方面至少有两种方式。它既可以在对观众的情操教育方面，也可以在对观众的知识教育方面做出贡献。让我们先看情操教育。这是什么意思？悲剧可能教育我们的情感——训练我们的情感——就像舞者训练她的肌肉以便于她可以精准地实现某种动作。同样，可以假设一个人可以训练他的情感反应以便于它们精确和恰当。我们的情操可以被教育，出于明显的理由，我们可以称这种过程为情操教育。由此，纯化我们的情感，以使它们能有一个完美的工作次序，在这种意义上，卡塔西斯可以被看作对我们的情操进行教育的过程。

日常生活里的情感可以是有利的因素，也可以是障碍。当我们用错误的强度或出于错误的理由驱动它们，在错误的环境里或在错误的时间里将它们指向错误的对象，它们就成了障碍物。例如，当我们非常愤怒或不是那么愤怒时，我们的情感就被定到错误的强度；当我们用尽力气惊声尖叫要砍去服务生的头，因为他给我们拿来的是糖而不是代糖（过分愤怒的例子）；当我们对战争囚犯拷问

时陷入愤怒之中（不是足够愤怒的例子）；当我们对我们的爱人而不是对老板发泄我们的愤怒，因为老板取消了我们的圣诞奖金，于是我们将情感摆到了错误的对象上。我们的情感可能被错误的理由所授权，比如当我们激起对其他队伍的憎恨以便于使我们队赢得比赛而有充分信心。

这些都是一些情感没能点燃的方式。塑造一个有美德的角色，即通过对习惯进行情感教育，令它们不会以这些方式出错。有美德的人一直会检查情感，而美德就是我们发展出来为了给过头的情感刹车的。

根据亚里士多德的《尼各马可伦理学》，具有美德的人向往按照适当的方式拥有适当的情感。也就是说，他渴望在正确的时间为着正确的理由用正确的情感以正确的强度指向正确的对象。例如，我害怕（正确的情感）蛇（正确的对象），因为离我两英寸远（正确的时间），并且因为它是有害的（正确的理由），同时，我的恐惧是因为有红色警告（正确的强度）。

对情感进行教育，于是，就是要获得一种习惯，去驱动正确的情感，为着正确的理由在正确的时间带着正确的强度指向正确的对象。也就是说，我们通过适当的练习来校准情感。那么，读解亚里士多德关于悲剧的定义的一个方式就是去理解他主张悲剧通过训练观众出于正确的理由用正确的强度将怜悯和恐惧带向正确的情感对象。卡塔西斯正好就是这个过程，即校准或者重新校准相关的情感。

另外，悲剧定义主张需要教育的东西可能要比怜悯和恐惧的情感多。既然提到定义，说到"怜悯和恐惧……这些情感……"，哪些情感？也许，全部负面情感包括愤怒、轻蔑等等。按情操教育的

观点，悲剧纯化了情感——将观众放到承受完全聚焦的情感的位置上，所有的缺点都被消除掉了。卡塔西斯，也就是说，是这种澄清过程的名称。

对亚里士多德来说，美德能通过品性而获得。美德习惯通过经常练习得以精炼。我们学习美德就像学习自行车一样——要通过实践。由此，悲剧里显示出来的可能是品性的相关过程。悲剧使得我们能自动地发现从美德而来的中庸——适当的情感和情感水平。例如，观看《俄狄浦斯王》可以帮助胆小的人认识到他自己的恐惧是被夸大了，同时也帮助一个鲁莽的人看到他身上的弱点就是不顾后果，或者，至少，是自满。悲剧，换句话说，能使我们重新校准我们的情感——令它们与正确的对象同步，让它们保持适当的强度水平，等等。此外，观众也从悲剧中学习到了使用最强烈的怜悯的形式来回应一个高贵的人，他的行动导致了不曾预料的灾难降临到了他自己和他的家庭身上。

悲剧教育情感并在此过程中培育美德。鲁莽人通过观看他们自己的计划的偶然性以及被折磨到崩溃，从而学习控制他们的自负和不顾后果的品行。他们的学习约束了他们的热情。

再者，从情操教育的角度，喜爱悲剧的朋友有一个方式回答柏拉图的质疑：悲剧，可以这样说，能服务于城邦。通过完美化，像怜悯和恐惧这样的情感就成为一种培养美德的文明力量，使得我们能自动地选择正确的目标并且用适当的方式对它进行反应。

但怎么看待快乐？如何获得与悲剧所提供的快乐相关的可行的情感？这里，亚里士多德像其他如托马斯·阿奎那（Thomas Aquinas）等人那样，认为各种官能按照其应有的方式运作时就会有快乐，就像一个人在剧烈运动后肌肉发热时的快乐一样。类似

地，快乐出自由悲剧而来的情感教育，可能快乐能被感觉是因为情感按照它们应该的那样在进行作用。此外，大多数情感都是令人愉快的，只要你不需要付出它们通常要求的代价。例如，如果你不必承受悲伤通常会带来的实际损失，你就可以细细品位它。

关于卡塔西斯的情操教育概念的一个问题是它假设存在一些将悲剧以及日常生活引起的情感进行转换的可能。跟柏拉图一样，只有涉及正面或有道德的情感而不是负面价值的情感，情操教育假定谋取悲剧所引出的情感才会以某种规则的、可以预言的方式涌入生活。但我们是否有更多的理由确信对美德的正面情感练习比起对恶行的练习来能以更系统的、可预言的方式进行？

再说，跟观众在日常生活里偶然遇到的事情对比，他们好像不会有很多机会来获得在观看悲剧时所经受的情感。有多少儿子会突然发现他们杀死了他们的父亲并且和他们的母亲睡觉？悲剧，可以争辩的是，很难成为戏剧之外的生活情感的一个样板。

加之，情操教育模式无法避免同样的反对意见，这种反对是就卡塔西斯的治疗或治愈模式而言的，也就是说，亚里士多德相信悲剧适合对着高贵的人而非劣等人讲述。但高贵的人，有人假设，都是有美德的人，而根据定义有美德的人并不需要对他们的情感进行教育。他们已经习惯于对着正确的对象为着正确的理由用正确的情感恢复健康的品性，等等。结果，如果悲剧不得不提供的教育以这种方式进行校正或再校正，那么高贵的人就不会从悲剧里得到任何东西。

然而，亚里士多德坚持认为他们是悲剧的观众的一部分，甚至于也卷入了卡塔西斯的过程。因此，亚里士多德好像不大会接受卡塔西斯是一种情操教育的观点。

但也许卡塔西斯提供的教育种类并不是情操教育而是知识教育。也就是说，我们被鼓励对戏剧里的悲剧事件产生正确的情感反应，不过，因为我们并不是虚拟世界里的人物，我们并不需要采取那些反应，而是发现我们自己处在一个对它们可以仔细审查的地位。换句话说，悲剧给了我们机会去反思相关情感的合适对象的本性——例如，去沉思恐惧的真正本性，或者至少某种我们可以称之为悲剧恐惧的恐惧。

这种恐惧的合适对象就是人类的生活，它在面对命运尤其是厄运的不断荣枯变化时永远是脆弱的。悲剧展现这个东西来作为这种恐惧的合适对象，并且使得我们能够用清晰提炼过的和极端易懂的时尚方式认识它，从而帮助改进我们的情感概念。悲剧所推进的知识教育是对我们某种情感概念的澄清，例如怜悯、恐惧以及其他负面情感。

可以明显地注意到，情感有合适的对象、适度的张力水平、驱动理由等等。悲剧所引入的，作为知识教育的悲剧的卡塔西斯概念，就是要澄清针对用来进行合适的情感练习的诸因素的相关情感概念。

先前我们了解到，亚里士多德认为，悲剧的一个主要的快乐来源就是学习的快乐。亚里士多德认为我们可以从悲剧学习到一些普遍的东西。现在我们所考虑的就是，我们不仅仅可以从悲剧学习到可能的行为模式，而且还在合适条件下能学习到某些特定的情感状态。也就是说，通过悲剧，我们被给予了一个有利点，从这个点可以沉思人类生活的真理——某些情感的结构。

无可否认地，这是一种比起数学真理来要少些必然性的真理。然而，它值得被高贵的或有美德的人来认识，不仅仅因为它可以鼓

励美德——在我们活动中作为一种不会招致灾难的谨慎的温和方式，还因为它显示出几乎是人类生活中经常性的真理：命运，无论好或坏，都是生活的不可剔除的特质，而坏的命运是最深刻的各种恐惧的合适对象。

通常当我们有情感时，它们会激发行动。艺术作品，像悲剧，提供了使得我们能够拥有某种情感反应的情境，而不需要立刻对之进行行动。这个就叫作分离。因为我们按照分离的方式而拥有了这些情感，我们有机会去仔细检查和反思这些情感和引起这些情感的条件。也许悲剧从这方面看就是要提供给我们机会去发现正规的正确的去控制某种像怜悯、恐惧和其他这样一些负面情感的条件。于是，从悲剧来的快乐就是教育性的——因为获得知识而得到的快乐。

这个对卡塔西斯的解释——作为澄清的卡塔西斯——进一步提供了亚里士多德对柏拉图的回答。因为除了通过再现人类反应的模式而获取知识之外，悲剧还提供机会去发现某些关于情感的本性以及它们合适的条件的东西。

一般说来，与柏拉图相反，亚里士多德可以争辩说摹仿不应该被看得很低级，因为它，如果不是全部的学习条件，那就是最大部分的学习条件；但是亚里士多德也可以明确地指出通过悲剧来学习的有效，例如，被提炼成悲剧的情节的、人类行为模式的知识，某些作为对怜悯、恐惧澄清的结果的，与情感状态相比较的情感的知识。这种知识接近于哲学知识，而这个理由应该适合柏拉图的趣味。

另外，这个卡塔西斯的解释说明了为什么悲剧要吸引高贵的、优越的或有美德的公民。因为，即便是高贵的人，作为某种习惯，

在正确的环境里能表现出合适的情感反应，他们仍然可能会从对相关的情感状态的理智的澄清获益。他们会理解为什么他们已经在做的事也是该做的正确的事。[1]

这并不是说悲剧不能在情感上教育庸俗的，或者至少不太优秀的观众。相反，我想说的是悲剧同样也有一些东西可以提供给优秀的观众，也就是对他们的情感本质的哲学洞察力。这种对卡塔西斯的教育解释的描述是双重的。一种是给部分观众进行情感教育，从而提供了快乐。另一种是给上层观众进行了知识教育，加深了他们对某种情感本质的概念性理解。

将卡塔西斯解释为澄清，悲剧在观众心中引发怜悯和恐惧是为了教育我们诸情感的某些理论本性。但，你可能会问，引起怜悯和恐惧怎么会导致理论的教育？有什么东西使我们可能从这样的一个教育课程里获得教益呢？

为了回答这些问题，让我们研究一下诸情感。

通常当我们拥有一种情感，它会激发行动的冲动——我们看到某些危险的事，我们被恐惧所侵蚀，而我们的恐惧使我们准备战斗、愣住或逃避。大多数情感引发行为。拥有这种情感会让我们做好行动的准备，通常是立即行动，除非这情感遭到禁止。

悲剧，另一方面，在我们不必立即做出反应的情境下引起诸情感。实际上，针对戏剧做出直接的反应是完全不可能的。我们不可以阻止对苔丝德蒙娜（Desdemona）[2] 的杀害。这在本体论上是不可能的，因为我们形而上学地与《奥赛罗》（*Othello*）的虚构世界

〔1〕 于是，沉思和理解悲剧所提供的情感概念就与亚里士多德对良善生活——哲学生活——的考虑有关。——原注
〔2〕 苔丝德蒙娜（Desdemona），奥赛罗的妻子。——译注

相隔离。我们不可以在那个世界里行动（既然它是不存在的）。我们可以冲上舞台拦停表演，但我们不能救回苔丝德蒙娜。那么，我们的情感——悲剧引出的情感——就与行动的可能性脱离开来。而我们却处于那种情感状态之中。

但由于这些情感隔离于或者脱离了行动，我们突然有了一个机会去检查它们。我们不能对它们做出行动；我们不参与某种会吸引我们的注意力的活动。相反，我们可以指引或再次指引我们的注意力朝向情感自身。

也就是说，我们突然拥有了检查、研究、反思和分析这些突然的心灵状态的机会。于是，通过从动机的网络里去除这些情感，悲剧提供了一个邀请或恳求，就像临床医生检查样本那样来检查这些情感状态。通过移除对这些情感进行行动的压力（甚至是行动的可能性的压力），悲剧使得反思它们成为一个热门的选择。

回想一下亚里士多德先前所说的，摹仿能引起我们的兴趣而被摹仿的对象自身——例如尸体——却不能令我们有兴趣。为什么？这里有理由假设答案是因为"脱离"，接着允许"聚焦"，使得我们可以从摹仿中进行学习——从我们所聚焦的东西上学习。脱离提供了反思的空间和自由。由脱离产生的聚焦将我们的注意力定位到所再现的东西的本质的变化上面，这种聚焦，以悲剧为例，就是从其他事物里挑出那些对怜悯、恐惧和其他相似情感的合适的条件。

悲剧引起怜悯、恐惧和其他这样的情感，是为了理智地或理论地澄清这些情感的目的（至少是为了那些高贵的或者优秀的观众）。亚里士多德将这个概念澄清过程命名为卡塔西斯。悲剧是要教育我们，包括我们中间的高贵的人，关于这些情感的本性。之所以产生这种教育部分是由于悲剧脱离了潜在的行动的情感，于是，允许我

们有一个空间去研究这些情感并且学习它们是如何起作用的。

在我们对柏拉图的讨论中，我们已经可以看到，情感是很复杂的现象。它们并非只是一种生理的感受；它们也包含标准的、受控制的、不可区别的元素。情感是非常有意的设计，使得我们对与自身利益相关的环境能进行迅速估价并且让我们准备好按某种符合我们的利益的方式迅速应对。当我意识到自己处于危险之中，日常的恐惧情感就会活跃起来，这种情感让我准备好去战斗、愣住或逃走。诸情感将我们对环境的理解组织起来。这就是它们的认知作用。诸情感扫描环境，对环境条件进行一番组织，这种组织是按照对有害程度的估价的范畴来归并的方式进行。

由于我们情感的估价受到应用条件的约束，它们有某种合理性——情感依据它们与自身的适应性条件相和谐或是相冒犯而被分为理性或非理性的。根据作为澄清的卡塔西斯的解释，其观点是：悲剧令我们理解并且领会那些控制某种类型的怜悯和恐惧及其他这样的情感的普遍的估价标准。按照这种意义，悲剧澄清了这样的情感。

例如，悲剧揭示出最深刻的那种怜悯的对象并不仅仅是那些灾难的受害者，还有那些认识到他们制造了错误并给他们自己带来痛苦的人。同样，悲剧显示出最深刻的恐惧的对象应该是善的偶然性或脆弱性——不可逃脱的可能性：（a）无论你具有怎样的美德，也不能保证不会有命运的反转；（b）无论多么仔细，我们也可能会因我们自己的行动而引起不幸的、不可预料的结果，将我们带到糟糕或歪斜的境地。善的脆弱性是生活最可怕的一面，也许，在某种程度上是这样，因为我们几乎很自然地要去忽略它，否定它，或去忘记它。

作为澄清的卡塔西斯观点的一个好处在于它可以直接与亚里士多德认为的悲剧里快乐的主要源泉相关联，也就是说，与知识的学习相关联，尤其是从对人类的普遍性的发现方面看。其次，这种解释还可以说明为什么悲剧对高贵的人或优秀的人有一个合理的吸引力。因为，即便高贵的人或优秀的人已经将美德形成习惯，他们仍然可以从对相关的情感状态的概念结构方面的知识的澄清中获益。他们变得有美德是独立于他们关于美德的理论知识的。于是，悲剧可以令他们拥有对自己已经掌握了的实践能力（美德）有一个理论上的理解。对于那些地位较低的人来说，悲剧通过训练他们对目标做出合理的反应，培养他们的情感或情操能力。

另外，作为澄清的卡塔西斯解释给了亚里士多德更多的弹药来与柏拉图论战，不仅是在它从内容上支持了悲剧能产生某些类似于哲学知识的、关于不同情感的知识这个意义上，并且在对悲剧的诉求是极度理性的而不是在心灵的欲望方面的意义上。按照柏拉图的说法，悲剧提供给观众——通过脱离和聚焦——以成就一种对所说的情感状态元素在知识上的澄清的机会，并因此思考了情感的结构。

另一方面，一个反对作为澄清的卡塔西斯观点的说法是它太过诅咒知识分子了。它并不符合我们肝肠寸断的悲剧体验。但这种卡塔西斯的解释并不会被迫否定我们对悲剧的实际的情感有着生理反应的成分。的确，我们对悲剧的生理体验，可能有人会争辩说，对反思我们整个的情感反应是不可缺少的。悲剧所挑动的肝肠寸断的体验是我们需要反思来分析所说的情感的材料里一个重要部分。

也就是说，引出一个生理反应是悲剧所煽动的澄清过程的一个部分。澄清与这种反思相关，即在作品里实际引起我们生理反应的

反思。再者，我们可以从我们对悲剧情感进行的反应来着手这种反思过程，以一种与日常情感不同的方式，因为我们的情感系统这时脱离了要制造一种即刻反应的压力。于是，我们就可以仔细查看我们的情感反应，仿佛它们是处于显微镜下的样本。这给我们机会去清晰辨识正常的对象、张力、偶然、理性，以及所说的情感唤起的种种合适的反应。然而为着这个分析的开展，对悲剧的生理反应是必需的，否则显微镜下的情感就不完整。也就是说，悲剧的卡塔西斯主要是一种知识的学习，然而，它有生理的反应作为子程序，因为它与相关情感的整体结构的澄清相关。

另一个关于作为澄清的卡塔西斯理论的问题是，如果对这些情感的分析就是正在讨论中的东西，为什么我们不得不一次又一次地令我们自己屈服于悲剧？对这种抱怨，一个可能的答案大概是悲剧所传递的知识种类在日常生活里容易被忘记。

例如，我们很少留意我们的计划出于命运的反复无常导致的脆弱性。结果，悲剧最深刻的真理需要一次又一次地引起我们的注意。

当我们分析怜悯、恐惧以及这样似乎绵延不断的情感时，对一种在观众方面反思舞台时"提升"的假设也许会遭到反对。戏剧所促进的这种反思是什么，什么时候我们有机会在目睹灾难和痛苦时能施行它？然而，戏剧里经常存在着能促进反思的某些东西，即合唱队的警告，而没有理由假设反思必须在戏剧表演中完成。它可以在事后，通常在与其他观众对话时出现。

一些评论家反对作为澄清的卡塔西斯的解释的理由是，使用卡塔西斯来表示"澄清"在古希腊并不常见。然而，这种解释与其他解释要求相比是如此之好，以至于前面的词源保留并不能被认为是

完全决定性的。

那么，回到亚里士多德关于悲剧的定义，用我们对卡塔西斯作为知识教育的过程的解释，我们可以定义它为：悲剧是对一个行动的摹仿，这个行动是重要的、完整的并且具有一定长度；语言上是令人愉快的，通过角色的辞藻进行表演，并且不是通过纯粹的叙述来引发怜悯和恐惧从而（在情操和概念上）澄清那些情感。

对这种解释的最后一种反对意见可能是，它并不适用于所有的悲剧，甚至也不适用于现存的所有古希腊悲剧。如前所述，除了别的之外，它并不适用于《俄狄浦斯在科洛诺斯》。它的情节结构缺乏灾难、命运的逆转，对错误的承认也没有引起肝肠寸断的感觉。

然而，这种反对忽视了一个事实，即从一开始，亚里士多德的计划就不是纯粹的描述性的。相反，他致力于确定构建悲剧的正确方式，使它们能够发挥它们合适的作用——即解释悲剧结构必须以何种方式，才能发挥作用以实现怜悯和恐惧的卡塔西斯。这可能会使人质疑亚里士多德如何知道这是悲剧合适的作用。但即使不是这样，亚里士多德可以说仍然成功地分离出了那些在悲剧中促进怜悯和恐惧的卡塔西斯的结构。这些悲剧的目的是为了达到这一效果，同时，免除柏拉图对它们所提出的那些指控。

戏剧哲学和戏
剧里的哲学

哲学与戏剧文学——遂行、阐释和意向性

戏剧哲学

本文旨在探究戏剧哲学的中心问题之一，即"什么是戏剧文学?"。然而，在开始讨论戏剧文学的本质这个问题之前，还有一个更为根本的问题：我们该如何理解"戏剧哲学"这一概念。显然，人们对"戏剧哲学"的理解将会影响人们回答"什么是戏剧文学?"这一疑问的方式。因此，在投入戏剧文学的本质的话题之前，请让我先简要叙述一下我在哲学上的出发点。

本文中所运用的哲学的种类常被称为分析哲学。所以要澄清这类哲学所涉及的内容，第一步就要说明分析哲学家分析的是什么。如果某人是一位戏剧哲学家，那么他会关注戏剧的哪些方面呢?

请注意这一标签——戏剧哲学——在结构上让人联想到许多其他的哲学。这是某事物的哲学。这个"_____的哲学"的空格里该填上什么呢?通常是某项实践的名称，如法律哲学。通常，它们是探究的实践，例如科学、数学或者历史哲学，但是也可能是有关于某项实践活动或者某组活动的哲学，如运动哲学。戏剧

哲学就是这种活动或实践，主要是制作的问题，而不是一种纯粹的探究。

此外，实践有一个概念的维度。那就是实践是由某些深层概念组织起来的，这些概念使实践成为可能，或者换句话说，像实践本身那样构成实践。例如，法律是一种实践。为了实施合法的活动，一整套通常互相关联的概念要被预先假定，包括犯罪、人格、意向性，当然还有法律这个概念本身。法律分析哲学把对概念的分析当作其根本任务，这些概念使像法律这样的实践成为可能。[1] 一个法律哲学家会问，什么构成了合法的人格、犯罪、犯罪意图（mens rea），以及最重要的是，是什么使某种东西成为法律。某种东西是凭借它与某种超越性的道德的关系而成为法律，有时被称作自然法，或者它只是那种由被正式任命的立法者以正确的方式以及公认的程序所颁布的东西？

正如法律哲学试图澄清那些使法律实践成为可能的概念的本质，类似地，戏剧哲学也拷问或者分析戏剧艺术的基础概念，其中一个概念就是戏剧文学的概念。在本文中，我将尝试阐明戏剧文学的概念。我将试图辩护的一项关于戏剧文学概念的发现是，它涉及的不是一个概念，而至少是两个概念。那就是，"戏剧文学"的概念一方面可用于指剧本或者排演计划，另一方面可用于指戏剧遂行。因此，我将在下文中尝试阐明戏剧文学的这两种用法之间的区别。我得出的一个结论是，作为遂行的戏剧文学与大众媒介化的遂

〔1〕 这部分的哲学特征描述在诺埃尔·卡罗尔和莎莉·巴内斯（Sally Banes）："戏剧：哲学、理论和批评"，《戏剧理论与批评期刊16》1（2001）：155—163；以及诺埃尔·卡罗尔：《当代艺术哲学导论·引言》，（伦敦：劳特利奇出版社，2000年）中都有进一步的论述。——原注

行在本体论方面存在巨大的差异。该发现与菲利普·奥斯兰德（Philip Auslander）大力维护的立场相左。[1] 因此，本文的最后部分将会处理奥斯兰德针对作为遂行的戏剧文学高级的分析类型所提出的各种反对意见。

什么是戏剧文学？

组织戏剧实践的根本概念之一是戏剧文学。根据亚里士多德（Aristotle）的理论，戏剧文学的概念取自希腊文中"做"或"表演"一词。[2] 亚里士多德用这个词来指动作的再现。但是，当然，这个与亚里士多德有关的动作可以用两种方式来呈现：通过剧本，例如由索福克勒斯（Sophocles）所创作的（剧本）；或者通过由某个古希腊的或者当代的剧团对剧本的遂行。"戏剧文学"概念的这种二重性在我们自己的使用中有所反映。例如，如果我们想要在书店里找到剧本，我们就要去戏剧文学区。另一方面，如果我们想去学习戏剧表演、导演、舞台设计或灯光的课程，我们就会选报通常被称为戏剧文学系（the Drama Department）或戏剧文学艺术系（the Department of Dramatic Arts）的课。而且，尽管总是会有表演课程，但这些院系却可能有也可能没有剧本写作的课程，这表明了这样一个事实，即它们的重点在戏剧的遂行上，而不是在创作

〔1〕 菲利普·奥斯兰德（Philip Auslander）：《反对本体论：区分现场和媒介化》，《表演研究 2》3（1997）：50—55。——原注
〔2〕 亚里士多德（Aristotle）：《诗学》，马尔考母·希斯（Malcolm Health）翻译，（伦敦：企鹅出版社，1996 年，5—6）。——原注

（composition）上。[1]

虽然"戏剧文学"是一个词，但出于戏剧艺术哲学的目的，这个词应用于两种迥然不同的艺术形式：创作剧本的艺术（或者，更宽泛地来说，遂行计划）和遂行剧本的艺术。就这一点来说，戏剧文学是一种双轨制的或双层的艺术形式。[2] 当然，这种二重性是戏剧学者们所公认的，他们把自己归类于"舞台"和"书页"的标题之下。一方面，正如在当代西方戏剧中所实践的那样，戏剧文学是一种文学艺术；戏剧文学是一种通过阅读可被欣赏和评价的言语的建构，仿佛人们阅读小说。另一方面，戏剧文学也是一种遂行艺术，它属于如音乐和舞蹈一类的艺术，并且，以遂行艺术的身份，它只能通过扮演来被欣赏和评价。

当然，上述区别需要立即进行某种修正和限定。它的陈述方式太狭隘，实际上被束缚于当代西方的实践。并非所有我们第一感觉可能倾向于称为戏剧文学的东西都需要与文学或者文本有关，即使这已经成为如今的普遍情况。也就是说，一场遂行的剧本可能活在遂行者的记忆中——这些遂行者可能是一群演员或者某种亚文化群体的成员，他们扮演某种仪式，而这种仪式的指令从古至今被口口相传。虽然在这种情况下，我们首先想到的是书面文本，但将戏剧文学的这一维度看作一个戏剧计划或遂行计划更有成效。戏剧或遂

[1] 以下部分内容改编自我的文章，见《牛津百科全书：戏剧与遂行》，丹尼斯·肯尼迪（Dennedy Kennedy）编，（牛津：牛津大学出版社，2003年）。——原注

[2] J. O. 乌尔木逊（J. O. Urmson）把文学看作这种艺术形式。我不同意他认为文学是二元的这个论点；然而，我认为二元的艺术形式是一个有用的观点。参见 J. O. 乌尔木逊：《文学》，出自《美学：一本批判的文集》，乔治·迪科伊（George Dickie）和理查德·斯加拉凡尼（Richard Scalafani）编，（纽约：圣·马丁出版社，1977年）。——原注

行计划可以独立地被讨论和评价。也就是说，除了遂行之外，这一点或许在一部优秀的戏剧剧本中最为明显。但是一场不能被抄录的丰收庆典同样有遂行计划，尽管没有被记录下来，但它的遂行可以独立地被分析和欣赏，正如传统民间舞蹈所具有的那种设计，使其可以从任何特定的遂行中分离出来被详细检查。即兴戏剧（improvised theater）同样如此，通常也有一个宽泛的遂行计划——一套剧情梗概、行动计划、开场白或者遂行者要求的并且随后在现场发挥的即兴重复段落。

因而，展开戏剧文学概念的哲学分析的第一步是要注意这里包含两个概念。我们或许可以称它们为作为创作的戏剧文学和作为遂行的戏剧文学。让我们用佳构剧（well-made play）[1] 的例子来阐明作为创作的戏剧文学的概念，然后再继续为不具有书面文本的戏剧文学添加必要条件。

作为文学作品的戏剧——首先是作为创作的戏剧文学的例子——是由一个剧作家（或剧作家们）创作的，他（他们）是作者。这位艺术家或合作的艺术家群体是一个创造者（creator）。这个创造者使剧本或遂行计划得以产生，虽然有时候或许我们不知道这（这些）创作者的名字。相反地，还有另外一组艺术职能部门涉及遂行计划的阐明。在当代戏剧中，这些角色包括演员、导演、舞美设计、音乐导演等等，他们实际呈现了遂行计划。然而与作为创作的戏剧文学有关的艺术家是一个创造者，与作为遂行的戏剧文学有关艺术家是一个执行者（executors）。让我们把问题彻底简单化：

〔1〕 又译为"巧凑剧""情节剧"，字面意思为"构思精巧的戏"，是 19 世纪流行于欧洲的一种戏剧类型，特点是讲求复杂的情节、精巧的布局、曲折的故事，以此吸引观众的观赏兴趣，片面追求剧场效果。——译注

爱德华·阿尔比（Edward Albee）创作了《谁害怕弗吉尼亚·沃尔夫》（*who's afraid of virginia woolf*）；乌塔·哈根（Uta Hagen）和其他人一起，执行了它。在这里，不同类型的艺术家标志着不同的戏剧文学艺术：创作或创造的艺术，以及遂行或执行的艺术。

不用说，同一个人可能既是一个剧的创造者，它的作者，以及其中一个执行者——例如它的导演或表演者。事实上，莎士比亚（Shakespeare）既是他的艺术作品的作者-创造者，又是表演者-执行者。然而，创造者和执行者的角色是可以明确区分的。正如舞蹈编导之于舞蹈团，以及作曲家之于指挥-管弦乐队，剧本的作者之于导演、演员、设计者等等。在这些情况下，有两种相区别的艺术：创作艺术与遂行艺术。作者的创造——剧本——是由他的意图所决定的，遂行艺术则是变化多样的。正如我们期待不同的小提琴演奏者可以在一个乐谱中演奏出不同的音质来，至少在当代西方戏剧中，我们也同样期待演员和导演可以揭示出相关创作的不同方面。我们珍视文本的独特设计，而遂行是由于它们的可变性和多样性才受到重视。[1]

在这一点上，我们实际上是在出于需要而创造一种美德。没有任何文本、没有任何遂行计划是确定的，无论它们怎样精细，它们涉及与遂行的表现或者实现的每个特征。文本或遂行计划总是会有一些问题未能解答，诸如角色的长相，他如何说话，遂行空间如何塑造，是什么激发了一句台词的念白，又是怎样的姿势配合这句台词，等等之类的问题。不同的遂行会对这些问题做出不同的选择。

[1] 这些评论指当代戏剧。仪式性的戏剧文学表演的评价或许主要取决于它们实现了某种准则。我会在本文的稍晚一些时候尝试在作为遂行的戏剧文学的概念分析中讨论这个问题。——原注

为了制作一场遂行，执行者们必须超越剧本或遂行计划中给定的内容。

我们评价当代戏剧中的遂行，凭借的是它们在这方面所做的选择，关注它们的洞察力、深刻度和创造力——经常把眼前的遂行与和它使用同一个剧本或遂行计划的其他版本来进行对比。虽然关于遂行者在填补文本的不可避免的不确定性时所应遵守的界限或程度存在重大争论，但是没有人会否认，所有的遂行都涉及对剧本或戏剧计划的阐释，在这方面来说戏剧文学的遂行必须超越所给定的文本或戏剧计划。[1] 也就是说，戏剧（play）的界限总是存在的——某种在遂行计划中加入新鲜血液的创造的范围。一个遂行计划需要由遂行来填充。这就是为什么遂行经常被称作阐释：它们是对遂行计划的阐释，或者，在当今的情况下，它们是对剧本的阐释。

作为文学艺术，剧本（作为创作的戏剧文学）是副本的类型来源。此外，你的《米德尔马契》（Middlemarch）的副本和我的副本都是由乔治·艾略特（George Eliot）所创造的类型的殊型[2]。这些殊型是准予我们接近的抽象类型，即艺术作品《米德尔马契》的实物。即使我的《米德尔马契》的副本毁于大火，乔治·艾略特所作的小说却依然继续存在。因为它是抽象物，是类型，它是不会被

〔1〕 在这里，或许即兴表演会是一个例外，虽然我怀疑大多数即兴表演都有遂行计划，尽管只是一个十分粗略的大纲，但也必经遂行者反复思考过，至少打过腹稿。当然，如果存在纯粹的即兴表演，那也不能表明没有这两种通过"戏剧文学"这个概念来命名的艺术形式，而仅仅说明，在某些情况下，一些戏剧文学作品仅作为纯粹的遂行而存在。——原注

〔2〕 这里出现的类型（type）和殊型（token）是一对相关的哲学术语。美国哲学家皮尔士首先使用过它们。类型是符号的规则或一个有明确意义的形式，类型由不同的殊型来体现，属于同一个类型的不同殊型相似，比如一本书的内容就是类型，它可以被印刷成成千上万的纸质书，而每一册书就是一个殊型，或一个副本。每个殊型都反映了类型的内容。——译注

烧毁的。此外，这个类型是完整的。除非有一份乔治·艾略特所作的、透露她关于此事的意图的隐匿的手稿被发现，不会再有新的话语被加入《米德尔马契》。

诚然，读者将会不得不预先假设某些在书页上没有写的强制的细节——例如卡索邦（Casaubon）有一个四心室的心脏，但是除此之外这本书就封闭起来了，艺术作品就被固定了。同样地，作为文学作品的戏剧文学，例如《建筑大师》（*The Master Builder*）被作为艺术类型固定下来，在构成它的美学元素方面永远如此，这些美学元素是由它的作者易卜生（Ibsen）的意图所决定的。

然而，戏剧文学的遂行是可变的。这是因为如果从戏剧文学作为一种遂行艺术的角度来看，剧本仅仅被看作食谱——在创作遂行作品的过程中，需要被执行者填充的多半是公式——而不是凭借自身能力的固定的艺术作品。形象地来说，它们是蓝图而不是已建成的大楼。也就是说，它们是一系列指令，由演员、导演等等详细描述，甚至渲染和执行。剧本具体说明遂行的要素，诸如对白、人物，或许还有一些道具，以及适合作品的整体情绪基调和特色的变化范围。但是正如烹饪食谱需要厨师来阐释多少醋才是"少许"一样，剧本的执行者必须做出判断，例如达到一场遂行的精确节奏。然而，这并不允许剧本的执行者对文本做任何他们想做的事情，正如厨师不能把"少许"醋合理地"解释"成加入一品脱奶油的指示。

然而，剧本像食谱一样允许非常大的改变和发明的空间，但是当然必须在一系列不确定的指示的范围内。这些界限在哪里，不用说，存在很多争论。例如，遂行是否应该被作者——契诃夫（Chekov）——的原始意图所束缚，或者被假设的意图所束缚，即

我们推测像契诃夫那样的人如果现在还活着其意图如何，或者由文本提供的约束条件是否会更加宽松些？为了体现为一场遂行，每个剧本都需要执行者的阐释性的活动，他们必须超越剧本所写就的或者其他预先规定的内容进行推断（正如口头传播的遂行计划的情况一样）。

一些剧本，如梅根·特里（Megan Terry）的《来来去去》（*Comings and Goings*）的剧本，允许有相当大范围的即兴发挥，而另外一些剧本可能试图执行更多的作者控制。但是由于任何遂行计划都将必须被诸多不确定性撕裂而由执行者再次填补起来，每一个作为遂行的戏剧文学作品都将是一次阐释。另外，因为剧本总是不可避免地有些不确定，以烹饪食谱的方式，我们给不同的遂行调味，正如我们由不同的大厨用同一款沙司来做不同的准备一样。每种变化都会带来食谱-类型的不同方面。

不论是作为创作的戏剧文学作品还是作为遂行的戏剧文学作品都是类型。但是，这两种类型的殊型所实现的方式却有着显著的差别。在戏剧文学作品是文学作品的地方，现在，它的殊型通常是通过印刷品呈现给我们。通常地，这些殊型是由机械的或者电子的复制系统大量生产出来的。此外，如果它们是手工制作的——用羽毛笔写的，正如人们猜想莎士比亚的手稿就是这样被写就的一样——照我看，这个手稿恐怕也还是机械地生产出来的，因为从某种意义上来说，它们都是观念上地生搬硬套的抄写本，抄写员的书法的艺术水平很一般（如果一个抄写员富有想象力地重新描绘了这部剧本类型，或许运用增加插图或者彩绘的方式，那么这份笔迹本身就成了一个独一无二的艺术作品，并不仅是相关类型的一个殊型了）。

莎士比亚的戏剧文学作品的殊型是机械地产生出来的，要么是由匿名的代笔人努力争取达到复写纸的状态，要么在当今的话，通过机器生产的过程产生出来。类型一经确定，殊型的副本就被机械化地（或电子化地）冲压出来。就这一点来说，殊型是通过一系列纯粹的物理过程产生出来的。一部莎士比亚的特定戏剧的殊型——我拥有的它的一个副本——是一个客体（object），它是通过一系列没有人情味的因果事件产生于世的。

　　然而，从戏剧文学作为遂行的观点来看，一部莎士比亚的戏剧的殊型是完全不同的事情了。因为戏剧文学的二重性，戏剧和它的殊型一样，既有客体又有遂行。《奠酒人》（*The Libation Bearers*）的殊型被认为是一部文学作品，是一个和我的《米德尔马契》的副本一样，拥有相同的本体论秩序的图像文本。但是从戏剧文学作为遂行的观点来考虑，一部《奠酒人》的殊型则又是另外的东西了。它是事件，而不是客体。事实上，它是事件的特殊种类；它是人的动作。一部通过遂行的方式而制作的《奠酒人》的殊型实例需要意向性（intentionality）。它不是一个物理的因果关系过程的结果。它包括精神活动。〔这里的精神的标志，按照弗朗兹·布兰塔诺（Franz Brentano）的建议，就是意向性。〕

　　我的《奠酒人》的副本的制作——这授予我接近埃斯库罗斯（Aeschylus）所创作的作为创作的戏剧文学作品——需要一块模板（要么热键，要么电子文档）。这个模板本身是一个纯粹的物理实体或过程，和《奠酒人》的类型不同，它处于空间之中并可以通过物理方式毁灭。另一方面，《奠酒人》的遂行殊型的制作，则需要一些超越在运动中的身体的东西，有因果关系的互相作用。正如我们已经了解到的，考虑到剧本的不确定性，它需要一个阐释。因为正

如我们已经论证过的那样，埃斯库罗斯创作的戏剧类型——当从遂行的观点来看的时候——是一个类似于食谱的东西，它必须由执行者来填充，这些执行者包括演员、导演和其他人。

此外，这种阐释是一个戏剧类型的概念，而且它还是日复一日地支配着遂行的制作的概念。更进一步讲，考虑到有巡演剧团，这些阐释可能在不同的戏院里遂行，它们甚至还可以在间断后重新恢复。如此，这些食谱的阐释本身就是随后将产生出遂行殊型的类型。戏剧类型与其遂行的关系由一个阐释来调停，因此我们建议，阐释就是类型中的类型。从作为食谱的戏剧类型发展到遂行，它的殊型的是一个阐释，而这个阐释本身就是一个类型。另一方面，从作为创作的戏剧文学作品到一个殊型实例（我的《奠酒人》的副本），其原因是一块模板，这块模板是一个殊型。

在《奠酒人》的文学艺术类型的殊型实例的制作中，模板殊型（template token）的动作完全是因果作用的事情。而在《奠酒人》的殊型遂行的制作中，类型阐释的动作则大为不同。这不仅仅是因为它是类型而非在活动的殊型，而且还因为讨论中的类型涉及不可忽略的精神或意向的成分。确实，不仅主导遂行的阐释本身是有意向的；要扮演这个阐释，要在今晚的舞台上将它转化为实例，都需要思考——需要一个和现场遂行的即时环境有关的阐释。

那么到此为止，我们已经论证了戏剧文学是一种双层的艺术形式。它们是作为创作的戏剧文学和作为遂行的戏剧文学。作为创作的戏剧文学包括一个创造了这部艺术作品的作者——一个剧本或遂行计划。作为遂行的戏剧文学包括执行者，即那些通过阐释（或一系列反复的阐释）的方式把作为食谱的遂行计划显示出来的遂行者们。作为创作的戏剧文学作品的殊型实例是由模板机械地产生出来

的实物；而作为遂行的戏剧文学作品的殊型实例则是由阐释性的表演行为有意向性地产生出来的事件。此外，我们称一种艺术为遂行艺术正是因为它展现了这种二重性。

针对我们的戏剧文学的二重性的声明的两个可能的反例是，那些在创作时没有遂行意向的戏剧［例如塞内卡（Seneca）的悲剧］；纯粹即兴创作的作品，也就是说，预先没有制作计划的即兴创作。就我个人而言，我非常怀疑完全纯粹的即兴创作的概念，它们预先没有做过任何计划，或者进入完全没有策略的背景剧目库，或者测试针对某种情境或挑战的回应模式。即使是即兴喜剧，被要求现场扮演一个场景，停顿一会儿来想出一个计划（并且我怀疑，是从以往的滑稽短剧中翻找作品来创作新的作品）。此外，虽然有些戏剧在被创作的时候可能没有遂行的想法，但这并不意味着它们从文字上不能被遂行。最后，如果我对这些反例的反驳让你觉得太过特别，但这也可能有利于注意这个二重性命题，即诸如"戏剧文学"这样的概念可能仍然是双重性的，即使有一些戏剧仅仅是戏剧文学创作，而另外一些仅仅是戏剧文学遂行。

什么是戏剧文学？戏剧是一种双层的艺术形式，一种由两种艺术作品组成的艺术：一方面是创作，另一方面是遂行。另外，戏剧文学是一种典范的遂行艺术，在此遂行艺术由这种二重性得到了精确的标记。[1]

〔1〕 这个分析继续了我在《移动图像的理论化》（*Theorizing the Moving Image*）中的"为移动图像下定义"（"Defining the Moving Image"）进行的分析，（纽约：剑桥大学出版社，1996 年）。另参见我的《大众艺术哲学》（*Philosophy of Mass Art*），（牛津：克莱顿出版社，1998 年），特别是其中第三章。——原注

戏剧文学遂行可以媒体化吗?

如果我们先前对作为遂行的戏剧文学的讨论是正确的,那么接下来就是,戏剧文学遂行与或许可以称为大众媒体化的电影、电视和计算机成像的艺术之间就有着绝对的区别。为了弄明白其中缘由,让我们再次快速回顾一下大众媒体化的艺术作品(诸如电影)的殊型的遂行传达给观众的方式,以及与之相对的一个遂行殊型(诸如一部制作精良的戏剧的演出)传达给观众的方式。

在许多重要的方面,关于大众媒体化的艺术作品的殊型实例是如何传达给它的观众的叙述,重复了我们之前已经说过的,关于作为创作的戏剧文学类型的殊型实例传播给它的读者的方式。正如我的《太阳神》(*Baal*)的副本使我可以接近贝尔托·布莱希特(Bertol Brecht)所创造的类型,《寻找梦幻岛》(*Finding Never-land*)的殊型遂行,在我家附近的电影院的放映,也使我接近了《寻找梦幻岛》的电影类型。如果我的《太阳神》的副本被撕坏了,或者如果《寻找梦幻岛》的放映因为炸弹的威胁中途取消了,这两个事件都不能危及相关艺术类型的存在。这些事故或许会摧毁我们所讨论的艺术作品的殊型实例;但是相关的作为类型的艺术作品则将继续存在。

这种立即引起我们关注的大众媒体化的艺术作品——虚构的叙事——从它们可以被大量不确定的殊型来具体实现的意义上讲是类型。与绘画和雕塑不一样,它们支持同一件艺术作品可以有多个实例。同一件大众媒体化的艺术作品的完全相同的殊型可以同时被不同地区的人们消费。除此之外,这就是为什么大众媒体化的艺术作

品具有如此大的潜在利润的原因。你可以同时在世界各地展映它，例如肥皂剧，并以此来掌控极为广大的观众群体。

但是戏剧文学同样是一种多重实例的艺术形式。可以有很多《猫》（*Cats*）的殊型演出——确实是相同制作的《猫》，在不同的地方而且还是在同一时间里。例如，可能有巡回演出的剧团。或许如果有足够数量的巡回演出剧团，《猫》就可以遍及与《寻找梦幻岛》一样多的地方，达到相当规模的观众了。这可能代价极为昂贵，但也并非完全不可能。

因此，看上去大众媒体化的艺术作品可能与某些戏剧遂行是一回事。两个例子都是类型艺术作品，并且在某些情况下，这里所讨论的类型可以同时在不同的接纳地点被展出。这就是 WPA 联邦戏剧工程（WPA Federal Theater project）企图用其 1936 年的作品《这里不会发生这样的事》（*It Can't Happen Here*）所做的。该作品在一个电影公司退出以后，在 18 座城市同时开演。这是不是意味着大众媒体化的艺术和作为遂行的戏剧文学在本体论上是在同一条船上呢？我认为它们不是，因为大众媒体化的艺术作品传送到它们的观众的方式与一个作为遂行的戏剧文学艺术作品的殊型从类型转化为舞台的方式之间存在着微妙却重要的区别。

对照一下你是如何从《寻找梦幻岛》的类型走到今晚在我的多厅影院里所进行的殊型遂行（放映），再到同一时间在同一街区的路尽头的大学剧场里所进行的《太阳神》的殊型遂行。为了制作一场关于《寻找梦幻岛》的殊型实例——一场遂行/演出，你需要一张模板，例如一卷电影胶片，这卷胶片自己本身就是一个《寻找梦幻岛》的类型的殊型。一旦电影投影仪调节妥当，你就在机械装置上运行这张模板，也就是这卷胶片。你打开旋转开关，然后某个机

械和电子过程就会自动接管，生成一场《寻找梦幻岛》的殊型遂行。

但是这不是你如何生成《太阳神》的殊型遂行的方式，或者，就此而言，甚至都不是由《猫》的巡回演出剧团之一所带来的殊型遂行的生成方式。这些现场遂行并不是从一张模板上自动生成的。而是，遂行者运用剧本或者一整套的导演指示，这些反过来依次构成了一个简介或蓝图——而不是一张模板。为了赋予一场戏剧的殊型实例以生命，执行者接下来要将（简介或蓝图）阐释出来。

现场遂行——无论是《太阳神》的还是《猫》的——都是执行者的意向、信仰和欲望的结果，而不仅仅是全自动的机械的、化学的，以及/或者电子过程的结果。像《太阳神》和《猫》（以及所有这里没有说到的其他食谱）这些戏剧的现场遂行殊型是结果，最重要的是精神过程的结果——阐释性的动作；然而《寻找梦幻岛》的殊型遂行——一旦投影仪开始轰鸣——顷刻间，不再是一系列精神动作的事情，而是一件无情的、科学规则主导的、物理过程的事情。投影放映者对这部小说的想法并不能影响到电影故事一帧一帧地展开。

使今晚 7：30 的《寻找梦幻岛》的遂行得以产生的是一个机电设备，它确保了化学固定的、预先确定的模板依照某种技术程序和自然法则来运作。这个过程可以完全是自动的；它大部分都是纯物理的。但是使今晚的《猫》的殊型遂行得以产生的则是连续判断的过程，也就是演员、舞者、歌手、灯光师等等如何阐释这个作品食谱的判断。

如果你问自己为什么你在今晚的《寻找梦幻岛》的荧屏左侧看见了三个角色显映，那么答案肯定与这个模板的物理结构有关；这

三个角色的形象和位置是化学固定在这块模板上的。你在《寻找欢乐岛》中所看到的，是反事实地取决于模板的物理结构的。如果这个模板的物理结构是不同的，也就是说，形象就会不同。如果三个角色没有被印在模板上，你也就不会见到他们的形象。如果这三个角色——与事实相反（或反事实）——是在形象的右边而不是在左边，你就会在屏幕的右边看到他们。

另一方面，当你看到三个角色出现在《猫》的舞台的左边，这是因为我们所讨论的这些演员运用了他们认为（believe）此刻应该在舞台左边的方式来阐释这部作品的介绍。换句话说，你在舞台上看到的是反事实的角色取决于演出者的信念。简单来讲，如果他们认为他们不应该出现在舞台的左边，他们就不会出现在那里，并且，正是因为这个原因，你也就不会在那里看到他们。

那么，你在屏幕上看到的就是反事实地取决于模板的结构，因为它主要是通过一系列纯物理因果过程被处理的。然而，你在一场戏剧的现场遂行中所看到的，是由遂行者的阐释性动作和信念产生出来的。《寻找梦幻岛》的殊型遂行是由不经思考的物理程序生成的，而《猫》的现场殊型，作为一场戏剧文学的遂行，是有意向性地产生出来的。它是通过努力阐释作品概况的遂行者的信念和判断，时时刻刻地被直接地媒体化的。我们把这称为由意向性系统（通过意向性的或精神的状态来运作的媒体化系统）生产出来的作品和由物理系统（通过专门的物理状态运作的媒体化系统）生产出来的作品之间的差别。

这是一个重要的本体论的区别。用一个粗鄙的口号来表达——当然这还需要进一步修正，这是精神属性和物理属性之间的区别。既然大众媒体化的艺术作品是取决于模板来生产殊型遂行的类型艺

术作品，那么大众媒体化的艺术作品就与戏剧文学的遂行截然不同，后者依赖于意向状态——阐释性的动作——来使其显示出来。正是意向性的状态在殊型的戏剧文学遂行的生产中所起的作用，让我们把这些事件称为现场。如果《猫》是由一些没有灵魂的僵尸来遂行的，我们就不会乐意把这个遂行现场或者这个剧团称为生活剧团。因为，虽然僵尸被认为是有生命的，但是他们并没有自己的意向。

无论如何，大众媒体化的殊型遂行几乎完全是物质运动的事件，然而殊型的戏剧文学遂行却是一件不可否认的心灵的手工艺品。或者，媒体化的大众艺术的殊型之于戏剧文学遂行的殊型，正如物质之于心灵。因此，作为一件艺术品的殊型的戏剧文学遂行就它本身来说不可能是一件大众媒体化的艺术作品。

原因之一是大众媒体化的艺术作品的殊型遂行自己本身不是一件艺术作品。回忆一下：一场《寻找梦幻岛》的殊型遂行是通过把模板——一卷电影——放在机械放映机上，并严格按照已设定的程序运作机器而产生出来的。另一方面，戏剧文学遂行的殊型遂行其本身就是一件艺术作品，这是因为它是取决于遂行者的心念所生成的。

既然它不是一件艺术作品，那么《寻找梦幻岛》的一场成功的殊型遂行——电影的放映或者录影带或 DVD 机的运行——并不要求审美鉴赏。我们并不像在一场成功的遂行之后为钢琴演奏者鼓掌那样为放映师鼓掌。如果电影在放映的中途燃烧起来，我们可能会抱怨，甚至会要求退票。但是我们只是把这个看作一次技术性的失败，而不是艺术性的失败。如果我们把这看作艺术性的事件，那么我们就会期待要是电影没有被烧，人们就会欢呼，但是他们没有这

么做。因为这场愉快的电影遂行仅仅取决于这个仪器按照它被设定的该如何运行的方式运行，并且，由于它只涉及微乎其微的机械知识能力，通过机器来运行模板并不被看作一项具有审美性质的成就。换句话说，这位放映师并不是任何类型的艺术家，更不用说是一个遂行的（阐释的）艺术家了。

另一方面，成功地传递一场殊型的戏剧文学遂行则要涉及对一个类型的殊型阐释，并且由于它取决于艺术理解力和判断力，它是审美鉴赏的合适对象。这就是为什么大众媒体化的艺术作品的殊型遂行不是艺术品鉴的合适对象，而殊型的戏剧文学遂行却是合适对象的原因。因为它是值得受到赞扬或指责的执行者的精神活动，而不仅仅是运动的物质。

或许，对这个观点的另一个更可耻的说法是，相关的大众媒体化的艺术形式——特别是电影和电视——按照这一章节的理论框架来说不是遂行艺术。这可能听起来古怪到不可思议，因为许多致力于制作影视图像的人通常都被我们看作遂行艺术家——演员、导演、灯光和音效师、布景师、服装师、编舞指导、武术教练等等。然而，必须要注意的是，无论这些艺术家所倾心的艺术作品是怎样的阐释性活动和遂行，在这种类型的最终版本一开始，它们就以一种被永远明确固定的方式，作为要素成分不可分解地被融入了影像图像类型之中。一旦影像图像被编辑好并被一劳永逸地装入罐子，就不再给意向性留有机会；类型的殊型遂行将会像两个四分之一那样相似，然而戏剧文学类型《太阳神》的殊型遂行却可以差别很大，因为它们是不同的阐释。

就大众媒体化的艺术形式而言，对剧本的固定阐释被制作成这个特定的殊型模板。然后，这块模板就机械地运作，不会再涉及更

进一步的对剧本的阐释。就这一点来说，大众媒体化的艺术作品不是一个双层的艺术形式，而是单层的，更像是一部小说而不是一场遂行。因此，既然它们缺乏必要的二重性，那么影视作品——无论是电影、电视、录像或电脑图像——都不是遂行艺术的作品，尽管某些影视行业的从业者们可能确实是作为遂行艺术家来训练的。此外，影视作品遂行的负责人——放映师——并不是艺术家，遂行或者其他，他/她只是一名技术人员。

毫无疑问，这种影视作品不是遂行艺术的假设会令戏剧文学系或电影系感到不快。戏剧文学系的教师们会遗憾失去所有想通过学习表演成为影视明星的学生；而影迷们将会对失去他们所担心的声望而感到愤慨，如果电影不再和音乐、戏剧文学和舞蹈坐在同一张桌子上的话。然而，当谈论到本体论的问题时，金钱和名誉都没多大价值。而且在本体论上，叙事小说的大众媒体化的艺术和作为遂行艺术的戏剧文学有着绝对巨大的差别。

一个曾经主张动摇——甚至是解构——大众媒体化的艺术作品和戏剧文学遂行之间的区别的理论家是费利普·奥斯朗德（Philip Auslander）。[1] 奥斯朗德反对它们之间的区别的一个原因是，他认为这是在当代圈子里被虚假的政治动机所鼓动的。[2]他主张，例如佩吉·费伦（Peggy Phelan）对作为一种消失的模式的现场遂行的特性描述——它的短暂性使其在政治上具有抵抗力[3]——是虚假

〔1〕 费利普·奥斯朗德（Philip Auslander），《现场性：在媒体化文化中的遂行》（*Liveness：Performance in a Mediatized Culture*），（伦敦：劳特利奇出版社，1999年）。——原注
〔2〕 奥斯朗德，《反对本体论》（*Against Ontology*），50—52。——原注
〔3〕 佩吉·费伦（Peggy Phelan），《未被关注的：遂行的政治》（*Unmarked：The Politics of Performance*），（伦敦：劳特利奇出版社，1993年）。——原注

的。费伦关于现场遂行的概念不会具有她想赋予现场遂行的政治性的分歧，即便她强行描述出现场遂行和大众媒体化艺术之间的区别（当然奥斯朗德对此不同意）。[1] 然而，即使我认为奥斯朗德对费伦和持相同观点的戏剧理论家的反对观点是完全正确的，我也并不认为奥斯朗德声称大众媒体化的艺术作品和现场戏剧文学演出之间不存在明显的本体论的区别这一观点是正确的。

对奥斯朗德来说，存在功能上等同的，现场的、殊型的戏剧文学的遂行。也就是说，在一个城市的迪士尼舞台上，《美女与野兽》（*Beauty and the Beast*）的殊型遂行可以在功能上等同于在同一天里的同一个时刻在另一座城市里上演的复制的殊型遂行。例如，扮演餐具的演员们会以同样的方式装扮起来，跑同样的路线，跳同样的舞步等等。在乐队席上，人们或许会想象，这些遂行将会几乎无法察觉——可能就和放映同一部影片模板的两卷不同的胶片一样难以察觉。[2] 实际上，奥斯朗德认为加利福尼亚制作人巴里·维克斯勒（Barrie Wexler）的《塔玛拉》（*Tamara*）的"特许授权演出"是这件事的另外一个例子。[3]

但是我表示怀疑。大众媒体化的艺术作品，诸如影视作品，是需要通过纯粹物理因果联系的自动化的过程来产生殊型遂行的模板的类型。它们仅仅是按照科学定律来进行的物质运动的结果。一旦镜头对焦好了，机器被启动起来，其余的部分则相当盲目自然地按照它的节奏播放。但是没有一场现场遂行，甚至没有一场《塔玛

[1] 奥斯朗德，《反对本体论》（*Against Ontology*），50—53。——原注

[2] 费利普·奥斯朗德在一篇没有标题的论文中提出了这种看法，这篇论文曾打算在《遂行研究》（*Performance Research*）的一期杂志上同我的评论一起发表。但不幸的是，这段对话从未付印。——原注

[3] 奥斯朗德，《反对本体论》（*Against Ontology*），50—53。——原注

拉》的特许授权演出会是这个样子。殊型的戏剧文学遂行需要演员、灯管师等等，他们通过持续进行的抉择的过程——精神动作——由信念、判断和阐释组成，来生产相关的遂行殊型。《塔玛拉》的殊型遂行不是自动的物理过程；它们是完全靠心灵来媒介化的。

纵使，每一个都不可能，一部《塔玛拉》的电影和它的殊型遂行看起来没有什么差别，并且在各方面的运作都完全相同，但这不能保证它们之间在本体论上没有差别。因为这些感觉和功能上的一致性并没有本体论上的根基。它们仅仅是肤浅的或表面上相似的，因为这些现象有根本不同的、形而上的重要起源。换句话说，这些相似之处仅仅是表面的。但是这里有更深刻的差别，一场殊型的遂行借助思维的方式传达给我们，而另一种则是借助物质的方式。

奥斯朗德企图坚持我从"通过模板产生"和"通过阐释产生"两种方式中得出的差别但这差别并没有我认为的那么尖锐，他试图以此来逃避这个结论。奥斯朗德论证说，演员的阐释可以像一部电影胶片或一张 DVD 碟片那样的物理模板机械。我并没有看到有说服力的理由，即使你是一个唯物主义者，使人相信精神属性完全可以还原为物理属性。精神的因果关系在本体论上不同于在此处的纯粹物理的因果关系（然而，显然也与物理过程有关）。并且，有了这些差别，大众媒体化的艺术作品和现场遂行之间的分化就自然地凸显了出来。

奥斯朗德可能会认为，在《塔玛拉》的授权演出中许多演员的阐释是机械的，但是"机械的"在这个语境下的意思可能是"没有灵感的"或者是"没有想象力的"之类的意思。这不能真正涉及我

们所讨论的遂行者的决定和判断。因为，他们不是机器工作台，可以大量炮制出一连串毫无思想的行为动作。

众所周知，演员会根据现场观众的反馈及时来调整他们的遂行；他们会分析人群的情绪，适当地重新阐释他们的台词。今晚加一点讽刺；明天则多几许严肃。这是影视和现场戏剧遂行之间的一个重要区别，瓦特·本雅明（Walter Benjamin）在他的机械复制的讨论里对此有过解释。[1]

尽管在《开罗的紫玫瑰》（*the Purple Rose of Cairo*）中，影视图像的殊型遂行中的演员不能改变他的方法来适应屋子里观众的想法。但是这在殊型戏剧文学遂行中是极为平常的事情，甚至在演员依赖于所谓的技术而不是灵感来熬过这个晚上的地方，也总是有对简介的细微的重新阐释以适应当下的场合。这就是为什么说演员的遂行，不论多么依赖于技术，昨天比今天要演得好，能够说得通。但是如果要说约翰尼·德普（Johnny Depp）在《寻找梦幻岛》的殊型遂行中昨天的表演比今天的好，就会显得很荒诞。并且这种荒诞性标志了大众媒体化的影视的殊型遂行和一个作为遂行的戏剧文学的样本的殊型表演之间的差异。[2]

〔1〕 华特·本雅明（Walter Benjamin），《启示》（*Illuminations*）中的"机械复制时代的艺术作品"（The Work of Art in the Age of Mechanical Reproduction），汉娜·阿伦特（Hannah Arendt）编，哈利·佐恩（Harry Zorn）译，（纽约：肖肯出版社，1955 年）217—251。——原注

〔2〕 和奥斯朗德不同，我坚持认为在戏剧文学遂行和大众媒体化的遂行之间有着本体论的区别。然而，我认为这个意见的分歧最终不会损害到奥斯朗德的工作。因为他向我们展示了大众媒体在风格和结构上影响最近的现场艺术的许多引人注目的方式。对我而言，他的富有洞见的观察并不会因为在大众艺术和戏剧文学遂行之间存在着的本体论上的差别这一事实而削弱。借鉴可以在本体论上离散的范畴之间发生。时尚设计师可以摹仿植物。奥斯朗德对现场遂行和大众媒体之间的强行比较，并不会要求他必须解构或者放弃本体论。他可以得到他想要的一切，也可以得到一些形而上学的东西。——原注

结论

　　戏剧文学不是一种艺术形式，而是两种：戏剧文学创作的艺术和戏剧文学遂行的艺术。此外，作为遂行的戏剧文学的艺术，尽管在很多方面与电影放映的大众小说感觉上非常类似，却在根本上绝不相同。事实上，即使一部作为遂行的戏剧艺术艺术作品的殊型实例有一个十分完美的影视复制品，这个复制品在某种情境下与原版在效果上没有什么差别，那也最多只是这个戏剧文学遂行殊型的一个记录而已。此外，那个文档的遂行——一次放映——就它本身来说不会是一件艺术品。

　　为什么呢？

　　因为它是不需要思考的。[1]

〔1〕　我想对萨利·贝恩斯（Sally Banes）表达感谢，感谢她帮助我准备了这个章节，然而她对本文中任何错误或失当之处都无须负责。——原注

文本[1]

通常认为，一出戏的文本是由对话和舞台指示组成的。当代的戏剧文本一般两者都包括；然而，只包括其中一种的戏剧文本也是存在的。通常现在的戏剧文本是写下来的，尽管一个文本可以口头传递，作为一个剧团或者一种文化的记忆而存在。在包括对话和舞台指示的典型文本中，对话是其最大的部分；然而，即使是在这种戏剧中，舞台指示可以是最重要的部分，正如奥尼尔（O'Neill）的《奇妙的插曲》（*Strange Interlude*）。

对亚里士多德而言，文本显然是戏剧诗中最重要的元素。在他的《诗学》中，亚里士多德论证了戏剧诗最重要的认知价值就在于它揭示了人类活动中"按照可然性和必然性所可能发生的事件"。也就是说，戏剧诗揭露了人类生活的规律——例如，当诸如克瑞翁（Creon）和安提戈涅（Antigone）这样固执己见的人们对峙时，它揭示了可能会发生什么。此外，既然这种知识已经可以从情节中获得，亚里士多德就不仅将情节置为首要的位置，还从根本上降低了遂行对戏剧诗的重要性。他说，"台景是有吸引力的，但是却非常

[1] 诺埃尔·卡罗尔（Noël Carroll），《文本》（*Text*），丹尼斯·肯尼迪（Dennis Kennedy）主编的《牛津戏剧与表演百科全书》（*OXFORD ENCYCLOPEDIA OF THEATER AND PERFORMANCE*）第 2 卷，1343—1345。——译注

缺乏艺术性，并且是对诗艺来讲最不密切相关的。因为悲剧的效果不依赖于遂行和演员"。亚里士多德认为，台景、遂行和表演的元素实际上是不重要的，因为他坚信，从戏剧诗中所获取的知识和它所特有的情感的冲击，怜悯和恐惧的卡塔西斯，主要是由情节来承载的。因此，戏剧诗的核心价值可以简单地通过阅读文本来获得，文本的遂行往好里说是锦上添花，往坏里说是使观众分心的事。

在 20 世纪，文本的这种特权激发出了一种可预见的反抗，声音最大的是安托南·阿尔托（Antonin Artaud）。文本和基于文本的戏剧的优先性，受到了诸如罗伯特·威尔逊（Robert Wilson）的《斯大林的生命和时光》（*The Life and Times of Joseph Stalin*）这样的意象剧场实践的挑战。然而，出现了一些争议，即认为这种针对文本或者遂行的优先性的表面争论是基于对戏剧的本质的误解，这种误解自身则助长了对戏剧文本的本质的认知混淆。尽管我们将戏剧当作单一的一种艺术来谈论，但如果将其视为两种艺术，或者一种具有在本体论上不同的两个方面的艺术，可能会更有成效。一方面，戏剧是一种文学的艺术；另一方面，它是一种遂行的艺术。作为一种文学的艺术，它是一种言语结构，可以通过阅读来被欣赏和评价，就像阅读一本小说一样。作为一种遂行的艺术，它与音乐和舞蹈隶属于同一家族，只有通过表演才能被欣赏和评价。

作为一种文学作品的戏剧是由剧作家创作的，剧作家是作者。也就是说，在这方面，首要的艺术家是一位创作者。与此相反，作为一种遂行的艺术，首要的艺术家是执行者，导演、演员、设计者、音乐导演及诸如此类让文本显现的人。当然，同一个人，既可以是一出戏的创造者，即它的作者，也可以是它的执行者之一，例如它的导演或者演员。尽管如此，创作者和执行者的作用是可以区

别开的。正如编舞对舞者、作曲家对指挥兼管弦乐队而言，通常戏剧文本的作者对导演、演员、设计者等等亦是如此。在这些例子中，存在着两种不同的艺术：创作的艺术和遂行的艺术。作者的创作——文本——是由他的意图所决定的。遂行的艺术是可变的。正如我们期待不同的小提琴手对同一个曲谱带来不同的（演奏）品质，我们也期待演员和导演揭示文本的不同方面。我们因其设想的独特性而珍视文本，但是遂行则因其可变性和多样性而受到重视。

因此，我们必须要找出一个性质来。文本，无论多么的精心制作，都无法确定它在遂行中显现或者实施的每一处特征。总是存在某些文本无法回答的问题，关于诸如角色外表如何、他如何表达自己、空间是如何塑造的、读台词的动机是什么，等等。关于这些问题，不同的遂行会做出不同的选择。我们常常将手头的遂行与相同文本的其他版本的遂行进行对比，从遂行所做出的选择——它们的洞察力、深刻性和创造性——的角度来评价它们。尽管遂行者在填补文本不可避免的不确定性时应该遵守的顺从维度还存在争论，但从遂行者必须超越文本所给予的（东西）的意义上来讲，没有人可以否认所有的遂行者都在某种程度上对戏剧文本作了自己的解释。

作为文学的艺术，戏剧文本属于能衍生副本的类型，正如小说《尤利西斯》（*Ulysses*）在你我手上的副本都是由詹姆斯·乔伊斯（James Joyce）所创作的类型的殊型。它们是什么类型的副本呢？从戏剧作为一种遂行的艺术的观点来看，戏剧有着不可避免的不确定性，戏剧文本则是"食谱"。它们是让演员、导演等等来填补和执行的一系列指示说明。戏剧文本详细说明了遂行的构成要素——诸如写着对话和道具的那些字行——以及与作品相应的全球性的情感基调或特色的范围。但是，正如烹饪食谱需要厨师来理解一小撮

盐是多少，因此，戏剧文本的执行者必须判断是否达到遂行的准确节奏。这并不允许戏剧文本的执行者去做任何他想要对文本做的事情，正如厨师不能合法地将"一小撮盐""理解为"添加一片橙子的指示说明。

然而，作为"食谱"的戏剧文本为变化和发明预留了正常合理的空间，正如食谱在烹饪艺术和曲谱在音乐艺术中那样，在它的不确定的指示说明的界限内，尽管准确来讲，这些界限在哪里还需要争论（例如，遂行的变化必须受诸如莎士比亚这样的作者的初衷的限制，或者如果莎士比亚还活着，受假定他所具有的意图的限制，又或者受文本呈现的限制，甚至会更松散些?）。并且，某些戏剧文本专门设计用来比其他文本能容纳更多的即兴创作，比如梅根·特瑞（Megan Terry）为《来来往往》（*Comings and Goings*）写的剧本。

此外，戏剧文本在某种程度上与烹饪食谱一样具有不确定性，因此，正如由不同的厨师用相同的调味汁做不同风味，我们准备着享受相同戏剧本文的不同遂行，这是有道理的。相同食谱的每一种变化，带来这种食谱类型的不同维度或者样貌。因此，对于文本超越遂行的优先性的争论可以得到解决，只要人们意识到戏剧从本体论上是两种艺术，而不是一种艺术。作为一种文学的艺术，文本很明显是首要的。但是作为一种遂行的艺术，文本与遂行的关系不是对立的，而是互惠的、互相支持的。文本是其遂行的"食谱"。但是人们不会去吃苹果派的食谱，人们吃的是派。

戏剧：哲学、理论与批评 [1]

在现今的戏剧院系中，理论与实践、书页与舞台、学术性戏剧研究与制作之间，有时会存在一种实用主义的区别——一边是历史学家、批评家、理论家和其他类型的评论家，另一边是演员、导演、设计师等等。这是一种重要的区别，特别是考虑到当代戏剧院系的权力斗争。然而，在这里，我们感兴趣的并不是这一系列的区别。相反，我们关注的是有关戏剧研究的三种类型的探究，或者是这种划分的"书页"方面。

有许多不同的活动吸引了戏剧研究者的精力，其中包括从哲学角度解释戏剧、从理论上阐明戏剧和批评戏剧。一篇论文可能需要所有这三种活动。虽然如此，这些活动仍然可以被大体辨别开来。当然，一篇论文可能只涉及其中一种活动。但是，是什么把这些活动区别开来呢？一个人如何才能告知他所从事的是其中一种活动，而不是另一种活动呢？

或许，戏剧哲学是三种活动中最晦涩的。因此，我们从这里开

〔1〕 诺埃尔·卡罗尔（Noël Carroll）、莎莉·贝恩斯（Sally Banes），《戏剧：哲学、理论与批评》（"Theatre: Philosophy, Theatre, and Criticism"），《戏剧文学理论与批评期刊》（*Journal of Dramatic Theory and Criticism*）2001 年第 1 期，总第 16 卷，155—163。——原注

始。自苏格拉底（Socrates）以来，西方哲学的主要焦点已经放在了概念上；苏格拉底式的问题，诸如"什么是正义?""什么是知识?""哲学与修辞之间的区别是什么?"，主要围绕着审问概念，例如在这些例子中的正义、知识、哲学和修辞。关于这些概念，哲学家的目标就是试图去阐明，并且如果可能的话，去定义我们运用这些概念所依据的条件、标准，或者方法。也就是说，我们使用什么样的标准或者方法来将一个命题归类为知识，而不是观点。那么，最为接近的说法，可以说哲学家所做的就是去阐明概念，特别是用来组织我们实践的深度概念，也就是说，那些使我们的实践成为可能的深度概念。

虽然这听起来可能有些微不足道，但事实并非如此。没有人格的概念，我们的伦理实践就不可能实现；人格的观念，以一种在伦理上有显著意义的方式组织世界。同样地，没有善的概念，就没有伦理学的实践。哲学家所做的就是试图去阐明诸如人格和善的概念。例如，功利主义哲学家声称，善可以从最大化公共福利的角度来定义。当然，并不是每位哲学家都会同意对善的功利主义的解释。他们可能会争辩说它包含得太多或者太少，并且他们可能会提出与之相对立的善的概念。这种哲学辩论是臭名昭著的。哲学家通常争论的是有关组织人类实践的某种主要概念的界定。

在许多情况下，这种概念是现成的，在我们的共同语言中使用。人格和善就是这种概念。然而，有时这种概念虽然支配着我们的实践，但却保持着隐性状态，必须被显露和被揭示，就像马克思（Marx）发现了公认的剩余价值的概念一样。此外，哲学家可能不只是试图去阐明概念。他们还探究概念，着眼于确定它们所蕴含的意义。由善作为公共福利最大化的概念或者人作为理性存在的概念

所引出的是什么？

通常，由我们哲学上的主流推导方式所引出的或者所蕴含的主要概念似乎是矛盾的，或者至少是令人不安的。它遵循了对善的功利主义的界定，即只要能使公共福利最大化，处决一个无辜的人在道德上也是可以接受的吗？如果不是，为什么不是？因此，哲学家不仅试图去阐明或者定义概念，他们也研究概念间的蕴含关系。对于这些暗示了矛盾的或者有问题的结果的概念，哲学家（在最好的情况下）通过为异常的后果辩解或者修正有问题的概念以避免上述后果，尽管他们有时咬紧牙关争辩，我们必须学会接受它们。

在我们的概念中，有关于概念的概念。哲学家也审问这一点，推测人们最好是从必要和充分条件，从家族相似性，从原型论，从谱系学，或者从辩证对比的角度来理解它们。或者，他们会像解构主义者那样认为我们的概念必然是不稳定的。辨识出所有这些哲学活动的特征就是要对这些概念予以充分关注。

现象学家可能是这种概括的例外，因为他们更喜欢经验的习语而不是概念的习语。然而，在试图去识别这些绝对不同的经验的基本特征时，他们往往会凭借必要和充分条件，经常从事与我们所概括的相同的分析活动。因为他们感兴趣的是把那些为我们的实践提供担保的不同种类区别开来。也就是说，罗曼·茵加登（Roman Ingarden）对戏剧和电影的区分，或者米克尔·杜夫海纳（Mikel Dufrenne）对审美经验的界定，都可以很容易地翻译成概念的语言。

假设这种对哲学的界定——我们所理解的有关哲学的哲学——大体上是有说服力的，那么它能告诉我们关于戏剧哲学的什么呢？根据假设，哲学关注主要概念及其蕴含关系，特别是那些引起违反直觉的悖论和问题（主要概念及其蕴含关系），它们可能需要进一

步的概念调整和修正。这是否使我们理解了戏剧哲学的构成?

戏剧(theatre)是一种复杂的实践,涉及制作和接受两个方面。它是一种依赖于使之成为可能的一整套概念的实践。最明显的概念就是戏剧本身。或许是因为它是整套概念中最深奥的概念。戏剧哲学家可能会问的最明显的问题就是:"戏剧是什么?""如果戏剧与舞蹈和电影有区别的话,那么一方面它们之间的区别是什么,另一方面戏剧与包括日常角色扮演在内的日常生活的区别是什么?"当然,人们可能会得出这样一种结论:没有区别。但这也将是一种关于戏剧概念的哲学结论,尽管是一种怀疑的结论。

戏剧的概念并不是组织实践的唯一概念,还有很多其他的概念,诸如表演、遂行、观众、导演、演绎、角色、剧本、场景、悲剧、喜剧、情节剧和情节等等。依次阐明或者定义这些概念——询问候选者必须要满足什么条件才能算作相关种类的一员——是初步的哲学活动。然而,这些阐释可以分为两类:仅仅是分类性的或者描述性的;或者规范性的(也就是说,从在什么情况下会被认为是所讨论的类别中功能最好的成员的例子的角度,亚里士多德对悲剧的定义就是这种阐释)。

分类性解释的支持者倾向于批评规范性解释的捍卫者,理由是后者太过于排他性。然而,规范主义者可能会抱怨,分类主义者经常会以某种方式定义诸如戏剧等概念,而这种方式掩盖了这种解释,即为什么戏剧对我们而言是重要的。无论人们支持哪种方法,观察辩论进行的方式都是有益的。

哲学家不会就人们如何使用相关概念进行民意调查,然后将定义判给多数票。在这种意义上,哲学并不是经验主义的。作为某一实践领域的称职的语言/概念使用者,他们检验那些同行提出的、

与他们的直觉相反的阐释和定义的正确性——这种直觉是他们作为概念使用者在大体上成功的职业生涯中，在获得和使用相关概念的过程中形成的。哲学家通过回顾那些支持或者削弱所讨论的哲学推测的例子和通过想象反例来检验这些定义。在这方面，哲学研究在很大程度上是一种纸上谈兵的事情；它不涉及系统地收集数据，并且这种差异，在很大程度上，提供了一种区分哲学和理论的方法（我们稍后将会讨论这种区别）。[1]

哲学家所提出的有关戏剧概念的解释，可能会产生需要进一步评论的后果。柏拉图将戏剧，或者至少是悲剧，定义为幻象的亚种。因此，这意味着它不是一种可能的知识来源，并且，对于柏拉图来讲，它是一种唤起难以控制的情感的动力。基于这些原因，他建议它应该被好的城邦所禁止。

亚里士多德通过质询柏拉图所宣称获得的蕴含关系来含蓄地回应。亚里士多德否认悲剧是一种幻象，反而主张它是一种摹仿，其本身的社会地位就提供了知识的可能性。然而，他有关怜悯和恐惧的情感的卡塔西斯的观念，被认为削弱了柏拉图对难以控制的情感唤起的担忧。虽然亚里士多德并没有明确地设法解决审查戏剧文学作者的问题，但他通过挑战柏拉图对悲剧的概念分析，似乎已经使之无效了，实际上就是反对审查制度。也就是说，亚里士多德的悲剧哲学，不是从统计研究的角度，而是通过审问柏拉图的概念以及它们所假设的蕴含关系，来与柏拉图的悲剧哲学

〔1〕 在这里必须承认，尽管哲学主要审查概念，但有时哲学家也会进行非常抽象的、实质性的概括。因此，尽管这一陈述中所提出的哲学和理论之间的区别通常是有用的，但它并不是完美的。为了得到我们想要的那样清晰的区别，就需要比我们所掌握的更多的言语，上述内容应该满足像这种使我们思想的主旨被理解的宣言的需要。——原注

相抗衡。亚里士多德质疑柏拉图对相关概念的界定的充分性，同时也表明，另一套更为精确构思的概念并不会产生刺激柏拉图的不幸后果。

把我们许多直觉上所持有的有关戏剧的概念放在一起是不融洽的或者自相矛盾的。它们意味着矛盾或者悖论。哲学研究的任务就是去识别这些紧张关系，并且在最快乐的情况下，缓解它们。举个休谟（Hume）的例子：如果悲剧代表着令人不安的事件，并且目睹这些事件通常是不快乐的，那么我们不应该从悲剧中获得快乐。但我们却在这么做。如何才能以一种避免这种矛盾的方式来解释悲剧的快乐呢？同样地，似乎只有相信我们的情感对象存在时，我们才会被感动。但是，观众清楚在他们面前的这些事件是虚构的再现；因此，他们不应该被这些事件所感动，但他们却被感动了。这怎么可能呢？这只是因为我们是非理性的？或者有对我们的行为的理性的解释吗？这些正确的概念被用来设置这种悖论了吗？情感的回应确实需要信念吗？或者某种其他的概念是更加贴切的，并且识别出这种其他的概念将会解决这种明显的悖论吗？

因此，戏剧哲学至少包括：（1）阐明和/或定义那些组织戏剧实践并使之成为可能的主要概念；（2）仔细检查这些概念所蕴含的内容，尤其是与其他相关概念的蕴含关系；（3）包含、识别和设法解决那些概念组合时所蕴含的分离、异常、矛盾和悖论。在这方面，戏剧哲学的当务之急可以说是从其层级组织的角度来进行戏剧实践的概念架构：什么包含什么，以及它的含义，什么蕴含什么。人们可能会说，从根本上而言，戏剧哲学关注戏剧性概念的逻辑。它的分析方法主要就是概念性的，包括倾向于演绎

论证而不是归纳论证；倾向于推测性的思维试验，而不是系统性的数据收集和实际试验；倾向于根据我们的概念架构论证必要的情况是什么，而不是根据世界现有的方式言说通常的情况是什么。

我们可以试着这样总结，即哲学所提供的有关戏剧的知识主要是概念性的。此外，如果这是有说服力的，那么也许我们可以提出一种开始区分戏剧的哲学和理论的方法。当哲学关注概念问题时，它的理论就更加的经验主义。在这里，我们如何看待"概念性的"和"理论性的"区别呢？

考虑"百老汇有多少部喜剧？"的问题，为了回答它，在你开始寻找和计算之前，你需要一个喜剧的概念。尽管大部分人可能会凭直觉行事，但如果你是严谨的，你将会试图去精确地锻造出相关概念。这将是一种哲学活动，在这种情况下它关注概念。有了这样一个概念，你可以开始寻找和计算——收集数据。后面的这些活动是经验性的。作为一种最初的近似值，戏剧理论比戏剧哲学更具经验性。

但是，你会说，计算百老汇上演的喜剧数量当然不是戏剧理论。这是对的。因为戏剧理论主要涉及概括、解释凭经验在实际存在的戏剧中发现的规律。马克思主义（Marxist）戏剧理论家将某一特定时期的戏剧中重复出现的某种意象模式，解释为由相关统治阶级的价值观所造成的结果或者是对其的反映。收集数据是为了建立规律性的存在，然后通过假设解释其存在的一般因果原则来解释这种规律性。现今戏剧研究中的大多数精神分析理论、女权主义理论、后殖民主义理论、种族批判理论、同性恋理论等等都渴望这种

模式，同时也被各种各样的政治的和道德的承诺所强化。[1]

理论的另一方面涉及分离出戏剧的组成部分并且解释它们是如何运作的。例如，服装符号学家将会绘制出服装的不同变化如何以一种重复出现的方式，传达出对相关角色的某些印象。伊丽莎白时代（Elizabethan）男女服装的宽肩膀和窄腰身如何暗示了力量。当然，理论家在绘制重复出现的发音策略如何工作的过程中，可能会考虑推翻它们的工作方式，并且寻找由不同的一般原则所担保的替代策略，从而获得不同的、也许是伦理上更偏爱的结果。人们也可以从这个角度来思考布莱希特（Brecht）对间离效果（Verfremdungseffekt）的研究。但是，值得注意的是，这样一来，布莱希特不仅是一位戏剧改革家，还是一位戏剧心理学家，并且因此，他还是一位戏剧理论家。

学院派戏剧理论家通过参照一般原则或者倾向，尽力解释经验上可以确定的、有规律地重复出现的模式。但是戏剧实践者也关注从理论上阐明、发现一般原则或者技巧，这些一般原则和技巧有望以一种有规律的和可靠的方式来产生某种结果。斯坦尼斯拉夫斯基体系（Stanislavsky's System）就是这种例子，就像玛丽·奥弗利（Mary Overlie）和安妮·博格（Anne Bogart）所提出的视点理论（theory of Viewpoints）一样。学术性的戏剧理论家从事逆向工程，遵循一般经验原则，目的是确定所讨论的现象如何形成的，然而实

[1] 在这篇论文中，我们没有选择哲学分析和戏剧理论的例子，是因为尽管作者们相信它们都是正确的，然而在某些情况下，它们却是不够充分的。之所以选择目前这些例子，是因为它们代表了大多数戏剧研究人员所认为的，一方面作为哲学的，另一方面作为戏剧的合适样本。即使这些例子是错误的（我们怀疑其中一些是错误的），它们也可以阐明我们思想中的观点，因为一个错误的理论仍然是理论，正如一个错误的哲学分析也仍然是哲学一样。——原注

践性的戏剧理论家从事正向工程，寻找一般经验原则或者方法，这些一般原则或者方法将在有规律地重复出现的基础上产生梦寐以求的结果。[1]

批评，就像理论那样，比哲学更加以经验为基础。然而，它看起来不如理论那么关注普遍性。理论通常侧重于有规律地重复出现的现象——意象、技法或者观众反应的重复出现的模式，批评的范围就更加狭窄。受到批评的通常是一部作品，或者少数作品，以及某位作者的全部作品。其探究的范围越广，我们就越倾向于不称其为批评而称之为理论。此外，在另一种意义上，批评较少涉及普遍性。理论家的目标是在一系列重复出现的现象中建立某种普遍原则的运作。理论家致力于证明戏剧中存在一种普遍的法则或者可以概括的模式。理论家想要识别出这种模式，并且去解释它是如何依据其他普遍的经验原则而运作的。理论家的研究方向是从数据到基本的普遍原则或者模式。如果批评家，正如许多女权主义批评家那样，谈及普遍原则或者模式，他们这么做是为了阐明手头上的某部作品或者某组作品。另一方面，理论家呼吁注意数据的特殊性，是为了发现支撑这些数据的普遍原则或者趋势。因此，我们可以说，批评家的焦点是特质的或者特异性的，寻求解释手头上的特殊案例或者特殊案例群，理论家的志向是常规的，寻求发现某种以特殊数据为例的普遍性。因此，理论家和批评家的不同就在于他们探究的最终目的：对理论家而言，发现普遍的解释性原则或者模式；对批

[1] 不幸的是，当代戏剧理论家没有充分探索的一个理论方向就是利用认知和知觉心理学的资源。当然，我们没有把戏剧理论严格地限制在这个项目中。对我们而言，戏剧理论是所有基于经验的、搜寻概括的探究。但是，这将包括戏剧心理学，以及偏向社会学的方法。——原注

评家而言,阐明特殊性。

批评家和理论家比戏剧哲学家更具有经验性,所以他们比哲学家更关注实际存在的数据。然而,理论家从它可能产生或者支持的经验普遍性的角度来关注数据,而批评家则专注于谈论所考虑的作品或者很多作品的特别之处,在这一点上他们似乎互不相同。对批评家而言,戏是研究目标;对理论家而言,由戏所证明的普遍模式或者原则才是研究目标。也就是说,理论性的探究是常规的,而批评性的探究则是特异性的。我们将其称为他们阐明的目标或者方向的不同之处。

最后一种区别可能会引起的一个困惑就是:许多当代的批评都采取了与著名的理论相联系的框架。精神分析批评家在诠释一部戏时可能会使用手足之争的前提。这算是理论还是批评?我们的建议是,如果参考的目的是为了阐明这部戏,那么这是一种批评,尽管理论上是有根据的。这不是理论,因为戏剧中的单一案例,甚至是少部分案例都不能证实手足之争的本性的主张。理论家所概述的案例最多可以说成阐明了某种普遍的理论前提,但这并不是理论家所做的。相反,他们致力于发现并且建立普遍性。批评家对她的特定数据有着与理论家所不同的兴趣。科学家在追求普遍性的过程中并不会过分关注这个或者那个果蝇的特殊性,而评论家总是关注其数据的特殊性。理论家关心他能够从其数据中梳理出来的普遍性。如果评论家诉诸理论的普遍性,那么这仍然是为了阐明特殊的东西,而理论家为了普遍性而求助于特殊性。

毫无疑问,在如今的戏剧研究中,关于理论与批评的区别存在着某种混淆。我们认为,这是因为越来越多的学术性批评家从更加广泛的理论框架(它们通常源自于社会科学的理论框架),以及更

加狭隘的理论框架（诸如戏剧符号学）中寻找前提。既然他们谈及理论前提，他们就倾向于称自己为理论家。然而，如果他们利用这些前提来解释和详细分析个别文本或者指定的文本系列，我们似乎更应该把他们的活动归类在批评的概念之下。

同样地，批评家也常常能够辨别出戏剧作品所提出、暗示的理论的或者哲学的命题。《哈姆雷特》（*Hamlet*）与俄狄浦斯情结（the Oedipal complex）有关，或者理查德·福尔曼（Richard Foreman）的场景则被认为是解构了戏剧与现实之间的界限。在这些术语中的作品或者批评作品是理论性的还是哲学性的呢？在一般情况下，我们怀疑两个都不是。用插图说明——而不是发现和论证——普遍性，就像有些人可能会声称莎士比亚（Shakespeare）和福尔曼（Foreman）所做的那样，并不比彩色玻璃上的基督教教义（Christian doctrine）图画神学更为理论或哲学。同样地，正如艺术历史学家为了理解教堂的窗户而顺便提及基督教教义时，他并不是在做神学研究一样，戏剧批评家为了批评一部女权主义的作品《科学怪人》（*Frankenstein*）而引用克里斯特娃（Kristeva）的贬抑理论，他并不是在从事后结构主义的精神分析。戏剧批评、戏剧理论和戏剧哲学是不同的活动。每一种都可以做得好或者不好。任何一种都不会比其他的更重要，但它们却倾向于具有不同的目标、对象和方法。

戏剧研究者更可能称自己为批评家和理论家，而不是哲学家。我们认为这是有原因的，也就是说，戏剧研究者往往关注戏剧的实际情况。他们的兴趣更自然的是经验性的。这么说并不是为了暗示他们从来没有卷入过概念性的问题。有时，他们将不得不面对深层次的问题，诸如"什么是戏剧""什么是演绎""什么算作同一部作

品的遂行"。当他们协商这些问题、致力于确定这些概念的正确运用时，他们就是戏剧哲学家。当然，同一个人有时可能扮演哲学家的角色，有时扮演理论家的角色，并且有时还扮演批评家的角色。戏剧研究者更加频繁地发现他们自己要么以理论家、要么以批评家的身份从事经验主义的研究，这也就是我们认为在戏剧研究中很少听到哲学这个词的原因，而并不是因为戏剧研究不需要哲学。

　　戏剧研究可能受益于哲学，这是我们希望在这篇简短的评论中所鼓励的论点。为了区别哲学、理论和批评，我们已经参与分析了三种概念或者分类，这些概念和分类通常用于组织戏剧研究的实践。如果你被这里的论据所感动，那么哲学的概念对你来说应该不是陌生的。因为在阅读这篇文章时，你一直在接触哲学。如果你和其他人发现这个讨论是有用的，或许我们在将来会看到更多的戏剧哲学。

戏剧与情感

一、一段简要的历史

正如研究所指出的那样，如今很多人观看戏剧主要是为了"情感的回报"[1]。这并不是一种当代的时尚。因为，在最早期的东西方传统戏剧文学作品中，戏剧与情感已经是两种联系在一起的现象。

《舞论》（*Natya Shastra*），据称是由婆罗多（Bharata）所著，产生于公元前 200 年到公元 200 年之间。它将情感的唤起作为戏剧的主要功能。[2] 这本著作详细解释了演员通过摹仿所要遂行的情感（bhavas），以及他们试图在观众中唤起的相应的情感反应。这些味最初包括艳情、怜悯、滑稽、厌恶、恐怖、赞赏和敬畏。后来，清单上加入了平静、父母的爱和精神奉献。虽然一场特定的遂行会

〔1〕 艾琳·赫尔利（Erin Hurley），《戏剧与感觉》（*Theatre and Feeling*），（伦敦：帕尔格雷夫·麦克米伦出版社，2010 年），P. 1。——原注

〔2〕 婆罗多（Bharata），《婆罗多牟尼的舞论》（*The Natya Shastra of Bharatamuni*），（德里：室利·萨特古鲁出版社，1987 年）。另见帕特里克·科尔姆·霍根（Patrick Colm Hogan），《走向诗学的认知科学：阿南达瓦尔达纳、阿比纳瓦古普塔与文学理论》（"Toward a Cognitive Science of Poetics: Anandavardhana, Abhinavagupta, and the Theory of Literature"，《大学文学》23：1996)，164—178。——原注

唤起多种情感，但是婆罗多建议应该以一种情感为主导，正如喜剧遂行中滑稽占主导一样。实际上，《舞论》详细讨论了戏剧艺术的各个方面以及舞蹈和音乐。它提供了大量的技艺知识，包括最适合使观众产生这种或者那种情感状态的技巧的信息。在这方面，《舞论》有时就是亚里士多德的《诗学》。

遂行的功能就是情的唤起，这种信念似乎在梵语（Sanskrit）传统中根深蒂固，因为《舞论》本身可能基于一种古老的文献——《乾闼婆吠陀经》（Gandharva Veda），而乾闼婆已经不存在了。这一文献确实有可能甚至更古老，应该在写定之前就一直保持着口头的传统。

但是如果东方传统认为戏剧与情感之间的联系是没有问题的话，那么在西方早期的戏剧文学作品中，事情就不同了。在古代雅典（Athens），柏拉图（Plato）（公元前 427—公元前 347 年）在他的几部作品中探讨了戏剧文学，包括他的《理想国》（Republic）和《法律》（Laws）。[1] 特别是在《理想国》中，柏拉图认为戏剧文学是一种高度怀疑的实践，主要是因为它与情感相关的方式。

柏拉图反对戏剧诗的论点出现在《理想国》第二卷、第三卷和第十卷。在第二卷和第三卷中，柏拉图关注他的理想的城邦、他的共和国的未来统治者的教育。他认为通过角色的演讲（也就是，通过摹仿和模拟）来表现行动的诗歌作品不应该被纳入这些未来的哲学家国王的教育中。这当然包括几乎所有的戏剧，正如我们所知道的那样，因为戏剧通常通过对话的方式来表现人类事件。

〔1〕 柏拉图，《柏拉图全集》（The Collected Works of Plato），由伊迪斯·汉密尔顿（Edith Hamilton）和亨廷顿·凯恩斯（Huntington Cairns）编辑，（普林斯顿：普林斯顿大学出版社，1961 年）。——原注

但是，对柏拉图而言，模拟的问题是什么？也就是说，当学生们在课堂上大声朗读作品时，比如埃斯库罗斯（Aeschylus）的作品，这是希腊人常用的一种教学方法，他们会背诵各种角色的台词。柏拉图害怕，这将会诱使学生们实际上接受这些角色的特征，从而影响或者塑造他们自己的发展。柏拉图担忧，如果学生们背诵阿喀琉斯（Achilles）哀叹死亡的台词，这将会鼓励这些羽翼未丰的统治者们培养自怜的能力。并且，由于柏拉图打算让这些学生成长为勇敢的领导者，他不想让他们暴露在坏的榜样面前，他们在讲台词的过程中会显露出这些坏的榜样的性格缺陷。

　　柏拉图在这里假设了一种非常直接的观众和角色之间的认同。因此，通过背诵角色的对话，一个人就会真正地习惯于所表达的情绪，从而倾向于纵容它们。正因如此，柏拉图主张对学生们的课程中所包含的材料要格外小心。柏拉图认为，不应该给学生们讲诸神撒谎的故事，不应该鼓励这些训练中的统治者们相信诸神撒谎，因为这可能使他们变得不诚实（如果诸神撒谎，为什么我不应该？）；也不应该给学生们介绍涉及诸神之间的战争的诗歌，因为这可能会导致他们认为内战——统治阶级间的战争——是可以接受的。总而言之，让柏拉图恐惧的是他的学生们会认同坏的榜样。

　　但是，柏拉图对认同的担忧，不仅包括他害怕未来的统治者们可能会采取可疑的行为，他还害怕他们将会吸收有问题的情感性情，比如对死亡的害怕和怜悯，而这两种感情都不利于成为一名有效的军人统治者。同情是一位理想的战士对他/她的敌人应该持有的最后一种情感。自我怜悯和对死亡的恐惧也不是促成战争成功的因素。相反，勇士统治者们应该无所畏惧、毫不留情。他们不应该背诵表达死亡的恐惧和怜悯的演讲，因为这容易感染他们，并且削

弱他们的决心。

结果就是,在他的《理想国》的前几卷,柏拉图主张对诗人进行审查,以便只有好的榜样才能呈现给他的未来的哲学家国王们。柏拉图害怕,这种情感上具有传染性的认同过程(即模拟),在理想状态下过于强大,以至于不可能不受监管。

然而,在第十卷,他的《理想国》的结尾,柏拉图对戏剧文学的情感的怀疑升级了。柏拉图不再仅仅担忧诗歌对学生们的有害影响。柏拉图害怕戏剧最有可能腐蚀各个年龄段的公民。因为,他认为情感,就它们的本质而言,就是与理性相反的——它们总是有助于颠覆灵魂中的理性法则。通过唤起情感,戏剧场景不可避免地导致我们每个人的理性规则的不稳定,而这反过来又会导致整个国家的混乱。因为一个有序的国家需要灵魂有序的公民——也就是说,服从于理性。

此外,柏拉图认为,戏剧要想存在就必须唤起难以控制的情感。柏拉图认为,在艺术的经济理论中最要紧的是,诗人必须搅乱观众的情感。因为,诗人必须通过给予他们的顾客们所想要的来谋生,而且,由于大多数戏剧观众是一群无知的人,他们所渴望的是感觉。所以,为了生存,诗人必须在激发观众的直觉反应上有所取舍。付费客户被认定为无法欣赏任何比迎合情感更高层次的演讲形式。因此,戏剧文学也就不可避免与情感唤起联系在一起。

既然戏剧在经济上注定要与情感做交易,并且既然这对社会秩序而言是一种紧迫的危险,那么在柏拉图的理想国中,戏剧就不能简单地被管制。它必须完全地被驱逐。这不仅仅是某些情感有问题。在柏拉图论证的这一点上,这些情感本身对城邦秩序而言是危险的。因此,既然戏剧是情感唤起的工具,那么它就必须被排斥。

当然，柏拉图承认戏剧文学是令人愉悦的，这也就是它如此危险的原因。因此，柏拉图规定，如果戏剧文学想要在理想的城邦中占有一席之地，那么它所提供的愉快必须是有益的。也就是说，如果诗歌的支持者们能够证明，诗歌甚至是戏剧文学是有益于社会的，那么柏拉图允许诗歌/戏剧文学重新进入他的共和国。

亚里士多德（Aristotle）（公元前 384—公元前 322 年），在他的《诗学》中，接受了柏拉图的挑战。[1] 他试图表明，戏剧文学不仅是令人愉悦的，而且对社会也很有用。与柏拉图一样，亚里士多德也认为戏剧文学从本质上涉及情感的唤起。他特别提到了怜悯和恐惧，这两种尤其困扰着柏拉图的情感。亚里士多德有一个著名的观点，他明确地认为悲剧会激起怜悯和恐惧。然而，亚里士多德认为戏剧文学也对它所唤起的情感有所影响。具体地说，亚里士多德认为悲剧使它所唤起的怜悯和恐惧服从于一种被称为卡塔西斯（catharsis）的过程。不幸的是，亚里士多德并没有很好地说明这个过程所涉及的内容。据推测，这是某种转变。这可能是一种清除这些情感或者净化它们或者澄清它们的问题。

如果卡塔西斯是一种清除这些情感的问题——摆脱它们，那么这就意味着戏剧的社会角色应该取悦柏拉图。但是，即使这种转变涉及净化或者澄清怜悯和恐惧——将它们校准到合适的对象，这也应该使柏拉图满足，因为这将会把这些情感置于理性规则之下。

更宽泛地说，根据对亚里士多德的广义诠释，我们可以理解他是在提倡戏剧文学的教育作用，将其作为一种工具，用以从总体上澄清各种情感（而不仅仅是怜悯和恐惧）。这就是说，戏剧文学有

[1] 亚里士多德，《诗学》，S. H. 布彻翻译（S. H. Butcher），（纽约：希尔和王出版社，1961 年）。——原注

助于在正确的情感对象方面，在调动情感的正确时间和环境方面，在所述的环境中情感强度的正确水平方面，以及在释放这些情感的正确理由方面训练观众。

因此，追随柏拉图，亚里士多德通过证明戏剧文学可以根据理性来组织那些潜在的不受控制的情感，可以说是为戏剧文学在社会中找到了一个位置，作为一种理性地控制激情的手段。

然而，尽管有亚里士多德的看护，一种更加柏拉图式的哲学继续蔑视戏剧，尤其是它引起情感的方式。希波的奥古斯汀（Augustine of Hippo）（公元 354—公元 430 年）在他的《忏悔录》（*Confessions*）第三卷中承认了他年轻时对戏剧的热爱。[1] 然而，经过深思熟虑，他已经开始把戏剧激起情感的方式，尤其是怜悯，看作一种颠倒是非，或者用他自己的话说，就是"一种令人厌恶的兽疥癣"。

奥古斯汀指出，当一个人对他人的痛苦感到所谓的怜悯时，这种体验应该包括作为一种构成要素的欲望，即他们的苦难是没有理由的。别人的苦难应该使我们倾向于它被消除。通常，怜悯促使我们自己消除苦难。

然而，关于戏剧，我们享受我们的悲伤和泪水。我们乐于为罗密欧（Romeo）和朱丽叶（Juliet）的困境而哭泣。作为戏迷，我们不希望他们的苦难消失。实际上，我们可能希望它被延长，以维持我们精致的强烈表现的感情。而且，在任何情况下，我们都不采取任何行动来减轻这些年轻恋人的苦难。

然而，这却通过将怜悯与错误的欲望——实际上，这种欲望是

[1] 奥古斯汀，《忏悔录》（*Confessions*），（牛津：牛津大学出版社，2008 年）。——原注

与怜悯的自然目的相矛盾的——联系起来，从而扭曲了怜悯的正常功能。此外，这还可能使我们倾向于避免那些在正常意义上的怜悯可能要求我们采取行动的场合。反常的是，我们可能更喜欢去寻找这样的情境——例如戏剧场景，在这种情境中，怜悯已经从与其自然的或者合适的、相伴随的和具有意动的成分中分离开来。

尽管奥古斯汀并没有将他的观察扩展到怜悯之外，但是人们可以从中挑出一种对虚构的情感的全面参与的怀疑。对虚构表达强烈的感情——对不存在的人和事——是对这些情感的自然目的的曲解。特别是在负面情感方面，情感中的痛苦成分因为我们对感觉成因的享受而受到损害，就像奥古斯汀这样的道德家可能会害怕的那样，这会削弱我们采取正确行动的自然能力。

在他的《致达朗贝尔论戏剧的信》（"Letter to M. D'Alembert on the Theatre"）中，让-雅克·卢梭（Jean-Jacques Rousseau）（1712—1778）也提到了柏拉图主义。[1] 在他对戏剧的诸多批评中，他担忧戏剧吸纳情感的方式最终是有害的。他提供了两项特别有趣的互相关联的指控。

首先，与日常生活中遇到的类似事件相比，我们更容易被剧院里的情境所打动。这显然有很多的原因。例如，戏剧性的再现，通过过滤掉任何可能分散或者模糊我们的情感反应的东西，而将我们的注意力集中在情境中与情感相关的变量上，这比"无框架的现实"更加的敏锐。而且，我们通常对虚构的事件没有兴趣，因此，没有什么可以与强烈的感觉相冲突或者冲淡。因此，当涉及对日常

[1] 让-雅克·卢梭（Jean-Jacques Rousseau），《致达朗贝尔论政治和艺术的信》（*Letter to D'Alembert in Politics and Art*），由艾伦·布鲁姆（Allen Bloom）翻译、编辑，（伊萨卡，纽约：康奈尔大学出版社，1973 年）。——原注

情境的情感化评估时，我们可能会被蒙蔽。虽然我们的内心可能会同情舞台上那些无家可归的圣人，但是这种非常戏剧性的刻板印象可能会让我们对上班途中遇到的不太完美的无家可归者们视而不见。

此外，卢梭还担心，当我们在剧院里夸张地表达感情时，我们会庆幸自己的敏感，而这种敏感可能会带来社会上不愉快的后果。在一场戏剧遂行中，我们常常说服自己相信自己是正直的，因为我们曾经为戏剧作品《悲惨世界》（*Les Miserables*）中所描绘的不公平而哭泣过。因此，我们不需要做任何进一步的事情来证实我们的道德价值。正如卢梭所问的：

> 归根究底，当一个人去欣赏故事中的美好行为、为想象中的灾难哭泣时，还能对他提出什么要求呢？他对自己不满意吗？他不为自己的美好灵魂而喝彩吗？通过对美德所致以的尊敬，他还不能免除自己对美德的所有亏欠吗？一个人对他还能有什么要求呢：他自己去实践吗？[1]

换句话说，为了卢梭的目的，要适应"我奉献给工作了"的借口，这种思想就是一个人已经在表演中表现出了道德上的敏感性，那么在表演之外，没有进一步的压力要求他表现出富有同情心，或者，"我奉献给戏剧了"。

卢梭对戏剧吸引情感的方式的两点抱怨都集中在了一点上。在

[1] 让-雅克·卢梭（Jean-Jacques Rousseau），《致达朗贝尔论政治和艺术的信》（*Letter to D'Alembert in Politics and Art*），由艾伦·布鲁姆（Allen Bloom）翻译、编辑，（伊萨卡，纽约：康奈尔大学出版社，1973 年），P. 25。——原注

剧院中，沉溺于情感将会产生一种扭曲情感在日常生活中的自然运作的倾向。一方面，戏剧将给我们呈现如此完美的情感对象，以至于我们不会意识到在正常的事件过程中所遇到的不完美但却值得拥有的情感对象。另一方面，戏剧将使我们相信自己是如此的品德高尚——至少从我们自己的角度上来讲——我们不需要日复一日地去证明。无论哪种情况下，戏剧与激情的追求都会危及我们成为好邻居和好公民的情感能力。

卢梭也不接受亚里士多德的观点，即情感可以通过卡塔西斯的方式戏剧性地恢复。因为，卢梭坚持认为，"唯一能清除它们（这些情感）的工具是理性，正如已经说过的，理性在戏剧中没有位置"[1]。

对戏剧的哲学怀疑，植根于戏剧与情感的关系，一直持续到20世纪，贝托尔特·布莱希特（Bertolt Brecht）的理论著作影响巨大。布莱希特的目标是创建一种新的戏剧形式，适合于推进社会主义事业。他把自己的新的戏剧形式称为"史诗戏剧"，这与传统戏剧形成了鲜明的对比，他把传统戏剧称为戏剧文学式，有时甚至不公平地称之为亚里士多德式的戏剧。据说，这种戏剧、戏剧文学式的戏剧是建立在唤起观众的感觉，特别是同情的感觉的基础之上的。

布莱希特写道："众所周知，观众和舞台之间的接触通常是建立在同情的基础之上的。传统的演员把他们的努力如此专一地投入到这种心理操作中，以至于可以说他们是把它视作他们艺术的主要

[1] 让-雅克·卢梭（Jean-Jacques Rousseau），《致达朗贝尔论政治和艺术的信》（*Letter to D'Alembert in Politics and Art*），由艾伦·布鲁姆（Allen Bloom）翻译、编辑，（伊萨卡，纽约：康奈尔大学出版社，1973 年），P. 18。——原注

目标。"〔1〕此外，布莱希特发现这是非常有问题的，因为，如他所说："戏剧文学式的戏剧的观众说：是的，我也有这样的感觉——就像我一样，这是很自然的，它永远不会改变，这个人所遭受的苦难使我惊骇，因为这是不可避免的——这是伟大的艺术；这似乎是世界上最明显的事情了——他们哭我就哭，他们笑我就笑。"〔2〕

当然，在这里，布莱希特的同情的概念让人回想起柏拉图的认同的概念。演员表现出了某种情感状态，接着这些情感状态被认为复制了观众身上。而且，这是一个高度值得怀疑的效果，不仅因为情感通常会影响一个人的判断，而且还因为通过让观众相信这是在与角色/演员分享相同的、普通的情感，观众还会相信这些情感和与之相伴随的苦难是人类本性不可缺少的一部分。它们是无法超越的，因此，它们也是不可避免的。

也就是说，如果导致我们悲伤的困境是自然的，在人类环境下是根深蒂固的，接着人们就会相信这些环境是无法改变的。这里所害怕的是，所谓的戏剧文学式的戏剧所旨在的情感认同将会因此削弱我们行动的能力，特别是纠正现状所需的那种进步的或者革命的行动的能力。戏剧文学式的戏剧依赖于认同的机制，布莱希特式的恐惧会让人觉得事情不可能有别的结果。像奥古斯汀和卢梭那样，布莱希特坚持认为，传统戏剧侵蚀了我们的意志，让我们在这个世界上无法像我们应该做的那样行动。

〔1〕 贝托尔特·布莱希特（Berolt Brecht），《对一种产生疏离效果的新技术的简短描述》，《布莱希特的戏剧》（*Brecht on Theatre*），由约翰·威利特（John Willet）编译，（纽约：希尔和王出版社，1957年），P. 136。——原注
〔2〕 布莱希特，《娱乐戏剧或教学戏剧》，《布莱希特的戏剧》，71。——原注

虽然布莱希特对他所认为的与戏剧文学式的戏剧有关的假定的危险保持警惕，但这与柏拉图不同，并没有促使他简单地拒绝戏剧。相反，如前所述，布莱希特渴望设计一种新的戏剧——他称之为史诗戏剧。基于一种科学的方法论，他打算设法解决理性，而不是情感。这种戏剧的中心就是布莱希特所说的"间离效果"（或者简称 A－效果）。这些都是为了破坏戏剧文学式的戏剧的情感表达。这样的例子可能包括在刻画角色时采取漫画而不是自然的表演，或者演员走出角色而直接向观众讲话，或者用歌曲或者电影放映来打乱叙述的流畅性，或者通过邀请观众互动甚至参与戏剧而打破"第四堵墙"。

然而，根据布莱希特的观点，戏剧文学式的戏剧通过认同或者同情的方式来使观众在情感上沉浸于场景中，布莱希特推荐一种能够中和或者倒转情感沉浸的戏剧，使观众能够在行动中获得一种临界距离。观众不会被场景的情感动量所说服，认为事情不可能是其他的，也就是说，感觉改变是不可能的。相反，观众被 A－效果拉开了距离，将会放置在一个位置上，他不仅可以判断事情是能够改变的，而且它们必须改变，特别是政治上的改变。

如果说布莱希特代表了 20 世纪戏剧理论的一个主要极端，那么另一个极端可以在安东尼·阿尔托（Antonin Artaud）（1895—1948）的著作中找到，他支持所谓的残酷戏剧（the theater of cruelty）。当布莱希特要求与场景保持距离，以便让理性去分析所显示的东西时，阿尔托则鼓动沉浸，鼓动废除推理距离，鼓动"一种引起催眠的戏剧，正如引起催眠的苦行僧（the Dervishes）舞蹈那样，并且这种戏剧通过精确的工具，通过与某些部落治疗方法相

同的手段来对付有机体……"[1]

与布莱希特相反的是，阿尔托并没有旨在缓冲或者隔离观众强烈的情感，而是建议作品的每个方面都被设计用来释放阿尔托所认为的被统治文化所压抑的激情。为了达到这个目的，阿尔托避开了文本主导的戏剧，转而支持煽情的效果。

对阿尔托而言，戏剧是一种仪式净化的形式，据此压抑的感觉被释放出来。在这里，人们想到了卡塔西斯的概念，亚里士多德在提及各种古代的仪式时，也提及了卡塔西斯，但在阿尔托的概念中，情感是从理性的怀疑规则中被解放出来的，而不是被放置于它的指导之下。说到先例，在这一点上与阿尔托最接近的思想家可能是尼采（Nietzsche），虽然阿尔托的理论似乎只承认戏剧的酒神（Dionysian），而没有容下日神（Appollonian）。

阿尔托说，"我提议这样一种戏剧，暴力的身体形象压碎和催眠被戏剧所捕获的观众的敏感性，就像被一阵更高力量的旋风所捕获那样"。这是一种建立在唤起情感的基础上的戏剧，假设释放情感是有益的，是英雄回归的一种形式。极端的感情状态和高度的精神状态，包括疯狂在内，为阿尔托探究了更深层次的真相。或许，不用说，这使得阿尔托在 20 世纪 60 年代到 70 年代显得特别具有预见性，不仅是对美国、欧洲和日本的文化革命的支持者而言，而且是对像生活剧团（The Living Theater）那样的象征着它的遂行团体而言。

毫无疑问，阿尔托对戏剧与情感的关系的立场似乎与这篇简短

[1] 安东尼·阿尔托（Antonin Artaud），见《戏剧文学理论与评论：从古希腊人到格罗托夫斯基》（*Dramatic Theories and Criticism：Greeks to Grotowski*）中的"不再有杰作"，（纽约：霍尔特·莱因哈特和温斯顿，1974 年），P. 766。——原注

的评论中所讨论的大多数人都不一致。然而，有趣的是，他确实与他的前辈们有一点相似之处。他认为戏剧对情感的激发应该为社会服务。他和其他人的不同之处在于他渴望一种不同于柏拉图、亚里士多德、奥古斯汀、卢梭甚至是布莱希特所设想的社会。

二、戏剧是如何激发情感的

苏格拉底（Socrates）在柏拉图的《伊安篇》（Ion）中提出了或许是有关戏剧影响观众感受的方式的最古老、至少最持久的观点。[1] 在这里，苏格拉底把写作的效果比作磁铁的作用，这块磁铁被称为"赫拉克勒斯的石头"（the stone of Heraclea）。这块磁铁不仅可以吸引铁环，而且使这些铁环磁化，赋予它们吸引其他铁环的能力。苏格拉底认为，缪斯女神（the Muse）的力量也是类似的。她激励了诗人，也包括剧作家，诗人激励了那些背诵他们台词的人，例如演员，而后者又把同样的热情传递给了观众，苏格拉底说观众是"我所说的最后的铁环"。苏格拉底问作为戏剧文学朗诵者的伊安，"你的灵魂在狂喜中，难道不设想它们参与了你所叙述的行动，无论它们是在伊萨卡（Ithaca），或者特洛伊（Troy），或者故事中提到的任何地方？"

也就是说，缪斯女神点燃了作家身上的某种感情，而作家则为了我们的目的，将这种相同的感情赋予了演员，而演员富有吸引力的遂行则以同样的激情点燃了观众。褪去隐喻的外衣，这个概念是

〔1〕 柏拉图（Plato），《伊安篇》（Ion）。——原注

一个从作者到演员再到观众的感情回路，这个网络中的每个节点都将相同的感情传递给下一个节点。或者，把这个概念用我们比较熟悉的语言来讲，情感就是通过一种认同的过程来传递的。

正如我们之前所看到的，柏拉图认为当受他监护的班上学生大声朗读各种角色的台词、表达有问题的价值情感（比如对死亡的恐惧）时，这种过程就发生了。但是正如前面引用的《伊安篇》所显示的，柏拉图也认为这个过程可以不那么直接通过中间人的努力而发生，比如演员、歌唱家、吟诵史诗的人或者舞蹈家，他们拥有的某种情感可以感染观众，使其具有相同的感情。从柏拉图开始，理论家就已经把戏剧通过转述身份认同而激发我们的情感的这种模式传承了下来，从 17 世纪的牧师雅克·贝尼恩·布赛特（Jacques Benigne Bousset）[1] 到 20 世纪的哲学家布鲁斯·威尔希尔（Bruce Wilshire）[2]，并且，这种假设可能是当今关于戏剧激发情感的最常引用的陈词滥调。例如，在斯坦尼斯拉夫斯基式的（Stanislavskian）传统中的方法派演员（Method actors）被告知通过所谓的情感记忆，来再创造他们自己内心中所扮演的角色的感情，以便观众自己将会体验到相同的感受。和柏拉图一样，许多当代的道德家们，尤其是在电影方面的，担忧观众将会呈现出银幕上的角色的情感，特别是暴力的和侵略性的情感，并且因此做出坏的

[1] 雅克·贝尼恩·布赛特（Jacques Benigne Bousset），《马克西姆与剧院喜剧的思考》（*Maximes et réflexioinssur la comédie in l'église et le théâtre*），（巴黎：乌尔班和 E. 莱维斯克，1930 年），212。——原注

[2] 布鲁斯·威尔希尔（Bruce Wilshire），《角色扮演和身份认同：戏剧隐喻的限度》（*Role Playing and Identity：The Limits of Theatre as Metaphor*），（布鲁明顿：印第安纳大学出版社，1982 年）。有关叙述中移情的最新方法的相关讨论，详见：苏珊娜·肯（Suzanne Keen），《叙事移情理论》（"A Theory of Narrative Empathy"），《叙事》（*Narrative*）14，3（2006 年 10 月）：207—236。——原注

行为。

戏剧主要通过身份认同作用于我们的情感，这种观点很常见。但它也值得质疑，尤其是以其最强烈的形式表述时。（1）认同是对戏剧通常如何激发观众的情感的解释；（2）它涉及在观众中产生与小说中的角色所经历的相同的情感。此外，人们通常认为，只要演员通过上述情感记忆的过程体验到与角色所感受的相同的情感，那么演员就能够确保这种效果。换句话说，角色、演员和观众的情感状态都是类型相同的。这也就是它之所以被称为认同的原因。

然而，认同的论点中的每条原则都是有争议的。正如丹尼斯·狄德罗（Denis Diderot）所指出的那样，像这种扮演奥赛罗（Othello）的演员如他的角色那样处在一种相同的嫉妒、凶残的状态下，仍能够记得他的台词和舞台调度，这是非常不可能的。[1] 并且，如果他真的和奥赛罗处在相同的情感状态下，那么是什么阻止他杀死扮演戴斯泰梦娜（Desdamona）的女演员呢？很明显，声称演员假设了他们的角色的情感状态，这充其量是一种夸张。除此之外，他们必须意识到他们的努力是如何影响观众的。如果这部戏是一部情节剧，那么他们不想把热情调得太高，以免遭到嘲笑。因此，他们必须施加一定程度的控制和自我意识，而不是反映他们的角色的精神状态。

如果演员的情感与角色的情感的关系不是同一性的——不是相对称的关系，那么角色的情感与观众的情感的关系常常甚至可能是最常见的，也是不相同的。当俄狄浦斯（Oedipus）被懊悔折磨时，

〔1〕 丹尼斯·狄德罗（Denis Diderot），《表演的悖论：面具还是面孔》（*The Paradox of Acting: Masks or Faces*），由威廉·阿奇（William Archer）翻译，（纽约：希尔和王，1957 年）。——原注

观众并没有懊悔。我们既没有杀死自己的父亲，也没有与母亲发生关系。相反，我们同情俄狄浦斯。在这种情况下，就像在许多其他情况下一样，观众比角色更了解他们的困境，这也就解释了为何我们与他们处在不同的情感状态。当俄狄浦斯如此自信地推进他的调查时，我们为他感到忧虑，因为我们知道这条询问之路的走向。角色的情感与观众的情感之间的不对称也不仅仅是悲剧的产物。当阿尔切斯特（Alceste）发泄对人类的愤怒时，我们被他的天真逗乐了。

我们的情感经常不同于角色的情感的另一个原因就是它们指向不同的对象。朱丽叶（Juliet）为罗密欧（Romeo）之死而悲伤；罗密欧是她情感状态的焦点。但我们的情感对象是失去了一对爱人的整个情境，我们感到遗憾。同样地，我们的罗密欧爱上了朱丽叶，反之亦然，但我们对他们俩都不爱，而是对他们的关系感到高兴。如果罗密欧的感情是对朱丽叶的爱，那么这不是男性观众的感情。他为罗密欧的好运气而感到开心。

情感是指向对象的。要使两种数值上截然不同的情感状态在类型上相同，它们需要针对相同的对象。因为戏剧中常常不是这样，所以角色的情感和观众的情感通常是不对称的。事实上，如果它们不是不对称的，往往将会产生矛盾的结果。关于《无事生非》（*Much Ado about Nothing*），如果男性观众和贝内迪克特（Benedict）对比阿特丽斯（Beatrice）的情感状态一样，这样的观众难道不会嫉妒贝内迪克特？毕竟，是他，贝内迪克特赢得了她的心。对其他男孩子来讲，他们所期望的爱是没有回报的。然而，他们并没有嫉妒，因为像贝内迪克特的情感对象是比阿特丽斯，而他们的情感状态的对象不是比阿特丽斯，而是这对相爱的恋人和好了。

反复出现的情感不对称的问题表明，认同不能完美地概括情感在戏剧中被激发的方式。太多时候，角色的情感和观众的情感并没有像认同理论所预测的那样一致。然而，即使认同不是唤起观众情感的普遍机制，甚至不是主要机制，它是否也为那些观众和角色似乎分享相同的情感的情况提供了一种解释？

这里也有理由怀疑的。在《死亡陷阱》（*Deathtrap*）的前半部分结尾处，当妻子被她认为已经死掉的助手的出现而吓了一跳时，观众也吓了一跳。然而，观众受到惊吓的原因似乎并不是角色受到了惊吓。我们被同样惊吓到妻子的意外的动作、灯光和叙述爆发所惊吓，似乎不可能假设因为妻子受到惊吓而惊吓到我们。可以说，我们被惊吓并不是通过她被惊吓而产生的。相反，同样的一系列因素引起了震惊，这部戏既将这种震惊传递给了小说中的角色，又传递给了观众中的观察者。事实上，考虑到时机对被惊吓至关重要，我们极有可能在有足够的时间去经历对妻子的认同的过程之前，已经被惊吓到了。

当然，有些人可能会说，在这里这种惊吓反应并不是一个有用的例子，因为它可能被认为更多具有一种本能反应的性质，而不是一种情感。然而，这种惊吓反应所阐明的是两个或者更多的有感知能力的人可以处于相同的情感状态，这是因为他们受制于相同的诱发因素，没有任何人的状态是由其他人的精神状态引起的。在先前的例子中，观众和妻子受到惊吓的状态通常是同时发生的，对于戏剧而言，当角色和观众分享相同的情感状态时，对其的解释就是这些状态是同时发生的，是由相同的因素所引起的，不是说它们是某种认同过程的作用。通过这种认同过程，角色的状态引起了观看者的状态。

情感状态是一种评价。它们根据有感知能力的人的价值观和欲望来评估情境。通常，这种评价是即时性的，尽管它们有时是从更加拖延的深思熟虑中得出的。因为情感评价情境，它们是根据标准来进行评价的。例如，害怕的标准是危险；生气的标准是做错事。

　　也就是说，为了引起害怕，如果其他条件不变的话，这种情境必须被视为有害的；为了生气，人们必须设想对你或你的家人做了错事。剧作家、导演和演员所要做的就是凸显与情感的唤起标准相关的情境特征。莎士比亚（Shakespeare）和《理查三世》（*Richard Ⅲ*）的每次制作都突出了理查的令人厌恶的特征。结果就是，我们的观众自己开始憎恨理查，而不是因为某些其他角色憎恨他。我们的憎恨与他们的憎恨是同时发生的。这不是认同的产物，事实上，剧作家和作品已经强有力地提醒我们去注意理查的那些可恨特征，而剧中的角色已经对这些相同的可恨特征非常熟悉了。

　　在生活中，与戏剧相反，我们的情感依照至关重要的人类主题或者兴趣来为我们处理事务，正如害怕是关于伤害的，悲伤是关于损失的，愤怒是关于不公的。也就是说，相关情感是依据特定的评价标准来格式塔情境的。从经济的角度来看，我们可以说它以某种标准聚焦了事物，选择并强调了那些在持久的情感方面具有显著意义的情境特征。

　　然而，在戏剧中，剧作家、导演和演员已经做了大量的必要的选择，以便在我们之前从情感上塑造场景。在日常生活中，情感为我们做的大量的选择，已经被剧作家和制作团队完成了。也就是说，他们已经先于我们以这样一种方式对虚构的事件进行了标准的

预聚焦，[1] 即令场景所需要的情感——剧本创作者们所渴望的情感——平稳而可靠地出现，至少在理想的状况下是这样的。有人可能会认为，这里的标准预聚焦是为了推动观众的情感。戏剧制作团队已经前置了各种因素，这些因素促使我们进入，并且鼓励我们扩大相关的情感状态。不仅莫里哀（Moliere）以愤怒地突出答丢夫（Tartuffe）的虚伪的方式阐明了人际关系，而且演员也将通过尽其所能地堆砌虚情假意到答丢夫的个人举止上来强调我们的鄙视。

标准预聚焦是激发戏剧观众情感的最普遍的机制。无论观众是否与角色分享情感，情感的激发都是由标准预聚焦的场景所带来的。当然，这主要与作者塑造角色和遂行者扮演角色的方式有关。但是，服装、灯光、舞台美术和音乐等，都可以有助于场景的标准预聚焦。例如，在喜剧中，角色的虚荣心可以通过他的衣着和居住环境来体现。角色或者场景的阴暗面可以通过昏暗的灯光和小调的音乐来强调。所有这些因素都可以在处理遂行创造者意图唤起的情感方面发挥作用。

此外，标准预聚焦的概念清楚地说明了观众和全体演员之间的情感同时发生的现象是如何产生的。场景以这样一种方式为观众进行了标准上的预聚焦，即这些情境从标准上聚焦了小说背景中的相关角色的情感。在高乃依（Corneille）的《熙德》（Cid）中，观众对唐·罗德里格（Don Rodrigue）的钦佩，并不是因为认同埃尔维尔（Elvire）（施曼娜的侍女）对他的钦佩，而是因为观众已经从标准上被预聚焦于唐·罗德里格的那些高贵品质上，而这些高贵品质

〔1〕 诺埃尔·卡罗尔（Noël Carroll），《超越美学》（*Beyond Aesthetics*）中的"艺术、叙述与情感"（"Art，Narrative and Emotion"），（剑桥：剑桥大学出版社，2001年）。——原注

与埃尔维尔所观察到的一致。

借助于标准预聚焦，我们可以解释观众和角色如何共享相同的情感状态而无须认同的概念。认同假设了角色的内在状态与观众的内在状态之间存在着一种因果关系。然而，通过标准预聚焦的方式，我们可以阐明共享的状态是如何同时发生的，而不是因果相关的。

然而，认同的支持者可能会问，难道角色的内在状态有时不会以相同的方式对观众的情感状态产生因果影响吗？

答案为"是"，这并不是对认同概念的让步。俄狄浦斯处于一种懊悔的状态，他的痛苦并非由于他自己的错，这使我们对他感到怜悯。当然，他的懊悔和我们的怜悯，并不是相同的情感状态，尽管它们具有相似的——容我们这样说——负面特性。它们都是昏暗的或者痛苦的或者烦躁的情感。如果我们把情感状态设计成一个极端是积极的或者狂喜的，另一个极端是烦躁的，那么很明显相似的情感的一种方式就是拥有相同的期望值。在这方面，我们的怜悯和俄狄浦斯的懊悔都向情感极端的烦躁的一端矢量汇聚。

这种矢量汇聚的情感状态并不是一种字面意义上的认同，因为怜悯和懊悔是不同的。然而，我们的怜悯是由俄狄浦斯的懊悔造成的，并且我们的精神状态如俄狄浦斯的精神状态一样，处于痛苦中。我们的两种情感都汇聚到了悲伤的极点上，却并未得到认同。也就是说，在这种情况下，角色和观众分享相同种类（烦躁的）的情感，并且角色的情感是形成观众情感的一个组成部分，而他们的情感是不一样的。

同样地，角色的情感和观众的情感也可以矢量汇聚到狂喜的感情极端。在布莱希特的《高加索灰阑记》（*The Caucasian Chalk*

Circle）中，当女仆格鲁莎·瓦什纳泽（Grusha Vashnadze）被授权拥有男孩迈克尔（Michael）时，她感到了一种母爱的喜悦，因为她与孩子重新团聚了，她像一位母亲那样抚养过这个孩子。然而，观众所感受到的喜悦与我们认为正义得到了伸张的感觉有关。角色和观众都很开心，但是开心的方式是不同的，尽管是相关的。两种感情都是狂喜的，尽管在一种情况下，狂喜是因为重新团聚，在另一种情况下，狂喜是因为正义。诚然，这两种情感是具有因果关系的。女仆的狂喜是观众狂喜的一个促进因素。如果她不对法官的判决感到高兴，那么我们也将不会对该判决的恰当性感到满意。虽然存在着因果关系，但是观众的感情与角色的感情是不同的，它们只是具有相似的期望值，或者矢量的汇聚。[1]

在这一点上，人们可能会忍不住将前述的观众和角色之间的那种情感关系称为"移情"。不幸的是，"移情"是一个非常模糊和具有争议的词。对某些情况来讲，它意味着认同——分享相同的情感；然而，对另一些情况来讲，它可能仅仅表示具有因果关系的相似的情感的发生。因此，与其在文字上吹毛求疵，更可取的是采用矢量汇聚状态这种笨拙的技术用语来标记后一种状态。

这些状态不是认同的例子的原因是，尽管它们是相似的，但它们是不同的。很明显，情感可以分享相同的期望值，但却并不是相同的情感。而且，这些情感也不大可能是相同的，因为角色的情感对象和观众的情感对象是不同的。《高加索灰阑记》中格鲁莎的情

〔1〕 诺埃尔·卡罗尔（Noël Carroll），《三个维度的艺术》（*Art in Three Dimensions*）中的"论通俗小说中观众和角色之间的情感关系"（"On Some Affective Relations between Audiences and Characters in Popular Fictions"），（牛津：牛津大学出版社，2010 年）。——原注

感对象是她与其养子的重新团聚，然而观众情感的对象不仅包括此，还包括女仆的喜悦和男孩的喜悦。即使女仆的喜悦和观众的喜悦可以宽泛地用相同的词来形容——"喜悦"或"幸福"，当我们对情感的相关对象进行更加深入地详细描述时，也很容易发现争论中的喜悦是不同的。这揭示了情感是不同的，因此，这种关系并不是一种认同。

总而言之，如果我们想要说明是什么使观众对角色产生了相似期望值的感情，我们不需要借用某种神秘的认同过程。再次强调，观众的精神状态是由于标准的预聚焦。戏剧文学的创造者们突出了那些有可能激起他们想要产生的情感的情境特征。对俄狄浦斯痛苦的强调引起了我们的怜悯。女仆的喜悦促成了我们的满足。在矢量汇聚情感的情况下，标准预聚焦而不是认同，给我们提供了一个更好的解释模型。

的确，我们希望这一章节已经证明，如果有任何东西提供了戏剧激发情感的方式的概述，那么完成这项工作的，不是认同的概念，而是标准预聚焦的概念。

论戏剧的必要性

　　尽管戏剧是西方哲学家们深入研究的第一种艺术形式，但它却并没有受到当代艺术哲学家们的广泛关注。与戏剧方面的文章相比，文学、音乐和电影方面的文章更有可能出现在诸如《英国美学杂志》（*The British Journal of Aesthetics*）和《美学与艺术批评杂志》（*The Journal of Aesthetics and Art Criticism*）等期刊上。但是随着保罗·伍德拉夫（Paul Woodruff）的《戏剧的必要性：看与被看的艺术》（*The Necessity of Theater：the Art of Watching and Being Watched*）[1]、詹姆斯·汉密尔顿（James Hamilton）的《戏剧艺术》（*The Art of Theater*）以及最近由大卫·扎克·萨尔茨（David Zucker Saltz）、大卫·克拉斯纳（David Krassner）编辑的《舞台哲学》（*Staging Philosophy*）选集的出版，这种潮流似乎正在转变。哲学家们对戏剧又感兴趣了。也许，一些戏剧爱好者们可能会认为这是个坏消息，（他们）会想起柏拉图（Plato）、奥古斯汀（Augu-stine）和卢梭（Rousseau）试图对戏剧所做的事情。但是，当代戏剧哲学家们更多属于亚里士多德（Aristotle）学派，而不是

〔1〕保罗·伍德拉夫，《戏剧的必要性：看与被看的艺术》（*The Necessity of Theater：The Art of Watching and Being Watched*），（牛津：牛津大学出版社，2008年）。——原注

柏拉图学派。

在这些对戏剧哲学的最新贡献中，保罗·伍德拉夫的《戏剧的必要性》与亚里士多德的《诗学》最为相似，尤其是在情节、人物、冲突、选择和摹仿方面。这可能并不奇怪，因为保罗·伍德拉夫不仅是一位哲学教授，而且还是一位得克萨斯大学奥斯汀分校（University of Texas at Austin）的古典学教授。

关于《戏剧的必要性》，最引人注目的一点就是其构思的优雅。伍德拉夫首先提出了这样一种假设，即戏剧是一种艺术，通过它，人们可以在一定的时间和空间内制作或者发现值得观看的人类行动。也就是说，戏剧是一种被看和看的艺术。那么，这种被看和看之间的区别，一方面，提供给伍德拉夫一种研究从事制作戏剧所需的元素的方法，另一方面，提供给伍德拉夫一种研究观看或者欣赏戏剧所需的元素的方法。

创作戏剧涉及制作一些值得观看的东西，将会吸引观众注意的东西。什么样的东西需要我们的注意呢？人类行动，尤其是伍德拉夫像亚里士多德那样所强调的以情节组织起来的人类行动，必须具有足够的重要性，才能在认识上可操控。既然行动需要选择，伍德拉夫在分析了情节之后，自然而然地讨论了导致这些行动的选择，这与亚里士多德将对话作为悲剧的一个组成部分的原因大致相同。

为了值得观看，伍德拉夫建议这些选择应该是自由的、连贯的。既然选择源自于或者至少被认为源自于角色，那么为了吸引我们的注意，戏剧就需要角色。这些角色必须是一些代理人，此外，他们必须能够激发我们的情感，不仅是怜悯和恐惧，而是全部的情感。尽管在伍德拉夫看来，这其中最重要的情感能通过舞台上的角色引起观众的关心。伍德拉夫认为，对角色的关心是通过赋予这个

角色一种过去和对未来的种种希望（一个目标、一项任务、一个问题），以及通过使这个角色处于爱的中心（也就是说，爱和/或被爱的人，或者关心和被他人关心的人）而产生的。

戏剧主要是通过鼓励我们从情感上对角色做出反应，来使我们对观看人物感兴趣。之所以能够做到这点，是因为它（戏剧）进行摹仿（mimesis）。伍德拉夫将其定义为一件摹仿物、一部戏剧作品带来了它所代表的对象的某些效果。就一部戏剧作品而言，这些相关的效果就是情感效果。因为摹仿是有选择性的，所以它可能比它的舞台外的模型更能达到某种效果；戏剧作品中的选择性都更加强调在情境中激发情感的特征，同时也屏蔽了其他干扰性的细节。然而，戏剧确实需要观众的配合，他们必须富有想象力地填补模型。

引入观众对角色的想象，从而在情感上回应摹仿式戏剧，这使伍德拉夫的主题从被看的艺术转移到观看的艺术。也就是说，摹仿是从讨论制作戏剧的元素到观看戏剧所涉及的过程的桥梁。正如已经提及的，成功观看的第一要素就是情感的投入。一场成功的遂行会引出情感，把我们黏在摹仿上——黏在情节及其复杂性上。但观众之所以能够做到这点，除其他因素外，还通过准备好关心角色。也就是说，良好的观看部分涉及观众方面移情的培养。观看戏剧既能够引出情感，又能够在此过程中提炼和扩展情感。这对于增强我们的移情能力尤其重要，而它对社会和睦的贡献是伍德拉夫提出戏剧必要性的理由之一。

伍德拉夫认为，通过移情，戏剧不仅让我们理解他人，也让我们理解自己。在他看来，戏剧使我们更智慧。良好的观剧者会成为良好的戏剧之外的生活的观察者。伍德拉夫甚至声称，"当你看到了戏剧对你的影响，并且把它带回到你自己的生活中，你才会理解

一部戏剧作品"[1]。伍德拉夫指出，为了捍卫戏剧的必要性，当务之急是将戏剧与人类持久的努力和需要联系起来，而不是从美学的角度来捍卫戏剧，将其作为一种独立于生活其他部分的艺术形式。伍德拉夫通过向我们展示戏剧如何教导我们，（戏剧）以提供理解甚至智慧的方式，教导我们如何去观看他人，并发现他们的有趣之处，特别是在教育我们的情感、高尚的移情方面，并且还通过向我们展示戏剧如何在让我们值得被别人观看的方面指导我们，来达到这一目标。

这可能已经很明显了，伍德拉夫对戏剧的定义涵盖了比这个概念通常在普通语境中所适用的更多的领域。因为看和被看的艺术包括体育赛事、宗教仪式、婚礼、葬礼、摔跤比赛等等。伍德拉夫更喜欢将报纸在其戏剧版面上评论的戏剧称为艺术戏剧（art theater）。并且，尽管这本书的大部分内容都致力于研究制作和发现艺术戏剧值得我们注意的要素，伍德拉夫敦促我们在更广阔的画面中看待戏剧。我认为，这是出于策略的考虑。

伍德拉夫认为，戏剧嵌入人类的日常实践网络之中。他把戏剧和人类生活的其他方面放在一个连续统一体上。他强调，戏剧在他看来——看和被看——是一种人类的基本过程。这是一个发现他人有趣并使我们对他人有吸引力的问题。如此看来，艺术戏剧只不过是对人性的一个基本方面的提炼。因此，只要它提升了我们在看和被看方面的才能，它就促进了人类的繁荣。因为它有助于人类基本能力的发展，所以它就是生活的必需品。

[1] 保罗·伍德拉夫，《戏剧的必要性：看与被看的艺术》（*The Necessity of Theater: The Art of Watching and Being Watched*），（牛津：牛津大学出版社，2008 年，199。）——原注

我当然赞赏伍德拉夫把戏剧与我们的共同经历重新联系起来的愿望，我也钦佩他论证的谨慎和独创性。不过，我还是有一些保留意见。首先，他将戏剧定义为看和被看的艺术。许多人会反对这一点，理由是它过于宽泛——包括足球比赛、汽车比赛，以及在戏剧概念下的天主教弥撒。但是，考虑到这在为伍德拉夫关于戏剧必要性的主张的辩护中所起的作用，我不太关心这种可能性。我更担心它的狭义。因为我不认为被看是戏剧的必要组成部分。

想象一下这种可能性，一场单人表演，例如雪莉·瓦伦丁（Shirley Valentine），或者某位名人的晚会表演，例如马克·吐温（Mark Twain）；再进一步想象一下，它是在某个酒店的小礼堂中举行的，时间安排张贴在大厅里，但是没有人出席。然而，酒店经理要求演出必须继续进行，因为迟到的人有可能会来。当然，这是一场戏剧，但却是一场不被观看的戏剧。

同样地，史蒂芬·戴维斯（Stephen Davies）告诉我，巴厘岛有许多戏剧节，很多皮影戏演员们同时展示他们的作品。这些遂行大概是为众神准备的。感受下，它们同时上演，而不管是否人类还是众神需要观看它们。但是，谁又会否认它们是戏剧的例子呢？

或许，为了应付这些反例，伍德拉夫将会修改戏剧定义为意图被观看的行动。我不确定这是否会抓住巴厘岛木偶操纵师们的意图，但即便如此，我也不相信这个定义足够全面。

例如，耶日·格洛托夫斯基（Jerzy Grotowoski）的一些戏剧实验就是为了消除遂行者和观众之间——观看者与被观看者之间——的区别而设计的。1979 年 1 月，在波兰弗罗茨瓦夫（Wroclaw Poland）演出七天七夜的《生命之树》（*Tree of Life*）中，大约有 50 人参加，他们加入格洛托夫斯基实验室的 15 位成员中。他们所

尝试的是一种群体创造，每个人都是参与成员。

一开始，这群人沿着椭圆形逆时针行走。有些人走得慢，有些人走得快。有些人改变了方向，为了避免碰撞，不得不进行复杂的行动。有时，人们开始唱歌，接着会出现无意义音节的合唱。这个作品的目的并不是为了创造一场观看的场景，而是让参与者沉浸在一种体验之中。这并不是说参与者从不互相看对方，但是这部作品的目的不是为了被看，而是去做。

这样的实验戏剧作品当然值得被算作戏剧。它产生于戏剧的历史及各种理论的争论之中。然而，伍德拉夫对戏剧的表述似乎无法容纳它。

伍德拉夫指出，如果一场足球比赛是秘密举行的，那么它就毫无意义，他一度试图借此来支持他的直觉，即被看是戏剧的必要条件。[1]然而，如果这场比赛是整个赛季的一部分，它让一支球队进入决赛，我并不明白为何这场比赛会毫无意义。同样地，我认为没有理由轻视先锋实验戏剧，它们在消除遂行者和观众之间的差距。[2]

的确，纵观《戏剧的必要性》，我恐怕伍德拉夫并没有足够重视先锋和实验（戏剧）作品，诸如遂行艺术。遂行艺术应该算是伍

〔1〕 保罗·伍德拉夫，《戏剧的必要性：看与被看的艺术》（*The Necessity of Theater: The Art of Watching and Being Watched*），（牛津：牛津大学出版社，2008年）。——原注

〔2〕 实际上，所讨论的遂行并不一定非得是先锋的。难道一群即兴喜剧演员在没有观众的情况下，就不能创作出连续的、互动的小品来吗？假设他们这么做是为了自我熏陶。如果这不是戏剧，那它是什么？并且，伍德拉夫承认，没有观众也可以跳舞。那为什么戏剧在这方面与舞蹈不同呢？两个接触即兴舞者可以单独在演播室中完成他们的舞步，并且，伍德拉夫认为这和他们在舞台上的即兴表演同样属于舞蹈的范畴，而舞台上的即兴表演可能会与他们在演播室里的舞步不可分辨。如果这两者都可以算作舞蹈，为什么就不适用于伍德拉夫所认为的戏剧呢？——原注

德拉夫的艺术戏剧范畴的一个例子。然而，当伍德拉夫探究有助于使其值得看的艺术戏剧的资源时，他详细讨论了诸如情节、角色、冲突、选择和摹仿等元素。但是，遂行艺术可能缺少所有这些元素，但它仍然是艺术戏剧，甚至是成功的艺术戏剧。已故的斯图亚特·谢尔曼（Stuart Sherman）的《场景》（Spectacles）系列并没有涉及这些元素，因为他在一张小的折叠桌上通过各种排列来操纵一系列小物体。伍德拉夫所讨论的艺术戏剧的元素是那些精心制作的戏剧所使用的装置，目的是为了让它们看起来有吸引力。但是，伍德拉夫的清单似乎是不完整的，因为它并没有提及先锋艺术戏剧的替代品。

正如伍德拉夫在讨论戏剧时，详述的是制作精良的戏剧，他在区分戏剧与电影的各种不同之处时，主要考虑的是经典电影。尽管我相信强调戏剧与电影的区别在于现场性是正确的，但我认为他的区别不能依赖于，正如他看起来所认为的那样，演员的非技术性媒介的遂行，因为演唱会上的歌手可能跟着预先录制的民谣歌曲对口型，所以他们就不可能为观众调整他们的声音遂行。此外，伍德拉夫认为经典剪辑的电影比戏剧拥有更多操纵观众情感的手段，虽然这是对的，但并不是所有的电影都是经典剪辑的。活动影像可能是由中长镜头组成的，其总体效果就是电影观众必须尽可能地追随情境中的情感节点，就像戏剧观众那样。

到目前为止，我一直专注于伍德拉夫专著的"被看"部分。让我通过评论"观看"部分来总结一下：伍德拉夫的许多观察，既简单又深刻，也就是说，伍德拉夫采纳了一个关于戏剧的似乎不言而喻的道理，诸如戏剧性的摹仿必须富有想象力，以便激发情感，然后他继续用丰富的例子和分析来加深这种见解。我觉得这些都很有

说服力。但是，有一个地方我担心伍德拉夫有些过火了。这涉及他的断言，即一部戏影响到我们自己的生活，我们才会理解它。

这有些太夸大其词了。

最近，我看了一部名叫《少林武魂》（Soul of Shaolin）的戏剧作品，是中国少林寺武僧的一场遂行。它是一个男孩与母亲分开，但最终母子又团聚的故事。我完全理解它。我们所需要理解的大部分内容是，A 在与 X 打斗，或者往往是与 W、X、Y、Z 打斗，A 赢了。然而，这种场景既与我的生活毫无关系，我也没有偏好以这种方式去探索它。这是一个艺术戏剧的例子。但是我可以理解它，而不用去思考它对我的生活的影响。

另外，回想一下，伍德拉夫把足球比赛也算作戏剧。我想我理解了自己所看过的每一场足球比赛，但是它们都与我的生活，或者与我对生活的理解没有任何关联。或许，对最好的戏剧作品的理解会涉及自我改变。然而，还是有很多戏剧，对它们的理解与我自己的生活毫无关系。

毫无疑问，伍德拉夫的戏剧为我们提供智慧，包括自我智慧的方式等等主张，这是他对艺术形式的热情钻研的一个标志。如果说这份热情令伍德拉夫对戏剧理解产生了过分的主张的话，那么它也是使他能够写出如此精美而精辟的书的原因。在被忽视了几十年后，多亏有了像伍德拉夫这样的思想家，戏剧哲学又回归了。

《俄狄浦斯王》(*Oedipus Rex*) 与文学的认知价值

一、简介

　　文学哲学的一个核心问题是文学是否具有认知价值。也就是说，文学有可能向观众传播或者传递知识吗？与对这个问题的肯定回答相反，有一些持怀疑态度的争论，它们坚持认为文学不能传授多样化的经验性知识或者哲学知识。在这篇文章中，我将以索福克勒斯（Sophocles）的《俄狄浦斯王》(*Oedipus Rex*) 为例，试图削弱这种怀疑。一开始，我将概括一些对文学所声称具有的传递或者传播知识的能力的反对意见。首先，简述一些声称文学可以成为经验性知识源泉的反对观点，然后再转向一些标榜文学可以成为哲学知识源泉的反对观点。接着，我将以亚里士多德在他的《诗学》中发展起来的认知论为透镜来审视《俄狄浦斯王》，试图展示这种对《俄狄浦斯王》的审视方法是如何处理对文学具有传递经验性知识的能力的怀疑论的拒绝，然后讨论解决将文学视为哲学智慧的源泉的问题，最后提出怜悯和恐惧的概念有助于观众从哲学上理解这些情感的方式的建议。

　　由始至终，我针对有关文学认知范围的怀疑论的主要反例将是

《俄狄浦斯王》。正如之前所指出的那样，我将通过亚里士多德的《诗学》以及他对悲剧的认知价值的叙述来进行探讨，我将假设他会将其扩展到其他形式的叙事文学。关于这一点，我承认亚里士多德的叙述可能太过于绝对了，并不是每一部文学作品，甚至并不是每一个文学叙事都传递知识。然而，只要他的叙述符合《俄狄浦斯王》，就足以证明文学可以产生合理的认知影响，这种可能性本身就足以击败怀疑论者。

二、反对文学与知识的联系

反对经验性知识的案例。通常，文学作品因其所谓告诉我们有关世界的东西而受到赞扬，不仅在特定的事实方面，比如巴黎是法国的首都，而且在概括方面，像革命发生在期望值不断提高的时期。陀思妥耶夫斯基（Dostoyevsky）的《群魔》（*The Possessed*）提供了对虚无主义人格的深刻见解。卡夫卡（Kafka）的《审判》（*The Trial*）将我们引向现代官僚主义的迷宫及其不可避免的挫败。

但是，怀疑论者会问，像这些例子怎样才能以某种有意义的方式真实地告诉我们上述现象呢？毕竟，它们一方面并没有为它们对虚无主义的特征描述，或者另一方面为它们对现代官僚主义的叙述提供足够的证据。卡夫卡充其量只是提供了 K 的案例，而陀思妥耶夫斯基的小说充其量只是提供了少量案例。单一的案例如何能够提供对称为"现代官僚主义"这样规模的现象进行分析的基础，或者极少数案例如何能够保证对虚无主义病状的深刻见解？很明显，这些作者并没有收集足够多的证据来支持他们对所探索的现象的假定的"分析"。

缺乏足够的经验性证据，并不是像陀思妥耶夫斯基和卡夫卡这些例子所独有的。它们适用于人们所能想到的几乎任何一个文学叙事的例子。前一句中的"几乎"确实是我原则上提出的一个限定条件。实际上，我不能不假思索地想到任何的文学叙事，它在其文本中积累了这种经验性证据，来支持它对世界的假定概括。我们称之为无证据论证（no-evidence argument）。

这种无证据论证否认了文学叙事可以向我们提供有关这个世界的经验性知识。因为，尽管文学能够使观众产生信念，甚至真实的信念，但它从来没有伴随这些信念而来的那种保证性的经验性证据，而这是将这些信念视为知识所需的。

实际上，一旦我们意识到，即使不是大多数，也有许多因其对生活的深刻见解而获得我们珍视的文学叙事都是虚构的，那么对文学持怀疑态度的案例就更为惨淡了。也就是说，它们是编造的。即使它们所描绘的人物在现实中有一定的基础，他们也是按照作者设计的方式塑造出来的。在某种程度上，他们是虚构的。然而，明显虚构的人物、虚构的事件不能取代经验性证据。像莫里哀所设计的那样一个单身的、虚构的守财奴，如何能够阐明现实社会中一毛不拔的人的行为呢？

此外，这里的问题不仅在于虚构的人物不是证据，因为他/她是编造的，而且还在于他/她被编造出来、服务于一种目的。如果作者的目的是去支持他或者她对某种人格类型或者体验的观点，那么这种想象的例子就不能避免被玷污或者被操纵。当然，那种编造的人物将会佐证作者观念，比如说对虚无主义的概念，仅仅因为这个人物就是为扮演这个角色而精心创造的。如果说这个人物就是代表作者虚无主义观点的证据，那么这就是叙事上的预期理由

（petitioprincipii）的谬误。它支持作者的叙述，仅仅因为这个人物的虚构已经是以这个叙述为前提了。作为证据，它是不可能被采纳的，因为它受到了作者的前概念的玷污。我们称之为证据被污染的论证（evidentially-tainted argument）。

反对哲学知识的案例。即使文学缺乏推进经验性知识的必要手段，也不能完全阻止它传递知识的主张，因为并非所有的知识都是经验性的。例如，数学和哲学知识就是那种有时区别于经验性知识的知识。并且，虽然不可能有太多人把文学看作数学知识的反复出现的源泉，但是我们通常听到文学被赞誉为哲学知识的源泉，就当下的目的而言，我们可以认为是必然的。

像《红色禁恋》（*The Scarlet Letter*）这样的小说似乎至少支持这种信念，即罪恶的代价是不可避免的，被压抑和不被承认的罪将会动摇灵魂并且折磨罪人的良知，这是一种形而上学的真理，而不是一种经验性归纳的结果（毫无疑问，邪恶是一种精神疾病的柏拉图式主题的变体）。

毋庸置疑，有些文学叙事提出了哲学主张。例如，费伊（Fay）和迈克尔·卡宁（Michael Kanin）的戏《罗生门》（*Rashomon*）似乎致力于某种相对论的概念。或者，至少，这或许是对其叙事结构的最佳阐释，因为它是基于多重的、冲突的、假设上不可调和的观点的。我们可以说《罗生门》是哲学知识的源泉吗？

怀疑论者会说"不"。为什么不呢？因为怀疑论者坚持认为，任何声称拥有哲学知识的东西，都绝不仅仅是一种断言。它必须由论证和/或分析来支持。简单地断言"人生就是不断地受苦"不是哲学。只有当它得到那种叔本华（Schopenhauer）在他的《作为意志和表象的世界》（*The World as Will and Representation*）中所调动

起来的一系列论证和分析的支持时，它才成为哲学。随便哪个老怪人都会咕哝"生活很悲惨"。为了使它值得被称为哲学，这个结论至少应该以必然性的表象来表达。

许多文学叙事可能暗示了一个哲学主题。怀疑论者声称，在这些案例中，所有这一切都意味着：这个主题的归属，比如说《罗生门》的相对主义，最好地解释了这出戏的统一性。它解释了为什么这出戏会有它所拥有的部分，并且展示了它们是如何结合在一起的。它解释了这些部分是如何构成了一个可以理解的整体。但是在这种情况下，相对主义的概念有助于我们理解这出戏，而不是认识论的探究。

中式幸运曲奇饼[1]有时会与哲学格言相联系，比如"己所不欲，勿施于人"，但是我们并不会把这些例子当作哲学。我们也不会把学生期末论文中所列出的像这样的格言当作哲学。为什么不呢？怀疑论者解释说，因为这些结论并非来源于论证和分析。

当然，文学作品显然有可能讲清楚支持其主题的论证，就像艾茵·兰德（Ayn Rand）的小说中所发生的那样，这个论证可以涉及几十页。然而，怀疑论者将不会接受这是一个文学传递哲学的例子。怀疑论者将会争辩，哲学并不是通过诸如戏剧文学或者叙事的文学手段来表达的。因为文学涉及文字，它当然可以直接构建论证和/或分析。但是，怀疑论者认为，要把文学看作哲学，它就必须通过文学的形式来传递哲学。

此外，通常情况下，当评论员将假定的哲学结论归结为标语

〔1〕 欧美中餐馆流行的一种菱角状餐后点心，外表酥脆金黄，中空，内藏小纸条，上面写着一些吉祥赠语、人生格言等。中国本土没有这种点心。——译注

时，它们听起来就像是"陈词滥调"——"每个人都知道"的东西。因此，当这样一个陈词滥调被确定为文学叙事的主题时，就像《爱玛》（*Emma*）据说指出了仅仅把别人当作工具的错误，怀疑论者将会回答道，所讨论的"真相"是如此的平凡，以至于没有人会从《爱玛》中学到它，或者甚至那些已经知道它的人才会理解《爱玛》例证了它。确切地说，我们称之为反对从文学获取知识的可能性的陈腐的论证（banality-argument）。

无证据的论证、证据被污染的论证、无论证的论证和陈腐的论证都被用来挑战文学的认知凭证。现在让我们把亚里士多德和他的《诗学》应用到悲剧，特别是《俄狄浦斯王》上，来看看文学之友会如何回应。

三、亚里士多德、《俄狄浦斯王》与文学的认知价值

在亚里士多德的《诗学》中，亚里士多德将艺术的起源定位于人类在学习中所获得的快乐。在学习中，摹仿是一个主要过程，人类没有本能。他们必须学会他们的处世之道，而摹仿是他们这么做的主要方式，不仅向他们的照顾者和长辈学习，也向他们的同龄人学习。在这一点上，亚里士多德与当代发展心理学家的观点相一致。此外，亚里士多德指出，摹仿之所以能够实现这一点，是因为人类发现摹仿是一种自然的快乐。

因此，我们被摹仿的艺术所吸引，主要是因为我们把摹仿当作学习的源泉时从中所获得的快乐。亚里士多德承认，摹仿的艺术也能从没有摹仿功能的源泉中提供快乐，诸如节奏和韵律。然而，他坚持认为摹仿是我们从摹仿的艺术中获得快乐的首要源泉。正如我

们所看到的，这种快乐扎根于学习或者理解的快乐。此外，这种快乐不仅属于哲学家，而且属于每个人。亚里士多德写道："这就是人们喜欢看到形象的原因；实际情况是，当他们观察它们时，他们开始理解并且弄清每个事物是什么（例如，这是某某）。"[1]

从根本上来讲，亚里士多德是在建议，我们通过理解（认识）图片所代表的内容来从图片中获得快乐。我们通过认识到图中画的是一只老虎，来从老虎的图片中获得快乐。毫无疑问，这听起来像是对当我们在观看图片时所发生的事情的一个非常简短的叙述。然而，当我们看到亚里士多德是如何将这种思考应用到悲剧时，这种理论显得更加丰富和更加令人信服。

这发生在亚里士多德有关诗歌和历史的区别的讨论中。[2] 他写道：

> 区别在于：一个说已经发生的事情，另一个说的是应当发生的事情。因此，诗歌比历史更具有哲理性和严肃性。诗歌倾向于表达普遍性，而历史则表达特殊性。这种普遍性是一种言语或者行动，它与某一特定类型的人相符合，与可能性或者必然性相一致。

也就是说，诗歌——对我们的目的而言是文学——向我们展示了，与伊安（Ion）对苏格拉底（Socrates）所说的相呼应，某种类

〔1〕 亚里士多德（Aristotle），《诗学》，马尔科姆·希思（Malcolm Health）翻译，（伦敦和纽约：企鹅出版社，1996 年），7。——原注
〔2〕 亚里士多德（Aristotle），《诗学》，由马尔科姆·希思（Malcolm Health）翻译，（伦敦和纽约：企鹅出版社，1996 年），16。——原注

型的人在各种不同的情况下可能会说什么或者做什么。[1] 换句话说，对亚里士多德而言，诗歌教会我们社交世界的知识，使我们能够以理解他们的行为的方式，来辨识出反复出现的人格类型。正是这种学习使观看悲剧变成一种快乐，尽管我们不愿意看到那些类似于悲剧中所发现的、在戏剧之外的日常生活中的灾难。

《俄狄浦斯王》似乎是亚里士多德最喜爱的悲剧。当然，这是最符合他的理论的一部悲剧，特别是，它证明了亚里士多德的观点，即诗歌是关于行为规律的信息源泉。因为俄狄浦斯王的这个角色被描写成一种可以辨识的一以贯之的人格。在一个又一个的场景中，俄狄浦斯被描绘成一个冲动的、急脾气的、顽固的、倔强的、鲁莽的个体。

这一点在他与泰瑞西亚斯（Teiresias）的遭遇中表现得非常明显。尽管泰瑞西亚斯警告说，揭露他所知道的莱厄斯（Laius）之死会带来痛苦，但是俄狄浦斯的脾气上来了，纠缠泰瑞西亚斯透露其所知道的事情。然后，当泰瑞西亚斯松口，并且认定俄狄浦斯是凶手时，俄狄浦斯发泄他的愤怒，威胁泰瑞西亚斯要惩罚他。如果说泰瑞西亚斯是真的瞎了眼，那么俄狄浦斯就是被他火辣的性格所蒙蔽了。

在他对泰瑞西亚斯发怒的时候，俄狄浦斯认定了这种怀疑，即克瑞翁（Creon）是先知指控的幕后黑手，他确信泰瑞西亚斯和克瑞翁正在密谋对付他。

克瑞翁登场为自己开脱罪责，但是俄狄浦斯还是继续对他进行

[1] 柏拉图（Plato），《两段喜剧对话中的伊安》（"Ion in Two Comic Dialogue"），由保罗·伍德拉夫（Paul Woodruff）翻译，（印第安纳波利斯：哈克特，1983 年），32（540b3 - 5）。文中，伊安向苏格拉底建议，摹仿的技巧包括知道人们将会说什么或者做什么。苏格拉底以我所想的事是不确定为理由拒绝了。我认为亚里士多德认识到了苏格拉底论证的不足之处，从而在《诗学》中扩展了伊安的案例。——原注

猛烈的指控，发誓要杀了他。合唱者警告俄狄浦斯"那些急脾气的人不会安全"，克瑞翁也指责他失去了理智。俄狄浦斯没有证据来证明他对克瑞翁的指控，并且他忽略了克瑞翁非常合理的、认为这些指控是不可信的理由。但是，俄狄浦斯的冲动，被他的愤怒所激发，使他对证据、理由和审慎的主张视而不见。

接下来，克瑞翁的妹妹、俄狄浦斯的妻子伊俄卡斯特（Jocasta）上场了，她试图使俄狄浦斯平静下来，争辩说神谕不知道他们在谈论什么。这引发了一场关于莱厄斯是怎么死的讨论。当俄狄浦斯得知莱厄斯死于何处时，俄狄浦斯回忆起在那个十字路口遇见了一位传令官和一辆马车。他们试图把俄狄浦斯推开，马车里的老人撞了俄狄浦斯，俄狄浦斯立刻变得无礼，然后杀了这位老人和他的随从人员。

随着对莱厄斯之死的调查的继续，一位来自柯林斯（Corinth）的信使和一位底比斯（Theban）牧羊人的证词越来越明显地表明，俄狄浦斯确实杀死了莱厄斯，并因此要为侵袭这片土地的瘟疫负责。当伊俄卡斯特开始明白这一点，她试图阻止俄狄浦斯催促调查，正如合唱者所说的那样。但他是无情的。

伊俄卡斯特凭直觉知道了调查的方向，离开了场景，在舞台下自杀了。

真相大白。俄狄浦斯刺瞎了自己的眼睛，变成一个被驱逐的人。不用说，如果俄狄浦斯不是他这样的人：冲动、情绪化、放纵和顽固，就不会发生这种事。这是研究这种人的行为方式的一个案例。这个悲剧使观众能够辨识像俄狄浦斯那样的人，并且去理解他们有可能会怎么做。

无证据的论证。根据亚里士多德的观点，诗歌（文学）通过使我

们辨识和理解某种性格类型可能是如何说话和行动的，为我们提供了社会或者行为信息的认知途径。俄狄浦斯就是这样的一种类型。《俄狄浦斯王》传达了有关某种重复的人类行为模式的经验性知识吗？

正如我们所看到的，怀疑论者否认了这一点，是基于这样的理由，即这部戏并没有提供足够的证据来建立一种行为的规律性。俄狄浦斯的单一案例并不支持这种主张，即有更多的这种人格特征的例子，他们可能会像俄狄浦斯那样行事。

然而，无证据的论证存在一个问题，也就是说，它歪曲了经验性信息通常被传递或者传播的方式。例如，通常情况下，报纸或者杂志上的一篇时事短评会向我们提供一种论点，经常会辅以一两个例子，然后让读者自己去验证它。也就是说，这篇文章并没有引用所有将会证明它的支持性证据。事实上，我们在生活中获得的大部分常识，我们可能是从其他人的证词处得到的，通常是以断言的形式、没有大量的数据。甚至科学家也期望，他们的假设能够得到至少一群被邀请来重复他们实验的同行们的验证。

简而言之，一篇论文可以传递或者传播知识，而不需要附加所有甚至大部分的证据来证明它是正确的，相反它把探究假设的任务留给了观众。事实上，在我们的知识交流中，如果不是大多数的话，也有很多是这样的。很明显，这正是我想让你们知道的，来证实我现在的假设，即知识的典型传递方式。

此外，我认为，像这样的东西正是亚里士多德想展示给我们的图景。悲剧向我们提供了一种性格类型的描绘，我们可以根据自己的经验来辨识，接着我们可以继续测验这种描绘，看看它能否让我们对摹仿其行为的真实人物产生想法。怀疑论者的观察是正确的，经验性证据并不包含在叙事中。代表它来收集确凿的证据是观众的

责任。[1]

这种角色的描绘符合我们的经验吗？在我们自己的经验中，有像俄狄浦斯那样的人——冲动、喜怒无常、顽固、轻易下判断、不喜欢审慎的警告的人吗？不是有很多吗？我相信，亚里士多德认为《俄狄浦斯王》有助于我们辨识他们，并且阐明我们对他们的理解。

因此，文学的部分认知价值在于，正如《俄狄浦斯王》所例示的那样，它向我们展示了可能的、重复的人类行为模式，以使我们能够辨识和理解它们。我们必须参与到确认相关性格类型的存在和行动倾向的工作之中，这就保证了文学提供的学习将更具有深度，因为它邀请我们积极地参与。此外，这种学习可以应用到我们日常生活事务的实际工作中，进一步使它活跃。

人们可能认为这种推测与现实关系不大。它想象观众超越了文学契约的职责范围。然而，想想人们经常听到对某个角色的批评，说"那个角色永远也不会那样做"。在这种情况下，观众是在根据他对这个世界的了解和生活在其中的性格类型来测试这个角色。

社会心理学中的当代情境主义方法，可能进一步加深了对文学的经验性地位的担忧。[2] 这种方法主张，从情境的角度能够更好地理解人类行为，而不是从亚里士多德所假设的深层次角色特征的角度。在一个著名的实验中，神学院学生被要求帮助或者不帮助那

[1] 因此，既然观众不是把俄狄浦斯当作证据，而是，可以说，当作一种他们必须权衡现有的证据的假设，那么关于俄狄浦斯的例子是否是被污染的证据的问题就不存在了。——原注

[2] 关于这种观点和相关实验的讨论，详见玛利亚·W. 梅利特（Maria W. Merritt）、约翰·M. 多莉丝（John M. Doris）、吉尔伯特·哈曼（Gilbert Harman），《道德心理学手册》中的"角色"，该书由约翰·多莉丝（John Doris）和道德心理学研究小组（the Moral Psychology Research Group）编写，（牛津：牛津大学出版社，2010 年），355—401。——原注

些明显需要帮助的人，这取决于他们是否会在布道时迟到，足够讽刺的是，是对慈善的撒玛利亚人（The Good Samaritan）的布道。那些帮助会使他们迟到的人，往往表现得不像慈善的撒玛利亚人，尽管从神学院学生的角色来看，这并不是人们所能预料到的。

尽管这些实验很有趣，但出于几个原因，我并不认为它们像某些情境主义者所想的那样具有决定性，至少在涉及亚里士多德的时候是这样的。首先，并非所有的神学院学生都表现出无慈悲心。尽管有时间上的压力，但是一个显著的偏差还是起了作用。或许，这表明有些人确实具有性格特征，而另一些人则没有。因此，这个实验并没有表明不存在像性格特征这样的东西。我们认为，亚里士多德是在谈论那些确实具有强烈的性格特征的人，比如俄狄浦斯。同样，也许情境主义者对神学院学生通常具有天使般的性格特征的假设过于草率。或许他们中的许多人是伪装的法利赛人（Pharisees）。

无论证的论证。怀疑论者认为，文学不能传递哲学知识，因为哲学，确切地说，是需要论证的，而文学作品因其文学维度而不包含论证。这到底是什么意思呢？显然，由于文学作品是语言性的，它们可以包含纯正的论证，从前提一步一步地阐述到结论。但是它们能够做到这一点是由于它们的语言本质，而不是由于它们的文学形式和结构。正如哲学家在屏幕上背诵一段论证的电影不会被视为电影的论证一样——但仅仅是通过活动影像的方式传递的一段论证，小说中平淡无奇地陈述的论证，就像是在逻辑教科书中那样的直截了当，不能算作文学论证，即通过文学形式、结构和/或手法所进行的论证。

正如无证据的论证认为文学缺乏证据一样，无论证的论证声称文学并不去论证，或者不会以正确的方式，即文学的方式来论证。

对无论证的论证的一种回应，也反映了我们对无证据的论证的回答，就是指责怀疑论者在错误的地方寻找论证。它不是在文本中一步一步地列出的；它需要观众来完成。换句话说，论证是在读者或者观众的脑海中完成的，要么是在人们与作品的接触过程中，要么是在自己沉思或者与他人一起沉思时，已故的彼得·基维（Peter Kivy）恰当地称之为作品的"来世"。[1] 作者使用省略这一文学手法来促使观众这样做。通过在文本中省略论证的关键部分，来邀请观众填满它。在这一点上，作者庄严地运作，就像苏格拉底在柏拉图（Plato）的《美诺》（Meno）中所做的那样，从观众中汲取关键元素，以便让他们自己去理解，把潜在的思想带入清晰的意识中。

　　为了了解这是如何做到的，让我们回到《俄狄浦斯王》，从亚里士多德的角度来观察它。《俄狄浦斯王》以合唱作为结尾，"凡人只有度过了生命的最后极限，摆脱了痛苦，才算幸福"。这清楚地呼应了梭伦（Solon）的格言，"不要说任何人是幸运的，除非他到死"。这是《俄狄浦斯王》的教训，是以一个故事为前提的论证的结论。但是这个故事的前提与其梭伦似的结论之间有什么联系呢？

　　在这里，有必要回顾下亚里士多德对悲剧角色的讨论。[2] 悲剧的目的，首先是要唤起观众的怜悯和恐惧。让我们暂时将注意力集中在这种反应的悲剧成分上。降临在角色身上的东西引起了恐惧。为了实现这一点，角色必须以某种方式构建。这个角色不可能引人注目的好。如果一个完全圣洁的人被毁灭了，观众将会产生厌

[1]　彼得·基维（Peter Kivy），《艺术哲学：差异论》（*Philosophies of Art：An Essay in Differences*）中的"虚构真理实验室"（The Laboratory of Fictional Truth），（剑桥：剑桥大学出版社，1997 年），121—139。——原注
[2]　亚里士多德（Aristotle），《诗学》（*Poetics*），马尔科姆·希思（Malcolm Health）翻译，（伦敦和纽约：企鹅出版社，1996 年），20—21。——原注

恶而不是恐惧。这个角色也不应该是邪恶的。如果一个邪恶的角色被毁灭了，那将会引起欢乐；这个混蛋得到了他应得的报应。悲剧角色应该介于圣人和恶棍之间。悲剧角色必须跟我们一样，也许地位更高，但在道德上与我们是同类。

为什么？因为亚里士多德归因于精心制作的悲剧所造就的恐惧，对我们自身来说也是恐惧。因为俄狄浦斯和我们一样，那些降临在他身上的灾难，或者至少是类似的灾难，也能压垮我们。任何人都不可能知道他们已经逃脱了这种可能性，直到他们死后，他们才超越了痛苦与折磨的范围。

索福克勒斯将俄狄浦斯的角色塑造得跟我们一样——介于罪人和圣人之间，通过将他塑造成非常高贵的名人，引入了这样一种思想，即"如果厄运可以降临到俄狄浦斯身上，一个像我们这样的人，尽管地位更高（事实上，一个非常有权势的国王），那么厄运可以降临到任何人身上（包括我在内）"。正是这种想法让《俄狄浦斯王》的观众产生了恐惧。人们可能会认为这是希腊人关于"好人也会有厄运"这一主题的变体。我们倾向于从道德的角度来看待世界，这种认识是非常可怕的。善有善报。这是一个令希腊人非常烦恼的困惑，也是悲剧的核心主题。玛莎·纳斯鲍姆（Martha Nussbaum）在她的同名著作中把它描述得很美丽，即"善的脆弱性"。

当我们面对像俄狄浦斯这样的悲剧角色的困境时，我们所感觉到的恐惧是基于我们的理解，即我们——实际上，每个人——都同样容易受到命运反复无常的影响。此外，正是这种认识给我们提供了《俄狄浦斯王》的论证的中间项。这出戏的结论是"不要说任何人是幸运的，除非他已临死"，我们还可以把它不那么诗意地表达为"厄运会降临到每个人身上"。此外，我们可以把这个戏剧文学

的故事概括为"厄运降临到俄狄浦斯身上"这样一个前提。让我们从这个前提得出结论的是这样一种想法，即"如果厄运可以降临到俄狄浦斯身上，那么它可以降临到任何人身上"，而这是通过呈现一个像我们这样的角色来保证的，尽管这个角色的地位要高得多。

在这里，有必要强调的是，与《俄狄浦斯王》相关的道德标准不是我们这个时代的道德标准，而是希腊历史上一个英雄时期的道德标准。尽管我们可能会审查俄狄浦斯屠杀莱厄斯和他的随从的行为，但是在剧中所代表的文化中，捍卫他所谓的荣誉已经是足够的借口了。

考虑到这一点，我们可以把《俄狄浦斯王》解释为省略推理法——一种没有明确前提的论证。观众被鼓动着——恰当使用卡斯·桑斯坦（Cass Sunstein）的习语——自己去提供它，从而以其说服力给他们留下更深刻的印象，因为它似乎是他们自己想出来的东西。在这一点上，省略推理法就像是一个反问句：我们相信它，因为我们似乎创造了它。

把《俄狄浦斯王》当作省略推理法使我们能够对怀疑论者做出回应。虽然这出戏本身并没有完全讲清楚这个论证，但它并不是没有论证维度。它以构建俄狄浦斯这个角色的方式来动员观众，通过从我们中引出中间项来完成论证。因此，《俄狄浦斯王》向观众传递或者传播了哲学知识，不仅因为它的结论（也就是它的论点）是必需的，而且还因为通过俄狄浦斯这个角色的设计，观众以推理的（或者省略的）方式参与了论证。

陈腐的论证。在这一点上，怀疑论者可能会回应，即使我们承认《俄狄浦斯王》，连同观众的投入一起，做了论证，但是这个论证的成果过于老套了，不配披上哲学的外衣。它告诉了观众一些每

个人都知道的事情。坏事情发生在好人身上的概念是一种陈词滥调，既可以是书店自助区里的一本书的标题，也可以是幸运饼干里的一句口号。他们会说，要把一个文本算作哲学，它不仅需要具有论证性，还需要是原创的。

但这里有两个相关的问题。首先，我们怎么理解原创性的要求？许多对人生观的生动的哲学贡献重复着众所周知的假设，例如，一切事物都有原因，人类的行为是不自由的（或者它是自由的），等等。这种贡献是否具有哲学性取决于结论被支持的方式，无论是通过论证还是通过举例，包括可能采取想象小说的形式的思维实验。在这方面，索福克勒斯无疑是用一个引人注目的文学思维实验来证明自己的观点，尽管它源自于传说，但他却以一种新颖的方式加以运用。

其二，哲学的职责显然不只是得出迄今为止未知的思想。许多的哲学结论是长久存在的，不管现在对它们的表述可能会有多么新奇。哲学的任务就是提醒我们那些"我们都知道"，但是却容易忘记甚至遭到压制的真理这种说法也是可议的。《俄狄浦斯王》的结论肯定属于这一类。

我们都知道，生活是不可预知的，并且灾难随时可能降临：亲人可能会突然离世，金融灾难可能会毫无预警地爆发，几乎每次我们过马路时都可能发生意外事故，等等。但是我们人类生来就是如此，所以大多数时间我们不会停留在这些前景上。如果我们这样做了，我们还怎么敢冒险去任何地方？我们被进化过程"仁慈地赋予了"健忘。

尽管我们意识到我们的项目的偶然性，但是为了继续进行这些项目，我们能够抑制——实际上，我们需要抑制——这种意识。然

而，重要的是我们不能完全忽视人类生活的这一事实。哲学的职责就是去提醒我们，像这样的陈词滥调，只是因为我们太容易忽视它们了。《俄狄浦斯王》就是按这种方式行事。

根据亚里士多德对悲剧的定义，悲剧的功能不仅仅是唤起怜悯和恐惧，悲剧也应该带来这些情感的卡塔西斯。因此，人们很自然会怀疑，怜悯和恐惧的卡塔西斯是否与对观众的哲学教育有关。评估这种可能性的一个主要难题就在于这个众所周知的事实，即亚里士多德对卡塔西斯的意义并不十分明确，他认为它与文学，特别是悲剧有关。因此，接下来的事情显然是推测性的。

假设怜悯和恐惧的卡塔西斯与我们从悲剧中获得的快乐有关，并且回想我们从摹仿叙事中获得的主要快乐是学习，我们不禁要问卡塔西斯的概念与学习的概念有什么联系。在卡塔西斯的各种可能的意义中，有没有与学习有关的？我立刻想到的一个，即澄清。也就是说，作品对这些情感的澄清的结果，促进了对怜悯和恐惧的理解。学习了有关这两种悲剧情感的本质，在这些地方，怜悯和恐惧的卡塔西斯可能不等于怜悯和恐惧的澄清。

情感是有对象的。对亚里士多德来讲，愤怒的对象是我或者我所犯的错误。此外，我们情感的对象必须符合某种适当性标准。为了把一种行为评价为适当的愤怒的对象，我必须把它视为一个错误。对我所视为的好事回应以生气，是不合理的。因此，情感是有一定的逻辑或者语法的。或许某些文学作品，比如《俄狄浦斯王》，会像分析哲学的论文那样，探索某种情感概念的语法，从而澄清了悲剧怜悯和悲剧恐惧的情感概念，以便爱追问的观众能够更好地理解它们。

如果把卡塔西斯解释成澄清，那么悲剧唤起观众的怜悯和恐惧，

与其他事物比较，就是为了教会我们有关这些情感的本质的理论性的东西。但是，你可能会问，唤起怜悯和恐惧如何能够导致一种理论性的或者哲学的教育，并且在这种教育的过程中能够教些关于这些情感的什么呢？

为了回答这些问题，让我们多思考下情感。通常，当我们有一种情感时，它会刺激我们采取行动——当我们看到危险的东西，我们就会充满恐惧，并且我们的恐惧会让我们准备战斗、愣住或者逃跑。大多数情感会激发行为。有了情感，我们就做好了行动的准备，通常情况下是立刻行动，除非这种情感被抑制了。

悲剧，以及一般而言的文学，会在我们不必立刻做出反应的情况下唤起情感——实际上，这是我们不应该并且也通常不能立刻做出反应的情况。事实上，对悲剧的直接反应是不可能的。我们不能干涉并且阻止杀害苔丝狄蒙娜（Desdemona）。这是不可能的，因为我们处在《奥赛罗》这个虚构世界之外，在本体论上是无法逾越的。我们不能在那个世界采取行动，因为它是不存在的。因此，我们的情感——悲剧所引发的情感——脱离了行动的可能性。然而，我们仍然处于一种情感状态之中。

文学艺术作品像悲剧一样，提供了我们能够产生某些情感反应而不必立即对它们采取行动的情境，可以叫作脱离（detachment）。因为我们以一种脱离的或者解耦的方式拥有这些情感，所以我们就有机会在远离行动压力的情况下，仔细检查这些情感和它们所紧密反应的对象。也就是说，既然我们不能对这些情感采取行动，那么我们就不参与某种会吸引我们的注意力的活动。相反，我们再次指引我们的注意力朝向情感自身。我们突然拥有了检查、研究、反思和分析这些通常突然产生的精神状态的机会。通过从动机/行动的网

络里去除怜悯和恐惧，悲剧向观众成员提供了一个邀请或者恳求，像临床医生调查样本时那样感知这些情感状态。通过解耦由于这些情感而采取行动的压力（或者甚至是采取行动的可能性的压力），悲剧使对它们的反思成为一种活生生的选择，如果不是在接触作品的过程中，那么就是在我们专注于反思来世的悲剧体验中。

与其他最好的悲剧的例子一样，《俄狄浦斯王》为我们提供了一个角色和一种情境，它被明确地构建出来，用以分别澄清悲剧怜悯和悲剧恐惧的对象是谁。回顾亚里士多德对值得悲剧怜悯的角色所说的话，我们注意到这个角色，虽然犯了错误，但在道德上是无罪的，就像俄狄浦斯在道德上无罪一样，因为他生活在那种英雄荣誉文化之中。事实上，俄狄浦斯离开科林斯（Corinth），就是为了逃避他将杀死自己的父亲的预言。他不仅没有故意作恶；他还努力做好事。

然而，尽管他有着道德上的善意，他还是要遭受苦难。索福克勒斯通过这种结构清楚的角色和他的困境，以一种高度清晰的方式澄清了悲剧怜悯的恰当对象是什么，从而使观众理解了悲剧怜悯的必要条件。

同样地，索福克勒斯以他自己的方式构建了俄狄浦斯的角色——就像我们每个人对待命运的变化无常一样——清楚地表明，悲剧恐惧的适当对象简直就是人类的处境。

对"卡塔西斯即澄清"的解释的一个反对意见就是，它太过于理智了。它并不符合我们肝肠寸断的悲剧体验。但是这种方法并不会被迫否认我们对悲剧的实际的情感有着生理反应的成分。的确，我们对悲剧的生理体验，可能有人会争辩说，对我们反思整个情感反应是不可缺少的。悲剧所激发的肝肠寸断的体验是我们需要反思

的材料的一部分，这个反思就是要从哲学上分析所讨论的诸情感。

也就是说，引出某种生理反应是澄清悲剧所煽动的东西的过程的一个部分。澄清与这种反思和理解相关，即在作品里实际引起我们生理反应的反思和理解。再者，我们可以从我们对像《俄狄浦斯王》这样的作品所要求的悲剧情感进行反应来着手这种反思/理解过程，以一种与我们日常情感不同的方式，因为我们的情感系统这时解耦了必须立即做出反应的压力。既然它没有处于正常状态或者处于闲置状态，如果你愿意，那么它将呈现自己以供检查和认真思考。

因此，我们就能够敏锐地检验我们的情感反应仿佛它们是处于显微镜下的样本。并且，这给我们机会去清晰辨识正常的对象、张力、理性、偶然，以及所说的情感唤起的种种合适的反应。悲剧卡塔西斯是对相关情感，特别是对其所必需的对象的本质特征进行抽象哲学学习的孕育机会。然而，这种遭遇有生理的反应作为子程序，因为澄清的过程期望着要将相关情感的结构理解为统一的心理-生理状态。

在这里，就像本文的其他部分一样，在作者鼓励读者去做的作品中，我已经标识出了文学传递或者交流知识的主要部分，本例中作者鼓励读者去做的，就是哲学知识。怀疑论者指责说，归于文学的各种类型的知识所必需的经验性证据、哲学论证和分析并不包含在文学作品中，而批评家称赞了这些文学作品的认知价值。作为对这些反对意见的回应，我认为证据、论证和分析是通过鼓励观众在作者的指导下参与到该剧的认知工作之中的方式来找到的。这种回应怀疑论者的策略涉及吸引观众，在这种情况下，它可以被称为文学认知地位的授权辩护。

四、小结

借助亚里士多德的眼光考察《俄狄浦斯王》，我探讨了文学具有认知价值的几种方式。这些并不是文学能够传递或者传播知识的唯一方式，无论是经验性知识还是哲学知识。之所以选择这些，是因为当它们面对某些突出的怀疑论的论证的方式时，这些论证声称文学对知识的传播没有贡献。这些怀疑论的论证包括无证据的论证、无论证的论证和陈腐的论证。有关无证据论证和无论证的论证，我试图证明怀疑论者所发现的在文学文本中缺乏的证据和论证是由观众提供给文学交流语境的，这些观众是文本的忠实读者。

同样，我认为由作为澄清的卡塔西斯所激发的哲学分析是由文学作品的读者、观众或者听众来进行和理解的。

另一方面，为了回应陈腐的论证，我认为它忽略了哲学的一个主要功能，即提醒我们"我们都知道"的事实，但人类本性却倾向于忘记，如果不是压制这个事实。《俄狄浦斯王》通过安排一个几乎无法抗拒的省略推理法来完成了这项任务，它的结论是"不要说任何人是幸运的，除非他已临死"。

马丁·麦克多纳的《枕头人》，或 为文学辩护[1]

自 1996 年他的剧作《丽南山的美人》（*The Beauty Queen of Leenane*）首次公演以来，马丁·麦克多纳（Martin McDonagh）已经成为英语戏剧世界中最具有影响力的年轻人之一。《枕头人》（*Pillowman*）是他最具有哲理性的作品。[2] 它是一种元戏剧的实践，间接地解决了戏剧（以及由此延伸的文学）在它所讲的任何事情中是否能够被证明是正当的问题。或者相反，有些事情是越界的，或许有时需要监管？

在《理想国》（*Republic*）第三卷，柏拉图（Plato）以一系列论据开始了他对诗歌的攻击，我们可以不合时宜地将其称之为"坏榜样论据"。柏拉图担忧，如果诸神、半神和英雄们以某种方式被描绘出来，他们将会鼓励那些年轻的守护者们——苏格拉底

[1] 诺埃尔·卡罗尔（Noël Carroll），《马丁·麦克多纳的〈枕头人〉，或为文学辩护》（"Martin McDonagh's The Pillowman, or The Justification of Literature"），《哲学与文学》（*Philosophy and Literature*）2011 年 4 月，第 1 期总第 35 卷，168—181。——原注

[2] 马丁·麦克多纳（Martin McDonagh），《枕头人》（*The Pillowman*），（伦敦：费尔出版社，2003 年）。有关该剧的另一篇评论性的讨论，参见理查德·兰金·拉塞尔（Richard Rankin Russell）编辑的《马丁·麦克多纳：案例集》（*Martin McDonagh: a Casebook*）中，布莱恩·克里夫（Brian Cliff）撰写的《枕头人：一个新的故事》（"*The Pillowman: a New story to tell*"），（伦敦：劳特里奇出版社，2007 年），138—148。——原注

（Socrates）谈论了有关他们的教育——去效仿他们。例如，有关诸神间的冲突的描绘，可能有利于促使国家未来的统治者们走向内战。英雄们的耶利米哀歌（lamentations），诸如地狱中（Hades）的阿喀琉斯（Achilles）哀叹自己的命运，可能会使战争中的卫士们倾向于自怜和恐惧死亡，而这与适合于共和国志愿军的军事美德格格不入，以及诸如此类。通过这些论据和其他论据，柏拉图最终提出将诗人驱逐出好城市。

虽然我们不再为使柏拉图焦虑的相同问题担忧——我们不在乎成年男性是否哭泣，但有关不同种类的坏榜样的争论依然存在。尽管柏拉图认为诗歌可能会使士兵变得心软，甚至是胆怯，但时至今日有些人害怕在书籍、舞台和屏幕中的坏榜样将会助长暴力行为和（或）不检点的性行为。确实，许多人害怕各种传播媒介中的暴力将会助长摹仿行为。因此，他们认为，即使不进行彻底地审查的话，也应该对此类传播媒介进行监管。即使我们当中不那么清教徒的人也会抱怨，大众传播媒介中的暴力和性拉低了文化的总体水平。

就他的作品可能相当残忍而言，[1] 虚构地再现暴力一直是马

[1] 《丽南山的美人》（*The Beauty Queen of Leenane*）中有弑母行为；《荒漠的西部》（*The Lonesome West*）中有弑兄行为和两次自杀行为；《康尼马拉的骷髅》（*A Skull in Connemara*）有谋杀未遂和可能的杀妻行为。《伊尼什曼岛的瘸子》（*The Cripple of Inishmaan*）中有杀婴未遂行为。《伊尼什莫尔岛的上尉》（*The Lieutenant of Inishmore*）的八个角色中，五个被杀，在剩下的三个角色和两只猫中，其中两个角色被第三个角色杀死了。此外，麦克多纳的电影也是一样的阴森。他荣获奥斯卡最佳短片奖的《六个枪手》（*Six Shooter*）中有弑母行为、自杀行为、自杀未遂行为和警察与狂妄的精神病患者间的致命的枪战，对兔子的刺杀行为，以及一个儿童和一个妻子的自然死亡。《在布鲁日》（*In Bruges*）中两个暗杀者被第三者杀死，随后第三者自杀；一位牧师也死了，还有一个儿童和被误认为是儿童的人。这些死亡人数可能不会让观看《2012》（2012）这类电影的观众感到震惊，但是人们需要记住的是，麦克多纳小说的角色阵容非常小，所以从比例上来讲，这些数字是个天文数字。——原注

丁·麦克多纳感兴趣的主题。在《枕头人》中，他探讨了它是否合理的问题，并且令人不安的是，他没有回答这个问题。

《枕头人》的主角是一个名叫卡图兰（Katurian）的作家。实际上，他的全名叫卡图兰·卡图兰·卡图兰（Katurian Katurian Katurian），居住在一个由虚构的极权政治统治下的卡梅尼斯（Kamenice）。当然，这里对 K 的强调，使我们想起卡夫卡（Kafka）的《审判》（*The Trial*）中的英雄 K [1]。和 K 一样，卡图兰最初也因为一项没有被警察认定的罪行而接受审讯。我们不知道他被指控的罪名。因为他被蒙住了眼睛，因为他被酷刑威胁，我们猜测他是在一个警察国家的手中受苦，这一假设后来得到了该剧的证实。我们很快就知道他是一个作家，虽然他靠在屠宰场工作来养活自己，而卡图兰是一个作家的事实鼓励我们去推测，卡图兰自己也是这么推测的，他因为写了一些政治上错误的东西而被关进监狱。因此，审查制度的问题几乎是立即提出的。并且，毫无疑问地，大多数自由主义的观众将会自然而然地同情卡图兰，这几乎是通过本能反应，因为无论何时艺术与国家发生冲突时，自由主义者们倾向于支持作者。

最初，这些同情似乎是合理的。卡图兰似乎不是一个公开关心政治的作家。他写的故事非常短——简短的、暗示的童话故事，有

〔1〕 卡图兰居住在卡梅尼斯，也同样地暗示了位于中东欧的某个地方——与卡夫卡的另一个联系，因为"卡梅尼斯"是一个反复出现的斯拉夫地名。参见克里斯多夫·胡斯威奇（Christopher Houswitsch）编辑的《后柏林墙时代欧洲的文学观点》（*Literary Views on Post-Wall Europe*）中由沃纳·哈勃（Werner Hubner）撰写的《从丽南山到卡梅尼斯：马丁·麦克多纳的去爱尔兰化》（"*from Leenane to Kamenice：the Dehibernicising of Martin Mc Donagh*"），（特里尔市：WVT，2005 年），283—293。以及，帕特里克·罗纳根（Patrick Lonergan），《伊尼什莫尔岛的上尉》（*The Lieutenant of Inishmore*）的"评论"（"Commentary"），马丁·麦克多纳著，（伦敦：麦修恩，2001 年）。——原注

点让人想起卡夫卡的寓言。卡图兰抗议说他只关心讲故事；他没有更大的主题要传播。他说："讲故事者的唯一责任就是讲一个故事……这就是我的准则，我只讲故事。没有企图，没有什么用意。没有任何社会目的。"也就是说，他声称只为艺术而存在，为艺术本身而艺术。即使仅仅只是基于形式主义，观众也倾向于给卡图兰一个通行证。

因此，一开始我们是支持卡图兰的。我们预料，警方的审问者，图波斯基和埃里尔，将会对卡图兰的其中一个童话故事进行捏造、误解，以便把它描述成颠覆性的。但是，在许多的逆转中的第一个，我们意识到麦克多纳给我们设下了圈套。随着审问的继续，我们了解到卡图兰的故事里往往会有一个反复出现的、非常病态的主题——对儿童的暴力，包括杀婴，此外，其中一些故事恰恰反映了最近发生的、真实的、残酷的儿童杀戮事件。在一个案例中，一个小女孩因为被迫吞下含有剃刀片的苹果做成的小人而死。在另一个案例中，一个犹太小男孩因为被砍掉了五个脚趾流血而死。结果就是，卡图兰不是因为某些所谓的、意识形态的偏差而受到怀疑，而是因为他可能参与了针对儿童的、非常明显的犯罪。他的那些故事看起来，要么是这些暴行的蓝图，要么是在后来写的，它们是如此的详细，以至于似乎只能是犯罪从犯的作品，如果只是在事实发生之后。

卡图兰的故事，《河边小城的故事》（*The Story of The Riverside Town*）[1] 讲述了这样一个故事，一位贫穷的小男孩把他的那块小小的三明治分享给了一位陌生人，这个陌生人驾着一辆装

[1] 该处原文为（*The Three Gibbets Crossroads*）系笔误，应为《河边小城的故事》（*The Story of The Riverside Town*）。已告知作者并得到赞同。——译注

满小兽笼的二轮马车。作为"回报"，这个车夫用一把切肉长刀砍掉了小男孩一只脚上的脚趾，接着离开了哈梅林（Hamelin）小城。既然我们推断这位神秘的车夫不是别人，正是哈梅林的花衣魔笛手（Pied Piper of Hamelin），那么他对小男孩的伤害，足够反常的，却也拯救了这孩子的生命。因为，一旦残疾了，小男孩就不能跟上哈梅林其他孩子走向死亡的步伐。因此，人们甚至可以把卡图兰的故事理解为赞同小男孩的脚趾同他的身体分开。或者，至少，似乎有人这么做了。因此，即使卡图兰没有直接的责任，他也可能因为煽动某些易受影响的人去谋杀和蓄意伤害而有罪，这种前景应该让任何极权主义者或者其他什么主义者感到担忧。[1]

　　尽管卡图兰抗议说他只是写故事，但是反对他的证据却越来越多。但是在第一幕的第一场的结尾，警察已经找到了隐藏在卡图兰和他明显弱智的哥哥迈克尔（Michal）共同居住的家中的小孩的脚趾。此外，卡图兰的审问者们进一步告诉他，迈克尔已经承认了罪行，但他们不相信迈克尔能够独自承担，因为他们推测他不够聪明。在这一点上，观众不知道该相信什么，尽管大多数人可能已经暂停了他们最初的、本能反应的对卡图兰的同情。就目前而言，最紧要的不是某些含糊不清的政治问题，而是可以想象到的、最令人

[1] 把《枕头人》看作麦克多纳对自己实践的反思的一个原因就是，《河边小城的故事》是基于麦克多纳 16 岁时所写的某些内容。参见芬坦·奥图尔（Fintan O'Toole），《康尼马拉的心灵：马丁·麦克多纳的野蛮世界》（"A Mind in Connemara: The Savage World of Martin McDonagh"），《纽约人》（*New Yorker*），2006 年 3 月 6 日，40—47。事实上，卡图兰的所有故事都来自于他为电影短片所做的处理，从而暗示了作为故事讲述者的卡图兰与麦克多纳之间的某种认同，他们的首字母，像卡图兰的首字母一样，是由连续的辅音组成的——KKK 和 MM。参见理查德·兰金·拉塞尔（Richard Rankin Russell）编辑的《马丁·麦克多纳：案例集》（*Martin McDonagh: A Casebook*）中，琼·菲茨帕特里克·迪恩（Joan FitzPatrick Dean）撰写的"马丁·麦克多纳的舞台艺术"（"Martin McDonagh's Stagecraft"），（伦敦：劳特里奇出版社，2007 年），35。——原注

发指的罪行，折磨和谋杀儿童。

第一幕的第二场是一段倒叙，由卡图兰叙述，同时由角色扮演母亲和父亲以及孩子们，当我们回顾时逐渐意识到这些孩子们是卡图兰和迈克尔。卡图兰叙述这段倒叙的方式，让人回想起他的童话故事——回到按照公式开始倒叙："从前……"卡图兰的著作和该戏剧本身开始融合成一种统一的风格，[1]这意味着，无论卡图兰的寓言故事以何种方式来阐述，麦克多纳的剧本也是一样。并且，跟卡图兰的寓言故事一样，麦克多纳的戏剧也涉及虐待儿童。因此，如果说卡图兰正在受审，那么麦克多纳也是。

虽然倒叙中讲述的故事并没有立即被标记为卡图兰自己的故事，但实际上，卡图兰所揭示的正是他那骇人的想象力的来源。父亲和母亲有两个男孩。他们决定培育其中一个男孩的文学天赋。他们给他颜料、书、笔和纸，并且鼓励他去写作。他创作了童话故事和短篇小说，有些还非常不错。但是让他写作只是他们计划的一半。对于他应该写些什么，他们有着非常明确的想法。

为了达到那个目的，他们设计了卡图兰所称为的"试验"。每天晚上，在卡图兰卧室的隔壁房间里，他们用电钻和电器折磨另一个孩子。每到夜晚，卡图兰就会听到隔壁房间里孩子被塞住嘴巴而发出的沉闷的哭声。其结果就是，这也正与他父母的目的相一致，卡图兰的故事"变得越来越恐怖。通常就是这样，在所有的爱和鼓励下，他的故事变得越来越精彩。但通常也是这样，在不变的折磨孩子的声音中，他的故事变得越来越恐怖"。因此，这就好像卡图

〔1〕 该剧与卡图兰的故事合并在一起。这种合并被这样一个事实加强了，即它不仅被大声朗读出来，而且还由演员在舞台上表演出来，从而使它具有与该剧所包含的相同的身体呈现程度。——原注

兰的父母正在科学地检验一种古老的、经久不衰的"理论"，即艺术源自苦难（或许，伟大的艺术源自巨大的苦难）。

在十四岁生日时，他收到了一张来自那个受折磨的孩子的纸条，解释了他们父母的"艺术"试验。纸条上署名"你的哥哥"。当卡图兰面对他的父母时，他们设法用一场骗局来把一切都解释清楚。后来，不管怎样，卡图兰冒险进入了隔壁房间，在那里他发现了一具看起来像是一位十四岁男孩的尸体，他的身体被打碎、被焚烧。讽刺性的是，卡图兰还发现了他死去哥哥所写的一篇故事，比他所写过的任何故事都要好。

接着，突然地，奇迹般地，那具尸体笔直地坐了起来；卡图兰的哥哥还活着，尽管他的大脑因为他所遭受的不断的折磨而严重损伤。作为报复，卡图兰用枕头憋死了他的父母。考虑到这个故事的细节，这对父母的被杀似乎是罪有应得的，以最冷酷无情的方式对迈克尔施以长达七年的无情的虐待。

第二幕的第一场将我们带回到了现在的卡图兰和迈克尔。迈克尔在监牢里。卡图兰被塞进了迈克尔的牢房，在那里迈克尔向卡图兰再三保证他是无辜的，尽管他承认他为了免受折磨而向审问者供认了他的罪行。卡图兰相信迈克尔，并且开始编造一个精心策划的阴谋论，解释了警察试图构陷他的方式。他甚至开始以他特有的寓言风格来创作，从而再次将麦克多纳的情节和卡图兰的散文融合在一起。但是卡图兰中断了他的叙述，抱怨说他缺少一支笔来完成它。不久之后，迈克尔要求卡图兰给他讲一个故事。迈克尔所请求的故事是《枕头人》，这部戏的标题就源自这个故事。

与作品同名的枕头人身高九英尺，是用粉红色的枕头做成的，包括一个圆形的脑袋，有着一张笑脸和纽扣做的眼睛。枕头人看起

来必须是温和的和没有威胁的，因为他与孩子们一起工作。基本上，枕头人会在自杀者生命的最后一刻去探望他们。他让他们回到自己的童年时代，刚好回到他们的生活开始恶化之前的那个时刻，恶化之后的生活将导致他们对死亡的渴望。枕头人解释了所有在他们的生活中等待着他们的可怕的事情，并且在他们还很幸福的时候，试图说服他们自杀，从而防止了不可避免的痛苦和苦难的生活。枕头人帮助他们筹划自杀，以便使它看起来像是意外事故，例如，告诉他们什么时候从停着的车中间冲出来，进入繁忙的车流。通过这种方式，自杀者的父母就不会因为他们孩子的死亡而责备自己。

基本上，这就是枕头人悲哀的任务，动摇孩子，让他们去结束自己的生命。然而，最后，枕头人因为他的工作变得如此的沮丧，以至于他决定只做最后一次。但是，当他到达目的地时，他发现这次的客户不是别人，正是孩提时的自己。他忠实于自己的决定，然后劝说孩提时的自己自行浇上汽油，让自己燃烧。随着枕头孩燃烧起来，枕头人开始逐渐消失。但不久，他就听到了那些自杀者的惨叫声，因为他从未长大，那些自杀者遭受了失望和绝望，而这些正是他试图使他们避免遭受的。也就是说，那些枕头人能够劝说去自杀的孩子回归到他们悲惨的生活中。实际上，"枕头人"代表了杀害孩子的人——或者至少协助他们自杀，以一种安乐死的形式。

迈克尔喜爱这个故事。他说他认为枕头人尽管实际上是个儿童杀手，但会进入天堂。或许，迈克尔立刻告诉了卡图兰，他做了那些杀戮的事，他们也因此被监禁，这也没什么惊讶的。他说他认同那个枕头人。卡图兰问迈克尔："你为什么要那样做？"迈克尔回答："你知道的。因为你告诉我那样做。"卡图兰否认了这种事情。利用"告诉"这个词的模糊性，迈克尔争辩道，"如果你没告诉我，

我不会干的，所以你别装得那么无辜。你给我讲的每个故事中都有人遭受了可怕的事"，并且，"……我对所有的孩子干的所有的事，都是来自你写的和你给我读的故事"。

通过迈克尔和卡图兰的交流，麦克多纳提出了文学的因果效力问题，以及与之相关的作者罪责问题。如果，像卡图兰那样，一个人写下了恐怖暴力的作品，那么他要为这种暴力承担责任，哪怕只是间接责任吗？卡图兰认为，读者，尤其是像迈克尔这种智力有限的读者对他作品的解读，不是他的责任。但是，迈克尔认为作者是通过观察与读者达成共谋，"你刚刚用二十分钟给我讲了一个家伙的故事，这家伙生活中的目标就是摆弄那一帮小孩子，最起码，把他们挑动起来……并且他是一个英雄!"。也就是说，因为他把他的病态故事写得如此引人入胜，有着离奇的想象和整洁的情节转折，这些故事将会吸引一些观众更加黑暗的本能，卡图兰对此不应感到惊讶。[1]

〔1〕 麦克多纳曾在一次报纸采访中说过，"我认为马丁·斯科塞斯（Martin Scorsese）不应该为此负责，因为约翰·辛克利看过《出租车司机》（Taxi Driver）很多次，并且迷上了朱迪·福斯特（Jodie Foster）"，他因此次采访而出名。有人认为，《枕头人》重复了相同的感情——卡图兰不能为迈克尔的所作所为负责任，进一步说，麦克多纳不能为某些智力上有残疾的观众从麦克多纳的小说中可能发现的任何"灵感"负责任。但笔者认为，这种解释太过于草率。麦克多纳在《枕头人》中所使用的方法似乎比在那次采访中所使用的方法更加复杂和微妙。在叙述的层面，与斯科塞斯的小说和辛克利的案件的联系相比，卡图兰的小说与谋杀案的精确细节的联系更加紧密；然而从象征意义上讲，迈克尔被描述成卡图兰的哥哥，并且与卡图兰的独特的想象风格有着密切的联系。因此，笔者猜想，与他在《洛杉矶时报》（The Los Angeles Times）中所承认的相比，麦克多纳在《枕头人》中更加辩证地考虑了这种可能性，即作者应该为他所制造的娱乐性暴力而承担更多的责任。参见帕特里克·帕切克（Patrick Pacheco），《无关紧要的事》（"Laughing Matters"），《洛杉矶时报》（The Los Angeles Times），2005 年 5 月 22 日。由理查德·兰金·拉塞尔（Richard Rankin Russell）编辑的《马丁·麦克多纳：案例集》（Martin McDonagh：A Casebook）中，何塞·兰特斯（JoséLanters）所撰写的"马丁·麦克多纳的身份政治"（"The Identity Politics of Martin McDonagh"），（伦敦：劳特里奇出版社，2007 年），11。——原注

卡图兰和迈克尔继续争论，并且迈克尔认定某些故事具有"让人出去杀死孩子"的力量。这当然太过于不切实际。但是，麦克多纳确实对这样一种可能性持开放性态度，即一个人痴迷于描写暴力，并且使其充满了卡图兰的那种叙事优雅，这确实存在某些可疑之处。卡图兰给迈克尔讲述了《小绿猪》（*The Little Green Pig*）的故事，为了证明并非他所有的故事都涉及肉体上的疼痛和苦难（尽管这个故事确实涉及对小猪的心理迫害——嘲笑这头绿色的小猪不是粉红色的）。这个故事让迈克尔睡着了。然后，卡图兰大概是为了让迈克尔免于遭受将来的折磨，用枕头把他给闷死了，就像他对父母做的那样。再一次地，谋杀被认为是一种安乐死。[1]

卡图兰承认杀死了他的哥哥和父母，以及唆使迈克尔杀死了两名孩子。他还提醒警方，基于迈克尔对故事《小基督》（*The Little Jesus*）（在这个故事中，小女孩的养父母因为她认同耶稣，所以强迫她重演耶稣受难记）的迷恋，可能还有第三起谋杀案正在发生。卡图兰假装自己参与了迈克尔的罪行，以说服那两位透露自己孩提时受到袭击的警察，不要在他们处决他之后销毁他的手稿。对于卡图兰来讲，死亡是不可避免的，但他却坚持作者的希望，他的故事将使他不朽。

卡图兰戴着头套，在只剩下十秒钟的生存时间里，想象着自己最后的故事。在迈克尔的父母开始他们残酷的试验之前，枕头人正好出现了。他向迈克尔描述了所有将降临到他身上的恐怖的事情，并且鼓励这个男孩去自杀。但是迈克尔不愿这样做，他的理由是，

〔1〕同样地，既然这是卡图兰第二次用枕头杀人，很难不让人联想到他也是某种"枕头人"。或许，他的信息——体现在他的故事中——就是生活太恐怖了，让人无法忍受。——原注

如果他死了，卡图兰将永远也写不出那些他所钟爱的故事。他告诉枕头人，"我想我们应该保持事情的原样，我被拷打而他听到了我惨叫的整个过程，因为我想我将会喜欢我弟弟的小说。我想我将会喜欢它们"。

在这里，像从故事中得到的快乐这样的事情被证明是正当的，至少对迈克尔来说，他所遭受的虐待是正当的。或许，在迈克尔看来，这种快乐也证明了他在它们的影响下杀死孩子也是正当的。即使迈克尔可能有权忍受他自己的折磨，以换取他所期待的文学乐趣，他也无法基于他从卡图兰的故事中所获得的快乐而证明这些孩子的死亡是正当的。[1] 也就是说，迈克尔最终从卡图兰的故事中所得到的任何有益的经验，都不能补偿那两个孩子的生命。迈克尔可能有权宽恕他孩提时所遭受的苦难，但是他无权强迫其他孩子遭受苦难和死亡。

在《枕头人》中，麦克多纳似乎在问，如果文学引发了伤害，那么它所提供的满足是否足以证明它是正当的——文学的乐趣能否抵消人们在追求潜在的文学快乐时所犯的错误？在这里，这种挑战就与某些人相关，这些人喜欢某些在我们行为之外的世界里的故事，在这些故事里至少要承担黑暗后果的风险，这些行为，如果不是特定行动，就只包含着我们文化的普遍退化。

迈克尔似乎认为，暴力是一场为了故事的快乐而进行的公平交

[1] 在这里，人们可能会想起伊凡（Ivan）在《卡拉马佐夫兄弟》（*The Brothers Karamazov*）中的论证："听着！如果所有人都必须为永恒的和谐付出代价，那么孩子们跟这又有什么关系呢？请告诉我。他们为什么要受苦，为什么要为和谐付出代价？这是无法理解的。"伊凡的观点是这样的，既然孩子们没有做错事情，那么他们的苦难就是不公平的，即使这么做是为了宇宙和谐的目的。同样地，迈克尔的那些受害者们也不能被公平地期待为文学之美付出代价。——原注

易。然而，卡图兰最终不这么认为。这在叙述中表示为他打算以警察销毁它们而结束他最后的故事。他认为，它们不值得所牵涉的恐惧。但是，在卡图兰想出那个结局之前，他被处决了。图波斯基曾说过，卡图兰在死之前有十秒钟，但是，他在六秒钟之后就任意地射杀了卡图兰，从而使得卡图兰的故事在小说世界里没有完成。卡图兰的故事没有被焚毁，而且他的故事也没有像他所打算的那样完成，取而代之的是，在麦克多纳的戏的结尾，它们被归档在他的卷宗里，被含糊不清地命名为埃里尔（Ariel）[1]，某天它们可能会再次激发像迈克尔那样的人。

因此，就叙述中所发生的事情而言，从某种意义上讲，迈克尔说了算。世界上恐怖的事情可以通过与之相连的审美快乐来证明其是正当的。卡图兰通过试图想象他的故事被销毁，打算在叙述上否认这种观点。但是，麦克多纳在最后一刻拯救了这些故事，那么，麦克多纳是迈克尔那一派的吗？

在《枕头人》中，人们认为故事可能会引起针对孩子的暴力，也可能是上述暴力的产物。事实上，即使这些故事并没有可怕的结果，它们仍然是值得怀疑的，因为它们鼓励了我们偷窥的欲望，来享受虐待狂的故事，恐怖故事（grand guignols）[2]。那就是说，从伦理上来讲，故事可能会在几个方面进行妥协，通常是令人悲伤地

〔1〕 他是莎士比亚（Shakespeare）笔下的埃里尔（Ariel），或者弥尔顿（Milton）笔下的埃里尔，鉴于这部戏中政治暴力的氛围，或者是埃里尔·莎伦（卡戎）［Ariel Sharon (Charon)］? 参见由理查德·兰金·拉塞尔（Richard Rankin Russell）编辑的《马丁·麦克多纳：案例集》（*Martin McDonagh: A Casebook*）中，何塞·兰特斯（José Lanters）所撰写的"马丁·麦克多纳的身份政治"（"The Identity Politics of Martin McDonagh"），（伦敦：劳特里奇出版社，2007 年），13。——原注

〔2〕 源自法语 Le Théâtre du Grand-Guignol，本义为大木偶剧院。它于 1897 年开张，1962 年关门，其间上演了很多恐怖戏剧。该词后来专指非道德的恐怖表演。——译注

妥协。反过来,这也提示我们去询问那些与邪恶相联系的故事,能否被证明是正当的。事实上,它们的存在应该被容忍吗?

迈克尔拒绝同意枕头人提出的关于他自杀的建议,是为了支持卡图兰故事的继续存在(并且引申到,文学的继续存在),不管这些故事可能会以不同的方式与不道德有多么深的牵涉。他给予的理由是他将会喜欢这些故事。换句话说,它们将会给予他快乐,或者用 18 世纪的俗语来讲,它们是美丽的。并且,这种美使与它们相连的苦难和死亡是可以接受的。

当然,正如亚瑟・丹托(Arthur Danto)所指出的,"通过美,我们赋予死亡意义,就像葬礼上的鲜花、音乐和精美的仪式用语"〔1〕。并且,苦难也是如此,这在所有令人惊叹的基督教殉道者的宗教绘画中是显而易见的。从历史上来看,美被用来明确地强调一些预先被认为是有价值的东西——至爱之人生命的逝去或者圣人的苦难和死亡。但是迈克尔认为,美自身是有价值的,而不考虑它与其他事物的关系,包括邪恶,因此,也不考虑不值得的事物,比如他自身的苦难,以及他可能对至少两个无辜孩子所造成的苦难和死亡。〔2〕并且,从某种意义上来讲,迈克尔似乎在该剧中对这件事有了字面意思上的最终决定权。因为卡图兰的精美故事在毁灭中幸存了下来,尽管他表面上最后的愿望是将它们销毁,因为它们将会引发恐怖的事情,或者至少它们将会牵涉到恐怖的事情。因此,这样看来,麦克多纳似乎是站在迈克尔那边的。

〔1〕 亚瑟・丹托(Arthur Danto),《美的滥用》(*The Abuse of Beauty*),(拉萨尔:公开法庭,2003 年),137。——原注
〔2〕 迈克尔肯定认为,既然与卡图兰的故事有关的苦难是不值得的,那么文学之美本身是有价值的。事实上,正是因为相关事件是不值得的,所以用美的修辞来纪念它们是误用。——原注

但麦克多纳是一位擅长建立、接着推翻观众的期望的剧作家。回想一下，他是如何在《枕头人》的开头运用极权主义的比喻，结果却是将其复杂化。请记住，随后，他是如何先是让迈克尔信服地否认了这些杀戮，结果却是不久之后就承认了。在《丽南山的美人》中，麦克多纳引导我们去相信，玛丽·波兰（Mary Polan）已经跟随雷·杜利（Ray Dooley）离开了，但随后却揭示了这只是她自己的想象。在《伊尼什曼岛的瘸子》（*The Cripple of Inishmaan*）中，剧作家鼓励我们去相信，瘸子比利（Cripple Billy）将会在与海伦（Helen）的散步中得到些许的欢乐，这承诺了至少"不会有太多的亲吻和抚摸"。但是，只要他一个人站在舞台上，他就会咳血，我们知道他死定了。在《康尼马拉的骷髅》（*A Skull in Connemara*）中，我们确信麦尔廷·汉隆（Mairtin Hanlon）亵渎了多德太太（Mrs. Dowd）的坟墓，但接着事情发生了惊人的变化，我们知道了罪魁祸首却是他的哥哥——汤姆·汉隆（Tom Hanlon）。简而言之，产生期待，接着颠覆它们，是麦克多纳的招牌策略。在层层的逆转中，场景从温暖和敏感迅速转变为残酷。它们时而残忍，时而温柔，时而滑稽；接着又是悲剧和喜剧。麦克多纳就是这种突然彻底转变的大师。他的专长就是从观众脚下（或座位下）拉出地毯。看看琼·菲茨帕特里克·迪恩（Joan FitzPatrick Dean）在《伊尼什曼岛的瘸子》一书的结尾是怎么说的：

> 《瘸子》的结局或许是麦克多纳过山车式逆转的最好例证。在最后的两个场景中，观众和角色被给予不同的信念，即比利在好莱坞（Hollywood）死于肺结核；比利并没有死在好莱坞，他回来了，因为他爱伊尼什曼岛和这儿的人；比利在好莱坞失败了；比

利得了肺结核；比利的父母为了支付他的医疗保险金而自杀；比利的父母试图淹死比尔（Bill），但是约翰尼·帕特尼克（Johnny Pateemike）救了他，并支付了他的医疗费用；比利要淹死自己；比利和海伦要去散步。尽管比利得了肺结核，命不久矣，但《瘸子》在此时结束了，这可能是该剧中最快乐的时刻。[1]

正是这种闪电般的情节突变标志了《枕头人》的结局。在卡图兰临死前最后几秒钟所想象的故事里，他意欲推翻迈克尔对枕头人寓言的反应；他打算想象自己的作品被销毁。然而就在他产生这种想法之前，一颗子弹突然摧毁了他的大脑。卡图兰通过这种他从来没有做过的叙述姿态想要说什么——至少从字面上，在他自己的声音中。或许这种美——从快乐的角度来解析的美的经验——永远无法证明它所产生的和/或者它所激励的苦难是正当的。

《枕头人》让人回想起一个关于邪恶的哲学问题。全能的上帝如何能允许世界上有邪恶呢？答案通常是从对邪恶的宽容将会得到什么的角度来回答的，否则可能无法得到。例如，邪恶可能是自由意志的代价——也可能是诸如自我牺牲等美好的道德姿态的代价。同样地，迈克尔认为，苦难和死亡，哪怕是孩子的苦难和死亡，可能是卡图兰近乎完美的故事存在的代价。[2] 通过拒绝枕头人提出

〔1〕 理查德·兰金·拉塞尔（Richard Rankin Russell）编辑的《马丁·麦克多纳：案例集》（*Martin McDonagh：A Casebook*）中，琼·菲茨帕特里克·迪恩（Joan FitzPatrick Dean）所撰写的"马丁·麦克多纳的舞台艺术"（"Martin McDonagh's Stagecraft"），（伦敦：劳特里奇出版社，2007年），37。——原注

〔2〕 顺便说一下，人们常说，如果一个人想要谈论一部文学作品中某个角色所创造的所谓的杰出的文学作品，那么最好永远不要把它呈现出来，因为你所呈现的任何东西都可能会让人失望。但是，卡图兰的故事却是一个例外，它们简直令人着迷。——原注

的请求，迈克尔表明他愿意付出这种代价。

另一方面，卡图兰希望他的故事被销毁。推测起来，归根结底，他不认为以美丽的故事和/或它们灌输给观众的快乐的形式所取得的文学成就是重要的，重要到足以冒着鼓励邪恶的风险。或许卡图兰也担忧，如果美的一种功能是安慰，正如丹托所认为的那样，那么在他展示对孩子的暴力和虐待中，美被调动的方式可能是有问题的。在这种情况下，任何使我们与这种罪行和解的行动本身在道德上都是有问题的。也就是说，如果美具有修辞功能，那么它就不应该通过煽动邪恶，甚至只是让我们与之和解，而成为邪恶的帮凶。[1]

然而，麦克多纳是否赞同卡图兰的观点是不清楚的，因为麦克多纳还有一个情节突变藏在他的袖子里。警察埃里尔没有把卡图兰的故事烧掉，而是令人难以理解地将其放入了卡图兰的档案里。这部戏的最后几句评论了埃里尔的行为，是这样说的："这一变故（将小说稿件放进档案箱）搅乱了作者原本时尚的悲凉结尾，但不管怎样……不管怎样……它多少保存了这一事件的精神本质。"因此，即使卡图兰打算以一种方式结束他的故事，这种方式暗示了某些故事所挑逗的不道德的风险不能因为它们所维持的美而被证明是正当的，麦克多纳也结束了他的故事——前述的事情，以一种将会得到迈克尔赞成的方式。

总之，在《枕头人》的结尾部分，麦克多纳对文学之美与邪恶之间的关系提出了相互矛盾的观点。一方面，文学之美被认为是一种可以容忍的与邪恶的交换，在这种情况下，美使我们与邪恶和解，甚至激发了它。另一方面，通过希望他的故事被销毁，作者卡

[1] 或者也许只是让我们适应它，因为大众传播媒介对暴力的不断再造使我们让它正常化或者对它麻木化。——原注

图兰表明了美不是邪恶的理由或补偿，或者还表明了审查（销毁）像他这样的故事是正当的。然而，很难自信地说麦克多纳究竟支持哪种立场，因为它们如此迅速地紧跟着彼此，以乒乓球截击的速度相互抵消。

当然，这就迫使反思的观众疑惑麦克多纳究竟站在哪边，这又反过来需要我们的解释。但是，麦克多纳已经留下了他的意图的迹象，即争论的双方都有大致相同的分量。结果就是，如果有人支持一种立场胜过另一种立场，那么很可能是你自己在这件事情上的立场，而不是该剧的剧本引导你得出了你的结论。〔1〕因此，一旦这种情况发生，人们就会被促使去反思相关的辩论。实际上，把它们放在内心深处，在思想的法庭上排演双方的长处和短处。也就是说，麦克多纳相当巧妙地运用了他的情节突变，以激发深思熟虑的观众内心的哲学沉思。

换句话说，通过运用他独特的风格逆转策略，麦克多纳致力于引起观众的注意。在《枕头人》的最后几分钟，麦克多纳在如此短的时间内堆砌了矛盾的（或者，至少是冲突的）论点，以令人眼花缭乱的速度把它们推给观众。据此，让人对作者的观点产生了一种困惑，而这种观点需要解释。在这种情况下，解释的方案激发了观众对哲学的兴趣。

既然一种停留在对《枕头人》"细读"范围内的解释不能够解决麦克多纳使我们所面临的明显的"矛盾"，我们就必须设法在我们思想的"剧院"中独自上演这场辩论。决定这些故事是否正当，变成我们的责任。

〔1〕 这也许就是对所有主题解释的一种微妙的评论。这也许就是伽尔默达（Gadamer）所谓的应用。——原注

《枕头人》是一部关于故事叙述和剧本写作的戏剧，就像阿莫多瓦（Almodovar）最近的《破碎的拥抱》（*Broken Embraces*）那样无情，后者是一部关于电影制作的戏剧。此外，麦克多纳通过一系列策略，将自己的实践与卡图兰的实践联系起来。因此，正如我们对卡图兰进行评断一样，我们也应该对麦克多纳进行评断。跟卡图兰一样，麦克多纳擅长表现暴力，满足观众对返祖性的杀戮欲的喜好，这本身就是一个道德上有问题的事业，为出售杀戮的野蛮文化做贡献，[1] 同时也甘愿冒着被易受影响的观众摹仿的风险，要是只被像迈克尔这样"受过伤害"的人摹仿就好了。

　　《枕头人》的故事发生在一个未知的地方，寓意深远。换句话说，它的寓意适用于任何地方。这是麦克多纳所追求的目标具有哲理性的一种方式。此外，他的主题可能是文学哲学中最古老的问题——文学的正当性问题。这个主题与麦克多纳有关，特别是因为他在戏剧中所使用的极端暴力以及他描绘它的方式。有时，它是如此的过分，以至于变成了喜剧；它产生的是笑声而不是反感，让人回想起塔伦蒂诺（Tarantino）的《低俗小说》（*Pulp Fiction*）中的闹剧情境。但是这种对人类苦难的无情嘲笑真的能在道德上被接受吗？[2]

　　在其他时候，就像卡图兰在《枕头人》中那些看似天真而又无

〔1〕 参见由理查德·兰金·拉塞尔（Richard Rankin Russell）编辑的《马丁·麦克多纳：案例集》（*Martin McDonagh：A Casebook*）中，劳拉·埃尔德雷德（Laura Eldred）所撰写的"马丁·麦克多纳与当代哥特艺术"（"Martin McDonagh and the Contemporary Gothic"），（伦敦：劳特里奇出版社，2007 年），124。——原注
〔2〕 论麦克多纳的喜剧，见由理查德·兰金·拉塞尔（Richard Rankin Russell）编辑的《马丁·麦克多纳：案例集》（*Martin McDonagh：A Casebook*）中，"打破身体：马丁·麦克多纳舞台上的暴力场面"（Breaking the Bodies：The Presence of Violence on Martin McDonagh's Stage），（伦敦：劳特里奇出版社，2007 年），92—110。——原注

曲折变化的故事所证明的那样，麦克多纳对暴力的再现以其寓言式的结构达到了高度的文学之美——它们的叙事节奏就是如此，一切都恰到其处。但是，考虑到文学潜在的危险力量，以及它在多个层面上与邪恶的频繁联系，这种美是否足以证明它们的存在是正当的？

这些是迄今为止麦克多纳的所有作品中所提出的问题。《枕头人》不仅向我们呈现了麦克多纳到目前为止（所写的）最不正常的家庭，还向我们提供了他到目前为止对自己的实践的最新反思。这是一种总结——一种临时报告。

然而，它并没有直接给观众提供一个结论，而是吸引我们参与到讨论中。通过在该剧结尾处运用一种他特有的闪电般的逆转手法，他让深思熟虑的观众对作者的虚构暴力的正当性的观点感到困惑。这也反过来召唤我们去解读这部戏，以便挖掘出麦克多纳的立场。但是这个文本低估了我们对麦克多纳在这些问题上的信念的感受。就像许多苏格拉底式（Socratic）的对话那样，这让我们只能靠自己从哲学的角度去思考这个问题，这似乎是特别合适的，因为我们在凝视一系列最邪恶的事件的再现的过程中，已经享受了大约两个小时的审美魅力。

毕竟，没有我们，就将没有大木偶戏剧（Grand Guignol）。

友谊与雅斯米娜·雷扎的《艺术》[1]

雅斯米娜·雷扎的剧《艺术》（*Art*）是关于一个叫塞尔吉（Serge）的人购买了一幅画，以及他的朋友们，马克（Marc）和伊万（Yvan），对他这次购买的反应。[2] 马克的反应是相当激烈的；对他来讲，塞尔吉购买了这幅画，可能会破坏他们的友谊。伊万试图调停塞尔吉和马克之间的不满，但往往以把他们的敌对情绪转移到自己身上为代价。

该剧一开始，马克直接面向观众讲话。他说：

> 我的朋友塞尔吉买了一幅画。那是一副大约长五英尺、宽四英尺的画。画的底色是白色的，要是你眯起眼睛仔细看的话，就会发现一些细细的白色对角线。

[1] 诺埃尔·卡罗尔（Noël Carroll），《友谊与雅斯米娜·雷扎的艺术》（"Friendship and Yasmina Reza's Art"），《哲学与文学》（*Philosophy and Literature*）2002 年 4 月，第 1 期总第 26 卷，199—206（Review）。
这篇文章是 2001 年 4 月在威斯康星州（Wisconsin）麦迪逊市（Madison）的麦迪逊剧目剧院（Madison Repertory Theater）上映《艺术》（*Art*）之际首次发表的演讲。作者想要感谢艾略特·索伯（Elliott Sober）、诺玛·索伯（Norma Sober）、萝莉·摩尔（Lorrie Moore）和莎利·贝恩斯（Sally Banes）对早期剧本所提出的意见。——原注

[2] 雅斯米娜·雷扎（Yasmina Reza），《艺术》（*Art*），由克里斯多夫·汉普顿翻译，（伦敦：法贝尔和法贝尔，1996 年）。——原注

塞尔吉是我的一位老朋友。

他自己干得不错，他是一位皮肤科医生，还喜欢艺术。

星期一，我去看了这幅画；塞尔吉在星期六买下了它，但他看上它已经有好几个月了。

这是一幅有着白色线条的白色的画。[1]

这段序幕明确地连接了这部戏的两大主题——艺术和友谊（塞尔吉是马克的老朋友之一），以及它们之间的关系。这段简短的阐述之后，是一个倒叙的场景，马克第一次看到了塞尔吉的画，一位著名的艺术家安特里奥斯（Antrios）所画的画。起初，马克的反应是谨慎的、试探性的。然而，在非常短的时间后，他谴责这幅画是狗屎，而不管它是白色的。马克试图把他的谩骂当作幽默，并且邀请塞尔吉和他一起笑。但是塞尔吉觉得这种情境一点也不好笑，随着每个人的神经紧张和愤怒加剧，这种情境在整部戏中不断恶化。

这部戏的动作提出了一些直接的问题：为什么马克对安特里奥斯的画的反应如此强烈、如此暴力？为何一幅画会危及友谊？为什么马克和塞尔吉在15年后似乎愿意为了品位问题而分道扬镳？为什么他们就不能同意各自保留不同意见，并且到此为止？

但是至少马克不能。他说："塞尔吉买了这幅画，这对我来说完全是个谜。这让我很不安，让我充满了一种无法解释的忧虑。"并且，这种无法解释的忧虑足以促使马克野蛮地攻击塞尔吉和伊万，到了他们之间的友谊似乎不再可能的程度。但是这种无法解释的忧虑的本质是什么，并且在艺术与友谊的关系上面它向我们说出

[1] 塞尔吉是一位皮肤科医生，这可能是一个笑话，因为他对表面有一种偏爱。——原注

了些什么东西？

马克和塞尔吉显然对这幅画有着不同的看法。马克一直提及这幅安特里奥斯的画是白色的，这促使塞尔吉纠正他的说法——指出这幅画具有对角线，并且还有一点点其他颜色。或许，这就是作者雅斯米娜·雷扎发出的信号。可以说，塞尔吉在画中看到了一些东西——看到了画中有些东西，而对马克来讲，它是一片空白，它是空的，它什么都没有，它毫无价值。马克继续惊讶于塞尔吉花了二十万法郎买了这幅画。可是，使马克烦恼的不是钱，而是钱所象征的意义：塞尔吉在马克认为一文不值的东西里看到了有价值的东西。这一点威胁到了他们的友谊。为什么？

在西方思想中，最早关于友谊的概念之一就是亚里士多德（Aristotle）所说的德性友谊（the friendship of character）或者德性友谊（character friendship）。这并不是友谊的唯一类型，也有基于诸如权宜之计之类的事情的友谊，但是，对亚里士多德来讲，性格友谊是最高的类型。这是一种平等的人之间所获得的友谊——人们具有平等的美德和优秀的品质。

现在，你可能会认为那些德行高尚、优秀的人已经不需要朋友了。他们已经拥有了一切。[1] 但是亚里士多德认为，没有朋友——与我们平等的朋友——我们就没有客观地评价我们自己的品质的方法，没有客观地评价我们是否德行高尚或者优秀的标准。真正的自我认知需要一种外部的观点来证实它。从内心来看，我们似

[1] 这种观点，伊壁鸠鲁（Epicurus）认为是由史迪博（Stilbo）所提出的。参见迈克尔·帕卡鲁克（Michael Pakaluk）编辑的《另一个自我：论友谊的哲学家们》（*Other Selves*: *Philosophers on Friendship*）中，塞内卡（Seneca）所撰写的“论哲学与友谊：第九封书信”（"On Philosophy and Friendship: Epistle IX"），（印第安纳波利斯：哈克特出版公司，1991 年），119。——原注

乎都是德行高尚的，但是我们怎么才能看到我们周围事情的真相呢？

亚里士多德的回答简单而又巧妙：看看你的朋友们，看他们是哪种人，他们将会反映你的性格。你的性格将会像他们的性格。他们是亚里士多德所称为的"另一个自我"（other selves），按照罗马人的说法叫作"第二自我"（alter egos）。这种第二自我的性格和价值观念将会反映你的性格和价值观念。如果他们没有反映，你将不会是相关类型的人的朋友。

因此，你通过观察他们是谁将会发现你是谁。这就是为什么我们的父母总是警告我们不要和坏孩子混在一起。我们的朋友是谁表明了我们是谁。他们向我们，以及其他人，包括我们的父母在内，展示了我们的价值观念，不仅是从我们珍视的朋友的意义上，而且也从我们与他们是朋友的意义上，因为我们拥有相同的价值观念。此外，我们的朋友是谁是我们是谁的一个重要组成部分，因为正如我们会照镜子来整理自己的头发或者领带的结扣，我们利用我们的朋友来塑造我们的行为。我们的朋友是"镜像自我"，以及"另一个自我"。那么，根据亚里士多德的观点，最高类型的友谊对于我们的自我概念来讲——对于理解和建构我们的性格来讲——至关重要。

现在，如果我们假设马克和塞尔吉之间的友谊是这种类型，那么就更容易理解马克的激烈反应。在马克看来，塞尔吉对那幅画的不可思议的欣赏暗示了塞尔吉和马克不是第二自我，并且这当然会威胁到马克，接着是塞尔吉有关他们是谁的感知。

伊万，在整部戏中扮演了小丑或者莎士比亚似的小丑（Shakespearean buffoon）角色，告诉了他的心理分析师芬克尔佐恩

有关马克和塞尔吉之间的争执。这位心理分析师通过提出如下的难题，以一种自相矛盾的但又具有滑稽棱角的方式概括了这种困境："如果……我之所以是我，是因为你是你，并且，如果你之所以是你，是因为我是我，那么，我不是我，而且你也不是你……"或者，通过亚里士多德的暗喻来构思这种思想，马克和塞尔吉之间的镜像关系被打碎了。此外，至少有一次，马克将这幅有争议的画称为图片，既然图片和镜子之间的联系像柏拉图（Plato）那样久远，或许我们就应该将塞尔吉的画理解为一面镜子，这面马克和塞尔吉之间的镜子不再正常运作了。

马克试图理解塞尔吉所表达的对这幅画的喜爱。但是对塞尔吉的这种行为，他却只能想出愤世嫉俗的（犬儒式的）解释。马克抗议道，塞尔吉只是为了提升自己向上的社会流动性而假装欣赏这幅画。马克假设，塞尔吉购买这幅画，是作为在皮埃尔·布尔迪厄（Pierre Bourdieu）所称为的社会资本方面的投资。马克进一步断言，因为塞尔吉想要进入一个具有更多精英的熟人圈子，这也就是为何塞尔吉会运用那个炫耀的、难以理解的词汇"解构"的原因。

这至少是马克可以理解的一种对塞尔吉行为的解释，即使这不能取悦于他。但是最终，我认为，我们将会看到马克自己并不接受这种愤世嫉俗的解释。裂缝越来越深。马克意识到塞尔吉被这幅画感动了——塞尔吉有些东西是马克所没有的，而这正是使他不安的地方，这就是威胁到了他的自我感觉的地方。

但是你可能会问，仅仅一幅画是如何做到所有这一切的？一幅画如何能够以这种方式离间朋友？这看起来几乎是不可想象的。人们可以理解价值观念上的严重分歧——对某些事情，比方说巴以冲突（Israeli-Palestinian conflict）——可以破坏友谊。但似乎难以想象

的是，品位的差别会导致这种分道扬镳。也许雅斯米娜·雷扎对这种可能性的演绎，才是她最伟大的哲学洞察，而且这种洞察揭示了被忽视的、至少是未被理论化的艺术与友谊之间的关系。[1]

艺术哲学家们倾向于从两个方面来考虑我们与艺术之间的关系：从个人与艺术作品之间的关系角度或者从艺术与整个社会之间的关系角度。第一种关系是原子论的：艺术作品是如何影响处于静观隔离中的个体观众产生出与平常人不同的体验的。第二种关注的领域是关于艺术，或者是某些艺术类型对整个社会的影响。如果艺术太暴力，那么社会将会更加暴力吗？如果它太耸人听闻，那么它会缩短我们的注意力持续时间吗？将原子论的方法称为小范围聚焦，将社会的方法称为大范围的聚焦，这两种观点都很重要——确实，不可或缺。然而，此外，还有一种中等范围的聚焦，它也是我们与艺术的日常交易中必需的部分，但却几乎从未被讨论。

通常，当我们去看戏、听音乐会或者看电影时，我们会与朋友一起。同样地，我们阅读小说，并且在吃晚餐、喝咖啡或者喝饮料时，与他人交换意见。艺术并不仅仅是个人的事情，也不仅仅是一种显而易见的社会力量，它还是一种媒介，我们通过它来缔造与他人的小规模的、面对面的日常关系。基于面对面的、与他人分享有关艺术的经验，是一种我们探索和发现彼此的方式——发现彼此的感受和情绪。

当然，艺术并不是我们这么做的唯一媒介。食物、运动、时尚、幽默和政治以相似的方式发挥作用。但是，尽管艺术可能并不

〔1〕 没有忽视艺术与友谊之间关系的一位哲学家是泰德·科恩（Ted Cohen）。《艺术》的这种演绎，除了其他方面，深深地得益于他对品位和幽默的深刻研究。如果没有泰德·科恩对这些问题的深刻见解，我怀疑这篇文章能否写出来。——原注

是我们互相探索的唯一方式或者独特方式，但是开启这种对彼此的感受、情绪和品位的探索是艺术的核心功能之一，而且可能不仅仅是在我们的时代和我们的文化中。总之，艺术，除了其他方面的作用之外，是一种我们用以发现和构建亲密团体的工具——通过它，我们培养了（这是一个意味深长的暗喻）一群朋友。对那些艺术——而不是，比如说体育——是其社交主要来源的人来讲，这尤其如此。对他们来讲，艺术起着社交黏合剂的作用。

当然，当我们在亲密的朋友圈讨论艺术时，我们并不总是意见一致。我们可能会对某事是好的、坏的或者无关紧要有不同的看法。然而，我们必须拥有共同的价值观念，即使是为了继续进行有意义的争论。否则，沟通就会彻底地中断。如果我不欣赏弗兰克·辛纳特拉（Frank Sinatra），或许我们仍能和睦相处。但是，如果我将所有的歌唱看作狗屎，正如马克可能说的那样，而你开始相信我是认真的，那么你将会逐渐意识到，我和你在某些深层次方面非常不同，在某种程度上，我对你来说是陌生人。你可能会开始怀疑，我有点神经不正常。但是最起码，你不会继续把我当作你的"另一个自我"。

在培养与他人的友谊的过程中，与他人分享我们的艺术品位有时是一个条件，有时是一个原因，有时是两者的结合。这是一个平凡的事实，在每场戏的幕间休息时都很容易得到证实，只要环顾下大厅。尽管这种现象是平凡的、被忽视的，但它仍然是一个事实。雅斯米娜·雷扎在《艺术》中所做的，是把这个事实公之于众，让我们可以开始仔细检查它及其后果。

诚然，她所想象的是一个极端的案例。她的思想实验被夸大和简化了，以表明一种观点。但是因为她所描绘的情境在心理上给我

们一种似乎是真实的印象，它揭示了我们关于艺术交流的价值观念、动机和重要性的来源，尽管我们常常忽视这一点，就像鱼忽视水一样，但它建构了我们对艺术的日常体验。艺术是社会性的，不仅从它塑造了全社会的角度而言，尽管经常是以一种神秘的方式；它是社会性的，还从它对友谊的形成和丰富起作用的角度而言；它是亲密的所在。分享品位和分享生活，我们这么做的程度通常是密切相关的。也就是说，对艺术的品位和对朋友的品位并不是随机相关的。

塞尔吉喜爱安特里奥斯的画，马克对此惊慌失措，因为马克感觉不到塞尔吉所感觉到的，那么，他们的感受就是截然不同的。马克只能对他的另一个自我的消失——他自然而然地体验到了它的存在的自我削弱——回应以敌意。另一方面，塞尔吉也陷入了同样的困境，因为马克的敌意向他表露了马克缺乏抽象艺术能够感动他的那种深刻地被感动的能力。这就好像塞尔吉刚刚发现，他视为第二自我的那个人对音乐毫无感觉。你会对这种人有多亲密呢？你能够成为他们的爱人吗？

塞尔吉与这幅画产生共鸣的部分是他内心深处；这是不假思索的、几乎没有认知的；这是他的感受。感受是朋友分享的最重要的东西之一——是基础，通常对所有的东西来讲都是如此。反过来，艺术是标准的东西，明确地设计用来吸引我们的感受。因此，当艺术把我们分开时，它表明了我们感受上存在的偏差，在雅斯米娜·雷扎所提出的那种极其罕见的情况下，它可以具有那种潜能，即在没有回报的友谊之后，能把朋友变成陌生人，甚至是怨恨的敌人。尽管她想象的这个案例毫无疑问有些夸张，可以说，它追踪了许多友谊的结合点，特别是那些相同感受是极其重要的地方。

在整部戏中，雷扎试图戏剧性地推进这一主题，即友谊和共同感受的同时破裂，而这实际上是艺术和幽默之间的一个连续的类比。注意角色之间经常互相指责对方失去了幽默感。人们是否能够因为正确的理由而一起大笑，变成一场不断的测试，测试他们是否已经变得更糟和/或他们从一开始是否真的有过共同之处。角色从它是否是轻蔑的或者坦诚的和相互的角度，来质问彼此的笑声——例如，塞尔吉不能和马克一起笑安特里奥斯，因为马克的笑声是鄙视的、高傲的，然而，他会和伊万一起笑，共同惊讶于他自己的疯狂的爱（l'amour fou），他会为了一件艺术品而付出如此高昂的代价。

当然，幽默需要共同的东西——经常被称为幽默感，它在很多方面与品位相似。与朋友一起笑是一种快乐，并且友谊的快乐之一就是有机会分享笑声。与此同时，笑声揭示了我们是谁，我们的信念、态度和情感，正因如此，我们通常只愿意在朋友面前敞开心扉。我们不跟教皇（the Pope）开玩笑，然而我们可能会跟朋友讲有关教皇的笑话——是跟朋友讲，而不是跟陌生人讲，因为我们通常不知道他们对宗教的态度。因为这些原因，幽默是朋友之间的一种特殊的仪式。而当友谊恶化时，那种共同的幽默感常常开始成比例地消散。我们不再对相同的事情一起笑，或者以相同的方式笑。我们以前的朋友的幽默感开始显得更加粗俗，或者至少对我们来讲更加古怪。

雷扎描绘了马克、塞尔吉和伊万之间的紧张关系，不仅通过他们对安特里奥斯的画的态度，而且还通过他们幽默感的同时断裂。一度，甚至出现一个低级品位的小分歧——马克认为里昂餐馆的食物太油腻，而塞尔吉并不这样认为。并且，塞尔吉说他本能地、几

乎是化学反应般厌恶马克的爱人保拉。这就好像一旦他们迄今为止明显的共同感受因这幅画而解散，他们之间整个友谊的结构就开始瓦解。

如果马克和塞尔吉想要维持他们的友谊，他们必须以某种方式重建相同的感受。马克必须看出塞尔吉画中的一些有价值的东西。当然，他看出了，尽管是通过一系列非常奇怪的事件。

为了表明他在意友谊，塞尔吉鼓励马克用一只毡尖笔抹去它。马克画了一个人在白色雪地的斜坡上滑雪。过后，他们一起清理干净了这幅画，擦掉了滑雪者。然而，现在，马克这位反现代主义者、反抽象主义者，可以看出画中的一些东西：一个人从一片雪白的雪景上滑下，消失在使人视线模糊的暴风雪中。正如阿瑟·丹托（Arthur Danto）所暗示的那样，当红海（the Red Sea）吞噬法老军团的那一刻，人们可能会看到一幅纯红色的画。马克将安特里奥斯的抽象转化成了再现。打个比方说，友谊促使马克用新的眼光来看待事物，发现了塞尔吉的价值所在，虽然这并不是塞尔吉的方式，[1] 而这使他们之间的友谊有恢复的可能，强调艺术的潜能，不仅是为了证实友谊的存在，也是为了证实友谊扩大另一个自我的优秀的潜能——在这个关于感受的例子中。[2]

雅斯米娜·雷扎的《艺术》属于理念戏剧。确切地说，它是对哲学的贡献——是对友谊哲学、艺术哲学和它们的交叉领域的贡献。马克和塞尔吉之间的那场精心策划，但从心理上来看似乎合理

[1] 因为塞尔吉看到了现代主义的抽象，而马克则看到了摹仿，尽管摹仿在挑战极限。——原注

[2] 该剧剧本中明确提及的一位哲学家是塞内卡（Seneca），跟亚里士多德一样，他发现友谊的部分价值在于它刺激人们去追求更加优秀的能力。我猜想，塞尔吉在该剧的最后部分所展示的正是这种转化。——原注

的对峙，通过令人信服地展示在友谊解体的过程中以及促使我们去推断为什么会发生，提供了一个思考友谊的本质和动力的机会。与此同时，它刻画了艺术对友谊的重要性，这当然是通常情况下艺术对人类生活的重要性中最容易被忽视的一个方面。这部戏通过一个特殊案例，揭示了在日常生活中被忽视的关于艺术的价值的东西。这个特殊案例的可能性，使我们以一种新的、更深刻的理解去重新认识某些普通的经验。在这一点上，《艺术》提供了许多东西，供我们在观戏后去思考和谈论，让我们希望与朋友一起去思考和谈论。

戏剧与遂
行——后
现代戏剧观
察和评论

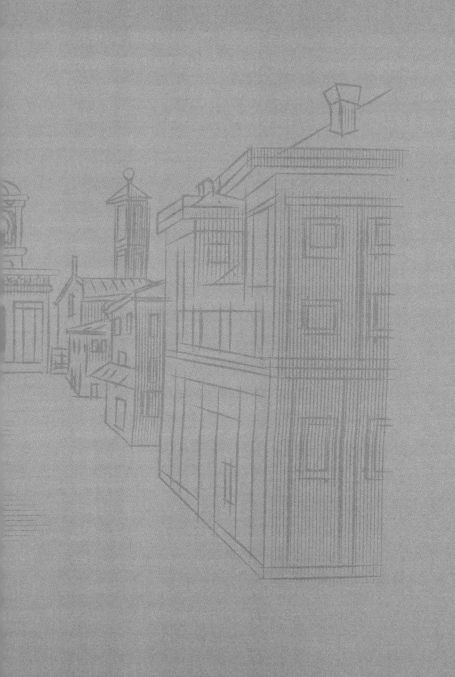

导论：遂行与戏剧

　　本部分选自笔者有关遂行与戏剧方面的文章。20 世纪 70 年代初，笔者开始写作舞蹈方面的文章，亦开始在《艺术论坛》（*Artforum*）发表有关遂行与戏剧方面的文章。当时，遂行正逐渐成为艺术界日益活跃的领域。自 50 年代末 60 年代初以来，诸如克拉斯·奥登伯格、罗伯特·莫里斯等艺术家，选择遂行作为探究和演示他们将绘画和雕塑与扩大了的操作领域相关联的舞台。此外，在 70 年代，跟概念艺术一样，遂行看来也为艺术家提供了一个抵抗艺术界日益商业化的据点，因为大多数概念艺术和所有的遂行艺术 [1] 都一发不可收，而我以为，这个逐渐被认识到的事实，对结束笔者在《艺术论坛》撰写评论性文章的工作起了加速的作用。

　　遂行是在 60 年代的各种实验所导致的开放或解放的空间里兴盛起来的，包括劳申伯格和沃霍尔在内的艺术家以及像激浪派这样的艺术运动人士确信，任何事物都可以有艺术。置疑不再必须通过画布而得以呈现。这种见解的结果带来艺术新类型的激增，包括概念艺术、装置艺术、大地艺术、视频艺术和遂行。按照这种方式，60 年代的自由成了当今艺术界大多数最值得铭记珍藏的实践的基

〔1〕 本文将 performance 译为遂行，因此遂行艺术就是 performance art，这个词组一般译为行为艺术。——译注

础。确实，一个人可以做一个绝对的艺术家，而不仅仅是使用这种或者那种媒介的艺术家，即画家或者雕塑家，沃霍尔及其先驱杜尚，为这个观点做了戏剧化的体现。艺术家可以在不同的艺术形式之间切换并成为所有媒介的基底，而不受任何限制。这一点对于那些既没有戏剧背景，也从不主动绘画的遂行艺术家的演变非常重要。他可以用任何想要的素材来表现自己的观念——幻灯片、视频、身体、声音、沉默、手稿、服装、景片、灯光等等，联合或者单独使用。遂行似乎没有任何限制，可以任意发挥。

毫无疑问，正是这种开放性，吸引笔者成为遂行领域的一位年轻的批评家。人是无法预料未来的。有时，每个遂行作品仿佛自身就是一种类型。遂行与经典芭蕾舞这类艺术形式不同，因为几乎没有传统可以依靠，你不得不要描绘出当你有所感悟时所见的关于遂行的东西。人依靠智慧生存，依靠经验而愉悦。当然，想要对这些神奇的景象做出合乎理性的解释的企图，会令人持续的焦虑。但是，在逐步理解或掌握几乎难以辨认的字谜的过程中，会有一种巨大的满足。

无论如何，笔者邂逅遂行，一见钟情。在失去了《艺术论坛》的工作之后，笔者足够幸运地找到了用武之地。本章中大多数短篇评论最早发表在著名的《索霍周刊》（*The Soho Weekly News*）上，大多数长篇论文首先发表在《戏剧评论》（*The Drama Review*）上。

本部分的开篇即一篇名叫《遂行》的重要的实质性文章。它试图将遂行定位为一种艺术形式。对此，笔者宁愿采取叙述，而不是下定义的方式，原因在前文中论述过。文章写于 1985 年，笔者追踪叙述遂行的演变的时段直到 80 年代早期。就此而言，该文提供了一种综述，应该可以帮助读者评价、至少能跟随不断出现的诸评

论和文章。当然，当笔者审读该文时，它给我的印象却是一种近乎自传的东西，因为它记录了笔者渴望投入遂行写作的那段时光。

虽然这篇文章写于 30 年前，并没有追踪最近几十年来遂行方面的许多重要的发展。但是，它做了一个值得注意的工作就是划定了遂行最初的研究范围。它将遂行划分了两条主线：艺术遂行（画廊美学导向的遂行）和遂行艺术（戏剧美学导向的遂行）。[1] 遂行是上述两来源的持续性的集合或交叉。

后见之明，我得承认，这篇文章没有预见到，在接下来的几十年里，身份政治和女权主义对这种艺术形式的演变的重要影响。但笔者认为，它在 1985 年提出的模型，仍然可以反映此文写成后出现的许多发展。与身份政治和女权主义相关从而支配了遂行的发展的，也可以分为两种来源：一方面，像艺术界这些人的作品，比如阿德里安·派普、奥伦、艾利诺·安亭、道格拉斯·罗森博格；另一方面，还有些艺术家的戏剧作品，比如提姆·米勒、蕾切尔·罗森塔尔、吉利尔莫·戈麦斯-佩纳、罗比·麦考利、Pomo Afro Homos、布伦达·王青木、丹·邝，等等。于是，尽管笔者在“遂行”中讲述的故事还不够完整，但在遂行仍保持着活力和良好发展的领域（这个范围大小可以讨论）里，我所使用的最基本观念仍然普遍有效。

《遂行》之后的文章，很多都是短小的演出评论和重要遂行艺术家的毕生之作的较长的回顾性文章。虽然一些论述与极简主义舞蹈类似趋势的作品在本书的第一部分已经叙述过，但是，笔者评论过的大多数显而易见的视觉导向的遂行剧目，似乎与一种意象主义

[1] 在那篇文章里卡罗尔教授区分了 Performance Art（遂行艺术）和 Art Performance（艺术遂行）两个概念。——译注

戏剧结盟，后者与梅芮迪斯·蒙克、罗伯特·惠特曼和罗伯特·威尔逊的作品相关。诚然，笔者论述过的许多艺术家都与威尔逊的伯德霍夫曼学校有关。

重读这些文章，印象最深的主题是遂行艺术家对流行文化的关注。这种全神贯注，不仅体现在七八十年代的遂行剧目中一贯性的出现对流行文化的经常性的暗示、戏仿、交叉质询，而且体现在遂行艺术家尝试使用流行艺术形式实现自己的目的之中，比如脱口秀喜剧表演。

当整理选集时，笔者惊讶于关于喜剧的评论文章的数量。或许，笔者不应该惊讶。毕竟，这些评论写作的时期，恰逢《周六夜生活》（Saturday Night Live）创刊，喜剧俱乐部在美国各地遍地开花、繁荣发展，甚至在艺术界这么稀薄的领域，人们也应该期待这一现象的反响。但笔者认为这并不是故事的全部，也不能说 70 年代末，艺术界变得更接近于填字游戏中唯一缺失的部分，而应该说，笔者认为，遂行艺术家被喜剧吸引，部分是因为对流行文化的逐渐关注，这一关注在笔者那个时期非常具有压倒性，以至于一些评论员已经怀疑遂行是否正在融入流行文化。

《即时性诉求：彼得·布鲁克的戏剧哲学》并不完全与纽约遂行活动相关。然而，我还是想把它收进来，因为彼得·布鲁克的许多重要主题和关注点与遂行的意识形态类似。

《有机分析》在方法论上有所尝试。它是对《戏剧评论》提出的一个问题的回答，这本杂志致力于戏剧分析。此文主要观点是一些评论应该应用分析框架，并用蹲剧团的作品《安迪·沃霍尔的最后的爱》对它们进行检测。在这种情况下，笔者对自己提出的方法论有几个方面不满意。然而，笔者坚信，这篇文章对一部重要却被

忽视的戏剧作品提供了有用的记录，所以决定将该篇文章收入。

笔者对《有机分析》最主要的保留之一就是将其与本部分情境性的批评相比较。特别是，笔者认为《有机分析》并没有明确说批评的情境性或语境应该引导批评的程度。当然，这篇文章确实对某种历史主义有所让步，但这会留下一些误导的印象，即我认为分析只与目标的内部元素有关。

这篇文章留下的另一个误导的印象就是笔者预测艺术作品是完全成系统的。但是，尽管笔者认为批评应该追寻具有功能性的相互关系，但是笔者不会设想艺术作品从任何方面看都是特别统一的——即绝不存在任何松散的线索。那种思路是浪漫的疯狂，或者说，至少是神话。同样，笔者开始对自己在《有机分析》中"戏剧即戏剧"的修辞感到不信任。就此而言，我发现这篇文章引发了本体论的承诺，注意到笔者害怕自己无法回答。另一方面，笔者现在认为，由于警视着我的解释是否为真这个问题，我采取了过度调和的态度。在《有机分析》中笔者回避过这一问题，而笔者现在认为，存在一些解释是真的这一观点是完全可辩护的。确实，笔者希望该部分的一些解释是真的。

遂行

就在过去的 25 年间，出现了一种叫作遂行的新型舞台艺术，它在先锋派中拥有一种显著的特权。也就是说，它通常被看作前沿中的前沿，即先锋派中的先锋。当然，目前的遂行活动有着一些很重要的先行者和征兆，尤其是那些一方面明显与未来主义、达达主义、超现实主义以及包豪斯主义相关联，另一方面又与反线性的、意象性的象征主义、表现主义、建构主义戏剧相关联的拟戏剧情景。它并没有一个连续的传统，它只是断断续续的一系列实验，由志同道合者一起做的短期活跃的实验。我会将自己的注意力主要集中到当下遂行情景的合并和巩固，而尤其关注它在美国的进化过程。

人们在尝试描绘遂行这种新艺术的特征之前，值得听听它自己给自己的命名，所引起的符号学方面的回响。因为，其中可能存在着遂行为什么会在当代流行的线索。首先，作为行动或事迹的遂行，其活跃的内涵会使人震惊。遂行主张活生生的（生动的）事物，反对那些被认为是静态的事物，比如一幅绘画。就此而言，遂行引发出自发性和当下时刻的关联。由此，又至少能引出与最低明确性的真实性概念的关联。这些内涵又有助于引起对 20 世纪 60 年代出现在美国的遂行的兴趣，想想这些就觉得很有意思。正有着这些现时、真实性和生命等内涵，遂行形式就显得非常适合用来设计

以纵情和激进主义而自豪的文化的自我形象。遂行寻求"存在在他处"的直接性，并且预先接受了存在主义、现象学和毒品，毒品就意味着与当下保持着联系。生活剧团的经典作品，其标题《及时行乐（1968）》（*Paradise Now*）不仅把握到了 60 年代遂行的思想，也抓住了那个时代的精神。

虽然许多遂行作品，特别是 60 年代和 70 年代早期的作品，的确都曾尝试阐明这种文化价值，但我并不想暗示所有的遂行都有这种目的。我的观点是，遂行具有这样一种潜能，以一种使它能够抓住我们时代想象力的方式，来表现我们当代文化自我形象的某些品质，这体现在它的名字中。

当然，"遂行"一旦离开活动就显得死气沉沉。我们通常也把一种典礼的举行或者一出百老汇剧目的呈现称为遂行。从这种意义来说，"遂行"（to perform）并不是自发地行动，而是去扮演一个角色。于是，遂行变得与生活的隐喻（比如戏剧）有了联系，我们当代自我形象的另一个主要元素。照这样说，遂行可能会引出一些与自发性和当下性的概念完全相反的内涵。取而代之的是，它主张展现一种没有被预先构制的或者预先决定了的角色。正如其名称所主张的，遂行试图将人类生活的形象表现成一堆角色、一系列面具，这些角色和面具的不可避免的采纳，证明了人类身份本质上的空虚；还有这样一种观点，外部力量依据我们先前已有的角色塑造我们，从而决定了我们是谁。纵观遂行的历史，特别是 20 世纪 70 年代末期到 80 年代早期，遂行艺术家挖掘出了这种隐喻性的联系，目的是为了设计人类生活的形象，进行角色构建。由于部分遂行艺术家受到了结构主义、符号学及其演变的影响，遂行变成一种手段，用来明确表达自我死亡的主题，用来将个体重新定义为具有多重的、不

同身份的角色扮演者。当然，这种视角也反映了我们文化中占主导地位的自我概念：从那种可以按照"戏剧"和"角色"对自我进行构建的概念，到可以依据杂志和脱口秀中的多元风格来安排我们的生活的概念——这些多元风格是根据广告和后结构主义流行学说来进行推销的。在后结构主义学说中，个体是被"他者"形塑出来的、去中心化的不统一体。作为透露同时代的人类生活本质的引人注目的媒介，遂行在目前的艺术舞台上占据了一个醒目的位置。

但是，难道我们没有遇到矛盾吗？要想探究遂行的内涵，那些其实由遂行艺术家自己发展出来的内涵，我们将它们看作自发的、生动的、自由的和本真的事物的象征，同时也当作预先注定的、冻结的、固定的和人造的事物的符号。从某种意义上讲，遂行隐含着开放的视野和涌现创造性能量的意思。从扮演角色的意义上讲，遂行主张封闭的选择、限制和外部指导。但是，这里出现的矛盾，并非源自于遂行，而是源自于被称作我们文化中流行的形而上学。在过去的 25 年间，我们从过分主张自我的极端，即拥护那种理想主义的信念，坚信个体应该有自由的、自发的、真实的、唯一的和自我创造的力量，转变成可预见的相反方向。这种观点认为，自我是完全被构建的、被操控的，是一种密码或角色，是预先设定好程序的均匀的产物。毫无疑问，这种自我意象上的根本性转变，是单一的逻辑辩证法的一部分。这种辩证法开始于 60 年代的乌托邦式的乐观主义，社会性的和理论性的双重原因，造就了 70 年代和 80 年代的极端的悲观主义、犬儒主义和受限感。我的理论就是，遂行在过去 25 年中所达到的高度，植根于这样一个事实，它部分通过遂行概念中与生俱来的复杂的隐喻式的启示，提供了一个现成的、便利的、有效的工具，用以表达流行的形而上学的预先假定，

用以展示或者至少引出我们文化中自我意象的矛盾、紧张和冲突。

但是，遂行究竟是什么呢？虽然对遂行的出现及其后续的活力做出解释很有帮助，但说"遂行是一种陈述我们自我形象中的矛盾的艺术形式"，这显而易见是不准确的。其他艺术形式能够并且已经从事了这一主题。这里缺失的，是对什么东西将遂行与其他艺术形式区分开来的解说，比如音乐或者文学。这种解说应该尝试阐明该艺术形式使用的公认媒介作为其特殊性特征。例如，音乐可以被定义为使用声音作为媒介的艺术形式，同样，文学可以被定义为使用语言作为媒介的艺术形式，由此可以确定出一种遂行所使用的、哪怕是暂时性的媒介吗？

人们可能会认为，一个遂行作品最起码需要一个遂行者在场。但是，即便这个概括如此宽容，也要算老顽固，因为一出遂行剧目可以由木偶或者自动机器组成，物体的移动可以由舞台机械完成，或者由一系列幻灯片形象完成。我们从这些反例中得出建议，可以将遂行的抽象属概念定义为运动，或者更广阔些，定义为变化。尽管如此，我们的努力还是受阻的，因为有些遂行剧目是无论如何也没有运动的，或者说可以简单识别的变化，例如道格拉斯·邓恩的《101》。或者根据所有，甚至是大多数遂行剧目所普遍使用的特定材料来定义遂行的媒介，也没法做得更好。事实上，对遂行艺术家来说，每种材料和其他的艺术形式都是可得到的，包括电影、音乐、绘画、雕塑、戏剧、建筑、摄影等等。此外，许多遂行剧目都曾使用过一种以上的媒介。

这是否暗示一出遂行剧目是多媒体的？并不必然。例如，埃里克·勃格森（Eric Bogosian）专注于在剧目中转换扮演不同的当代模式化的男性形象。从严格意义上来讲，他的剧目并没有多媒体导向，

而是戏剧。当然，从另一种意义上讲，勃格森的剧目的确反映出其他媒介，反映出流行音乐、庸俗小说和电影中的男性形象。但是，如果是这种意义上讲的多媒体，像杰克·史密斯（Jack Smith）的电影《热血造物》（*Flaming Creatures*）则必定被认为是遂行剧目。

描述遂行的一种可能的尝试，是非专业人员的使用。但是，从专业演员概念的任何操作性的定义来讲，勃格森，以及马布矿场（Mabou Mines）遂行剧团的成员，都是专业的演员。我们可以说，遂行剧目是对情节和事件的非叙事性的组织吗？不。因为这会将张家平（Ping Chong）和麦克尔·史密斯（Michael Smith）的许多剧目排除出遂行领域。遂行不是观景必不可少的子集，因为遂行包含身体艺术实验，像在维托·阿肯锡（Vito Acconci）和克里斯·伯顿（Chris Burden）等艺术家的身体艺术实验中，遂行者是绝不可见的。

虽然无法从本质上给遂行下一个定义，但还是有其他的方法，我们可以把遂行描述成由互相联系的部分组成的活动。我的策略是从历史的角度或者谱系的角度，来描述遂行领域的统一。那就是，对遂行产生兴趣的因素以及这些因素相互吻合的方式，促使当代遂行成为一种相互关联的、生动的传统，成为一种活动的平台。它是由历史上共同对反复出现的主题和问题的关切和全神贯注组织而成的。目前遂行活动主要是在承继的关系方面一致。这并不是说遂行活动仅仅重复特定的主题并且全身心投入；而是说，遂行的本质是不断在进化着的对话，它的统一在很大程度上归因于对话开放性的步骤的结构和预设。

更确切地说，我认为目前遂行有两个最重要的来源。一方面，遂行是对 20 世纪 60 年代特定画家和雕塑家所认为的画廊美学最基本的、理论性问题的反动，这种维度的遂行被称作艺术遂行（art

Performance)。另一方面,大体同一时期,戏剧从业者发起了对最重要的、盛行的戏剧文学形式的反抗。戏剧,以杰出的文学为导向,用场景来展示。传统上观众与演员之间、演员与人物之间的分离受到攻击,戏剧从业者试图瓦解这种分离。而这种维度的遂行就被称作遂行艺术(Performance art)。然而,尽管艺术遂行和遂行艺术明显起源于对不同的艺术形式的反动,但这两种运动有时会由于某些重要的影响作用而产生交叉。它们相互取长补短,无意地或者独立地发展了相似的关注点、修辞和策略等等。概括地讲,它们开始在重要方面聚集、合并,演化出相互重叠的领域,构成了现在被认为是遂行的核心部分。这并不是说,遂行从业者之间没有可察觉的不同,这些不同在于,艺术遂行主要涉及与画廊相关的争论,而遂行艺术更多涉及与先锋戏剧辩论的领域。但是,将这些分离的点合并成一个谱系传统,呈现相似的主题和策略的做法,变得越来越显著。例如,戏剧导向的遂行艺术剧团,像蹲剧团(Squat),将大众文化的图像学作为主要研究点;而与此同时,画廊导向的后现代主义者,比如派瑞·赫伯曼(Perry Hoberman),将对诸如《看不见的人》(*The Invisible Man*)等流行故事的重述作为艺术遂行的主题。

接下来,我将分别详细叙述艺术遂行(art Performance)和遂行艺术(Performanceart)的发展,以及它们之间的聚集和重叠。我认为,这样能呈现出这种艺术形式的中心,它如今被称作遂行。

一、艺术遂行

我使用艺术遂行来称呼那些源自于美术的遂行活动。20 世纪上半叶的许多先锋艺术运动都包含着拟戏剧的辅助活动。"二战"后

的二十年间，伴随着美国先锋绘画和雕塑的兴起，美国出现了一种类似的现象。或许是要引入修辞来解释抽象表现主义，舞台开始为此而设计。哈罗德·劳森博格（Harold Rosenberg）——以称呼抽象表现主义为行动绘画（action painting）而出名——将杰克逊·波洛克（Jackson Pollock）巨大的画布看成艺术家对绘画进行遂行行动的窗花格（tracery）[1]。线条传递了生存状态的决定，并且绘画作为一个整体，是一系列动作的叠加，一种临时形成的合成物。绘画逐渐被视为行动术语，而不是客体术语。尽管绘画是静态的，但被重新构思归入遂行范畴。毫无疑问，这种看待美术的静态作品的方式，如果没有激发，那么至少促进了许多追随抽象表现主义的艺术家的事业。因为，非常明显，人们可以说艺术遂行的支持者按其字面意思来解释这个概念，即绘画的目标是一项活动或遂行。

但是，人们可以用另外一种方式描绘艺术遂行的形成。这种方式可以理解为对艺术世界（art world）争论的延续，也可以看作某种艺术世界修辞的中断。我已经提到过对与姿势和行动相关的抽象表现主义的解释。但是，克莱门特·格林伯格（Clement Greenberg）拥护另一种解释，他将抽象表现主义解释为一种自我意识的过程，一种自返的还原论（reflexive reductionism）的操练，以揭露出绘画最本质的状况。按照这种方法，波洛克的一大幅画布就代表了一种理论上的评说，即绘画的基本特征最终是由线条构成的。绘画，从本质上来讲，是一个平面的客体。在他对这个公认事实的坚持下，抽象表现主义者发展出立体派方式的投射，即承认图画的表面是平面的。对平面的崇拜，立刻就成了艺术世界争论的最

〔1〕 基督教有在教堂窗格上绘画的传统。——译注

吸引人眼球的特征。但是，关于艺术遂行的形成，更重要的是这种方法，也可以说这种信念所代表的本质主义，即每种艺术形式都具有被自身的媒介划定界限或者限制的基本特征。艺术遂行通过拒绝艺术世界的本质主义这样一种重要的方式而诞生。

在20世纪50至60年代，前沿美术本质主义的范式站稳脚跟的同时，一场反本质主义的运动也在积聚力量，它通常利用艺术遂行来反对本质主义的偏见。这些60年代的艺术遂行中，最让人记忆犹新的策略是偶发艺术（Happening）。这些即兴艺术表演的一个先驱，就是1952年约翰·凯奇（John Cage）在黑山学院（Black Mountain College）筹划的一场多媒体活动。活动中，展映了一部电影，编舞梅西·康宁汉（Merce Cuningham）即兴创作，查尔斯·奥尔森（Charles Olson）和M. C. 理查兹（M. C. Richards）朗诵诗歌，大卫·都铎（David Tudor）演奏钢琴，画家罗伯特·劳森伯格（Robert Rauschenberg）展示作品并用老式唱片机播放了他精选的音乐。50年代，这些遂行的原则在凯奇（Cage）开设于社会研究新校（New School for Social Research）的作曲艺术课程中得以传播，诸如艾伦·卡普洛（Allan Kaprow）、迪克·希金斯（Dick Higgins）、拉里·彭斯（Larry Poons）、乔治·布莱希特（George Brecht）、艾尔·汉森（Al Hansen）、乔治·西格尔（George Segal）、杰克逊·迈克洛（Jackson MacLow）、吉姆·戴恩（Jim Dine）等人上过这些课程。反本质主义的信条是任何事物都可以成为艺术。这对那些美术从业者特别重要，他们已经熟悉艺术史上的先驱如达达主义和对已知事物的发现，以及超现实主义者对于机遇和人造环境的喜爱。受到凯奇的启发，美术家们反对为本质主义理论的辩护，将他们的关注点从画布中转移出来，试图在遂行中加以体现。

在吉姆·戴恩（Jim Dine）的偶发艺术中，物体成了遂行者，而罗伯特·惠特曼（Robert Whitman）则利用一组混合媒介和自制技术，来设计制造不可思议的质变和隐喻，比如喷出碎布挂毯的巨大鲜花。克拉斯·奥尔登堡（Claes Oldenburg）设计了戏仿物体，诸如运动着的超大号的冰激凌螺旋锥，产生出对有关联的结构的超时间的阻断。遂行成了对拼贴法的扩充和成为超现实主义式的并置的地带。美术家们关心被本质主义对平面的偏见所压制了的东西，它现在得到了发展的空间，开始主导艺术世界的思考。反本质主义者相信任何事物都可以成为艺术，这种信念体现在艾尔·汉森（Al Hansen）的偶发艺术中，这种反本质意图彻底清除掉了任何有趣的东西。

卡普罗（Kaprow）明确将偶发艺术当作与绘画所处理的对象相关的艺术方式。1959 年，他在鲁本画廊（Reuben Gallery）展示了他的《分为 6 个部分的 18 个偶发艺术》。每个部分中都有 3 个事件在相邻的房间中同步发生。例如，一个场地播放幻灯片，另一个场地播放唱片，同时，遂行者在第三个场地展示广告牌。这些剧目不仅肯定了任何事物都可以成为艺术的概念，而且强调要使观众意识到他们参与理解事件是这种类型的艺术的关键（并且，更进一步反思，也是艺术的关键）。

尤其被低估的一个事实就是，偶发艺术对拟戏剧的发明真实存在于对拟绘画的练习中，吉姆·戴恩（Jim Dine）的《微笑的工人》（*The Smiling Workman*）就是这样的一种遂行。罗斯李·高柏（Roselee Goldberg）写道：

> 在《微笑的工人》（*The Smiling Workman*）中吉姆·戴恩（Jim Dine）展露出他对绘画的困惑：他穿着红色的罩衫，把双

手和头涂成红色，涂黑的大嘴巴，从颜料罐里喝东西，在一个大画布上涂写'我爱我是……'，然后将剩余的颜料倒在自己头上，跳过画布。

与绘画相关的遂行活动，通过偶发艺术，在理论的苦恼的推动下，出现了转移。艺术遂行的拥护者似乎并不满足于将艺术划分为遂行的或不遂行的，比如戏剧、音乐、舞蹈就是遂行的，绘画、雕塑则不是。甚至在考虑到艺术遂行之前，这种划分都是非常难以维持的。因为，在某种特定意义上讲，文学可以划入两种分类中的任何一种。电影，虽然奇怪，但却是非遂行艺术，那是因为对同一音乐配乐（乐谱）的连续不断的演奏可以算作遂行，以这样的方式理解，对同一部电影连续不断的放映，几乎不太可能被认为是遂行。艺术遂行表达了对这种本质主义导向的、将艺术划分成遂行的和非遂行的划分方法的不满。它（艺术遂行）是否是在哲学上有说服力的反例，这不重要，重要的是它所象征的那些画家和雕塑家的态度，他们欣然接受艺术遂行。也就是说，他们不允许自己的艺术技巧被规则所限制。如果他们被告知，其艺术技巧不是一种遂行的艺术，那么他们将会试图把它变成一种遂行的艺术，公然表明那些所谓的遂行的元素一直都存在。这种观点显然有着乌托邦的一面，即相信想象力不可能被制约，以及艺术家不能被理论上的分类所局限。

许多偶发艺术所具有的极端的、非线性的和并置的特质，使它们的方式更多的是当场呈现而不是再现，并且一般说来不可重复。它们在一次性事件中是偶发的，它们争取观众作为参与者的倾向，使得人们用真实（real）这一专门术语来描述偶发艺术。那就是说，它们是"真实的事件"而不是"事件的再现"。这很重要，是基于

如下两个原因：第一，正如我们看到的，它是先锋戏剧论争的产物，而先锋戏剧则引出了遂行艺术。第二，它与画廊美学的反幻象偏好相一致。那就是说，绘画并不被认为是再现的事物，而是真实的事物。我们已经看到的一种变形，是将绘画归纳为真实的、平面的事物。这是本质主义的观点，将绘画看作物体，也就是说，将绘画看作一种特殊的物体。另一种选择则是将绘画看作一种像任何其他物体一样的物体；将绘画看作一个真实的事物，跟任何事物一样。劳森伯格（Rauschenberg）的《联合》（Combines）代表了这种选择，在关于偶发的绘画的"真实性"的对话中，跟真实事件一样，都附带着很多扩展物。许多新达达主义运动、激浪派的遂行活动，也致力于把艺术降到普通事物的地位。这项工程，不仅在关于高雅艺术的争论中具有本体论的目的，而且在 60 年代，也很好地表现了民主化的热情。

遂行活动的反本质主义，不仅通过拟戏剧的遂行导出了走出画廊的创作，而且还引导画家和雕塑家与诸如音乐和舞蹈等经典遂行艺术从业者相结合。这在凯奇（Cage）的例子中表现得很清楚，他是一位引起艺术遂行活动的音乐家；在作曲家罗伯特·阿什利（Robert Ashley）的例子中也表现得很清楚，他的作品可以被归入艺术遂行的种类中。相较于艺术遂行与音乐之间的互动，更为突出的是绘画在 60 年代一方面和雕塑结合，另一方面与舞蹈结盟。一组编舞家，包括依冯·瑞娜（Yvonne Rainer）、特丽莎·布朗（Trisha Brown）、露辛达·查尔斯（Lucinda Childs）、史蒂夫·帕克斯顿（Steve Paxton）、大卫·戈登（David Gordon）、黛博拉·海（Deborah Hay）在内，通过在纽约贾德森教堂（Judson Church）的遂行表演，来检验凯奇提出的舞蹈观念，以与劳森伯格

（Rauschenberg）和罗伯特·莫里斯（Robert Morris）的遂行相竞争。这些舞者们不仅受到画廊的深刻影响——他们支持将任何的普通运动看作潜在的舞蹈运动，这是对视觉艺术物体与普通事物地位平等的绘画的现实原则延伸，而且纯艺术的从业者的遂行也在贾德森教堂（Judson Church）的编舞作品之中被采用。

在罗伯特·莫里斯（Robert Morris）大约 1964 年的作品《地点》（Site）里，他构建和再构建了遂行空间，在其中，卡洛琳·史尼曼（Carolee Schneemann）通过移动一个巨大的木质布景屏来实现马奈的《奥林匹亚》（Olympia）中的场景，以这样一种方式来刻意唤起对绘画正立面画法的关注。这种对构建和再构建以及正立面画法的关注，后来在理查德·福尔曼（Richard Foreman）70 年代的遂行作品里，依然是至关重要的。

画廊美学的争论和问题，在 60 年代和 70 年代成了激发出遂行作品的手段。这种影响所及的一个声名狼藉的领域就是身体艺术（body art）。这种艺术类型里有几个无耻的例子，包括维托·阿肯锡（Vito Acconci）1972 年的作品《温床》（Seedbed），当参观画廊的人在他头顶上方行走时，他则在斜坡下面手淫；还有克里斯·波顿（Chris Burden）1972 年的作品《死人》（Deadman），他把自己塞进一个大的旅行袋中，并留在洛杉矶的一条高速公路的中央。从某种意义上来说，这些动作可以被理解为对画廊极简形式主义的回应，画廊极简主义将艺术家们热衷的所有那些不可能还原成艺术作品的形式和内容问题，以及观众把艺术作品看作独立的知觉的罗列的、现象学式的反应。阿肯锡（Acconci）和波顿（Burden），以及其他人，经常通过病态的遂行，有时通过在道德方面有问题的遂行，把与性心理主题相关的事物、冒险、死亡重新放到艺术世界的

日程表里，以表达反抗。在这里，存在主义者关注自我、冒险、决定以及强化的经验，这似乎与同时期源自格罗托夫斯基（Grotowski）的先锋戏剧所关注的某些东西相吻合。

概念艺术是艺术世界的另一个发展方向，在 70 年代早期它哺育艺术遂行持续发展。随着概念艺术家贬低画廊对物体或商品的定位、崇尚理念，遂行变成一种表现艺术世界争论的方便有效的手段。例如，在 70 年的作品《催化 III》（*Catalysis III*）里，艾德里安·派珀（Adrian Piper）穿着涂有"油漆未干"（Wet Paint）字样的女式衬衫走过街道，以将她对人权与性的自律嘲讽式的理解合并在一起的方式，来主张"不许触摸"（don't touch）的理念。

艺术遂行在 60 年代和 70 年代早期渐趋成熟，一方面把绘画和雕塑联系起来，另一方面又将绘画与持续存在的拟戏剧传统联系起来。虽然这种联系是特定艺术运动全神贯注投入的结果，但正是由于这个运动充分坚持，才使得艺术遂行变成半自律的艺术。就算引发艺术遂行的那些运动衰落了，它也能够繁荣发展。虽然艺术世界的潮流不断变化，但是艺术遂行没有消失，而是被改造进了随后的各种艺术风格的作品里。

70 年代后半段，那些被认为是后现代主义者的新一代艺术家，对抗极简主义在画廊的主导地位。后现代主义者——包括诸如杰克·戈德斯坦（Jack Goldstein）、罗伯特·隆格（Robert Longo）、理查德·普林斯（Richard Prince）和辛迪·谢尔曼（Cindy Sherman）等人物——没心思去探索所绘作品里的对象的本质。他们对作为再现的绘画感兴趣，将其理解为对作为符号（这些符号向社会传播有意义）的再现的反身质疑。后现代主义者在揭示能够代表我们文化的图型时，表现得像符号学家。由此，辛迪·谢尔曼

（Cindy Sherman）制作了一些看起来像电影剧照的照片，有意想引起对大众文化图像学的质疑。更进一步，这些对再现的关注，被转化为遂行作品。杰克·戈德斯坦（Jack Goldstein）的《剑客》（Fencer），在一个黑暗的土地上令灯光跳闪而呈现出决斗者。这意味着一个再现理论的哑剧，用符号学的行话来说，就是电影被舞台化了，尽管对幼稚的观众来说它以不同的方式在显现。

如果他们对大众文化图像学感兴趣，后现代主义者就会在我们的文化中引入典型的遂行形象（比如摇滚明星）。如果要质询这些摇滚明星，或许排在首位的艺术家非劳瑞·安德森（Laurie Anderson）莫属。她在其作品《美国》（the United States）中，应用了摇滚音乐场景里的设备——这位超级明星站在麦克风前，背景是华美的视觉效果，但却按照一种不仅在质疑这种演说模式的奇怪的权威性，同时也点出信息的离散和杂乱以及时代经验的悲哀的方式对其进行颠覆。

后现代主义者热衷于讽刺性地重新捡回旧的文化意象，这与先锋戏剧的重新传播过去的剧目、流派和文化形象的类似的发展相一致。这种对传统重新使用的痴迷，表明了一种认为人类生活是文化再现的作品的隐含性的信念或渴望。在这里，后现代主义的要点是反对导致艺术遂行出现的对自由和自发性的乌托邦式的信念。但是，成败难料的是什么？不是可以仅仅简化为不同思想或者世界观之间的争论，而是一种在很大程度上受到艺术世界的代际结构的影响的对立。在艺术世界里，每一代新生艺术家们都会挑战他们的前辈及其假设。

现在，艺术遂行正蓬勃发展。它已经被新近出现的、在纽约下东区激增的朋克艺术运动临时征用。尽管朋克艺术的作品通常被认为是专门设计用来否认后现代主义者关于完美、精湛和技艺的建

议，但是，概括地来讲，朋克艺术看起来与后现代主义共享某些原则。正如后现代主义者一样，朋克艺术家运用暗示——特别是诸如电影、电视、动漫和（公众场所的）涂鸦等流行形式的暗示——作为其主要策略。他们的表演风格是粗糙的，看起来是业余的、幼稚的，甚至是孩子气的。这既用来把一种戏仿的维度引入艺术家的视野，又提议作品的情感中心是一种关于遗失的纯真的矛盾心理。该类作品充斥着好斗情绪，被一种挫败的期望所笼罩。朋克艺术运动的遂行派经常沉溺于那些代表遗失的童年的象征物；其作品也开始看起来像劣质的系列电视节目。在卡巴莱夜总会演出——（卡巴莱夜总会）东拼西凑的装饰风格让人回想起当代艺术家（年轻时）看电视和办聚会的青少年娱乐室——一场（朋克）艺术遂行晚会大概包括对独角滑稽秀演员、对铜锣秀（Gong Show）[1]里的业余选手以及对流行歌手矫揉造作风格的戏仿，每种戏仿都带着刻意的厌恶。这些演出表现出的情感之强，与曾经被称作的"坎普"（camp）[2]的艺术，有着非常明显的不同。因为朋克艺术家明确表达了对那些像日常生活中的超现实主义等流行形式的愤然反对和憎恶，所以他们对反对被钟爱的流行图像学坚持不懈，太过坚决了，以至于无法冷静。毫无疑问，这种遂行形式非常盛行。因为它们从经济方面来讲是切实可行的——它们就如司仪的二手过时晚礼服那样便宜，并且它们是可以被广泛接受的。这些印象模糊的电视节目成了伴随电视节目成长的一代人（或许被电视节目影响的一代人）

〔1〕 70年代 Chuck Barris 的电视节目 Gong Show（以敲锣"轰"走失败者）。——译注
〔2〕 原意是同性恋。后转指由同性恋带来的一种矫揉造作的艺术风格，代表艺术思潮有新艺术运动（Art Nouveau）等。它带有怀旧风，同时也带有高雅趣味，最终与波普艺术（Pop Art）相混同，常常难以分辨。——译注

的共同的参照。但与此同时，这种主题的选择是情感性的，不是实践性的。这种流行图像学是一代人的共同经验和矛盾心理的中心，它代表着触及当代犬儒主义深层身份（或者自我憎恨）的问题。

艺术遂行向诸如独角滑稽戏、娱乐节目和流行音乐等形式转变，这与先锋戏剧的某些关注点是相一致的。先锋戏剧拒绝了经典戏剧体系，采纳了诸如卡巴莱歌舞表演、电视脱口秀和喜剧节目等替代形式。因此，艺术遂行和遂行艺术通过不同模式的演变，又一次被一些共同的兴趣所吸引。

二、遂行艺术

如果说当初艺术遂行的出现，是对 50 年代末和 60 年代初画廊的某些偏见和实践的反动，那么，遂行艺术则是对同时期的主流戏剧的流行趋势的反动。这些主流戏剧——不仅包括莎士比亚（Shakespeare）、易卜生（Ibsen）、契诃夫（Chekhov）、米勒（Miller）、热奈特（Genet）和萨特（Sartre）的严肃作品，以及百老汇的通俗制作——被认为是再现的，而不是当下呈现的或者反思性质的；是给观众观看的，而不是让观众参与的；是文本导向的，即话语和对话语的解释被认为比作品的诸如动作、舞台美学等其他方面更为重要。表演、身体动作、装饰、灯光等等，都被认为没有预先存在的剧本重要。为与主流戏剧相决断，60 年代出现的先锋戏剧寻求颠覆这种价值观念，以创造出一种当下呈现性的戏剧，一种有影响力的戏剧，一种观众参与性的戏剧，或者至少是一种把遂行者和观众分离开的戏剧。先锋戏剧的这些做法导致了作为戏剧现象的遂行艺术的出现。遂行艺术这个

名称是恰当的，因为这些作品里反复出现的主题就是将我们对戏剧的兴趣重新指向"遂行性"，宽泛地理解就是舞台上持续进行的事件（而不是人们所认为的某些剧目所描述的虚构的事件），并且指向诸如布景和身体运动，而不是文学文本等戏剧作品的元素。此外，许多遂行艺术的价值观念和志向抱负，可以与诸如偶发艺术等艺术遂行活动的关注点紧密相连。出于不同的理由，这些艺术遂行活动的关注点是寻求呈现性的而不是再现性的，是消除艺术作品与观众之间的分隔。因此，艺术世界和戏剧世界的叛逆者们，虽然对不同情境反动，但是他们发现自己在战斗中处于同一战线。把激发生活剧团（Living Theater）的因素和产生偶发艺术的因素结合起来，这样做是否正确并不重要，重要的是这些作品被认为是相互关联的这样一个事实。作为这种相互关系的结果，或者说是误解，一种新的实践地带、新的遂行地带，在艺术遂行和遂行艺术的交叉点出现了。

关于遂行艺术的初次出现，不少关切都可以追溯到安东尼·阿尔托（Antonin Artaud）的具有远见卓识的著作《戏剧及其重影》（*Theater and Its Double*）。这是一本反文学戏剧的论战书。阿尔托在书中写道："舞台是一个具体的、有形的场所，它要求被填满，并给予它自己具体的语言。"他的意思是说，戏剧事件是具体的、有形的存在，我们必须关注作品的各种具体的、有形的构成元素，例如道具、服装、音乐、灯光、装饰和一系列导演可以使用的技术元素。阿尔托认为，被像亚里士多德（Aristotle）这样的学者理论化的西方传统戏剧，重视文学文本，从而忽视了他（阿尔托）所认为的戏剧应该具有的基本的、具体的、有形的属性。像亚里士多德（Aristotle）这样的理论家们，把兴趣点放在故事的结构，而不是舞

台调度上。阿尔托坚信，整个传统方法压制了戏剧作品的构成元素。进一步讲，阿尔托认为，传统方法为了把文本凌驾于所有东西之上，假定戏剧主要是智力的，而不是情感的，从而就把注意力从戏剧事件本身转移到了（戏剧）事件的虚构的指示对象上。不管阿尔托对传统戏剧的分析是否具有说服力，有一点是很明确的，即他认为以语言为中心的戏剧必须让位于一种戏剧实践。在这种戏剧实践中，即时体验到的感官感受，比说明预先存在的故事更重要。阿尔托期望：

"为了改变语言在戏剧中的作用……为了在具体的、空间的感觉上利用它，使它与戏剧这一具体领域中在空间上具有显著意义的一切事物结合起来——像固体那样去操纵它……"

简而言之，阿尔托要求一种场景戏剧（a theatre of spectacle）。这种戏剧主要是当下呈现性的，以一种全新的方式（至少是从情感上）吸引观众进入遂行。他声称，每个戏剧事件都是独一无二的存在（并且，因此更真实?），而不是对预先存在的剧本的重复。

当然，作为一种理论，阿尔托的声明还有许多需要改进的地方。他并不总是清晰的或者前后一致的。他的许多关键性的观点（区别于其他的观点）是不合情理的——例如，为何舞台平面只能被看作一种具体的、有形的事物，而不能是再现性的或者象征的？这种具体语言的真正理念，听起来确实有点自相矛盾。然而，从我们的目的来讲，阿尔托观点的理论性强度并不重要，重要的是他的这种具有疯狂性的学说，作为美国先锋戏剧的主要灵感来源，促使了遂行的产生。

对朱利安·贝克（Julian Beck）和朱迪斯·玛琳娜（Judith

Malina）的生活剧团（Living Theater）来讲，阿尔托对具体语言的要求就是一种特别的口号。在记录生活剧团创作于 60 年代中期的作品时，希欧尔多·尚克（Theodore Shank）注意到：

"《神秘物及其碎片》（*Mysteries and Smaller Pieces*）是由 9 个被描述成'对仪式性游戏的公开演出'的活动和即兴创作的片段组成。该作品没有文本，没有布景，遂行者们穿着自己的服装，不去表演确定的角色。观众们第一次有机会可以亲身参与其中；在有些片段中，遂行者们有时会裸体遂行。虽然在其中一个片段里有关于虚构的瘟疫的暗示，但是该作品从整体上而言并没有提供一个虚构的世界来作为行动的环境。该作品除了实际的剧院或者遂行的空间之外，并没有试图去规划一个场地；除了实际遂行的时间之外，并没有试图去规划一个时间。"

在这里，阿尔托对观看效果的强调，并不像把戏剧转变成一种呈现性的或者"真实的"事件的想法那么显而易见。（他的）这种冲动，与激发偶发艺术的灵感相一致，虽然艺术家们反对的是不同的传统，但是在评论家们和从业者们看来，这两种冒险的想法是一致的。宽泛点说，它们是相应存在的。为着追求"真实的"事件，生活剧团和偶发艺术都涉及反对对观众和遂行惯常区分的活动。并且，在 60 年代，两者都起着象征的作用，象征着打破障碍、否认惯例、克服死板分类的乌托邦式的渴望。但是这两种活动也存在着差异。偶发艺术摆出一副反对本质主义的美术观点的姿态，而生活剧团和约瑟夫·蔡金（Joseph Chaikin）的开放剧团（Open Theater 1963—1973）的作品，则强调超越戏剧文学维度的行动技巧和过程，以寻求戏剧的真实本质。对他们而言，主流戏剧不是本质的戏剧，而是某种程度上的虚假戏剧。通过重

新强调表演和遂行，戏剧将剥离一切直达其基础，并且摒弃文学戏剧的障碍。然而，艺术遂行的反本质主义和遂行艺术的本质主义趋势，演变出了一种关于真实事件的共同的修辞。这种修辞，使人们意识到一种全新的、统一的活动领域，一种全新的、统一的遂行领域已经来临。

对真实事件的追求，也在挪用仪式性的形式的过程中表现出来，作为剥离了文学的戏剧效果的反题。在一个著名的试作《狄俄尼索斯在1969》（*Dionysus in 1969*）中，理查德·谢克纳（Richard Schechner）和遂行剧组（the Performance Group）试图为观众呈现一场参与性的狂欢仪式。在60年代末，波兰戏剧理论家耶日·格罗托夫斯基（Jerzy Grotowski）也迷恋上了遂行艺术，他的理论是对阿尔托所倡导的净化戏剧的精炼。格罗托夫斯基将一种强烈的本质主义方法引入戏剧，并且强调每种遂行过程的唯一性和偶然发生的维度。格罗托夫斯基强调把演员当作人/遂行者，而不强调作为角色的演员。据尚克（Shank）所言，格罗托夫斯基的影响在《狄俄尼索斯在1969》中得以体现。

"在遂行中运用练习，是一种通过不戴角色面具来展示自己、从而聚焦于演员本身的方法。通过包含遂行者们谈论他们自己，以他们自己的真实状态做出反应，并与观众们进行互动（观众们的行动是不可预知的）的部分，潜在的脆弱性增加了。而裸体是另一种增加心灵的脆弱性的方法。脱掉服装，除去了遂行者身上一种主要的掩饰自己的社交方法。通过展示身体，某些精神内在的、肌肉的和生理的[1]过程变得可见，这有助于强调真实的遂行者，而不是

[1] 指情绪表现，詹姆斯-兰格心理学认为情绪是由内在生理的变化导致的外在表现。——译注

虚构的角色。"

遂行者对真实性的献身，当然是另一种由使戏剧事件变成具体的、唯一的和真实的渴望所驱动的安排。与此同时，对性心理、自传和冒险元素的依赖，与艺术遂行对身体艺术的关注相一致。虽然在那种情况下，身体艺术是反本质主义程序的一部分，但是对遂行艺术的从业者们而言，关注演员他/她本身，是他们为达到戏剧的本质所付出的努力。有趣的是，那些在 60 年代末、70 年代初出现的、对弥补再现性戏剧和呈现当下真实的戏剧之间的裂痕以及对演员身份的认同的关注，在遂行艺术对自传的关注中持续存在，这尤其体现在伊丽莎白·勒孔特（Elizabeth LeCompte）和遂行剧组（the Performance Group）的《罗得岛上的三个地点》（*Three Places in Rhode Island*），以及斯波尔丁·格雷（Spalding Gray）的独白中。

阿尔托对场景戏剧（spectacle）的强调，对遂行艺术产生了持续的影响。在这里，场景戏剧至少包含两种重要的意义：在那时的语境下，提出场景戏剧是为了肯定戏剧作品的每种组成元素都可以像文本一样重要。并且，大体上来讲，场景戏剧的提出明确肯定了重要的戏剧性关系是对遂行的即时接纳。这是就遂行所包含的全部偶然发生事件的、从现象学的角度可以觉察到的全部属性而言，而不是就一种假定由文本（已经写好了的剧本）来传达而言的。我们假定，场景戏剧是通过其明确的在场来令观众参与其中的，这与文学戏剧恰恰相反，（在文学戏剧中）观众被说成品位对预先存在的剧本的图解或者阐释。毫无疑问，假定的心理学在这里将很难区分出来。但是，投入场景戏剧所产生的一个可操作性的结果就是，戏剧性效果不再仅仅被认为是对文本主题的传播，而是独立的、传播意义的媒介，（如果存在对话的话）与对话同样重要。

一个忠实于场景戏剧的结果就是舞台美术的重要性增强了。装饰和遂行空间的接合[1]，而不是理性行动的再现，成了艺术家主要的关切。对空间的全神贯注，是理查德·福尔曼（Richard Foreman）论歇斯底里式戏剧（Ontological Hysteric Theater）的主题。改变物体的规模——例如，无数的手从椽上掉下来，运用绳子和线条来唤起透视感的回缩，放置和去除舞台景片来扩张和缩小空间，调动各种索引性的或指向性的装置来将我们的注意力明确地从一个点指引到另一个点，这些都在不断地提醒着观众面前的、可以觉察到的一系列安排产生的建构性的和可延展的本性。对福尔曼来讲，戏剧文学部分存在于它使用角色来操纵我们注意力的方式，这些方式是福尔曼自反地由目录所承诺的。当然，福尔曼对戏剧的自我意识，反映在他对艺术形式的、由基本的感知所组织的结构的关注上，与他同时代的诸如罗伯特·莫里斯（Robert Morris）、迈克尔·斯诺（Michael Snow）等画廊艺术家们的兴趣密切相关。这就是虽然福尔曼受到的主要是戏剧方面的训练，却为何能轻易地与艺术遂行的从业者们混成一个团队的重要的原因。这并不是说福尔曼仅仅关注戏剧空间的反身性的沉思。他沉溺于精心制作的、表现性的氛围，并力求解决思想的本质、人的认同感和思想与身体之间的关系等问题。然而，我认为正是他对戏剧感知结构的兴趣，与60年代末、70年代初的艺术世界的关注点相一致，并致使他成为这种全新的遂行艺术的典范的从业者。

毫无疑问，遂行艺术对场景戏剧的投入和艺术遂行的兴趣的汇集，被这样一个事实加强，即对场景戏剧的投入通常通过强调视觉

〔1〕 Articulation，后现代哲学术语，指临时的关联。这一概念与维特根斯坦的家族相似等理论相互借鉴和融合。——译注

这一美术的真正领域而有效地实现。因此，罗伯特·威尔逊（Robert Wilson）创作于 1973 年的作品《约瑟夫·斯大林的生活和时代》（*Life and Times of Joseph Stalin*）中有关梦的、具有催眠效果的引人入胜的舞台造型，深深吸引了艺术世界的观众们，尽管威尔逊（Robert Wilson）并没有提出画廊界创造时髦风尚的人们所关注的那些反身性的问题。在他们如梦幻般的坚持中，威尔逊所创造的形象确实可以使人想起一种倒退的超现实主义。福尔曼的舞台是从内部细分的，并且指引眼睛聚焦于特定的点上；相对而言，威尔逊的舞台美学则是一个整体，像一个不变的、浮动的、逼真的形象，眼睛可以对其自由地扫视。一个人可以在统觉上[1]注意到一种对绵延进行集合的感觉，接下来会因为深陷细节的漩涡而头晕。这种在威尔逊的作品中，观察自身感知反应的可能性，与他 70 年代初对现象学的痴迷相一致。威尔逊的意义深远的、让人入迷的意象，在诸如《沙滩上的爱因斯坦》（*Einstein on the Beach*）等作品中继续存在，并成为歌剧风格的意象派遂行艺术的先锋。它对视觉的极端强调和画意摄影主义，与被称作百老汇戏剧的先锋派截然不同。

场景戏剧对遂行艺术的重要性，使得视觉接合相对于经典的、制作精良的作品而言，对艺术形式来讲更加不可或缺。当然，对视觉的优先关注，说明了遂行艺术与艺术遂行之间的可感知的密切关系，同时也说明了人们将诸如威尔逊、梅芮迪斯·蒙克（Meredith Monk）、张家平（Ping Chong）等人物与惠特曼（Whitman）、安德森（Anderson）放在一起，而不是与严格意义上来讲的戏剧从业者

〔1〕 Apperceptively，统觉，指人用理性手段将对象的感性材料进行统一整合后形成对对象的理解。——译注

们分成一组的原因。但是，这并不是说剧本从遂行艺术中完全消失，而是说更多的意义是通过行动和形象而不是对话表现出来的。看看蒙克和张家平的场景戏剧，很难想象集体朗诵会是怎样。遂行艺术也不会拒绝故事，但是却在所使用的叙事形式的类型上加了某些有代表性的限制。如果模范的、主流的、已制作好了的作品讲述的是具有亚里士多德式开头、过程和结尾（最好是按照这种顺序）的连续不断发生的线性的事件，那么，遂行艺术的叙事结构就是隐晦的、并置的、模糊不清的、反线性的和暗喻式的。在描述梅芮迪斯·蒙克（Meredith Monk）的《小女孩的教育》（*Education of the Girl-Child*）时，萨莉·巴恩斯（Sally Banes）写道：

> 《教育》是一个具有模糊不清的含义的叙事：它描述的那伙奇怪的女人可以是女神们、女英雄们、普通人或者是某个人的不同方面。叙事的行动可能描述了一次旅程或者一个星球的地貌；解释了一个家庭的结构；标示了一个灵魂。在这部作品的第一部分，6位白衣妇女生活在舞台上，她们构成了戏剧场面，到处演示古怪的仪式。她们挖出了一个身穿彩色衣服的生物，一位睁大眼睛学着成为她们中的一员，学着像她们那样走路和唱歌的女人。第二部分是蒙克的单人表演：这是一个沿着白色帆布路、行进了终生的旅程；从古代到中世纪的妇女形象，到处女/圣女；从回忆到认知，再到分离；其中的转变由声音和动作的变形来表示。
>
> 与稍后出现的《采石场》（*Quarry*）一样，《教育》看起来像是在一个幻想或者一场梦中，从记忆的边缘找回形象，再加以巧妙地利用，并重新安排了它们。正如电影《采石场》

（*Quarry*）教会我们抛弃常规的比例那样，《教育》中的妇女与一个微型的巨石阵玩着冥想的游戏，这种方式建议我们在一个大的范围内来理解。埋葬和发掘、进食、旅行的仪式，讲述了时间经验——或者是在人类原始的经验里，或者是在一个人的生命循环里，被这样构造、被这样仪式化的时间。这种有关成熟的或者已经意识到了的简单的、逼真的意象，给《教育》增添了一种民间故事的味道，一种社会中的长者向他们的后代微妙地传授处理生活中的危机，并且实现自我的传统方法。但是，因为蒙克的象征和风格化是自身强化出来的，而不是一个有关集体文化的历史过程的作品，所以其民间故事的性质有一个奇怪的视觉边界——它几乎看起来像是一个关于制造隐喻的隐喻。

场景戏剧的重要性，也体现在张家平（Ping Chong）的作品中。他曾经说过，是蒙克（Monk）教他开始尝试这种艺术形式。张家平开始创作自己的剧目，并于 1972 年创作了一出叫作《拉扎鲁斯》（*Lazarus*）的剧目。像蒙克那样，他使用了一种反线性的多媒体的方法，将戏剧演出、幻灯片、电影和舞蹈并列放置。他最近的作品《诺斯费拉图：一曲暗黑交响》 （*Nosferatu：A Symphony of Darkness*），强行将德拉库拉（Dracula）的传说作为现代生活的明喻。张家平认为，正如吸血鬼以一种死后的生活存在一样，现代中产阶级消费者的个性也是如此。张家平的信息是简单的，并且该剧的力量不在于它思想的创造性或者复杂性，而在于作品的每种元素——装饰、措辞、音乐和灯光——充斥着一种弥漫性的空虚的感觉，这仅仅通过阅读剧本是无法传递的。从某种意义上来讲，张家

平强调其作品的戏剧性，因此，戏剧变成他所描述的空虚生活的象征。在这点上，他的主题与后现代主义的艺术遂行从业者们的焦虑相一致，后者把生活简化成了再现。

正如后现代的艺术遂行于 70 年代末期开始把对再现的迹象和形式的符号学的/反身指代的审问作为其主题，那些背景主要是戏剧方面的遂行艺术家们日渐转向对惯例、类型的反思，并把他们所使用的媒介的社会影响作为新作品的源泉。再循环使用剧目，以强调剧目本质是再现的为由对它们进行颠覆，正变成遂行艺术领域中的一个有吸引力的策略。在谈及李·布鲁尔（Lee Breuer）的作品《魏德金的露露》（*Wedekind's Lulu*）在坎布里奇市（Cambridge）的美国轮演剧团（American Repertory Theater）的演出时，埃莉诺·富克斯（Elinor Fuchs）称之为关于遂行的遂行。

《露露》这部剧目变成关于它自己的卡巴莱表演。演员们戴着麦克风，以各种不同的方式引用或者遂行文本，来代替制造他们是其在表演的角色这种错觉。反过来，这出卡巴莱剧目变成遂行"数字"的万花筒，一会是摇滚音乐会，一会是电影，一会是对着乐谱架的阅读，一会儿是好莱坞的泳池场景。

像美术领域的后现代主义者们那样，遂行艺术家们近来变得感兴趣于承认和关注戏剧形式中所使用的再现的结构。例如，在迈克尔·科尔比（Michael Kirby）的《双重哥特式（1978）》（*Double Gothic*）中，通过重复相同的、古老的、黑暗的房屋的情节，观众们接受了一堂关于标准的故事装置的实物教学，叙事正是据此（标准的故事装置）来构造。

当然，在迷恋于再现或者对冥思再现的过程中，遂行艺术从业者们不会简单地将其视野限制在戏剧的再现，而是扩大了他们对再现的注意力，尤其是对大众传媒的再现的注意力。例如，蹲剧团（Squat Theater）的遂行，是信息技术的虚拟清单，包括电影、收音机、电视、唱片和照片，以及通过上述媒介所放映的角色类型和故事的表演。蹲剧团呈现了一种被充斥着大众传媒形象的环境所围绕的平凡生活形象，邀请观众不仅注意大规模生产的形象与生活的分离，还注意这些形象吞食我们存在的可能的危险。在这里，蹲剧团以一种将被称为怀疑论解释学的立场来对待大众文化图像学，因此，将遂行艺术的关注点与当代艺术遂行占主导地位的趋势之一相结合。

拒绝主流戏剧，导致了遂行艺术家们去挑选、重新应用和采纳由于占支配地位的、制作精良的戏剧范本从而在我们的戏剧遗产中黯然失色或者被遗忘的戏剧遂行的形式。这种策略本身就被阿尔托对巴厘岛仪式的兴趣所预示了。结果就是，自60年代开始，遂行艺术的实验欣然接受了马戏团、夜店表演、仪式、讲故事、假面剧、哑剧、木偶表演、喜剧脱口秀、电视游戏秀和谈话秀的复兴。确实，一种新的学术种类，遂行研究（performance studies），发展了起来，并取代了戏剧文学（drama），以便容纳新的、拟戏剧的先锋派的激增，同时记录了先锋派遂行艺术从中获取灵感的、被遗忘的戏剧形式的历史。

面包和傀儡剧团（Bread and Puppet Theater）的作品复苏了诸如游行、马戏团和中世纪奇迹剧等形式。保罗·扎罗姆（Paul Zaloom）与面包和傀儡剧团紧密共事过，不仅筹划木偶秀，而且运用塑料勺子和浴缸玩具、以尖刻的喜剧程序来创作桌面政治讽刺

诗。斯图亚特·谢尔曼（Stuart Sherman）像一位生日聚会上的魔术师那样站在他的折叠桌子后面玩扑克牌，重新排列回形针、纪念品、杂货店的太阳镜等等，这种重新排列的方式让这些日常物品看起来像以转换形式的、富有想象力的变形格式塔的方式被核对，以及通过一种精神戏法被创造。约翰·马尔皮德（John Malpede）戏仿电视游戏秀和运动采访，与此同时斯波尔丁·格雷（Spaulding Gray）在他的《采访观众》（*Interviewing the Audience*）中采纳了居家办公的约翰尼·卡尔森（Soho Johnny Carson）的角色。

当然，这种对流行的遂行形式的摹仿和戏仿，是一种反对制作完成了的戏剧的重复出现的策略。但是，现在选择对电视、夜店表演、摇滚明星和喜剧的戏仿，同样也表明了一种对"二战"后美国文化拔高的自我意识，许多专家和遂行艺术的追随者们就在这种文化中长大。这或许是这些电视摹仿中经常包含自传式的或者类自传式的参照的一个原因。在70年代末期和80年代，当美式和平的黄金时代〔1〕崩溃后，遂行艺术家们回顾过去，疑惑我们从哪里来、我们到底是谁、是什么让我们成为现在这样子。电视中经常会出现答案，这并不奇怪。对流行再现的共享形式的参照，也使得这些作品赢得了广大的观众。遂行艺术也正变得关注娱乐，哪怕它并不总是娱乐的。这招致了一些评论家们抱怨，说识别许多当下的遂行艺术与周六夜现场（*Saturday Night Live*）狂欢作乐的小品之间的边界，越来越困难。

现在，正如过去一样，遂行艺术和艺术遂行正往一起融合。经由不同的路径，两者都全神贯注于再现的主题，包括叙事。艺

〔1〕 Pax Americana，美式和平，指"二战"后由美国主导世界和平的时代。——译注

术家们不是举着一面镜子反照社会，[1]而是拿着镜子（虽然是一面哈哈镜）反照社会里的镜子。他们的策略是颠覆性的引用，鼓励戏仿的断章取义和碎片化的摹仿，重复利用过去并尝试用来理解现在。遂行——融合了对美术和戏剧的离散式反动——为一种扩大的展示和讲述提供了活生生的论坛。与此同时，艺术家们在文化意象和人工制品的垃圾堆里翻寻他们所认为的我们那些真正的、尽管也许是情节剧式的"后所有事"（Post-Everything）的困境。

三、理论性结尾

我试图描述遂行，不是通过下定义的方式，而是通过叙事的方式——通过显示遂行源自于美术和戏剧的那些非常突出的关联，而后又融汇到相似的或者相关的策略、标语或者主题上。尽管它（这个叙事）过于简单化，陈述得如此空泛，但是，我们从一开始就可以确定遂行的核心，因为，这个核心在艺术的领域里，艺术遂行和遂行艺术的兴趣点从历史上来讲就趋向于重叠、交叉、吻合、相切或者相关。遂行的核心并不是一成不变的，因为遂行的两个具有生命力的来源自身也在经历转变，这是其内部辩证法和相互影响的结果。如果说在 60 年代，艺术遂行和遂行艺术全神贯注于提供真实的事件，那么到了 80 年代，再现的主题就是它们关注的焦点。遂行没有单一的本质，只是由众多互相关联的、不同曲折变化的兴趣

[1] 现实主义艺术家一般认为自己的任务是用一面镜子照出社会的一切，好的和坏的。卡罗尔的意思是，遂行艺术是另拿一面镜子去照现实主义等艺术形式的各种镜子，而不去直接照社会。——译注

组成。这些兴趣依赖它们在艺术世界或者戏剧界的起源，自身随着时代在变化。

在这篇文章的开头，我解释了自己描述遂行是通过叙事的方法，而不是通过下定义的方法，这是由于遂行作为一种艺术形式缺少独特的媒介的原因。就此而言，它可能被认为区别于诸如绘画或者舞蹈等其他更早建立的艺术。然而，遂行有可能引起我们对一般艺术（the arts in general）理论的兴趣。遂行的一个令人激动的方面就是，它是一种最近诞生的艺术，这向我们提供了一种实验性的演绎证明，是什么东西打造出了一个活动领域，一个可以被辨识为新的艺术形式的领域。通过遂行，我们注意到，这种领域被辨识为具有各种相互关联的兴趣的多元集合，最容易被叙事的手段描绘出来。但是，这一点对那些更古老的艺术不也是很真确的吗？甚至对那些被认为具有轻易可以识别的媒介的艺术也是一样？有哪种艺术是通过定义其本质的方式而得出其独特性的吗——不管它是通过媒介，还是人为谋划而得其定义的？难道每种艺术不是一种由演变着的诸多兴趣组成的多元集合体，而最适合通过叙事来进行理解的吗？作为一种艺术形式，遂行所表现出的奇特之处，可能确实是示例性的。所以，我们亲身经历了遂行的兴起和演化，这种幸运，除了在于它所产生的那些杰作以外，还在于它是这样的管道，即它的成形过程可以为我们提供机会重新定位思考，一般而言，它与某种艺术形式的形成有关。

道格拉斯·邓恩的《101》

　　道格拉斯·邓恩的最近一部遂行作品的基本策略，就是彻底转变遂行的那种保持观众不动，而使遂行者们移动的惯例。也就是说，注意力不是聚焦于邓恩运用身体做了些什么，而是指向观众在情景中的行动或者反应的方式。

　　人们穿过邓恩的公寓进入展览。这个展览本身是一个木质的迷宫结构，大概13—14英尺高，全部占地面积约2000平方英尺。最开始的穿过迷宫的那些通道是南北走向的，最后对着两条东西走向的通道，这两条通道都通向一个可以眺望百老汇的窗户。整个结构按直线来编排。最基本的建筑材料是立方体的箱型框架，底面大概4英尺乘4英尺，叠放成3层高。

　　迷宫的平面图是简单易懂的，而不是错综复杂的——没有人会在里面迷路。穿过迷宫的通道是如此的简单，以至于人们一开始会感觉他穿过迷宫的速度太快了。这些最初的通道仅仅被看作进入遂行的走廊。一旦人们走到迷宫的尽头，一个问题出现了，即这个遂行在哪里？人们沿着原路返回——错过了些什么，忽视了些什么？没有遂行者们。人们开始认真地探究这个迷宫，把它当作一个雕塑。

　　这个结构是吸引人的。它具有令人满意的几何形状，并且木头

具有粗糙的、令人愉悦的质地。人们对这个结构进行推拉以判断其坚固性，或许产生了爬上这个结构的诱惑，或许我就是遂行者？

该部作品的一个主题就出现在这首次的遭遇。遂行的缺席和最初期望的彻底转变，导致了人们与环境的关系变化。起初，迷宫被看作事件发生的场所；它的作用是实用性的，并且我们把它当作次要的。一系列使迷宫成为注意力的中心的事件是有趣的，这不仅表现在它凭借转移和从美学上重新聚焦注意力的方式上，而且还表现在它促进对使人们不加注意的通过迷宫的动机和意图的深思的方式上。从这种意义上来讲，这部作品涉及在迷宫中所作出的决定，这些决定支配了观众在迷宫中的移动，这些决定是从其潜意识的和意识，从社会方面和个体方面被确定了的。

这种探究最终产生了一个突然的发现。有个人躺在结构的顶部，闭着眼睛，身体一动不动。人们站在地板上看着他，从一些有利的位置看着他，来回踱着脚步。怎么把他遗漏了？这种情形又一次强迫人们回到一种关于根深蒂固的知觉习惯的测验。

到目前为止，这种情形让人们联想起一个神秘的故事，找到自己的身体。道格拉斯·邓恩上演过创纪录的受观众喜爱的幻想作品之一，即见证他自己的死亡。邓恩像帕西人那样躺在屋顶，周围的情形唤醒了他。这个在自身之内和关于自身的意象是怪异的和煽情的。因此，人们停下来重构这一发现和它的变迁。

好奇心在发展——人们想要近距离看邓恩。但是，"我能攀爬艺术品吗？而且还是私有财产"。这种向更高处攀爬的意图立即被一组复杂的前意识的，突然被置于知觉最前端的信念所阻止了。

结果就是这个迷宫有一个垂直的步道，人们应该可以向上攀爬。一旦人们站在顶端，一组全新的问题出现了：应该离邓恩多

近，以及合适的距离是多少？人们可能会感到有些限制，比如需要维持邓恩周边的、由文化所决定的个人空间范围的必要性，或者可能感到那种建立舞台与观众之间的某种假定的虚拟边界的必要性。这种靠得更近的冲动引发了关于决定日常运动的信念的知觉测验。并且，更多的问题随之而来：应该跟他说话吗？可以触摸他吗？……

邓恩在这部作品中所取得的是安排一种特别的（从非日常的意义上讲）情形——一种缺乏确定礼仪的情形，让观众去发展自己的礼仪。运动（通常都是无意识的）不是由有意识的决定所促成的，与此同时，决策必然相应地反映那些无意识的决定运动和行为的动机、信念和方法，并使它们更加明显。

马布矿场剧团

马布矿场剧团是一个极度全神贯注于动作和运动的隐喻可能性的遂行剧团。他们尤其专注于引发对查理·卓别林（Charlie Chaplin）怀旧之情的各种各样的哑剧。对于卓别林来说，一个关键的技巧就是转变形象：在《当铺》（*The Pawnshop*）中，卓别林先用一个开罐器打开了一个坏的闹钟，然后闻里面的东西以便找出是什么坏了。闹钟的形象就不再仅仅是指示性的，通过这两个简单的动作，观众意识到闹钟里的第二个物体——一个沙丁鱼罐头。在卓别林的转变形象中所涉及的这种注意力的转移，为马布矿场剧团提供了基本的美学动机。在对话里，桶中的一盏球形灯变成一只眼球。灯从桶中掉了下来，顷刻之间转变成一滴眼泪的形象。道具和姿态动作对马布矿场剧团来说起到隐喻的作用，让观众陷入在感受和想象之间进行持续的游戏之中。

马布矿场剧团的《动画》（*Animations*）包含两个部分：1972年的《红马》（*Red Horse*）和1974年的《B-海狸》（*B-Beaver*）。正如标题所显示的，该剧团聚焦的是在"动画"（animation）中的"动物"（animal），通过动作将动画制作的过程定义为唤起兽形的意象。

在《红马》中，乔安·阿克拉蒂斯（Joann Aklaitis）、鲁思·马

尔赛奇（Ruth Maleczech）和大卫·沃利洛（David Warrilow）以马和骑手为主题排演了一个系列剧。他们躺在地板上，这是一个由20块正方形的抛光木头镶板组成的矮平台。后面是一道粗木栅栏，大约9英尺高，看起来像是牛仔竞技比赛围栏的一部分。《红马》中的诸角色是站着表演的，但是最引人注目的形象是平躺在地板上表演的。最佳观赏角度是在遂行区域的上方。

两个遂行者表演马的四条腿，第三个遂行者表演骑马者。这摆脱了重力和对平衡的呈现问题给这种错觉所带来的影响，造就了高度的摹仿精确性，尤其是就引人注目的像马那样运动的节奏而言。因为地板上安装了联结拾音设备的电线，所以演员们可以敲打出（观众听得到的）节奏，来强调这匹马在运动的错觉。这种形象由始至终在《红马》里重复出现，这匹马小跑、飞奔和慢跑。骑马者也在变化，他将从这个场景里的有节奏的角色，接下来转变成另一个场景里赛马骑师的高级角色。哑剧可能会从统领亚洲的成吉思汗（Genghis Khan）的形象，变换到飞马（Pegasus）和神螺（Bellerophon）的形象。

这个剧团所以能如此有效地转换各种形象，原因在其表演场地是空的。那些躺在地板上表演的形象不仅转变了人们关于遂行的知觉框架，还转变了人们关于空间的知觉框架。在某一时刻，这匹马的形象破碎了。遂行者们在地板上假装翻筋斗，并重新组装了一匹马，但是却有着不同的骑马者和不同的空间方向。这一过程激起了栩栩如生的电影记忆，比如哈利·史密斯（Harry Smith）的电影《天地魔术》（*Heaven and Earth Magic*）。在《红马》中，当躺在地板上的表演唤起了缺乏空间深度和缺少引力感觉的那类动画片的记忆，这个"动画"的过程就直接指向其大众通俗的含义。把平常的

地板转变成地平线或者背景幕布，虽然从物理上解放了人们的重量感，但是在顷刻之间也摧毁了它。

与对地板进行这种空间重估相对应的是，遂行者们在灯光熄灭时会把自己悬挂在栅栏上。而当灯光频闪，演员们的姿势暗示了他们是平躺着而不是悬挂着，这是一种把墙壁当成"地板"的错觉，显示出它与该剧的主要错觉，即地板是"墙壁"的错觉，是相反的。

由导演李·布鲁尔（Lee Breuer）撰写的《动画》剧本，给予语言中心地位。台词，包括说的和录的，起到了评论和对话的作用，而不是叙述的作用。这里的语言是高度色情化的。短语是依据语音（Klang）接近联想构成的。《动画》两个部分的语言，是一个加入了双关语和同音异义词的词汇混拌。日常隐喻失去了其描述性、指示性的特质，变成其字面意义。逻辑性的、叙述性的台词进展自始至终都是脱节和错置的，取而代之的是像那些出现在精神病患者的语言中的具体联想模式。

语言在这里并不是叙述的，但它仍然充作行动的基础。那些决定着词与词之间关系的联系性的排列，也同样决定着词与动作的关系。例如，《B-海狸》的剧本暗示了海狸正在经历一场精神崩溃。植根于"崩溃"概念中的暗喻，通过布景的崩溃戏剧性地表现出来了——它实实在在地四分五裂了。

这种语言影响着动作发生的戏剧化的结构，为转变形象提供了丰富的来源。在《红马》中，提及 the crack（意指"黎明"），与之相匹配的是一个女演员挥动毛巾就好像在甩鞭子。从美学的观点上看，这种情况是基于通过动作来认识一个概念或者词。这种语言与姿势之间有着真正清晰的关系，这种戏剧化以一种本体论领域为

基础解释了形象转换的情状，这种本体论领域处于梦境形象和歇斯底里转变的症状之间。

《动画》里的遂行技法和无意识的主要过程之间的关系，在《B-海狸》中表现得很清楚。在这个动画制作的布景里，一面8英尺长的分段的斜坡从一个4英尺高的舞台上倾斜下来。舞台上方悬挂的是四条又长又脏的花纹图案的窗帘。这些道具的含义是不稳定的：它可以是一座海狸坝或者一艘船；它可以变成一个身体，窗帘就像被操控的手臂；或者它可以代表一种处于严峻分裂状态下的想法。

《B-海狸》的开篇是一段弗莱德·纽曼（Fred Neuman）的独白。正如标题所暗示的，他有口吃，充斥着动作倒错。他的脸颊和眉毛僵硬紧绷。他以一种暗示了用极大的努力对抗看不见的限制的方式来移动自己的腿。他是焦虑的象征，词汇混拌似乎以一种隐晦的方式来确认：作为一个充满渴望的海狸[1]，处于激烈竞争中的啮齿动物，不断地设计堤坝阻挡各种非难。

其他的遂行者们更多的是充当纽曼/海狸的自我的衍生物。遂行者们通常代表了一种内向的人群：五个遂行者平躺着用木棍操纵一件浴袍，让它保持在高处伸展开，像一个帆。他们的身体起伏，如随波摇摆一般。像木偶般操纵浴袍象征着自主性的缺乏，而水中的一艘帆船，唤起心理上充满"漂浮"概念的转变形象进一步阐明自主性的缺乏。

总体上来讲，《动画》里重复提及自我分裂似乎就是一种为了创造转变形象的结构或者借口。马布矿场剧团既不关注极端心理状

〔1〕 海狸（Beaver），专喻工作勤奋的人。——译注

态主题的可能性，例如解释精神病的起源，也不关注精神失常的巨大痛苦。相反，马布矿场剧团表演精神病是为了喜剧效果。人们回忆起弗利斯（Fliess）向弗洛伊德（Freud）抱怨——梦境是有趣的——使弗洛伊德认为原始过程的结构充当了玩笑的依据。马布矿场剧团很明显利用了那项发现，沉醉于回归视觉搞笑。

　　作为一家公司，马布矿场剧团是成功的。然而，人们会有这样一种感觉，即遂行者们比他们所使用的剧本材料更强。虽然剧本的心理学主题证实了《动画》的主要关联结构，但它们却没有成功地将这部作品统一起来。《红马》和《B-海狸》都是高度松散的。没有尝试去清晰讲明视觉笑点和声音笑点关联成簇的转变。结果就是，人们体验到的《动画》的两部分通常是一组脱节的孤立的进展路线或吸引人的路线。没有成功的组织该作品的时间参数，使得《动画》从某种程度上来讲整体不如部分。

超验的福尔曼

理查德·福尔曼（Richard Foreman）的戏剧关注我们文化中某些最深层次的二分法：精神对肉体、自我对他者、男性对女性、主人对奴隶、统一对碎片、抽象对经验，以及语言对现实。随着这些范畴在主从的辩证关系中不停地融合和分离，他的作品探讨了上述那些对立面之间神秘的、起伏不定的边界。

在这个语境中，视觉主题一直就占据着关键位置，因为虽然福尔曼的作品深深地植根于语言，但是他否认了语言无可争议的主导地位，而与传统的戏剧性美学分道扬镳。其作品的视觉质量一直非常惊人，通过大量引用保存在绘画、照片、电影和电视中的视觉历史材料，提升了知觉的戏剧性作用。鉴于他对视觉形式的令人印象深刻的、巧妙的控制，他尝试在主要的视觉媒介中测试他的主题，这应该并不意外。

最近福尔曼在惠特尼美术馆制作的录影带追求和他的戏剧相同的关注点。如果认为这些录影带是预先录制好的作品，那将是错误的。福尔曼运用了视频媒介的某些特殊维度，来增强他的戏剧主题。

视频制作的某些特定特征被福尔曼巧妙地吸收在其作品中，这种方式，在他 1976 年的作品《体外旅行》（*Out of the Body Travel*）

的画面运用中非常明显。如果说罗伯特·威尔逊（Robert Wilson）令他的影像产生了一种整体的知觉，那么与此相反，从总体而言，福尔曼则促进对观众的非常明确的聚焦。在威尔逊看来，人们坐在那里，眼睛在打转，搜寻一个可以驻目的地方，直到眩晕，几乎被一个去中心的人物形象整个儿迷住了。但是，在福尔曼这里，观看总是对某些特别的事物的观看。一条强烈的视线，有时被字面理解为一根绳子，正是福尔曼的高度指向性风格的标志。在《体外旅行》中，这种紧贴的修剪过的画面，以一种在戏剧中少见的方式屏蔽了注意周边事物的可能性，同时指数式地增强了福尔曼的作品的精确度。

《体外旅行》征用了绘画的基本主题：使空间可视化。物体之间的距离被重复强调。据说，一个影像将从沿着引人注目的对角线排列的人群开始，从前景中的一个头像延伸到背景中的一个头像。然后，翻开的书本进入画面，填充了头像之间的空间，提供了更多的视觉信息，从而加强了人们对于形象的深度的感受。

空间不仅被构建，也会被分解。例如，这些书本可能会被移出摄像机镜头，引发一种奇怪的失落感，一种离开知识而堕落的感觉，并随之去除了构成影像的视觉同等物。

当然，调整空间直觉是福尔曼的舞台艺术的一种基本策略。一块有着狭窄前景的背景幕布会飞到一边，将表演空间转变成一个巨大的洞穴。这种转变以及由此激发的奇怪的知觉悸动，是福尔曼运用无比的权威所详述的一个主题。从剧场转换到视频，这种对操纵深度的提示而产生出不同的现象学效果的关注，甚至变得更加明显，只不过是因为从一开始，人们对视频中景深的感觉就比在剧场中的弱得多。

福尔曼感兴趣的是单个形象。不同于由传统的蒙太奇手法剪辑的连续的动作将连续的静态画面交叠起来，每个形象都会被单独处理。有时，很难定位其自身——物体可能垂直地站着出现或者水平地躺着出现，这取决于摄像机的角度。部分观赏的乐趣就在于消除作品的歧义。

镜头外的空间也很重要：面孔不断地被画面边线一切两半；顽皮的手进入画面，推倒了摞在一起的 6 本书或者将水泼向其他角色。但是，每个场景都是分离的。或许，摄像机镜头外的空间是一种不完全的象征。只有叙述者福尔曼自己在说话。他所讲述的故事据说可以统一这些隐晦的段落，然而，无论他的权威的个性和晦涩难懂的格言所表现出的整体性感觉如何，都比一种强烈的分裂和不连贯的感觉更重要。

1977 年的《城市档案》（*City Archives*）与福尔曼早期的录影带在如下几个方面有所不同：它是彩色的；角色偶尔会被允许说话；摄像机镜头会有一些移动，这或许能解释空间感觉不像在《体外旅行》中那样受限。但是，这两个录影带作品享有重要的相似点。较早创作的作品（《体外旅行》）从一个图书馆开始，而《城市档案》则开始于一间教室。两部作品都激发了关于学习与知识的主题，对福尔曼来说，这是知觉的象征。书本激增，但是它们以奇怪的方式被处理。它们被摞起来、被踩踏、被推倒。它们的物理本质而不是编码的智慧被强调。当联系到重复出现的头像（特别是由翻开的书本所衬托的头像）主题，这些意象就具有孕育的内涵。书本所代表的智慧和它的物理性质，代表了精神和肉体之间不可避免的张力。

在福尔曼看来，不仅书本，就连写字的动作，也具有象征的意义。它（写字的动作）代表了语言，代表了知识，还代表了知觉，

它甚至可以代表生命本身。每次呼吸，都是由知觉通过知识和语言所撰写的个人自传中的一个句子。然而，福尔曼对这些联系也是具有矛盾情绪的，这是由于一方面知识和语言之间有差距，另一方面知识和经验的即时性之间也有差距。在《城市档案》中，他提出疑问，我们到底是倾向于解释还是形象，写作还是生活，抽象还是感知？书本与盒子联系起来，而后者与棺材和死亡联系起来。写作是不够的。从某种程度上来讲，经验——身体的生活——必须与精神的生活混合起来，虽然这如何成为可能还没有解决。

《城市档案》是在沃克艺术中心（Walker Art Center）的支持下拍摄于美国的明尼阿波利斯（Minneapolis）。它看起来像一部关于这座城市在被盗尸者入侵以后的纪录片。角色们主演了梦游者（所具有的）呆滞的固定性，好像被一种看不见的意愿引导着运动。当他们在一起行动时，他们似乎特别坏，展现了在大众密谋时他者那令人恐惧的视像。他们最大限度不过是整部剧背后有组织的思想、声音、词语的辐射物。福尔曼发现，在所有的二分之中，自我与他者、主人与奴隶之间的对立是最难超越的。

艾米·陶宾（Amy Taubin）：单人表演

从心理上来讲，单人表演[1]可以被看作一种典型的遂行形式。观众与单人表演者的关系是未分开的，以满足遂行者不仅被观看，而且要成为注意的中心的最深层的欲望。单人表演是一种将自我呈现给其他人的手段，一般说来就是展示设计用来博得观众的羡慕和敬畏的精湛技艺。传统上，单人表演形式的个人的、心理学上的意义在遂行中是不被承认的，也可以说是被精湛技艺的展示所屏蔽了。但是，在杰克·史密斯（Jack Smith）、斯图尔特·舍曼（Stuart Sherman）及其他人的作品中，单人表演被淹没的动机变得很明显，因为它是强令观众注意的有关私人痴迷的作品。虽然艾米·陶宾的单人表演不如史密斯和舍曼的那么个人，但是它们同样关注强调单人表演是一种自我的再现。自 1975 年以来，她已经完成了三部作品，这些作品深刻地、富有表现力地考察了遂行者与观众的关系，作为一种描述当自我试图理解自我时所遭遇的分离感和距离感的手段。

陶宾在遂行方面的经历是特别多种多样的。从 1964 年到 1970 年，她作为一名专业女演员出现在百老汇和电视上。她在《简·布

[1] Solo 可以译为独角戏，为表明西方戏剧界 solo 和中国传统独角戏的不同，特译为单人表演。——译注

罗迪小姐的青春》（*The Prime of Miss Jean Brodie*）中扮演了辛迪（Sandy），并在 1970 年的美国莎士比亚节（American Shakespeare Festival）的作品《皆大欢喜》（*All's Well That Ends Well*）和《哈姆莱特》（*Hamlet*）中分别扮演了戴安娜（Diana）和奥菲利亚（Ophelia）。作为一名女演员，陶宾在先锋遂行中很活跃。她分别在理查德·福尔曼的场景戏剧〔包括《萨拉维博士的魔法戏剧》（*Dr. Selavy's Magic Theatre*）〕、麦克尔·斯诺（Michael Snow）的电影《波长》（*Wavelength*）和《拉莫的侄子》（*Rameau's Nephew*）以及肯尼斯·金（Kenneth King）的《*RAdeoA. C. tiv（ID）ty*》和《远轴突触器》（*The Telaxic Synapsulator*）〔1〕中扮演了很重要的角色。陶宾作为一名女演员的经验，是影响她的原创戏剧作品的方向的关键因素。与罗伯特·威尔逊（Robert Wilson）或理查德·福尔曼（Richard Foreman）的作品在观众与导演的关系中强调舞台导演有所不同，陶宾聚焦于遂行者与观众之间的关系，当这种关系处于特别集中的状态时，会自然地转向单人表演。

1975 年 5 月，陶宾的首场单人表演在纽约市选集电影档案馆（Anthology Film Archives in New York City）上演。这场单人表演被称为《为她自己拉皮条》（*Pimping for Herself*），它探讨了被看的经验。这场单人表演刚开始是一段陶宾重复性的朗诵"我看到你，我听到你"的影片。虽然有对闪烁的形象的认识上的抗议，但是遂行者是观众仔细审查的对象，而不是相反的情况。电影将遂行者的状态作为一种客体来解释，即作为一种主要功能就是被看到、被观察的客体。当电影结束，舞台和观众席的灯光一同亮起。陶宾进场

〔1〕 金是美国后现代舞蹈家和编舞家。以上是他的两部舞蹈作品。——译注

了，她穿着一条白色的长连衣裙、蓝色的牛仔夹克，看着观众，并开始描述前两排的每一位观众。这一举动可以被认为是女演员的复仇，因为它颠倒了遂行者和观众之间的正常的关系。在做完二十段描述后，灯光又熄灭了，并且播放了一小段喜剧影片。我们看到了一小段电影片段，陶宾拿着一个玩具小鸭子，接着语义双关地躲避（"ducking" off）摄像机镜头。接下来，描述重新开始，直到陶宾依次将每位观众都变成她注意的对象。

《为她自己拉皮条》的要旨是观众与女演员之间的辩证关系，两者交替地转变成对方的客体。这场遂行以陶宾脱掉她的衣服的影片作为结尾。但是因为这是一个特写镜头，观众不能看到她裸露的身体，从而挫败了潜在的窥阴癖，并因此更敏锐地突出作为我们渴望去看的对象的女演员。接着，陶宾重新进入舞台，并脱去衣服。她像一位自负的女教师那样按铃，当观众们退场的时候专注地看着他们中的每一位。她已经教会每一位观众被视为遂行者会有怎么样的感受，同时也诱发出对窥阴癖观点的蔑视。这场单人表演是她与从扮演辛迪开始的专业女演员的职业生涯的断绝，扮演辛迪使她成为首位在百老汇舞台上半裸出现的"合法的"女演员。

《双重占有》（*Double Occupancy*）是陶宾的第二个单人表演，同样关注被看，并且揭示了陶宾对这一主题的矛盾心理，这种矛盾心理与一个女性到底是什么，甚至更普遍来说与一个人到底是什么的更深层次的窘境联系起来。

1976 年 10 月，《双重占有》在艺术家的空间（Artist's Space）上演，它开始于一间光线良好、充满音频扬声器的房间。陶宾进入房间并解释说，她打算进入相邻的房间，并将在那里朗读一份事先准备好的文本。她告诉观众，他们可以跟她一起去另一间房间，或

者待在这间房间里，通过音频扬声器可以听到她的声音。然而，在选择留下或者跟随的同时，每一位观众同样也是在选择听这场遂行，还是看这场遂行。一旦他们进入相邻的房间里，陶宾就会对着麦克风低声朗读文本，观众只有待在有扬声器的房间才能听到。

跟《为她自己拉皮条》一样，陶宾颠覆了遂行者被观看的角色地位。在这里，观众只有在牺牲文本的情况下，才能看到陶宾。对陶宾来讲，遂行者与观众之间、被看和被听之间的差别象征性地预示了一种更深层次的性别差别，随着遂行的继续，这种差别变得明显了。

文本包括一段有关她朗读时所在的房间的描述、一些弗洛伊德（Freud）关于阳具幻想的引文，以及更重要的是一段陈述，关于她对自己的女性身份认同的思考。这段陈述非常具有启发意义，因为它把光照向了这场遂行比较古怪的方面。她说：

> 我把自己看成被占领的土地，其中大部分被男性占领。这些男性，有的是我自己熟识的，有的只是了解或者在书籍、报纸、电影和电视上偶然碰到的，有的是通过其所创造的物体和建筑认识的，它们构成了我生活的各个方面。通过占领，他们把自己的思想、品位、常规、道德、判断等等放置于我体内，以至于我现在确定，我所有的决定（包括我现在写出来的文字）来自于他们中的某个人。他们占有的结构是我自己或多或少希望永远被看成……的渴望。

在这里，被看的概念不仅展现为遂行者的状态，还展现为一种在男性社会中被反复灌输的女性身份的组成元素。在这样的男性社

会中，女性学习将自己想象成对男性欲望有吸引力的对象。陶宾承认自己也有这种冲动，但还是精心策划了一场遂行来反抗它。在这场遂行中，她将被听到而不是被看到，主导这部作品的是她的文字而不是她的身体。在这种情况下，陶宾使用了两个房间，以及看和听的明显对比，偏离了更戏剧性的惯例呈现模式，从而象征性地表达出一种不仅在观众与遂行者之间、更在男性和女性之间的新的关系。

　　暗喻占有的使用，进一步支持了这种演绎方式。比方说，陶宾的声音通过扬声器"占有"房间的方式，是一种她被男性在性上、智力上占有的经验的类比。正如《为她自己拉皮条》试图颠覆观众/遂行者注意的方向那样，《双重占有》实践了一种"占有"的方向的颠覆。

　　从风格上来讲，陶宾取得这种颠覆所使用的方法，显示出她对待戏剧的一般方法。她坚持将表演场地转变成一个象征性的领域。在这里，文本文字和舞台演出具有亲密的关系，以便该作品的一种组成元素，比如说音频扬声器的使用，可以突然地承担起多层次的内涵。

　　在《双重占有》的第三部分，陶宾又移到了另一个房间。她仍然对着麦克风低声说话，她坐在窗台上读一篇关于一个被汽车碾过的鸽子的故事，好像就在下面的街道上。观众把注意力从陶宾那移开，不仅因为几乎听不到她的叙述，还因为从窗口看到的日常活动令人分心。最后，陶宾回到了她最先开始麦克风独白的房间，并且开始了文本最后和最密集的部分。她的论述有联系性的跳跃，从与她的爱人在巴黎的假期开始，跳转到动物的食物，到死亡的动物，到鸽子，到素食主义者，到阴茎象征主义，到她做爱后看着自己，

到（陶宾）看着她的爱人看着其他女人的画像，到口交，到被胎儿占有（怀孕），最后回到那只鸽子的死亡，接着就是一段总结性的关于阴茎妒羡的笑话。有关重复出现先前主题的暗示和对应等问题，是非常复杂的。但是，它们之间确切的相互关系不如它们给予这篇剧本的作为意识流的整体感重要。这种文本的呈现，与陶宾运用单人表演的最深刻的维度有关，即关于自我的隐喻。

在最前卫的先锋派艺术家强调遂行对文学文本的优先权时期，陶宾使表演和舞台呈现谦卑地服从于词语。《双重占有》首先是一场阅读行为。陶宾的声调非常地不具有戏剧性，甚至当她讲述与爱人的争论时也是如此。她的姿势，弓着身子、将头埋在文本中，似乎像是努力隐藏她的存在和身体。观众面对的是一种声音，但更重要的是将语言放在一种几乎丧失了能令身体对象欢愉的功能的情景中。按这种观点，将陶宾的戏剧性的去身体化的声音（当它从扬声器中发出时）看成心灵的象征应该是合适的。将文本作为一种意识流来运用，意味着它代表意识。陶宾强调了看与被看、文本与遂行、男性与女性之间的张力，对上述每对张力关系的强调都依次预示了她对有关个人身份认同的一种最基本问题的关注——心灵与身体之间的关系。我认为这就是她的《双重占有》的标题极度关切的二分法。

陶宾将单人表演看作自我的隐喻的概念，在她最近的作品中最能体现。该部作品有个让人喘不过气的名字，即《开始于一场旅行者直到最后一刻才意识到她面朝后坐着的火车旅行的遂行》（*Performance Which Begin With A Train Ride On Which The Rider Realized But Until The Last Moment That She Had Been Seated Facing Backward*，或《半是处在不平衡情境中》*Half Of An*

Unbalanced Situation）。1978 年 1 月，它在厨房（The Kitchen）[1]
上演。

观众沿着表演场地的长边坐了两排。每位观众都有一份剧本的
复印件以便阅读。观众被照亮，除了四台电视监控器之外的舞台上
却很暗。其中，两台电视监控器在最右边，两台电视监控器在左
边。紧靠后墙面对观众的方向，有一位女士操纵着一台安装在滑动
台架上的摄像机。她对着观众扫拍，使得在某一时刻或者另一时
刻，每位观众都出现在监控器上。两位女士面对面坐在放置于监控
器中间的垫子上。她们吸着烟，以默剧的形式表现谈话。她们的功
能更像是道具。人们很少去看她们。她们图解着剧本——两位乘客
面对面坐在一节欧洲火车车厢里。

陶宾从左边进入。她在监控器后面走来走去，带着一本笔记本
和一个麦克风。她开始朗读文本。舞台还是很暗，除非陶宾非常靠
近观众，否则他（她）只能从监控器上看到这位单人表演者。陶宾
的声音只能通过监控器下面的音频扬声器听到。她沿着椭圆形走，
我们被告知每个椭圆形代表着她正在朗读的火车上的一节车厢。在
遂行过程中，陶宾走到舞台的右边，最终她坐在一把铺着软垫的古
老的红色椅子上。她连续走了七个椭圆形才来到椅子边，每个椭圆
形大致对应文本的一页。

许多先前单人表演的元素在这里又出现了。观众面对他（她）
形象出现在监控器上，突然体验到了自己作为一种对象，也就是说
作为一种再现对象。灰暗的舞台使陶宾自己实际上不能被看到，这
样观众主要通过她在屏幕上的形象来感受遂行者。正如在《双重占

[1] 陶宾在 1983—1987 年间是 The Kitchen 的影像策展人。——译注

有》中那样，单调声音的传送和任何手势的缺乏（除了绕圈的走来走去）使这一事件更多像一场朗读，而不是像人们所认为的那种典型的遂行。

就文本本身而言，陶宾从话语的运用和身体的运用方面来区分写作与表演。遂行与身体的这种联系，象征性地代表了陶宾的单人表演中存在的文本与遂行之间的张力和思想与身体的二分（陶宾同样提倡作为区别男性与女性的社会模型）。同样地，隐藏在暗处的陶宾面对她在屏幕上的形象，表明了这样一种尝试，即将看不到的、鲜活的、"内在的"声音与看得到的、"外在的"显示进行对比。

如陶宾先前的单人表演一样，猜字谜的形式大量存在，她的风格基于文字游戏、双重意义和暗示。从整体上来讲，遂行的作用就是代表陶宾的经验和愿望的形象。副标题《半是处在不平衡情境中》（"One Half Of An Unbalanced Situation"）承认了这种不成比例的程度，当陶宾断言她的身份认同在思想上与女性身体截然相反，并且是对她作为遂行者的角色（女性身体）的一种矫正。

在这部场景戏剧中陶宾呈现自己的方法，很大程度上不仅受监控器和扬声器方面的影响，而且也受这样一个事实的影响，即当她说文本时，我们就会阅读它。陶宾提及自己时经常使用"她"。几个主题是通过（下面）这些技巧来引入的。首先，也许最明显的就是观众与遂行者"疏远"，中介物强调自我与他人的二分。与此同时，自我（身处暗处的陶宾）以一个再现系统的产品呈现出来，即专门地写作和录制出来的。就此而言，自我与自己的关系类似于自我与他人的关系，两者都是有中介的。在这里，陶宾似乎表演出了这种理念，即自我一旦尝试理解自己，就会被迫使用一种再现的系

统。然而，这就会引发一种距离感和奇怪的自我异化的感觉，这与她的戏剧在观众心中引起的疏远感相关联。

《开始于一场旅行者直到最后一刻才意识到她面朝后坐着的火车旅行的遂行》的文本中散布着很多范畴对立。例如，每一页都与一个城市〔从阿姆斯特丹（Amsterdam）移动到巴黎（Paris）〕和身体的一个部分（从靴子或靴子下面的东西移动到脸或脸下面的东西）相联系。这样，当她朗读时，她用形体表现从大陆高处走向低处，并且挺起身体。同样，在作相同的运动叙述时，又表现成穿过舞台从左边移动到了右边，由于安置了视频监控器，在监控器中看起来像是从右边移动到了左边。这种反转的效果同样与文本其中一个主要的主题有关系，它在完整标题中提及了角色对她是面朝前或面朝后感到困惑。文本中的另一个范畴对立就是看不到的、内部的与看得到的、外部的（例如，"衬衫或衬衫下面的东西"）对立。当然，这种对比是以哑剧的形式、在筹划并置（黑暗中）充当指示物的陶宾和（显示在监控器中）充当再现的陶宾的结构中表现出来。

陶宾对遂行各种元素之间的跳跃的结构关系的痴迷，以及不公开表露情感的、冷漠的演讲方式，显示了一种与某些结构主义戏剧的作品不可否认的、表面的相似。然而，陶宾的目标确定无疑不是极简主义，后者似乎是结构主义戏剧突然出现的根源。确切地说，她的工作有表现性的一面。

到目前为止，以"脸和脸下面的东西"为结束的内部的/外部的主题应该不需要分析。它与陶宾对思想与身体之间关系的关注相一致。但是，对位置两极化（上/下、朝后/朝前、右/左）的强调确实需要评论。陶宾对位置的着迷贯穿整个文本。据说她把一本几

何书带上了火车。她试图就下面两个方面用图表说明她与外面一头奶牛的关系，即当她认为她是面朝前时，这头奶牛处于火车的哪个位置；当她学习到她是面朝后时，这头奶牛处于火车的哪个位置。她讨论了人们理解的角度与戏剧中假设的版本的角度的比较。她间接提到了自己在镜子中的映像。她再三强调了改变视角时在位置上的明显变化。当然，她对这一现象的困惑，可以分享给那些当看着监控器时注意到这场遂行的实际方向由于视频监控器位置的缘故颠倒的观众。

位置，特别是变换位置的重要意义，在一个花絮中变得清楚明白了。在这个花絮中，陶宾说她给了一位男性观众一篇引文去阅读。这是朱丽叶·米歇尔（Juliet Mitchell）的《心理分析与女性主义》（*Psychoanalysis and Feminism*）中的一段。该书部分地总结了列维·施特劳斯（Levi-Strauss）的思想，他认为女性依靠她们在男性交换系统中所占有的位置来获取她们的社会身份认同。对列维·施特劳斯的间接引用，不仅揭示了陶宾故意（近乎残忍地）使用二元结构的起源，还揭示了她强调位置的动机。因为对列维·施特劳斯来说，任何事物的身份认同都以它在一个系统中所处位置来行事。简而言之，陶宾接纳了自我作为一个位置的暗喻。但是与列维·施特劳斯不同，她对这个作为一种哲学争论的概念不太感兴趣，更感兴趣的是表达它的内省的后果（一种非结构主义的关注）。对陶宾来说，如果自我是一个位置，那么它就是难以找到的。因为从不同的角度观看的话，它会变化。像思想/身体、男性/女性、自我/他人这些全身的区别，只是抓住了人的身份认同的某些部分。由这些结构提供的有关自我的部分观点是如何连贯起来的——确实，它们之间是否互相兼容——是写在陶宾所有的单人表演下面的

一个问题，或者更好地表达一种焦虑。对陶宾来说，自我代表了碎片和短暂。当然，她作品的价值并不存在于她对自我观点的形而上学的真理性或虚假性，而是存在于这样一个事实，即她有能力操纵她的遂行的每一个维度，以便这些单人剧能够表达，当自我经验试图定义自身时，伴随着距离、张力、不完整和匮乏。

现代主义魔术

从传统意义上讲，魔术师是幻术师——悬浮或者切分助手，凭空多出兔子和手帕来，或者从死亡中唤出灵魂。魔术师使用他或她的魔法袋，使我们最深的幻想似乎成真，满足飞翔或者隐身的愿望，煽动根深蒂固的焦虑（比如肢解的焦虑）。魔术师的主题是无意识的，通过包括活板门、隐藏线、镜子和复杂的灯光在内的各种装置，使本能的欲望、恐惧、信念和思维方式伪装成现实表现出来。

斯图尔特·谢尔曼（Stuart Sherman）是一位来自索霍区的魔术师。正如你所期望的那样，那个特殊地域给他的魔术带来了某种现代主义的责任，不只是反对幻觉主义的承诺。但是即便如此，谢尔曼也不表演那种使事物看起来出现的"把戏"，他的场景戏剧保持了魔幻的感觉，因为他像其更加传统的前辈们那样探讨了最原始层面的思想生活。他们一点不差地将心灵幻想投射到物质上。然而，大部分情况下，谢尔曼满足于通过一种以纯粹联想的方式无意识地操纵物体来使用原始魔法，当他游戏般地重新排列国际象棋棋子、许多纸张和胶带、像微型可乐瓶的纪念品、地球仪、海豚、一副扑克牌、玩具喷水枪、铅笔等时就能唤回孩提时的思维模式。谢尔曼采取一种恰当的现代主义立场，以最早期的、大部分被沉潜了

的思维方式来揭示魔术的基础，有意避开幻觉主义来确认其背后的动机。

谢尔曼的《第十一个场景戏剧》（*Eleventh Spectacle*），我认为是最棒的，延续了他以往大部分作品的总体安排。一位身材矮小、短发、没修剪胡子的男子登上舞台，他低头快速走，表现了一种执念，说得更确切些，一个忙碌的、心事重重的孩子的行为。在遂行场地中央，他发现了一张牌桌，让人回想起魔术表演，旁边是一个黑色的手提箱。肩背书包里有他的道具，已经发现的各种各样迥然不同的材料，他将会在 16 个互不相连的场景中将其组合起来。每个场景都是由一组不同的物体构成，它们在一种注定的序列中被使用。

每种序列都有其内在逻辑。其中一个，他沿着桌子拉开了一个黑色胶带。接着，他把一些白色的卡片放在胶带上，再把这些卡片粘在桌子上。然后，他把这些粘住的卡片拿起来，挂在自己的脖子上，像挂一串珠子那样。他把一堆玩具放到桌子上。让卡片环绕着玩具，然后又让玩具环绕着卡片。最后，每个玩具都放在一张卡片上，每个最初的胶带都附着其上。这个场景以一个黑色的胶带球作为结束。当拆开这个胶带球时，它显露出另一个玩具，一个被舍尔曼抛下桌子的小地球仪。

在另一个场景中，谢尔曼将绿色的国际象棋卒子放在绿色的格子卡片上。接着，他加上了国王和王后，好像跟这些卒子相互联系。然后，他翻转了两张卡片，上面分别画着一个男人和一个女人，相当于国王/王后的对手。正如这些描述应该显示的，这些场景每一个都有一种大体相联系的结构：观众从中获得的快乐的数量，依赖于凭直觉所知道的每种结构是什么。

例如，谢尔曼戴着一顶米老鼠帽子，从口袋里拿出一把黄色的小椅子、一台玩具电视机和一个蓝色的海豚，并把它们放在桌子上，或许他会把海豚放在椅子上，再把椅子放在电视机前。这给人一种感觉——这只海豚或许正在观看米老鼠节目。接着，谢尔曼改变了安排，电视机被放到椅子上或者海豚被放到电视机上，好像带着对小孩子那种为全部可能性而痴迷的劲头来对原初的对象尝试各种置换。一只橡胶老鼠恰如其分地出现并且经历了几种排列，坐在电视机和椅子上，最后坐在一辆玩具汽车上。与此同时，谢尔曼以各种各样的次序，说着不同的、不合语法规则的相联系的词语。谢尔曼的独特之处就在于有效地利用广泛的、不同的物体，不去制造任何理性的意义，却制造非理性的东西，用联想和置换的方法体现出可分辨的思想类型。

　　谢尔曼在《第十一个场景戏剧》中的遂行风格，与我看过的早期作品不同。在过去，我总感觉自己像是个在他的私人游戏中被小孩绊了一下的完全不受欢迎的人。但现在，谢尔曼似乎更了解观众，与观众有很多的眼神接触。我想我更倾向于老的风格，因为它更符合谢尔曼最长久的主题，即控制。在《第十一个场景戏剧》中，谢尔曼的战场是一个自制的世界，他像巨人那样操控着他的桌面世界，为小物体制定他的规则。他看起来确实像个玩玩具的孩子，但这种相似的最终意义并不是孩子似的天真，而是想成为上帝的孩子似的愿望，我认为他早期作品的更加唯我论的风格更好地表达了这一点。

　　在《第十一个场景戏剧》于艺术家空间（Artist's Space）呈现之前，谢尔曼就在史坦顿岛轮渡（Staten Island Ferry）、华盛顿广场（Washington Square）、炮台公园（Battery Park）以及所选择的城镇

其他地方遂行过该作品。我选择在艺术家空间观看它，虽然错过了惊讶的过路人试图去破译谢尔曼正在做的事情的场景，但另一方面，我却能够看到该作品结束部分的谢尔曼的电影。

这五个短片依循戏剧性场景的基本设计——一组有限的人物、场地和物体被引入，通过剪辑，它们经历了一系列滑稽有趣的置换。一部电影以三位滑冰者开场，其中包括谢尔曼。在一个镜头中，一对情侣穿着滑冰鞋，而谢尔曼并没有穿。这对情侣走出了镜头，而谢尔曼却走向了镜头。这对情侣吃东西，而谢尔曼则一动不动地站着。紧接着的镜头就是谢尔曼吃东西，而那对情侣则不动。

在谢尔曼的电影中，他对魔术的关注变得非常显著。许多短片属于戏法电影的类型。当镜头离开这些物体片刻，它们就会神秘地消失。或者，它们会无法理解地从这个镜头转移到下一个镜头。例如，在一个图像中，我们看到了一个肥胖的妇女由窗间丢落浴巾。接着，我们看到谢尔曼站在厨房，而湿毛巾则罩在烤箱和桌子上。

电影看起来像是对谢尔曼的遂行活动的自然延伸，因为剪辑提供了一种几乎无穷无尽的手段，可以玩出错综复杂的联想模式。人们同样会感到谢尔曼一定是被这种方法所吸引了，因为剪辑放大了他造物的力量，使他不仅能够操纵玩具，而且整理和重新整理真人实拍片段。可以说，世界在他的指尖，当他变魔术时，将那种想成为上帝的普遍无意识的愿望转变成艺术。

塑料的乐趣

在最近的遂行艺术中，玩具、小装饰品和普通的家庭物品正变成日益重要的灵感来源。斯图尔特·谢尔曼（Stuart Sherman）或许是最为人所熟知的例子。但是，《罗德岛的三个地方》（*Three Places in Rhode Island*）开始的场景也是一个恰当的例子。斯波尔丁·格雷（Spalding Gray）通过将一架模型飞机高举过头顶，开始了他的自传——围绕遂行场地操纵模型飞机，同时以一种尖锐的音高缓慢庄重地发出螺旋桨的声音。这个场景指向了当下痴迷于操纵和动手制作小型事物的心理学起源——童年的虚构游戏。这种游戏基于把拖把看作马、把长沙发看作山和把树枝看作剑的能力，以及提供一大批橡胶战士或者充满玩偶的婴儿室的全部声音的能力，同时也制造所有需要的坦克、大炮、汽车和门铃的噪音的能力。遂行者们似乎越来越被吸引到象征性游戏的舞台，作为他们作品的范例。他们正在按照儿童的方式创造幻想。

保罗·扎洛姆（Paul Zaloom）——是面包和木偶剧团（Bread and Puppet Theater）的一名成员——一位有趣的象征性操纵的大师。他的单人秀《扎洛姆的水果》（*Fruit of Zaloom*），特别描绘了谈论汤罐头和足球的场景，把吹风机当作强劲的北风，把绿色的垃圾袋当作小山坡，以及把有银质金属丝的装饰彩条的电子管当作从

发射台起飞的火箭等等。对扎洛姆来讲，任何事物都能代表其他的事物。并且，通过连续不断的哑剧和充满了媲美音效库的吱吱声、咕哝声和布朗克斯嘘声的全部轮演剧目不停的独白，扎洛姆可以使观众将一堆垃圾看作整个星球。在某动作中，扎洛姆戴着索皮销售（Soupy Sales）的徽章。这是一个恰当的举动，因为扎洛姆简直就是一个单人儿童节目——卡通等等。但是就跟索皮节目那样，这是一个针对成人的儿童节目，他们是唯一能欣赏那种回归于语言和矫饰的作品，并将其当作自由的表达的人们。

扎洛姆比谢尔曼更容易理解，部分原因在于他（扎洛姆）将物品淹没在语言和叙述的狂潮中，这些语言和叙述确定了他所有的微小对立物的标识。同样地，他所创造的许多形象一般来说是对《木马沉思录》（*Meditations on a Hobby Horse*）风格的摹仿，相反地，谢尔曼的象征性操纵更多地指向像积累、置换和减法等这样的过程。观看谢尔曼经常会唤起一个沉浸于私人游戏的专注的、安静的孩子的感觉。对观看者而言，谢尔曼的象征性动作似乎经常是省略的和难以理解的。扎洛姆尽管非常老于世故和早熟，但却是一个唠叨的白日梦者，详细解释了他的虚构世界的每个方面。谢尔曼的效果可以令人困惑不解和使人难忘，而扎洛姆的效果则是持续性的滑稽和让人自由。我不想说谢尔曼比扎洛姆更好，或者相反，只想说他们一起呈现了此新兴风格的两种有趣的、互补的两端。

扎洛姆的语言夹杂了刻意的冷笑话、骇人的双关语、各种口音和包括奇科·马克思（Chico Marx）、R2D2 和《午夜猫》（*Midnight the Cat*）在内的从各个地方收集来的声音。这些双关语特别重要。扎洛姆可以使"Cheese Whiz"听起来像"gee whiz"。他可以窜改任意一个单词以使它听起来像另一个单词。扎洛姆与语言的关系，可

以媲美他对物品的态度——因为任意一种物品可以转变成任何其他物品，所以任意一个单词也可以转变成任意其他意义。

扎洛姆最早以及最好的动作作品是《购物舱》（*The Shopping Pod*）。扎洛姆穿着红色的消防制服，拿着一个不成形的、破旧的红色皮质坐垫出现。他告诉我们，这里最初是一个购物中心，然后是商场，最后是购物舱——在《天外魔花》（*Invasion of the Body Snatchers*）所创造的时尚开端之后，一种从空间克隆星系漫步到资本主义制度的行星综合体。这个红色的坐垫变成贸易小行星，当它测试几位观众的大脑是否是合适的商业落脚点时发出了叹息声。最后，它定居在一个垃圾袋山上。一位建筑师——有一根红色管子的蓝黄色的微小足球——将这个行星布置成贸易点。行星间的购物者们——用于包装的那种小型聚苯乙烯泡沫塑料花饰——由发出嗡嗡声的糖果盘子摆渡过来。扎洛姆向我们展示了他们买的东西。他从购物袋中取出一个压扁的唱片，并叫它甘草比萨。

扎洛姆的遂行贯穿着一种对美国消费资本主义的持续的讽刺——购物、旅游和快餐被漫画式地严重夸大。塑料是扎洛姆所批评的所有事物的象征。然而，他很明显地也对这些事物具有一种持久的痴迷。他可能会严厉指责它所代表的事物，但是，与此同时，它的可塑性是对他的多元意义的幽默的合适的隐喻。

在《美国食物》（*Food Americaine*）中，扎洛姆扮演了一位法国主厨大讲美式烹饪。大部分的动作完全就是摹仿。这位主厨几乎每句话后都会说一句带有拉丁嘶嘶声的“非常好”，并且他把“know”说成“K-no”。这位主厨用一顶橙色的猎人帽，配以塑料欧芹，准备做鸭子橙汁。他坚持认为，这比真的欧芹要好，因为它能保持更长的时间。最后，这位主厨认为食物必须为它自己说话。确

实是这样。一个酷爱（Kool-Aid，一种冷饮的商标名）可以变成一位让人尊敬的琼斯牧师（Reverend Jones），并且命令一份普罗索索汤（Progresso soups）自杀。它们迟疑了，他把它们从架子上推下来。

在《是I. C. A.，切加还是什么?》（*Do I. C. A. Ceegar or What?*）中，扎洛姆的讽刺明确地转向了政治方面。他展示了有关中央情报局（CIA.）在库库巴岛（the island of CuCumba）的行动的卷轴式影片。该岛的首领富达·科斯塔（Fidelity Costa）已经能够把警察逼入绝境。中央情报局逐渐接近有组织的犯罪，消灭了富达。但是后来，纳尔逊·洛克菲勒（Nelson Rockefeller）出面干预，并且通过将屏幕调成空白"粉饰"了该部影片。这部作品中的图画，是扎洛姆对表演剩余部分漫画式的描述方法的一个完美的补充。

《塑料的世界》（*The World of Plastic*）相较于早前的动作更加的松散。它是对美国文献作的超现实主义的概述。波利·埃塞尔·莱恩（Polly Ethel Lene）——一束红色的塑料玫瑰——代表了美国家庭主妇。她以一种故作多情的假声说话，在起居室里飘来飘去，为她的家庭提供 Yoo-Hoo 速溶饮料和从麦当劳拿来的塑料餐叉。她用清洁剂清洗了所有的事物，包括由一只塑料短吻鳄扮演的家养的狗。后来，我们看到了她的丈夫，这位建筑师试图将一枚导弹发射升空但却失败了，由过分夸大的摄像机代表的新闻记者记录了这次灾难。每一个场景都回归到塑料的主题，它（塑料）对扎洛姆来说是当代社会的庸俗的象征。但是这套动作并不单调乏味，因为扎洛姆持续的创造新的、有趣的富有想象力的方式开发他的主题。我认为《扎洛姆的水果》（*Fruit of Zaloom*）很怪异和令人沮丧。我傻笑着离开了。

一位有前途的熟练工

在60年代和70年代早期，伴随着社会价值的骤然转变，这个时代的普遍情绪，实际上决定了最佳喜剧的种类。很突然地，美国大兵变成坏人；修女跟牧师私奔；一些百万富翁去做了嬉皮士，而一些嬉皮士则通过推销这样或那样的反唯物主义的品牌变成百万富翁。

旧有的规则、期待和联系被打破了；任何事都能变成其他的任何事，最经常的是变成它的对立面。日常生活具有一种喜剧的、自相矛盾的韵味，其特点是不相协调的并置和惊奇，继而在伯格（Berger）、冯内格特（Vonnegut）、维达尔（Vidal）和萨顿（Southern）的强调怪诞极端的荒诞主义流浪汉小说中被夸大。例如，像《哈洛与慕德》（*Harold and Maude*）这部电影就巧妙地代表了这种杂乱无章的社会，一位八旬老人和一个十三岁大的小男孩恋爱，后者用他的捷豹XKE换了一辆灵车。

然而，那种社会剧变的氛围已经过去了，随之而来的是一种几乎任意的自满。在这种社会背景下的喜剧的作用就很难去定义，主要原因在于社会的目标和焦虑是模糊的（如果不是被全部压制的话）。不幸的是，现在喜剧演员应该做什么并不比剩下的我们应该做什么这个问题更加清晰。

吉姆·伯顿（Jim Burton）的《硬孔玉米》（*Hard Pore Corn*）中，一系列的喜剧动作以及乔恩·迪克（Jon Deak）的音乐幕间休息，代表了这种窘境。伯顿似乎是这样一种喜剧演员，他寻求一种风格，测验了各种各样的传统方法以便找到最适合的那种。伯顿熟识喜剧总体安排的范围。在晚上的表演过程中，他从动作喜剧转到了带有令人吃惊的轻松的言语幽默，虽然并不总是会有相同的喜剧效果。

广义上说，伯顿是一个小丑，与比较熟悉的脱口秀喜剧演员不同，夸张的服装是基本的。在《演奏家》（*The Virtuoso*）中，身材矮小的伯顿穿着宽松的大号无尾礼服，拖着缓慢而沉重的步伐走上舞台。他留着红色的翘八字胡，看起来像那位维也纳小提琴家拉马克·森内特（La Mack Sennett）。他阴郁地打开箱子，拿出来六个橡胶青蛙，接着用带子系在一个古怪的音乐装置上。这个音乐装置是由一个口琴、一个卡祖笛和两种不同的口哨组成的。

两只青蛙在他的脚下，两只夹在他的手臂下，还有两只在他的手里。他是单人管弦乐队，在断断续续的旋律中吹奏他的噪音喇叭。他有节奏地踩着青蛙，同时剧烈地扭动肩膀，以使橡胶发出的吱吱声测试乐曲的节奏。伯顿看起来像一台发出奇怪交响乐的小型机器。整套动作就是纯粹的歌舞杂耍表演，不仅基于对道具的精通，而且还基于对道具的不同寻常的组合。

在《管家 d》（*Maître d*）中，伯顿表演了有关侍者的哑剧。他站在一张被预订的桌子旁边等待着客人的到来，不停地被诱惑着尝试去抽出瓷器下面的桌布。最后，他那么做了，却颠覆了我们对于灾难的期望，原来这些餐桌摆设都是粘在桌布上的。

在《神秘的杰克逊》（*Mysterious Jackson*）中，伯顿处理了有

关奇闻怪事的戏仿。他扮演了一位西部酒吧招待，讲述了一场传奇枪战。而在一系列讽刺性的电影陈词滥调之后，这场枪战原来根本就没有发生过。伯顿讲述的时候被一台录音机的音响效果和只言片语的对白打断。在对白中，这位英勇的神秘的杰克逊听起来像是患有大脑麻痹症的斯利姆·皮肯斯（Slim Pickens）。

无论《管家 d》还是《神秘的杰克逊》都不是特别深刻，它们看起来像是习作，也就是说对不同喜剧形式的精心改造。我认为，正是这种体裁跳跃的趋势使我将伯顿视为一位熟练工。

然而，伯顿确实对粗俗滑稽戏有一种特殊的敏感性，如果这种特殊的敏感性被培养，可以使他成为一位非常有前途的熟练工。在《路易斯与克拉克》（Lois and Clark）中，双关语标题涉及超人（Superman）。晚餐后，克拉克·肯特（Clark Kent）坚持洗碗。当他把碗拿到厨房，查看了整个烂摊子后，他判断说"这是一个超人才能胜任的工作"。他换上了有些尴尬的衣服，迅猛地在洗碗槽边干起来，向各个方向扔干净的碗碟。与此同时，一个录音机高声播放着它的主旋律。路易斯在另一个房间叫了起来。因为害怕她会识别他的秘密身份，这位超人奋力地想要穿上裤子，但是失败了。他能想到的唯一出路就是撞穿厨房的墙，冲向荒凉的蓝色那边。这个表演片段十分精致，扎根于一个非常原始但却有效的喜剧来源——与混乱、毁灭和快动作一同爆发的愉悦感。

在《夸克的讲座》（Lecture on Quarks）中，伯顿尝试将日常语言置于物理学家关于亚原子粒子的技术描述中。伯顿以具有"吸引力""颜色""陌生"意思的术语开始，一语双关地回归到了它们的寻常含义，设想出一种非常拟人化的但却杂乱的结构来建立宇宙的大厦。

他以一段"科学先生"对夸克力量的演示结束了讲座。四十五个像捕鼠器排列的乒乓球代表了夸克们。伯顿巧妙地丢下一个"陌生的"夸克到这个阵列。与此同时，伴随着一阵巨大的"呼声"，所有的乒乓球都被发射出去。因为这些球向各个方向猛冲，所以对这一混乱的运动，你只能以一种放纵的、孩子般的幸灾乐祸来回应。

《创意烹饪》（*Creative Cookery*）是有关酗酒厨师套路的变体。完成食谱的一个步骤，厨师就会灌下一点杰克·丹尼威士忌（Jack Daniels），一直喝到他不能直接阅读食谱了。但他还是继续调制，后来食物反抗了，这种黏糊的面糊弄断了他的勺子。伯顿尝试设法解决这团难以控制的糊状物，但是这东西神奇般的将他的手臂变成狼人的爪子。伯顿妥协了，坐下来吃起狗饼干。

这段表演，不仅使我确信伯顿应该聚焦在动作喜剧，还使我确信他的特殊才能是喜剧的非理性，不是强调基顿（Keaton）式的探讨顺序和必然性，而是斯纳伯·波拉德（Snub Pollard）或者杰瑞·刘易斯（Jerry Lewis）式的惊喜、混乱和不确定性。

画廊幽默

从某些角度来讲，喜剧看来像是混乱的典范。然而，具有讽刺意味的是，喜剧是最死板、结构最约束的艺术形式之一。它的基本技法，包括双关语和模棱两可的情境，是古老的、也可能是不变的。事实上，喜剧不像我们熟识的其他艺术，更像是柏拉图（Plato）所称为的埃及艺术（Egyptian art）：它的基本形式已经保持一万年不变了。甚至由此可能会引发喜剧不是一项艺术的争论。确切地说，因为它的基本结构是如此稳固，以至于拒绝创新，而后者是每种成熟的现代艺术的必要条件。

笔者提及喜剧的这种极端处境，不是为了接纳它，而是为了阐明围绕在迈克尔·史密斯（Michael Smith）的遂行周围的某些不确定性。史密斯是一个喜剧演员，但却是用现代主义的修辞来表达喜剧。作品声称他探讨了流行娱乐和严肃艺术之间的界限。这确实听起来像是一个可以接受的先锋派的作品，但是否存在一种与普通喜剧相区分的先锋派喜剧，我感觉困惑。当然，先锋派艺术家可以具有幽默感，但很难理解先锋派的机智风趣与其他种类的机智风趣有何区别，因为喜剧的基本技法似乎是持久的和恒定的。

史密斯的一部作品，《与麦克的一天》（*A Day with Mike*）着重说明了这个问题。核心人物是一个老套的喜剧形象。他是一个迟钝

的、容易犯迷糊的和漫不经心的人。他似乎部分摹仿了巴斯特·基顿（Buster Keaton），在与日常生计的失败斗争中，带着一张严肃的面具。该部作品的喜剧性是非常容易理解的，但却只获得了一般性的成功。然而，这场遂行的每个部分都在暗示，相比普通幽默，更多的事物处于危险境地，以及这里的"更多的事物"（或许是更多的现代主义事物）是使史密斯感兴趣的事物。但是，我不能准确地找出那种神秘的添加物。

《与麦克的一天》以艾丽莎·布兰德曼（alisa Blandman）试图决定穿什么衣服去上班开始。一段连续的独白伴随着布兰德曼的全部想法。他嘟囔着，穿衬衫去上班太夸张了。布兰德曼是那种在每个口袋都要塞满笔的人。他试穿过每件衬衫后才意识到，这些衬衫在相同位置处都有污渍。

该喜剧的这部分是非常经典的。它基于一种模棱两可的情境，也就是说，一种可以被视作两种情境的情境：观众所知道的与人物角色所相信的相对比。换句话说，观众比布兰德曼早几分钟看到大块的污渍。布兰德曼是个典型的笨蛋，相信所有一切都是好的。他扣好了衬衫的所有扣子才发现必须要脱掉它。由于提前知道了，观众大笑他的迟钝。

直到布兰德曼最终选好了一件适合的衬衫，这场持续的插科打诨才结束。但是他转过身，观众看到了他背上能说明问题的污点，而布兰德曼却不知道。一支笔从衬衫中掉落下来，它很可能是所有污渍的肇事者。布兰德曼看着它，迷惑了，接着引用了一段基顿非常有名的噱头，把手伸出来好像是去看是否在下雨。

在《与麦克的一天》中，史密斯的这套动作基于经过考验的、真实的方法。这是关于不知道的喜剧，包括布兰德曼不知道他在观

众面前是什么样的。但是布兰德曼的表现力比较弱。他没做到轻松地形成自己版本的《人面巨石》（the Great Stone Face）。有时候很明显地，他奋力地憋着不笑，以阻止观众的笑声对他的影响。这是比较麻烦的，因为它削弱了布兰德曼的那种完全健忘的感觉。

笔者认为可以下这样的断言，如果我们想要知道史密斯的先锋派是什么，我们应该考虑《让我们看看冰箱里有什么》（Let's See What's in the Refrigerator），而不是《与麦克的一天》，因为前者比后者更加结构松散和荒诞主义。故事好像是发生在一个饭店。史密斯扮演了所有的人物——一个厨师，一个带着黑色帽子的男人和一个身穿荒谬的超人服饰、叫作万事通先生的人物。后者经常打断用讲座和歌曲来解释如何布置餐桌和制作三明治的脆弱的叙述。

《让我们看看冰箱里有什么》的幽默有三种类型，很多是简单的荒诞主义的水平。例如，史密斯把帽子和电话放在冰箱里保存。物体滑稽地变形。咖啡罐（笔者认为）和纸碟子变成多层三明治，让人回想起卓别林（Chaplin）著名的靴子变火鸡的变形。但是史密斯在这部作品中最重要的喜剧实践是戏仿。

史密斯通过在最不可能的时刻插入唱歌和跳舞来嘲讽音乐惯例。他像是一个笨拙的弗雷德·阿斯泰尔（Fred Astaire），合着自己哼着的、摹仿弯曲的卡祖笛奏出的一段音乐曲调，根据节奏猛地关上冰箱门。史密斯剧本中的荒谬，强调了传统音乐人的无灵魂。

表演规范也受到了批判——戴着黑色帽子的男子与厨师对三明治有着某种模糊的不一致的意见。三明治被一组强烈的动作、眼神所描述，过了一会儿才直接从将其从锅炉中拿出来。矫揉造作的严肃性与琐碎的主题强行结合，破坏了夸张的表演。

史密斯对惯例的抨击，可能看起来使他的喜剧紧握住了现代主

义。但笔者想要呼吁的是，戏仿对喜剧意味着什么，就像是一辆列车对一场旅行意味着什么那样。也就是说，戏仿是喜剧的一种传统手段。史密斯以先锋派为理由的诡辩，在笔者看来是没有道理的。他必须以喜剧演员的身份获得成功，或者一事无成。但他的戏仿是重复性的，常常平淡乏味。

笔者听过史密斯对他的舞台设计的辩护，他的舞台设计显示了（如果可能的话）一种对风趣的精致的鉴赏力。笔者猜测，这场争论的下一个阶段将会有一个提议，即他戏仿的那些平淡乏味的目标是对他的那些几乎破旧的、过时的和令人尴尬的绘画关注点的自然延伸。但是笔者持反对意见。喜剧是世俗的，一个喜剧演员的遂行必须以某种方式及时发展，继而获得成功，而绘画是不用的。先锋派不能为一个烂笑话辩护，有事物可以吗？

不要现在看

经过了一代摇滚乐队，"多媒体"这个短语，虽然从本质上来讲是描述性的，但却具有了一连串的灯光和声音的内涵，这些灯光和声音保证能大显身手并让你神魂颠倒。但是，罗伯特·阿什利（Robert Ashley）正在进行中的作品，《完美生活（私人部分）》［*Perfect Lives（Private Parts）*］——混合了录像、音乐、舞蹈、戏剧和歌曲，他称其为歌剧——效果十分不同。它是躁动的，但这种躁动是温和的。作品是含糊其辞的、寡言少语的和嬉戏的揶揄，但却是以一种甜蜜的和温柔的方式。

舞台设计围绕着阿什利成扇形展开，扬声器里播放着歌曲。在他两侧，各有一台弧形电视显示器和幻灯片投影屏幕。并且，电子琴和钢琴——由"蓝色"基因暴政（"Blue"Gene Tyranny）演奏——从右边面向观众；在左边，一间公路酒吧/休息室坐落在第一排，挤满了史蒂夫·帕克斯顿（Steve Paxton）、南希·斯塔克·史密斯（Nancy Stark Smith）和丽莎·纳尔逊（Lisa Nelson）。有时候，他们会站起来，跳吉特巴舞，或者加入阿什利低调的、持续的和不停的拍打声中。

阿什利是舞台中心，周围全是麦克风。在他后面，靠左边的位置，有一张鸡尾酒桌。在那儿，戴维·范·迪厄姆（David Van

Tieghem）和吉尔·克罗森（Jill Kroesen）抿着冰威士忌，断断续续地以一段打击乐、一段副歌或者一段合唱来配合阿什利。整个布景后边是一面巨大的镜子，反射出遂行者们和观众们。两位摄像师绕着舞台快速移动，他们收集着图像，不停地点击打开和关闭显示器。

这种舞台布置有太多东西可看，但却没有地方能看。没有事物，甚至是站在舞台中央的阿什利，有位置可以让你观看一会儿。如果你直接瞪着他，你很快就会发现自己在镜子里，然后环视周围的装饰找点其他的事物看。

电视显示器中的主题是变化的，有时是购物广场或者农业器械，有时是昨天或者今天的节目细节。你停留了足够长的时间，欣赏每幅新画面的温和的单调乏味。但接着，你的眼神扫到另一台显示器，正如一个注意力分散的电视观众在漫无目的的午后会转向另一个频道那样。环境从整体上而言是离心的，它的构成元素是晦涩的，而不是明确的。

起先，当你想起这出歌剧是关于生活在玉米地带（Corn Belt）的人，你会推测这种空间上注意力的零星分布，是对我们视觉生活质量的评论。但是，这些布置同样地起着加强阿什利的遂行的特殊表现力的作用。

阿什利有着灰色的头发，戴着玫瑰色眼镜，穿着传统暗色格子运动夹克和黑色长裤，以低调和看起来胆怯的方式表达自己的台词。他的声音是轻柔的，每句台词的最后会发出沙哑刺耳的嘎吱声。他的演讲几乎没有曲折变化，基本上是单调的，动作很短、靠近身体，并且经常是对称的。有时，阿什利用一只手将另一只手敲弯，好像很神经质。他很少移动或者在被指定的麦克风之间的位置

摇晃。他的举止显然是非呈现性的，是非常谦逊的。你会开始觉得这些布置的晦涩是对遂行者谦逊的延伸。

歌曲——《酒吧》（*The Bar*）、《起居室》（*The Living Room*）和《教堂》（*The church*）——同样具有一种难以理解的特征。阿什利的独白混合了叙述的片段、形而上学、政治、语言哲学、音乐理论和双关语。通常，他以一种伪装的乡村或者城市的噪音，从一个主题跳到另一个主题，留给我们对所说的话的轻微的感觉，而不是一股强烈的感觉。

例如，《教堂》涉及一个关于格温（Gwyn）和德韦恩（Dwayne）婚姻的圆桌故事，被亚瑟王（Arthurian）的典故打断。此外，通过类比婚姻和谈话的方式联系到一个关于演讲（语言的和音乐的）的演讲。两者都由规则主导，使阿什利可以使用其中一个当作另一个的隐喻。虽然阿什利对他所引用的令人头疼的话题的立场和这个故事的结尾是踌躇的，但是笑话、双关语和指向关联使这些主题脆弱地联系在一起。阿什利几乎轻声低语地说出每段台词，通常伴随着一段单一的主和弦。他停下来，接着继续下一句。停顿为掩饰意义的基本悖论提供了一种结构或者安排。阿什利的攻击是持续不断的，但是奇怪的是，剧本和表达缺乏确定性不是让人沮丧，而是让人困惑。虽然节目持续了两个小时，且没有幕间休息，但是笔者却没有因为信息的蜂拥而至感到筋疲力尽。它呈现的强度和均匀度是不明确的，并且观点是冷静的，这都让笔者舒服地跟随，从容不迫。既使笔者感觉漫无目的——就像穿过玉米地带，也并不介意，谦逊的、慷慨的讲述者会让人放宽心。

阶级小丑

罗兰·穆尔登（Roland Muldoon）——一位英国喜剧家——从征用者那里征用了脱口秀的独白，探索出了一条宣传社会主义的人迹罕至的大道。《一个社会主义者的全部供词》（*Full Confessions of a Socialist*）是场持续一个小时的单人剧，穆尔登在工人运动厅、俱乐部和酒吧里呈现。他对于非传统遂行空间，以及单人剧形式的运用，引发像笔者这样的纽约戏剧迷期待其作品与市中心遂行场景作品之间存在某种密切的关系。但是，《一个社会主义者的全部供词》是对信息直截了当的荒诞主义的叙述，因此，我应该预料到穆尔登所选择的观众是工人阶级。

穆尔登是个留着红色胡须、灰色发际线刚开始后退的高个子男子，穿着工装裤。他站在麦克风前面，通过抱怨妻子的厨艺，开始了他流浪汉小说题材的日记。他又抱怨起卷心菜，他讨厌卷心菜，认为它有种难闻的气味。

严格来说，穆尔登没有讲笑话。一开始，他依赖描述一场事件——像与妻子的一场飞行，这将会引发观众认可的低声轻笑。他的演讲方式非常有力——他最喜爱的修饰语是"他妈的"，并且，他畅所欲言或者喊出不喜欢的事情，虽然本意是为了额外的喜剧效果，但是这经常使我感觉粗鲁，而不是滑稽。

穆尔登以大男子主义的假设实施了抱怨妻子的标准动作，这同样让我很吃惊。他是讽刺性的？是用它来描述工人阶级的某些态度或者仅仅只是为了迎合他们？我对穆尔登的某些种族观念也有相似的迷惑，特别是跳着弗拉明戈舞的西班牙革命者。

穆尔登偷偷溜出了厨房，奔向酒吧，一晚上吃吃喝喝，接着就是呕吐。我必须承认，转折是可以敏锐地被观察到的，特别是当穆尔登向圣母玛利亚祷告，最后一次大醉，然后一切都结束。他向神起誓他会改变——不再饮酒，在工厂工作时不再偷懒。但是，他还没有机会在装配线上实践就被解雇了。他被引领到一条长长的走道，在蓝光下慢慢地走着，合着一首来自《好的、坏的和丑恶的》（*The Good, the Bad and the Ugly*）的旋律。在工厂的内部密室里，工人给穆尔登引荐了工厂主，他是一个戴着牛仔帽的美国人，滔滔不绝地说着给予工人休息时间的谎话。穆尔登让工友废话少说，然后工厂主炒了穆尔登的鱿鱼。

因为无事可做，穆尔登及其家人购买了去西班牙的湖人（Laker）旅行的票。但是，这位傲慢的旅行者卷入了一场共产主义的革命之中，并且错误地把红色的旗帜认为是一场斗牛表演的广告。这场革命扩散到了英格兰。当穆尔登观看 BBC 时，他看到了这样一个节目，玛格丽特·撒切尔（Margaret Thatcher）呼吁确保所有人观看她的审判，卡尔·马克思（Karl Marx）的摹仿者痛斥工人阶级拖了太长时间。穆尔登是如此擅长于口音和摹仿，以至于这场戏仿奏效了，尽管幽默本身只不过是纯粹的挑衅这样一个事实。

应马克思的要求，穆尔登返回了工厂并被要求最后做一次万向节（Universal Gottlieb Joint）——他的专长，以便设计一台机器可以接替他的工作。这难道不像资本主义吗？不，穆尔登坐在马桶上

意识到了这一点。因为社会主义确保人人都有真正的休闲时间去全面发展人们的潜能。穆尔登在这里表现得非常说教，但他醒来了，原来这一切只是一场醉酒后的梦。他试图向其他人解释他的梦，但是没有人听。

事情急剧转变，穆尔登被工厂重新雇佣。他决定组织所有的制作万向节的工人。团结在一起，他们就能让这个体系瘫痪。穆尔登拜访了一位进步的同志，但他却执迷于发动一场针对巴基斯坦人（Pakistanis）的种族战争，复活国家社会主义（National Socialism）。穆尔登在他的毯子上留下了一块粪便。这场表演以一段幻灯片的蒙太奇剪辑来收尾，并置了帝国主义、新纳粹主义（Neo-Nazism）、警察暴行、百万富翁们、伊朗国王和贵族们，以及工人阶级社会主义者们和胜利的越南革命者们。这里没有人笑。北爱尔兰（Northern Ireland）、南非（South Africa）、反映饥饿和军国主义的照片让人焦虑；这些图像结合产生的联系展现了穆尔登对在英格兰出现的法西斯主义的日益增长的强烈担忧。

穆尔登想要表达的主题是英国工人阶级的困境和未来。他阐明了他对上述形势的判断和意见，借助于精心组织叙述，以便让不同的片段呈现主题的不同方面——工人在资本主义下的无助、社会主义的可能性和法西斯主义的威胁。他对英国无产阶级的描述混合了讽刺、关爱和期望，与此同时也承认了其反动的潜能。叙述是穆尔登主要的表达手段，《全部供词》从本质上讲是一部讲故事的扩展版作品，有时使用道具、服装和戏剧性效果润色。穆尔登的喜剧感主要在于他的声音，而不在于他的身体。很不幸，他的剧本缺乏创新，换回的是侮辱（活该，毫无疑问）而不是幽默。

殖民地游荡者

红鼹鼠公司（Red Mole Enterprises），一个来自新西兰的遂行剧团，擅长一种狂热的、喜剧的虚无主义，它是通过混合取自于狂欢节和歌舞杂耍表演的流行形式来加以明确表达，部分取自于忏悔节（Mardi Gras）表演、部分取自于歌舞杂耍表演（vaudeville）。假面舞会（Masquerade）、哑剧、踢踏舞、耶稣跳（Jesus-jumping）、默剧、卡利普索民歌、探戈、木偶戏和俏皮话混合在一系列毫不留情的讽刺和戏仿中，表现了一种对所有事物的生动的犬儒主义。

乐队表演了一段音乐序曲之后，《去吉布提》（Goin's to Djibouti）开始了。一位英国传统的白脸独角喜剧演员慢步走上舞台，对我们将要看的这场演出表示强烈反对。这个对话者，普通人弗农（Ordinary Vernon），在幕间休息时重新出现，有时假扮医生，讲一些残忍的笑话和痛斥最近的负面评论。

当普通人弗农离开时，一位身穿传统黑白条纹紧身裤的哑剧演员，沿着悬挂自飞行空间的绳索摇摇晃晃地滑下，戴着礼帽，敲着皮鼓。其余的演员从观众背后涌出，狂舞着，摇摆火把，并且摇晃着塑像。其中一个塑像是用医院的纱布做的奶白色的圣母玛利亚（Madonna），另一个塑像是由锅和电线组成的闪亮的东西，我们后来才知道他是耶稣（Jesus），因为当全体演员乞求耶稣现身时，他

的圣诞灯亮了。

这个队列，以及火把和粗制滥造的神像，准确预示了我们将要在这场最古老形式的戏剧中所能看到的内容——在祈求丰收仪式上的节庆演出及其起源。这里的火涉及净化大地的传统民间象征。它从仪式上标识出了一块特别的、享有特权的时空区域，在那里价值将会被颠覆、限制被解除，以便性和侵略的能量可以被释放。红鼹鼠利用这种自由沉迷于生殖崇拜的、尖刻的喜剧——丑化一切，用酒神的暴怒把目标撕成碎片。

这场遂行，一方面是时事讽刺剧和节庆演出的混合，另一方面是一种碎片化的情节剧，我们大部分通过节目单来理解。这场情节剧涉及一位受到卡斯特罗（Castro）激励而前往非洲参加反抗海尔·赛拉西（Haile Selassie）的革命的古巴女性。红鼹鼠以怀疑的眼光看待古巴人——强调他们有卡斯特罗传奇般的多语症，并且在戏仿共产主义红旗芭蕾舞和重演西班牙语版的《团结起来的人民永远不会被打败》（*The People United Will Never Be Defeated*）之后，这位女性动身前往非洲去"劝告和征服"。

俄罗斯人、美国中央情报局、南非人、欧洲雇佣兵和罗德西亚人，与古巴人一起，全都遭到猛烈抨击。当通过转变地缘政治权力关系，这位女性和她的非洲情人被置于这场革命的对立面时，她对非洲解放的追求变成一场情节剧的戏仿。红鼹鼠似乎对埃塞俄比亚没有什么特殊的立场。相反，像很多流行喜剧那样，它无政府主义地歌颂了对一切政治的虚伪、欺骗和自私自利的普遍厌恶。如果红鼹鼠有一条政治线路的话，那就是"你家所有的房子都见鬼了"。

叙述中穿插着舞蹈、歌曲、喜剧套路、化装舞会和短剧。一个片段是对源自《爱丽丝梦游仙境》（*Alice in Wonderland*）中的疯狂

帽匠（Mad Hatter）场景的自由改编。在那个场景中一个怀孕的鼹鼠讲了关于耶稣受难的冗长无趣的故事，将点缀着双关语的恶作剧和非洲政治并置，表达了红鼹鼠真实的意识形态：一切都是疯狂的。

《去吉布提》引用了大量的戏剧形式。棍术影射了坎布勒（canboulay）[1]。对第三世界狂欢节的提及与它们的反殖民元素，建立了对压迫的普遍反对，这是红鼹鼠目标的一部分。最吸引人的节庆元素就是化装舞会。演员们戴着大号纸箱做的头像，以哑剧的形式表演蜥蜴、海龟、鸡和豹等等。他们在舞台上游行，欢天喜地地庆祝着人和动物之间的差别的消除，而这对丰收意象至关重要。

像它们的民间原型那样，红鼹鼠的化装舞会通常是有倾向性的——一个戴高顶礼帽的人物在高跷上摇晃，讽刺殖民权威。一个奇怪的穿着黑色斗篷的人物，头上戴着彩绘篮子，眼睛上戴着面罩，还有两根螺旋天线。它像是一辆从事滑稽的拟人化监视的模拟装甲车。这些面具可以变得相当令人厌恶。两个红色的人物——一种中世纪审判官和三K党的混合物——从一个桶里向另一个桶里倒血液，同时折断了巨大的红木剪刀。这是一个把阉割当作压迫的恐怖意象。红鼹鼠的想象由始至终都具有隐喻意义。最搞笑的是这样一个场景，一头骆驼代表了一个雇佣兵走私犯，而后者反过来又代表了出租车司机。

《去吉布提》中的所有幽默并不都是同样成功的。有时，红鼹鼠的种族主义漫画所讲的笑话是如此粗暴，以至于令人尴尬。双关语和俏皮话通常太过于勉强和枯燥，甚至难以解释为对流行幽默的

[1] 坎布勒是特立尼达和多巴哥狂欢节的前身。——译注

引用。然而表演水平非常独特。两位女性——萨莉·罗德维尔（Sally Rodwell）和黛博拉·亨特（Deborah Hunt）——是笔者近些年来所见到的最好的喜剧演员。她们每个人对角色的塑造都很广泛。艾伦·布伦顿（Alan Brunton）和约翰·戴维斯（John Davies）也很优秀，他们将技巧和个人权威结合起来，使其毫不动摇地控制着舞台。舞台艺术和道具都非常卓越。整晚都是令人兴奋的。

迈克尔·科尔比的神秘剧：结构主义戏剧美学的注解

　　作为一位雕塑家、摄影师、剧作家和导演，迈克尔·科尔比（Michael Kirby）从前和现在一直是艺术互动的明确支持者。作为严肃艺术的实践者和理论家，他不仅创作了混合媒介的、将一种艺术的形式和关注点转移到其他艺术上的作品，并为其辩解。科尔比致力于各艺术间互相滋养，这也部分解释了结构主义戏剧兴起的原因，因为这种运动在某些方面看来像是受到了被称为系统性绘画的极简主义艺术的重要影响。

　　科尔比的某些结构主义作品，比如《革命舞蹈》（*Revolutionary Dance*）和《身份控制》（*Identity Control*），是由一系列戏剧性的、叙述没有明确因果关系或者时间顺序的片段组成。科尔比创作他的戏剧冲突，就像一位画家选择一种颜色或者形状那样，也就是说，着眼于它在整体形式结构中的地位。在《革命舞蹈》中，有八个场景，每个场景都是那种可能会出现在低俗小说或者大众电影中的叛乱或者内战的类型。在这些场景开始前有一段形象和声音的片段作为序曲，虽然在这部戏开始时，观众没有意识到这就是序曲。这八个场景——包括拆除任务、路障和设置路障——大体上"组合"在一起，因为它们在内容方面都是相同的种类，也就是说，某种小说的标准主题。此外，从一个场景到另一个场景的其他元素的重复，

从总体上丰富了分类上的对应，这些其他元素包括事件（例如战斗）、动作（例如，抬起一只手），特别是台词（例如，"有人来了""等一下""这是他们的人"等）。在《革命舞蹈》中，短语的重复产生了一种模糊的期待，因为我们期望等到大多数重复出现的单词都已经背诵过了以后场景再结束。《身份控制》使用了相似的策略，这次是在材料方面，这些材料是从间谍故事中挑选出来的，并且借助于反复的动作（例如吃）、单词（例如，"他们"涉及未知的、恶毒的老板们）和主题（例如质询）编成了重复系统。

科尔比明显对重复结构的运用使他与系统性绘画成为盟友。在系统性绘画者有意避开摹仿的地方，科尔比也拒绝这种叙述。系统绘画和结构戏剧都呈现给观众整体的、容易察觉到的结构。在这些结构中，一种简单的、非常重要的格式塔很容易被理解。然后，通过重复主题的运用而建立起来的对比，这种结构得以深化和丰富。对肯尼斯·诺兰德（Kenneth Noland）这种画家来讲，这些主题可能是像 V 型图案或者平行四边形的形状。例如，在诺兰德的《标准运输》（*Par Transit*）中，有六条色带——形状像平行四边形并穿过菱形的画布——吸引观众去思考当相似颜色被并置（如带铁锈的红色）与相反颜色（如红色和蓝色）被并排放置时所产生的经验效应的不同。这种策略被转用于戏剧，对科尔比而言，这种重复的主题包括叙述冲突、对话和其他的戏剧策划元素。在传统的摹仿绘画和叙述戏剧中，结构通常是隐蔽的，等待着评论家或者鉴赏家去探讨，然而在系统性绘画和结构戏剧中，作品的基本形式统一是直接而易见的。

通过采取哈奇森（Hutcheson）、康德（Kant）和其他人的经典公式，即一部艺术作品在统一和多样性之间达到平衡，我们可以说

科尔比的方法，像系统性画家的方法那样，需要转换传统美学关注的焦点。观众不是在一部作品的多种多样的细节和元素中寻找统一，取而代之的是在一种容易理解的上层建筑的背景中用对比变化的形式来寻找多样性。在《系统性绘画》（*Systemic Painting*）中，劳伦斯·阿洛威（Lawrence Alloway）提出了关于单形象艺术（One-Image Art）的观点，对科尔比的努力产生了直接影响。

> 在这里，形式变得有意义，不是因为独创性或者惊奇，而是因为重复和延伸。重复出现的形象受连续的转变、破坏和重建的支配。它需要在时间和空间上来理解。在风格分析中，我们在变化中寻求统一；而在单形象艺术中，我们在明显的统一中寻求变化。

甚至在科尔比开始称呼自己的戏剧为"结构主义"之前，他对具有变化的重复结构的癖好就已经明显了。《手的偶发剧》（*Hand Happening*）只安排了重复出现的手的形象。《房间706》（*Room 706*）重复相同的事件——关于作品的即兴讨论——电影作品、磁带作品和现场作品，而《非逻辑的博览会》（*Expo Alogical*）则主要是关于韦伯斯特的《白魔鬼》（*The White Devil*）第六节第五幕在高声朗诵台词的顺序方面和在演员或者演员组合背诵这些台词方面的一系列变化。在《非逻辑的博览会》中，迈克尔·科尔比的兄弟 E. T. 科尔比（E. T. Kirby）是一位关键遂行者。可以明确断言的是，迈克尔·科尔比被回声结构所吸引是因为他是个双胞胎。对他的戏剧而言，科尔比用重复结构进行个人心理表达跟这些结构促进观众（他或她）发现认知和感受戏剧本身相比并没有那么重

要，观众在看戏时会发现场景中对立的对应物和关联处。

作为一位雕塑家，科尔比经常处理那些依据对称或者几何形状排列的照片，它们营造出各种各样的相似的认知和感知戏剧。他把《窗口位置》（*Window Place*）写入他的《时间艺术》（*The Art of Time*）中。除了其他元素，它还包括一个铝管制的中心方形；两根相似的金属棒连接四个角，把这个方形的内部划分成四个相等的三角形。在其中一个三角形中镶嵌了一面镜子，使它稍微高于视线：观众看不到自己出现在镜子对房间上部的反射中。在接下来的三角形中有一张"镜子照片"，一张显示了如果镜子充满空间将会反射什么的照片。其他两个三角形分别包含了使人们透过它可以看到窗户外面的透明玻璃和一张如果空间是空的，人们可以看到的外景照片（消防通道、树木、相邻公寓大楼）。因此，该作品的中心部分建立了多个对照物，涉及内部或者外部空间、距离、固定的形象（照片）和可变化的形象（镜子和透明玻璃）。

虽然该雕塑与单形象艺术并不相似，但它的确在一个强烈的几何（"结构"）框架中交换相同种类的审美愉悦感（比较/对比戏剧）。

科尔比的艺术，尤其是他的结构主义戏剧的变体，假设一种非常积极的、非常有参与感的观众。要求观众注意力高度集中，他们的记忆力被耗尽，以便在重复出现的项目中建立联系，同时识别出其中的细微差别。观众变得沉浸于对模式的全神贯注，而不是在理解故事的演变中全神贯注。事物的非叙事发展，像《革命舞蹈》那样充满了谜题或者神秘的光晕（aura）。这种认知戏剧类型所调动的地方，不仅与对整体结构的最初直觉有关（这是不难的），而且更重要的在于跟踪细节，利用的是许多重复充实的模式（这一过程变

得相当费力）。鉴于卡比戏剧的谜题/神秘的一面，戏剧主题是从间谍故事、政治阴谋和哥特小说等在内的流行体裁中获得的，这对他的三部结构主义戏剧［《身份控制》《照片分析》（*Photoanalysis*）和《双哥特式》（*Double Gothic*）］而言意义重大。因此，观众面前呈现的是要在形式的层面上加以破译的谜题或者神秘，还有文字的神秘，使得认知戏剧被涉及的程度甚至比其他时候更加强烈。

在科尔比的神秘故事中，一边是《身份控制》，另一边是《照片分析》和《双哥特式》，它们之间有区别。《身份控制》像《革命舞蹈》那样由无关联的片段组成，但是《照片分析》和《双哥特式》包含分离的但却交替或者平行的片段。这种由不同的戏剧团体引起的、在认知戏剧类型方面的差别是重要的。大部分情况下，《革命舞蹈》和《身份控制》针对的是我们的记忆，而在《照片分析》和《双哥特式》中，通过在不同的点上暗示平行的片段可能会汇聚成一个故事，期望的前景变得更大了。在这方面，《照片分析》和《双哥特式》从观众中所引出的更多的是预期，而不是保留。观众变成双重意义上的侦探，不仅在发展过程中解开重复的模式，还计划或者预测行动的结果。

《照片分析》是两部戏中较早的一部。遂行空间由三个面向观众的屏幕所界定。中间屏幕的前面有一个讲台，座位摆放在屏幕前面的左右两边。当幻灯片投影闪过时，每个屏幕上都会展示不同的演示文稿，并且每个屏幕上的演员都在说话。中间屏幕被用于展示一个关于"照片分析的科学"的讲座——科尔比讽刺性地戏仿了各种俗物的大杂烩。左边屏幕上，一位寡妇在讲她的故事，叙述了关于她丈夫卡尔（Carl）的自杀和她现在的朋友的故事，伴随着零散的、令人不安的暗示，即卡尔还没有死。右边屏幕上，另一位女性

角色，以口语化为特征，谈论了她与埃米（Amy）的友谊。埃米是一位土生土长的古巴人，故事情节暗示她参与了某种隐蔽的、或许是恐怖主义的政治活动。在右边的故事中，一个似乎名叫卡洛斯（Carlos）的角色被暗杀了。从头到尾，人们以侦探的风格来争辩卡洛斯就是卡尔，即在左边屏幕宣布已经自杀了的那个人的可能性。

三个基本演示文稿中的每一个都相互交替。我们看到三张分析讲座的幻灯片，接着就是来自左手边故事的三张幻灯片和右手边故事的三张幻灯片。这三条基本发展路线连续交替十次，最后以所有放映过的幻灯片的重复放映为结束。观众可以通过第二次交替猜测到这部戏的整体结构。人们可以很容易意识到这部戏是根据三种（中间、左边、右边）顺序的运动来组织的。然而，待观众去发现的是这些交替场景之间的密集的相似和对比的基础结构。这种密集因这一事实而加强了，即它们具有相同的模特、相同的地点，只是在角度、镜片、随机细节、框架、距离和灯光处有轻微的变化。虽然每个部分的照片与其他部分的照片从一个运动到另一个运动都有所不同，但在这部戏的结尾，所有的部分都匆匆提及了基本上相同的摄影作品。

科尔比的作品《照片分析》所强调的是文本与幻灯片之间的关系。遂行者相当面无表情地背诵剧本，肯定了伊冯·瑞纳（Yvonne Rainer）提出的极简主义遂行的必要条件之一。像瑞纳那样，科尔比把非表现力作为一种手段，用来否定先前的将表现力价值化的美学实践。与此同时，非呈现性表演也起到迫使观众的注意力离开演员、转移到幻灯片投影的作用。

在某个层面上看，这部戏是对照片分析讲座的攻击。这种伪科学的说教宣称，照片并不记录世界而是摄影师主观决定的产物，

《照片分析》正是基于这种发现。照片分析据称将会帮助我们识别那些在构图、灯光等等方面的选择，并因此使我们能够"理解"照片中的主观性。但是随着课程的继续，我们开始注意到了其中的错误、含糊其辞和省略。例如，在第一次运动中间部分的最后一张照片中，人物被称为小男孩。这是错误的。她是一位女士。因为她背对着我们，所以人们可能会认为观众第一次看到这张照片时，可能会有点模棱两可。但是在回顾时，观众知道这个人物是位女士，因为在连续的照片中观众会非常熟悉这个模特。像这种错误的结果使我们意识到，摄影师的主观性不是如照片分析者使我们相信的那样是图片意义的关键，而照片的意义是它在所嵌入的背景中的作用。并且，随着大致相同的照片与不同的信息一起被使用了三次，我们开始领会像电影蒙太奇里的镜头那样，照片从与它们并置在一起的东西中获得感觉。科尔比对照片的重复运用使我们意识到，为了使照片符合与之相关联的故事的语言"事实"，我们忽略了多少照片中的实际信息。例如，解说员不止一次地谈论房子（一度被认为是埃米的房子）的照片，就好像我们可以清楚地看到人们在里面沉思。刚开始我们假设这种描述是准确的，但是随着人物说话，我们意识到我们可能太紧张了，房子里面什么人也看不到——楼上没有，楼下也没有。科尔比让照片分析者接连地提供了两篇据说是关于这些想象的人们在房子里所做的事情的阅读材料，从而突出了这种缺漏。对照片的强调，导致我们仔细检查，引领我们去发现词语与图片之间的、容易被忽视的不一致。它与结构重复联合起来——基本相同的照片在不同的背景中有着完全不同的意义——再三强调了照片是多义的主题。与此同时，因为我们注意到从一种运动到另一种运动不同摄影主题的转移变化，从而助长了不断更新的认知和

感知。

　　与照片分析者的观点——他们认为照片的意义以摄影师的主观性为基础——相反，科尔比含蓄地发展了一个主题，认为照片的意义基于其用途的解释。科尔比根据扑克牌反复出现的主题照字面意义解释了这个概念，它——（扑克牌）作为照片的暗喻——被交替地作为未来的密码以及政治特务使用的某种密码。相同的基本照片被不同的方式查看和扫描以便获取详细信息（并且，在某种意义上讲，被看作是不同的），这些方式为观众提供了大量可供思考的比较/对比的材料。

　　除了对主题的解释外，还有其他维度的认知和感知的参与。我们注意到并试图去明确地回想那些具有相同外景和模特的照片中的所有不同之处，因为虽然它们大体上非常相似，但它们却不是精确的复印本。有时，我们试图查明某些照片是否有着与其他照片在空间上相邻的地方。在某些情况下，我们试图去辨认除了与之相伴随的描述外，在这些照片上到底发生了什么。我们同样注意到了叙述中的相同主题（例如，湿的衬衫和狂吠的狗），以及有联系的形象（例如，晾衣绳上的衣服），它们赋予这部戏严格的模式，我们试图在它的每一次重复中去识别——正如我们感知音乐那样。

　　《双哥特式》在其标题中宣告了它的基本结构。两个不同的哥特式恐怖故事是并排展开的，其中一个故事的场景与另一个故事的场景交替出现，摹仿了一种在电影术语中称之为"交叉剪辑"的技术。在每个场景中，一位女士到达一所众所周知的黑暗的老房子，在那里她可能会变成女同性恋袭击、疯狂的科学实验、神秘仪式或者更糟糕的情景的受害者。与《照片分析》不同，在《双哥特式》中并置的两个故事大体上相同。这种平行发展的效果是为了强调这

种风格的典型特征。这些重复使某些哥特式的"不变的"元素脱颖而出。从某种意义上说，科尔比运用了从结构主义者弗拉基米尔·普罗普（Structuralist Vladimir Propp）的经典著作《民间故事形态学》（*Morphology of the Folktale*）中的真知灼见，在书中从重现的角度看，由于俄罗斯童话的基本要素一再被重复，这些要素可以说是孤立的。

与此同时，一些观众报告说他们同样可以看到两个故事有汇集，好像这两个故事都是发生在同一所黑暗的房子里的不同部分。这给予他们一种强烈的预期。笔者没有这种汇集的感觉，虽然笔者明白它可能是一种多么有道理地观看这出戏的方式。然而，无论人们假设是否有汇集，《双哥特式》产生了一种极端的保护意识。人们有很强烈的预期，期待着一种场景的基本元素在接下来会重现。与此同时，两个故事都制造了悬疑——谁是这所黑暗的老房子的居民和他们打算对年轻访客们做些什么？在这里，预期作为一种认知模式在《身份控制》或者《革命舞蹈》中被更加强调了，没有一个片段戏剧性地发展成为它的后继者。

通过并置两个同构的故事，科尔比区分了哥特式类型的基本单位，但是《双哥特式》的兴趣，主要并不是类型分析。相反，科尔比运用我们对类型主题的知识发展了他自己的形式结构。

观众被分为两部分，每一组都坐在布景的对面，以阻止其中的一组观众能够看到另一组观众。这出戏被安置在一个巨大的黑色盒子里，六块黑纱纵向板构成了五条走廊。八个或者九个场景中的每一个都在互不相连的走廊里演出，走廊是明亮的，以便于人们只看到在移动的盒子平面的女演员。当走廊靠近你这边的盒子时，你可以清晰地看到动作；但如果一个场景在很远的地方表演时，灯光由

于被纱布墙分散而变得暗淡。动作变得晦涩起来，好像被裹在一片瘴气中，这种模糊的、萦绕着灰蓝色的人物使你回想起传统戏剧和梦幻般的电影象征手法。每个故事中相应的场景在盒子的对面走廊里演出，逐步发展出一种在视觉方面与模糊性相对立的清晰。同样，相应的场景如镜像般布置——例如，当一个场景靠近你演出时床是在左边的，当这个互补的场景在很远的走廊演出时床将会在右边。

像《革命舞蹈》那样，《双哥特式》的开头是一段预叙。一系列动作瞬间的短暂提前叙述（闪现），你会看到这些动作的瞬间，但只有在回想时你才会识认出它是提前叙述。像《照片分析》那样，《双哥特式》的结尾是一段倒叙，先前看到的动作和姿势的闪回。我们对这两组不同的短暂瞬间所激发出的不同经验进行了比较。起初，意象是转瞬即逝的和神秘的，很难去识别和回想起，因为它丧失了背景。然而，在这两个故事被详细阐述之后，每个动作都很容易辨认，沉淀于记忆和联想、植根于叙述的意义。在积累了故事的知识后，开放的不确定性融入了可识别性和确定性。像《照片分析》中的照片那样，科尔比使用这些缩略形象的意图是提请人们注意，背景的改变引起我们对某种情境的知觉的心悸或者转移的方式，同时背景的改变激发这种心悸的方式。

《双哥特式》的大部分内容集中在对两个恐怖故事的详细阐述上。在其中一个故事里，一位女士的车子在一条荒凉的道路上抛锚了。另一位女士，她是聋哑人，发现了她，并把这位天真无邪的少女带到了避难所——这栋公寓的主人是一位坐在轮椅上的可怕的老太太。在另一个故事里，一位年轻的女士从火车上下来，一位双目失明的女士迎接她，并把她引向一栋不祥的、孤立的疗养院，该处

由一位具有攻击性的、坏脾气的女医生管理。这两个故事基本上是相同的。在两个故事里，两位年轻女士分别到达黑暗的老房子以后，她们脱衣服、睡觉，引起了看起来残疾的助手和她们的险恶女主人之间的争论，并通过神秘的板子暗中监视，警告迫在眉睫的危险。

我们注意到两个故事间有着大量的关联。一位天真无邪的少女伤到了脚，另一位伤到了眼睛。暴风雨摧毁了两栋公寓。在疗养院里，这位年轻的女士被告知不要去楼下，而坐着轮椅的女士则警告其他天真无邪的少女不要外出。在最后一个场景里，其中一位女士拿着一盏油灯，而其他人则使用一盏枝状大烛台。这种交替的结构将我们的注意力指向这些主题上的变化，承认它们，而不是从情感上认同人物的困境。我们常常发现微妙的、形式上的相互关系。例如，在疗养院，这位天真无邪的少女看着镜子，而在互补的场景中，一位年轻的女士检查了一幅长得跟她类似的女士的肖像。随着反复出现的主题经历了轻微的变迁，对身份和差异的同时认同，在一场对比的沉思游戏中激发起持续的认知和感知的戏剧。这场游戏给《双哥特式》提供了一种脱节于叙述中所体现的因果关系的时间结构，但却没有完全否认故事的节奏。我们又一次变成两种意义上的侦探——不仅推测这所黑暗的老房子的秘密，而且试图去填充这种一层层剥落的、非叙述的模式中所有相应的链接。

科尔比把空间利用得跟他塑造时间一样有力。在公寓发生的故事开始于盒子东边外面的走廊，而疗养院的第一个场景则发生在相反的、西边外面的走廊。每个故事中的每个场景都越来越趋向盒子里面发生，在接近这一半观众的同时逐渐远离另一半观众。这种阻塞给这部作品一种在空间上容易理解的模式，而与戏剧的空间毫无关系。这

种形式结构甚至从某种意义上取代了情节，因为我们推断出这种哥特式故事的结尾被侵占了，原因是这种空间接合（articulation）耗尽了它的可能性，而不是任何一个情节都达到了高潮。

一旦她们冲到外面的黑暗中，我们不知道任何一个女主角会发生什么。但我们确实将《双哥特式》中的这种运动强烈地感觉为形式上的结局，因为我们所理解的空间设计的形式规律已经进展到它的结论部分。识别这种规律并成功地预测其演进，为《双哥特式》增加了另一层认知参与——这种规律并没有出现在科尔比较早前的戏中，但它的显著对称揭示了他的戏剧与雕塑的密切关系。

科尔比结构主义戏剧的方法使用了一种在时间和空间上组织戏剧冲突的初始的、简单的上层结构，它因反复出现的主题、交叉联想和对应而变得丰满。这些常常复杂的内部关系在不断对比的过程中得到了观众的系统检查，因为他或者她发现了有关回声和对应物的详尽的、形式上的基础结构。在基本的简单结构中，出现了新的让思维去处理的结构。记忆和期待以一种需要观众深思熟虑、但却参与的方式积极地被运用——去识别基础结构和去跟踪其辐射的相关性。

在某些方面，科尔比的戏剧让人想起美国先锋电影制作中的一种倾向，即所谓的结构电影（Structural Film）。这种电影也经常鼓励类似的、有点康德美学的现象学游戏，例如霍利斯·弗兰普顿（Hollis Frampton）的《佐恩的引理》（*Zorn's Lemma*）。《佐恩的引理》是美国结构电影的经典之一。它有非常显著的三层上部结构。但是，科尔比依赖叙述元素，把它们作为其比较/对比结构的基础单元，这使其有别于大多数美国电影爱好者。他的作品不会特别类似于像马尔科姆·莱格斯（Malcolm LeGrice）这种关注叙述的英国

结构唯物主义电影制片人的作品，因为与莱格斯不同，科尔比并不涉及叙述"解构"。科尔比的作品主要是封闭的或者内部指向的，而不是对社会或者情感表达的外部真相的断言，它们从这个意义上讲可以被称为自我指涉的。但它们不是自反的——也就是说，对它们的媒介或者叙述的条件具有启发性——在某种程度上大多数实践结构电影制作的英美电影制片人的作品渴望如此。

或许，科尔比对混合媒介艺术的沉迷解释了他对戏剧进行自反性批判缺乏兴趣的原因。无论如何，因为他对自反性的不感兴趣以及他对叙述元素的特殊运用，科尔比的结构主义戏剧必须被看作与各种电影结构主义具有远亲关系，而不是其分支。对所有这些现象我们所能说的就是，它们全都是对极简主义（Minimalism）的发展。在这方面，它们反过来假设积极主动的观众是它们美学实践的必要条件。因此，它们完全违背了 60 年代迈克尔·弗里德（Michael Fried）的《艺术与物性》（*Art and Objecthood*）中最具影响力的美学诉求清单之一。对弗里德而言，在一部真正的现代主义作品里，艺术作品中各元素间的内部关系必须完全朝向它自己——也就是说，艺术作品必须作为一种整体化的实物而存在，不依赖于它是否有观众。但是在电影结构主义者和科尔比的戏剧中，相反的策略得到了拥护。对他们而言，结构不仅邀请而且预设了观众有意识的认知互动，把它们当作这类作品的必要部分。

人们很有趣

正如题目所暗示的那样，辛迪·卢巴（Cindy Lubar）的《日常事务》（*Everyday Business*）聚焦于日常生活。这部戏由四幕组成，每一幕都奉献给一年的不同季节。它开始于春天，在一栋办公楼的大厅里，接着转移到夏日街头的场景，在地铁里度过了秋天，又在圣诞节回归到了这栋办公楼。这种季节的、"循环的"结构代表了日常生活的暂时性，像一种"永恒的流动"，正如灌输到寻常事物中的那种顽固持久的概念内涵。

卢巴雇用了超过三十位演员，她把全体演员当作群众英雄，而不是挑选一小组中心人物，让他们的磨难注定去吞噬我们的注意力。《日常事务》的叙事结构是严格按照时间顺序和巧合的，它基于时间和空间的偶然对应，取代了原因和结果的逻辑。人物的生活交错在奇怪地并置和不连续的事件群中，而不是汇聚成单一的戏剧性的必然。卢巴既是作者又是导演，她由始至终通过整理日常生活中的幽默片段来强调喜剧，这包括平凡的、典型的对话片段，滑稽的巧合和小品。卢巴的事业在许多方面都类似于雅克·塔蒂（Jacques Tati）的电影，诸如《交通》（*Traffic*）和《游戏时间》（*Playtime*）。不幸的是，卢巴缺乏塔蒂特有的复杂性。

《日常事务》中的许多风趣都是基于认知的。在第一幕中，大

量的活动是围绕着一栋办公楼的大厅里的一个售报处展开的。一位女士阅读报纸，待她看完后却决定不买了，这增加了商贩的惊愕。另一个人物则在商贩转过身去时，偷了糖棒。有人在作乏味的谈话，充满了紧张的俚语、杂志的空话或者刺耳的心理学术语。在第三幕中，两位地铁售票员先后用英语和西班牙语警告乘客列车开动后不要在车厢之间走动，观众听到后窃笑。一位黑人演员来到地铁站台，带着一个立体声音响发出刺耳的"地狱迪斯科"（Disco Inferno），音量响到足以破坏混凝土掩体的结构。在每个情形中，我们嘲笑一些脱离了生活环境、从而突出了其不协调的东西。从某种程度上讲，《日常事务》是一种陌生化的乏味的活动，是一种卢巴与其他伯德·霍夫曼（Byrd Hoffman）毕业生分享的主题。

卢巴的技巧需要观众变成积极主动的观察者、讽刺的游荡者，而不是像她自己那样。我们注意到所有种类的幽默重复。在第一幕和第四幕中，女警察玛丽特·查尔顿（Maryette Charlton）为了一场持久的咖啡约会，安排与报纸商贩劳拉·巴克（Laura Barker）见面。我们注意到舞台右侧的女士将会与舞台左侧的女士穿一样的服装和做一样的动作。第二幕几乎全部都是由对称的巧合组成，包括用来平衡扒手动作和两个相似的母子滑稽行为的场面。像塔蒂那样，卢巴强调了喜剧重复作为日常生活的中心属性。我们这部戏中的大部分快乐是由发现这些相关的乐趣产生的。

有时，卢巴对重复的态度似乎是有偏见的，就像在第一幕中的狂舞那样，把它描述成肤浅的墨守成规。或许，这就是她最后一个形象的意义，大厅的电梯门打开了，露出地狱。日常生活实际上就成了地狱。但是卢巴与日常生活的关系是矛盾的。在第二幕中，人物想象遥远的度假胜地，后者在梦幻般的舞台造型中被具体化了。

最后，这些梦以一场生硬的、然而却欢快的伴着"Zip-A-Dee Do Dah"节奏的谷仓舞蹈而告终，以一种恰当的、温和的、迪士尼式的典型风格热烈地赞美了每一天。

卢巴不仅期待观众积极参与探索视觉上的对应，而且还期待观众在她松散片段式发展的编年史元素之间建立叙事联系。在第二幕中，当一位蔬菜水果商同情商人的妈妈去世时，我们从对这位老太太的描述中意识到她就是在第一幕中被一只看不见的狗拖着在大厅里转来转去的那位女爵士。在第三幕中，我们听到了扒手建议一位朋友应该变成司机，后来在第四幕中，我们注意到她是儿童主管的司机。

每一个断断续续的连接，就像每一个视觉对应那样，使人微笑。然而，《日常生活》的问题就是没有足够多的这种连接和对应来维持人们的兴趣。卢巴或许应该用更多同时发生的细节来打包她的场景，就像塔蒂所做的那样。这将会使她所引致的那种观众注意的回馈，不仅更加密集，而且更加丰富。事实上，《日常生活》太简单了，以至于结果就是它常常变得时而无病呻吟、时而居高临下，总之，冗长乏味。

小径的尽头

　　既然 P. S. 1[1]大概会被认为是 Soho 的前沿艺术空间，它似乎是一个上演《回声牧场》（*Echo Ranch*）合适的地方，后者是对老西部（Old West）神话的多媒体调查。这部戏由詹姆斯·纽特（James Neu）所作，是一系列并置的视觉和听觉的回声或者引语，用来揭示美国文化是一座充满陈词滥调的监狱。

　　这部戏以一段视频开场：纽特的父母回忆多年前与他们的孩子们所进行的一次远足。孩子们当时正好碰到琼·纽特的神经症，所以她决定忽视他们。但她刚一转身，其中一个孩子就用玩具枪打了另一个孩子，伤势严重到需要缝针。双方父母运用老套的寒暄，向对方解释这场意外如何不是他们的过错，与此同时也委婉地免除了那个暴力孩子的任何恶意。

　　这段开场白引入了掩饰这个主题，纽特强调其作为语言和神话的陈词滥调的主要功能。更确切地说，玩具枪的记忆引发了对给孩子传授初步的暴力行为的牛仔和牛仔片的戏剧幻想。

　　临时酒吧里的舞台灯光亮了，酒吧招待正在擦亮玻璃杯，一位老式舞厅的女孩正在玩单人纸牌，一个乡巴佬正在打扫卫生。这是

〔1〕　这个展览馆是纽约著名的现代艺术博物馆（MOMA）的分馆。——译注

酒吧场景的浓缩，非常寂静，是有事将要发生的预感。

可以预见地，一大群面目可憎的陌生人进来了，穿着像意大利西部片里的临时演员。他们缓慢地移动，夸大了这种类型人物对仪式性节奏的嗜爱，这种仪式性节奏无论是人物在枪战还是在登场，都意味着力量和夸张的深思熟虑。他们交换了沉默而激烈的目光——牛仔就像法官那样，总是评估、怀疑、计算和调整。

然后，警长和副警长来核实这些不详的亡命之徒。他们欺骗了约翰·韦恩（John Wayne），把他们的猎枪从一个人抛给另一个人，一言不发地审视着陌生人。在我们的老西部，你不需要说话就会明白。当枪声响起时，酒吧中就逐渐地开始杀人。酒吧清洁工，一个众所周知的无辜旁观者，扭动着死去。

虽然第一个场景没有任何叙述，但是它却很容易理解，因为它所包含的动作和冲突类型是如此熟悉。一般来说，我们知道接下来会发生什么，因为在这些形式几乎成为我们思想的一部分之前，我们已经看见它们被排练过太多次了。有感染力的慢动作和乐谱的重复暗示了一种罗伯特·威尔逊（Robert Wilson）式的场景，但与威尔逊不同，纽特似乎更少关注催眠效果，而更多关注检查大众传媒的程式化作品是如何影响我们的所思所想的。

预先包装的西方流行想象是纽特的当代文化流浪汉小说的中心。它代表了公式化的构思。纽特诗意地将其与求爱和结婚的日常生活场景并置起来，从而使生活表现得同样程式化和脚本化。

电视游戏节目也是一种主要的隐喻。参赛者对输赢的反应就像牛仔一样。纽特运用这种游戏节目来明确表达他对那些使我们受到大众传媒轰炸的生活习俗的反对。这种游戏节目原来是被操纵的。纽特扮演的主持人在一次演讲中试图为它辩护，在演讲中他与水门

事件中的尼克松融为一体。

纽特的武器是戏仿，当它接受我们文化中所弥漫的那些形式的漫画时，戏仿行为会引发观众的笑声。他是语言和通俗叙事的敏锐观察者。安迪·古里安（Andy Gurian）一度朗诵了关于一位枪手和其贵格会教徒（Quaker）女朋友的故事，它是许多经典西部片的巧妙的浓缩。谢莉·瓦尔弗（Shelley Valfer）用一个关于海军训练员的故事做了相类似的节目，这个故事让人回想起许多"二战"电影。

纽特的作品是分离式的，通过片段来发展他的主题。例如，从对综艺节目编舞的戏仿转换到郊外的烧烤场景，这样两种形象就可以互相评论了。

导演是纽特、迈克尔·葛拉索（Michael Galasso）（他同时也为该剧作曲）和利兹·帕斯夸尔（Liz Pasquale）（他负责编舞）。在这部戏的所有元素中，舞蹈是最弱的部分，没有达到剧本讽刺的程度。帕斯夸尔摹仿洛克茨（Rockettes）向牛仔电影致敬的贫乏词汇，把一组笨拙的假拳大杂烩和枪战混合起来，这摹仿了而不是暗中破坏了其取材对象。

由于三位导演都与罗伯特·威尔逊（Robert Wilson）有过广泛合作，这种伯德·霍夫曼（Byrd Hoffman）的影响力是非常明显的，尤其是在缓慢的节奏和语词杂拌的倾向中，更不要说游戏节目记分牌了。它起着像《沙滩上的爱因斯坦》（*Einstein on the Beach*）中上升光柱的复制品的作用。然而，《回声牧场》通过把它对神话、语言和经验之间关系的思考放置在一种更加明确的社会背景中，从而偏离了威尔逊。这种威尔逊式的技巧更少出于神秘感，更多出于愤慨。

开幕时间

在把戏剧（theatre）等同于戏剧文学（drama）的任何地方，人类行为不仅提供了题材，而且还为一部戏提供了结构。因果关系变成观众经验的支柱，使观众沉浸在面向未来、面向悬念、高潮和决心的时间感中。人类行为的结构产生了一种秩序感和方向感，而它在原始宗教背景中与命运相对应。

当然，大多数当代先锋戏剧是反戏剧文学的，强调一系列形象而不是一系列由因果联系而结合在一起的行为。这种意象主义戏剧最重要的启示之一是在时间方面，也就是说，是在把拒绝未来作为一种组织观众的方法的意义方面。

在《机械姬》（*Ex Machina*）中，弗雷德·兰伯特（Fred Lambert）和迪恩斯·尼克尔斯（Dean Nichols）表演了一场遂行，单一形象占主导地位。兰伯特被绑在格林街 112 号的天花板上。悬挂在他旁边的是五个色彩鲜艳的咖啡杯和杯碟，以及一台半导体收音机和一些相机闪光灯。下面有四个不寻常的粉红色浅水池和一张桌子，尼克尔斯坐在上面，身穿荧光（Day-Glo）橙色雨披，表演一系列哑剧，时而摹仿舰桥上的水手，时而摹仿高举斗篷双手合十的和尚，时而摹仿过度打扮疯狂地盯着塑料池塘的白人摇滚女孩（White Rock Girl）。

遂行空间的右侧是三张破旧的沙发，一张是橙色的，一张是点缀着字母的绿色的和一张是灰色的并带有黑白圆点花纹。爱伦·萨宾（Ellen Sabine）身穿一件皱巴巴的粉红透明雨衣，扑倒在灰色的沙发上，显然睡着了。我们听到了兰伯特的声音，刚开始他低声耳语，接着他清楚地重复了一些简单的句子——"不是很可爱吗""在大厅壁橱里"等等——带着梦想的坚持。

乙烯基的噼啪声让萨宾站起来了，她梦游般地走向了遂行场地。她打开第一组窗帘，坐在其中一个粉红色水池里。她旁边是一个曲柄，因为装饰着与沙发相同的圆点图案，这个曲柄似乎代表她的梦想机器。萨宾转动它，以便让第二个窗帘从天花板上降下来，先后露出了兰伯特和尼克尔斯。这些滑稽可笑的行为构成了她午睡的明显内容。

重复，而不是因果关系，组织了这场遂行。视觉上强调了廉价糖果色，它在光秃秃的画廊空间里，用刺目的光度急于抓住观众。橙色、粉红色、海蓝色和淡紫色明确地重复，暗示了某种行为准则，虽然是难以达到的那种。

某些句子、故事、记忆和日常对话的片段被口头重复，用不同的语气、速度和顺序来表达。时而生气，时而讽刺，时而接近叙述连贯性，但通常是省略的，他们经常重复的一句话就是梦幻般过分迷恋的想法的力量，它被强迫地、经常幽默地修改，以暗示某种秘密的感觉，或者也许是精神创伤。

词语/形象之间的关系是关联性的。兰伯特谈起喝了太多咖啡，而我们的眼睛紧盯着空杯子；或者，他说他想要抽烟或者喝酒，并且萨宾点着了烟和打开了啤酒罐。兰伯特和尼克尔斯都与伯德·霍夫曼学校（Byrd Hoffman School）的成员共事过。像威尔逊那样，

他们似乎运用戏剧去摹仿精神状态，舞台风格的幻想主义激发了一种幻觉，在其中的暂时性与其说是一种发展的问题，不如说是一种如梦般的持续时间。

尽管《机械姬》将其反戏剧文学的、意象的暂时性等同于梦幻，但是西德家庭剧团（the West German group the Family）的《介绍》（*Introduction*）提升了居家休闲的氛围，人物懒洋洋地躺在家里、玩牌、听音乐和画画，用来消磨时间。

在戏剧的本质正在被争夺的历史时刻，家庭剧团从个人生活方式的角度重新定义了艺术。他们的群体、他们的目标、他们的纪念品、他们生活的方式、他们相互间的幻想、他们的痴迷和他们的某种部落神话是遂行的来源和基础。换句话说，他们是艺术。

家庭剧团似乎过着嬉皮士的生活。遂行的第一部分用磁带录制的、用精辟的成员传记向我们介绍了他们。身穿黑色皮外套的克里斯蒂安·布鲁格（Christian Bruegge）是一位神秘传说的狂热者，考虑征服整个世界的系统，并且在搜寻失落的亚特兰蒂斯城（the lost city of Atlantis）。另一个人斯特凡·拉文纳（Stefan Ravenna）非常瘦，长着一头红色的长发，戴着绿色的太阳眼镜和穿着白色的连衫裤。我们被告知他住在地铁站，返回家庭剧团的家是为了与安吉丽卡·维森塔尔（Angelika Wiesenthal）夜间幽会，后者还多情地与克里斯蒂安有染。

有多少传记是事实，有多少真实的幻想，有多少虚构，这很难去讲。然而，家庭剧团的结构相当于图腾：不同成员与特定的颜色、与形成布景背面的特定的三角形相关联，有时与特定的动物相关联。

剧本主导着《介绍》。因为录音机描述了家庭剧团出现的成员，

但并不是仅仅为了让人看到。例如，普拉蒂诺（Platino）与红色关联，并且可以预料到的是与啄木鸟相关联的家庭成员。

家庭剧团假设了一种从根本上令人不安的唯美主义，这可以从他们的遂行概念中看出，他们的遂行概念只不过是对摆姿势的赞美而已。自 19 世纪末以来，异化了的知识分子的一个标志就是，他们无法有效地行动，这已经转变成为他们能够风格化地存在和生存并反对标准大众趣味的稳定价值。这是现代颓废感的有效定义，它是嬉皮士寻求民主化的一种工作方法。家庭剧团在一系列形象和外观上呈现了它的存在，它们本身就是终结。

笔者个人认为，这对异化的知识分子来讲是一个道德上不可接受的解决办法。但即使家庭剧团的基本承诺并没有使笔者不安，笔者也仍有顾虑，因为这个剧团的戏剧权力相当弱。这个剧团的身体似乎是无力的，他们的动作是冗长的。他们并没有取得他们的节目所需要的刺激的姿势。他们的目标在于通过把戏剧重新诠释成一系列零碎的个人戏剧形象而颠覆戏剧文本的思想，但这仍然需要一定水平的遂行技巧，到目前为止超出了家庭剧团所能达到的水平。

历史回顾

　　判断当前遂行场景活力的一种标准是对艺术历史的广泛兴趣，不仅表现在众多出版物上，而且还表现在对某种体裁过去有深远影响的作品的重构和改编。《纯粹的天堂》（*Sheer Heaven*）是艾瑞克·伯格森（Eric Bogosian）的一部戏，是一种改编而不是重构。《纯粹的天堂》大致上基于杰克·盖尔伯（Jack Gelber）的《联系》（*The Connection*），后者于 1959 年首次由生活剧团（the Living Theater）遂行，它通过发现新的方法去实施其主要意图，从而设法还原原作。

　　伯格森编辑了剧本，并且更重要的是，他以西班牙语呈现。这不仅克服了盖尔伯对话的过时性，而且对于大多数非西班牙语的苏霍区观众而言，它让他们远离了戏剧文学，于是，它变成一部动作和语调的戏，而不是词语的戏。我们感觉像观察者，盯着大量似曾相识的人类学资料。生活剧团的目标是混淆戏剧与现实之间的界限，它通过颠覆语言、支持日常生活的人体动作学这种新的要诀得以实现。

　　三位男士坐在公寓里，等待着毒贩的到来。灯光很灰暗。他们互相喊叫，并且指向电视。家具毫无特色。毒贩到来后，他和一位戴着帽子的男士打了起来。一个瓶子被摔在地上，破碎的玻璃渣在

整场戏中都留在那儿，发着昏暗的光。两位女士加入这群人，我们通过她们的行动理解了她们的性格。男士们注射毒品后离开去参加了一个聚会，除一个人之外，这个人是萨克斯管演奏者，他和垃圾打了一架。稍晚些时候，那个毒贩又回来了，并带着一群精力充沛的人。他们开始以一种真实的就像事先没有编排过的方式跳舞，并因此增加了这种暗示，即我们是真实事件的目击者，而不是舞台表演的观众。

《相同》（*Sames*）是已故的肯·杜威（Ken Dewey）和特里·莱利（Terry Riley）的一部戏，它的重构代表了遂行艺术的另一种全神贯注——对重复入迷的可能性。《相同》的首场遂行是在 1965 年，在扩展电影节（the Expanded Cinema Festival）期间。格尔德·斯特恩（Gerd Stern）所导演的当前版本，是在杜威的剧本、彼得·摩尔（Peter Moore）的摄像、大卫·普东（David Bourdon）的评论的基础上的再创造。当斯特恩和菲尔·尼布洛克（Phil Niblock）摹仿该部作品的第三盘录音带时，杰瑞·查勒姆（Jerry Chalem）的原版电影和莱利的两盘录音带被重新发现。

《相同》的开头是一片黑暗。五个人物，穿着新娘礼服，她们的轮廓清晰可见。她们绕着圈游行，接着像婚礼蛋糕顶部的装饰品那样停住不动了。

随着灯光逐渐变亮，我们听到了一位男士重复"我""我""我……"的声音的录音。它有时气喘吁吁，有时变成"是的是的"。一段黑白电影开始了，是由喜剧的、超现实主义的身穿锦缎的新娘形象构成的，这些新娘从事着难以相信的职业——送报纸、加油、检修发动机和驾驶公共汽车。新娘的冒险活动进行到一半，同一部电影的第二版在靠近屏幕的幕布上开始了。幕布织物的波纹

使电影的形象弯曲了。

这些精力充沛的新娘在整场遂行中都站在原地。灯光忽明忽暗，电影以许多不同的方式被重新投放。两个版本是重叠的，电影被投放到后面和侧面的墙上，并且从一块具有扭曲效果的塑料上反射出来。

录音变了。很长一段录音是一个男孩的声音，说着"那不是你"。或许这是一个儿子在否认他的母亲是那个新娘，或者至少不是屏幕上的时装模特，而这正好是他抗议的开始。其他孩子也加入了合唱，有时这种反复的呼喊模糊成了抽象的噪音——尽管说话时语调的抑扬顿挫还保持得足够强，以至于我们认为仍然可以在混乱中听到"那不是你"。

最后，一位男士喃喃自语，"那是我"。声音会回荡，所以有时它会发出"请原谅我"。但是，对于《相同》中所有可感知到的细微转变，人们最终都能感觉到视觉和听觉的重复——标题的"相同"——是有魔力的。这些重复富有表现力地唤起了一种空虚感、清晰感和平静感。

地球人的精选观点：张家平

张家平（Ping Chong）创作戏剧作品刚刚超过十年。他的作品——被称为"拼贴"（bricolages）[取自克劳德·列维·施特劳斯（Claude Levi-Strauss）的"博艺不精者"（bricoleur）的概念]——包括 1972 年的《拉撒路》（*Lazarus*），1973 年的《我飞去斐济，你去了南方》（*I Flew to Fiji, You Went South*），1975 年的《傻子村的恐惧与憎恨》（*Fear and Loathing in Gotham*），1977 年的《洪堡的漂流》（*Humboldt's Current*），1981 年的《不眠之夜》（*Nuit Blanche*），1981 年与罗博·李斯特（Rob List）合作的《雷纳和刀》（*Rainer and the Knife*），1982 年的《上午，上午——一位精确表达的男士》（*A. M., A. M. —— The Articulated Man*），1982 年的《安娜进入夜光》（*Anna Into Nightlight*）。张家平曾经也与梅芮迪斯·蒙克（Meredith Monk）共事过，在 1971 年的《轮船》（*Vessel*）、1975 年的《小卷轴》（*Small Scroll*）和 1976 年的《采石场》（*Quarry*）中扮演主角，并与蒙克在 1972 年的《巴黎》（*Paris*）、1974 年的《查康》（*Chacon*）和 1976 年的《威尼斯/米兰》（*Venice/Milan*）进行了合作。张家平曾说过是蒙克激发了他对戏剧的兴趣，并且她的作品对他的风格仍留有重要影响。但是，尽管蒙克的作品似乎偏爱神话的、普遍的和超越历史

的元素，而张家平通常植根于历史和个案研究。

像蒙克那样，张家平经常使用多媒体设计，运用不同的表达模式：戏剧文学性的演出、幻灯片放映、电影、舞蹈、吟诵以及微型画、玩具和木偶。但是在张家平的作品中，每种组成媒介、每种演说渠道，总是非常谨慎的。张家平是在大众传播媒介间转移，而不是混合它们。每种新的媒介介绍一件单独的事件，而不是营造一种统一的效果或主题。张家平实践一种吝惜，在其中每种媒介都有其自身非多余的目的——一场电影、木偶表演或者幻灯片放映不会评论戏剧动作，但却有一个目标，通常是一个叙述的目标。[张家平是一个训练有素的电影制片人，毕业于视觉艺术学校（the School of Visual Art），公开表示对电影导演罗伯特·布列松（Robert Bresson）钦佩，后者是简约风格电影方面的专家，而张家平将其转化成戏剧术语。]

张家平不是同时地，而是按顺序地运用这些不同的形式。通常情况下，当超过一种沟通渠道同时运作时，人们会被每种媒介的奇异性所打动，而不是被巨大的单一形象所打动。当张家平缩短他的各种再现渠道的距离并且选择多媒体融合时，效果是显著的。

音乐在张家平的作品中是一个关键因素。它从未温和地融入背景，但往往比舞台上的演员们更引人注目。有时，无词的歌唱似乎在摹仿人类语言；有时，音乐是一种众所周知的宗教或流行风格。它常常具有一种使人难忘的品质。音乐就像是一种有意义的符号；它以意义的形式出现，但却没有什么特别的意义。音乐的存在，而不是它所传递的信息，使观众全神贯注。

张家平的戏剧，如蒙克的那样，使用一种省略式叙述。他的戏可以被称为碎片的编年史，是将单个连续形象或者形象群的场景串

联起来。然而，大部分情况下，张家平作品叙事方面的特点被淹没了，取而代之的是详细阐述他的场景所叙述的事件中的强烈形象和瞬间。这种效果类似于观看一场没有节目单的复杂的叙事芭蕾舞。人们只能逐渐地意识到人物是谁；因为只有精选的少量事件被再现，人们才能慢慢地掌握了故事的梗概，但许多细节仍然模糊不清。

张家平的策略是强调场景而不是顺序，强调瞬间而不是一系列事件。戏剧文学的线性品质逐渐消退，有时甚至完全消失。张家平通过将形象和场景从故事的流程中提出来并且同时淡化叙事联系，将他的戏的每个动作都注入了更高的强度。每个场景都增加了一种特殊的光晕或存在感，而不是作为整齐上升的叙述结构的垫脚石而存在。

张家平的许多作品都关注强烈的心理状态：在《拉撒路》和《我飞去斐济，你去了南方》中是忧郁和失落；在《安娜进入夜光》中是单相思，以及局外人心理学；在《傻子村的恐惧与憎根》中是儿童杀手；在《洪堡的漂流》中是有远见的强迫症患者；在《雷纳和刀》中是典型的无辜替罪羊；在《上午，上午》中是受迫害的机器人。因为张家平是从外部接近这些主题，所以观众会有距离感和疏远感。当张家平选择去创作有关局外人的戏剧作品时，这种疏远感被加强了。这些人物——精神病患者、人形机器人和幻想者——已经超出了正常的理解范围，并且将他们作为纯粹的行为类型来呈现，增加了他们的陌生感。

在作品中，张家平通过利用几种截然不同的技巧来渲染孤独和异化的主题。他通常偏爱笨拙的动作、古怪的舞蹈和"不自然的"姿势。当通过演员在舞台上重复性地来回踱步来再现人物的旅行

时，甚至是像走路这样正常的行动也是陌生化的。一种熟悉的动作，比如把胳膊放在桌子上，也因保持了很长时间而被异化了。

张家平的对话通常是多种语言的，把讲英语的观众塑造成局外人。一旦脱离了其文化背景来看待所有的人类行为，它最终是不可还原的、奇怪的。在这里，观众对该部戏的体验特别生动地唤起了这种观点。张家平提及了人类学对他作品的重要性，以及强调了他中国人的身份，他对全家移民到美国的事记忆犹新。这些因素都毫无疑问地使他倾向于从局外人视角看待人类行为。

从一开始，张家平就专注于在组合和并置中创作有吸引力的形象。他的早期作品——《拉撒路》从街道和廉租公寓的楼梯间的幻灯片开始，首要的主题就是人的缺席，还有更多的投影——桌子旁边的男士的线条画。这些（投影）与空荡荡的楼梯间的形象的组合赋予了作品一种强烈的孤独感。

动作开始于舞台工作人员搬运道具——一张桌子、桌布、咖啡壶、鲜花以及较早前的幻灯片中出现的所有物品。拉撒路来了。他穿着一件白色的衬衫和暗色的裤子，他的头裹得像木乃伊那样。在掏空了口袋后，拉撒路坐下来吃东西——一个普通的动作弄得很奇怪，不仅是因为一个木乃伊在做着这个动作，而且还因为我们在看着这个动作，似乎因在一个身体上的亲密时刻偷窥而打扰了它。

拉撒路在吃东西时，我们听到了一封信——来自一位女士的便条，她很可能是一位亲密的朋友。在接下来的场景中，一位女士打扫了房间，接着拉撒路和这位打扫房间的女士被看到在一块，与此同时，拉撒路收到了另一封来自拉撒路的远方朋友的信。拉撒路似乎对待在一起的女士不感兴趣，而与远方的那位关系亲密。

张家平通过并入纳森·朱兰（Nathan Juran）的电影《距离地

球 2 000 万英里》（*20 Million Miles to Earth*）的一个编辑版本，使得这些主题中的几个在这部戏快结束时得到了关注。该电影讲述了一个以卵的形式被带到地球上的外星生物的故事。这个生物孵化了，并以惊人的速度生长，被袭击和猎杀，直到在罗马的竞技场上（Coliseum in Rome）被逼到了绝境。他被一枚巴祖卡火箭筒所杀。这个生物真的掉进了一个残酷而陌生的世界，远离家园。他的快速生长表明了他是一个生命周期的象征。这部电影给予我们一把打开张家平的舞台形象的钥匙。当真人的动作又开始时，拉撒路正在穿他的外套，并且拿着一个行李箱。一个被剪下来的木偶穿过舞台，这象征着他的告别。最后的形象是一片荒凉：夜晚，一条光秃秃的街道，灯光从一个空洞的检修孔中透进来。

死亡和分离的等式，在张家平的第二部形象戏《我飞去斐济，你去了南方》中同样重要。这部戏一开始，张家平穿过舞台，穿着宽松的裤子、高领毛衣和登山靴，并且手里拿着一架玩具飞机。接下来的幻灯片场景暗示了一种关系、一种关系的记忆和一次事故。接下来是一段有关飞机失事的零碎的讨论。我们得知有营救幸存者的尝试，并且听到了一段对穿着短裤的男士的采访，这个人试图去收集有关一位女士的细节——他名义上的爱人，她死于这场飞机失事。他的记忆是不完全的、混乱的和任性的。这部戏的结尾是张家平和蒙克跳着僵硬的华尔兹舞，而蒙克取笑张家平的舞蹈。这部戏中的并置，引导着我们去将失事看作分离的象征。对张家平来讲，任何种类的分离似乎都类似于死亡的终极分离。这部戏以一种象征性的结合为结尾——一对情侣在跳舞。

在《傻子村的恐惧与憎恨》中，张家平对叙事形式的兴趣变得更加明显了。基于弗里茨·朗（Fritz Lang）的悬疑电影《M》，《傻

子村的恐惧与憎恨》是一种平行叙述的运用。布景非常精细，是一种自然主义的方式，这对张家平的作品来讲是不寻常的。这部戏的开头，是一位穿着皱巴巴西装的警探正在剪下报纸上的文章。一位舞台工作人员进来了，在一张桌子上放了些东西。跟在他身后的是一个亚洲男人，他往嘴巴里放了些东西，陷入了巨大的昏迷循环——这种不自然的漩涡暗示了他的身体被一种不可抗拒的力量抓住了。后来，当这位侦探收集他的报纸时，这个亚洲男人在舞台的另一边洗澡。我们理解这些动作是同时发生的：我们同时看着猎人和猎物。这部戏在平行叙述的惯例下继续进行，按顺序呈现场景。我们看到这个亚洲男人在家里，接着看到这位侦探无效地收集着线索，再接下来看到受害者们（小女孩们）在学校里。这位警察在追捕这个亚洲男人，与此同时这个亚洲男人在跟踪这些女孩们。

这些场景发生在一片有背光的纱幕后面，谋杀发生在精心的哑剧剪影中。哑剧和剪影唤起了一种安静的、温柔的精致感，这与谋杀的残暴行径不相协调。这些场景的安静感——除了最后一个码头边的谋杀——再加上它们所象征的恐惧，微妙得令人不安。

虽然张家平使用了一种平行叙述的架构，但不使用它来强调其故事中的因果联系，而使用它来展现他的人物，在他们平凡的存在的典型时刻：侦探在收集事实，亚洲男人在吃东西，女孩们在学校。这部戏从未确切地解释过为何这个亚洲男人要杀死这些孩子。然而，这部戏确实不同程度地抽象地阐述了这个亚洲男子作为一个局外人的状态，这可能是他的精神病的一个因素。随着他徒劳无功地试图去掌握一段英语录音，这个亚洲男子变得越来越疯狂了。与此形成对比的是女孩在文法学校的课堂上更成功地掌握了语言。白人/非白人的二分法在一场戏仿的、评论性的场景中赋予了一种政

治上的转折，该场景重述了美国帝国主义的建立，并在 7 月 4 日（Fourth of July）庆典活动中，一块一块地建造了一个郊区客厅，里面满是旗帜、烟火棒和一位踢踏舞女领队。这些场景勾勒了这个亚洲男子的生存状态：不适应美国文化的挫败感。最终，这个亚洲男子自杀了。

在《上午，上午》中，局外人是机器人。我们把它的教育看作它尝试着灵活地去掌握各种任务。正如《傻子村的恐惧与憎恨》中的语言学习部分是身体上的——学习是一种知识抗拒身体的印记——在《上午，上午》中的学习是身体上的、难处理的和痛苦的。张家平把肉体性作为一种强调人类存在的显而易见的陌生感的主要手段。《上午，上午》通过人形机器人的形象，挖掘了人作为身体和人作为个人之间的紧张关系，而这种人形机器人是思想/身体、个人/物体和主人/奴隶的二分法下的压力的理想象征。最能清晰地体现张家平的这种思想/身体之间关系的神秘感的场景是一群士兵将人型肢体装上货机。一开始，这些肢体显得可怕——这些珍贵的断肢经过防腐处理，因此用玻璃纸简单地包装。随着装载的继续，我们对身体部分的感知转移了；我们将它们仅仅看作物体，接着是看作奇怪的物体，疑惑这种东西如何能成为我们的一部分。机器人的戏围绕着他的做人和做事展开。他从研究中心逃离，在一个汽车旅馆过着一种"正常的"生活，但他还是被追捕，因为人们认为他从本体论上就与人类不同。张家平的观点似乎是机器人没有什么不同，它也面对着我们所面对的同样的身体存在的奥秘。

《雷纳和刀》可能是张家平对妄想症涉猎最深的作品。这部戏的开头，是一位妈妈在教她的孩子。正如在张家平的其他戏中那样，学习的过程主要是在身体方面来呈现的。随着这个场景的结

束，这个男孩——天真或者无辜的典范，未受到文明和邪恶的影响——必须走遍世界，寻找一把刀。他与文明的遭遇被生动地描绘出来。社会是一个整齐的队列，成员们在一个机器似的箱型台阶上交换位置，这个台阶看起来像是一条哪儿也去不了的传送带。社会消极的一面被表现出来——又是通过舞蹈，当雷纳茫然地、严厉地看着虚构的人物表演暴力探戈舞时。雷纳是局外人，他只专注于寻找他的刀。

雷纳无意间涉足的国家是由一个独裁者统治的，他站在基座上，稍微前倾，他的手臂保持着放松的姿势。当他做了一个可听得见的深呼吸时，他挺直了身体，举起了双臂，躯干在膨胀，与此同时一群崇拜的谄媚者发出叹息。当独裁者从基座上下来时，他的贴身男仆捅了他，接着把刀递给了雷纳，并使这个男孩确信这把刀就是他在寻找的那把。雷纳很快被捕了，被审讯，被捆绑得像个木乃伊。一扇门神奇地打开了——炽热的白光从里面的房间里射出来，雷纳裹着的尸体被一根电线拖了进来。鬼屋、毒气室和中世纪刑讯机器的组合，这个房间似乎准备好了用它的火光来吞噬雷纳。

在《洪堡的漂流》中，张家平的局外人是一位有远见的探险家，他穿越未知世界，寻求冒险。这部戏的序幕，是查尔斯（Charles）和艾玛·洪堡（Emma Humboldt）手挽手站在田园诗般的花朵幻灯片投影前。这种童话般美好的画面很快就被打破了。人们听到了丛林的声音，这对夫妇被一束强烈的白光所照亮。19世纪博物馆的动物标本幻灯片闪过。当这一切发生时，查尔斯·洪堡坦白了其压倒一切的激情；当他还是一个男孩时，他瞥见了一种被叫作"野兽"的东西。他痴迷于追踪这个神秘的生物，无论它的踪迹指向何方。洪堡抛弃了他的家庭，徒步穿越世界，总是接近、却

从未发现这种野兽。在一个土著村落，他和一个在丛林溪流中洗衣服的女士交易小装饰品。他在码头边等着登船去他的下一个冒险地。在那里，他遇到了汉斯太太（Signora Hanes），她资助他的冒险，似乎是一时兴起。

张家平意识到像洪堡这样的世界探险家们可能带来的帝国主义的影响。他指出洪堡对盲人村（Village of the Blind）的干扰，以及像安娜修女那样怀着机械的、偏执狂的激情，但他们却是出于善意的、专心致志的传教士。虽然《洪堡》中的帝国主义和种族主义的问题是公认的，但张家平更感兴趣的是洪堡的心理特征。洪堡徒步世界去搜寻未知。在第十三个场景"大漩涡"（"The Maelstrom"）中，我们看到了洪堡和他的助手福盖蒂（Foghetti）攀登高山的形象。洪堡，一步一步地变老，踏遍每一个气候带去搜寻野兽。这种痴迷驱使着他穿过世界上的稀树草原、爬过世界上的高山（张家平用幻灯机尽情地展示）。

在倒数第二个场景中，在纱幕后面以剪影的形式表演，洪堡和汉斯太太相遇在一簇芦苇丛中。他们年纪大了，在舞台上步履蹒跚。他们几乎认不出对方了。她给了他一张支票，就好像这是一个正式的仪式，而他则例行常规似的声明这一次他会抓到野兽。洪堡的激情是坚定不移的。这部戏的结尾是一部关于查尔斯和艾玛·洪堡早年的影片，那时他们还是幸福的一对。在整部戏中，艾玛像查尔斯追踪野兽那样无休止地追求着他。世界上散布着他们断断续续的、无计划的旅行。这部关于他们蜜月期的电影是对过去是什么和可能曾经是什么的证据。他们被难以理解的激情所驱使着，漫无目的地游荡。张家平的这种局外人的观点所捕捉到的正是这种终极的无目的性，这种人类行为是自我延续的、是由虚无所驱使的。

在《不眠之夜》中，历史和地理成为张家平的主题。这个故事从一场联合国的会议（UN meeting），漫谈到南美（South America），到北卡罗来纳州（North Carolina），到似乎是非洲（Africa）的一个第三世界国家（Third World country），最后以提及柬埔寨（Cambodia）为结束。幕间幻灯片还包括一次登月。除了地理上的旅行，这部戏还追溯了一群黑人妇女，她们是 19 世纪南美种植园（South American plantation）马里波萨（Mariposa）的一位女服务员的后裔。张家平对人类历史的观点是黯淡的：舞台外发生了两次革命，播放了大屠杀的幻灯片和一个史前人猎杀另一个的场景。但在这些混乱中，生命还在继续。张家平聚焦在一个旅馆，在那里很多美国人等待着离开这个被叛乱摧毁的国家。这种暴力和动乱的背景使人物的行动变得不恰当和奇怪。

《安娜进入夜光》是张家平的最新作品。它分享了他早期作品的很多主题。在地理方面，安娜从刚果（Congo）来到了美国，跟她同父异母的姐妹艾瑞斯（Iris）生活。历史的主题在构成这部戏的第二个场景的幻灯片序列中出现了：一系列杂乱无章的形象闪过，包括迥然不同的和平凡的事件（所有的事情来自于一头骆驼，看着尼龙首次出售日期的帕夏）。这部编年史跨越千年时光，展现了这种观点，即历史是一系列不相关的事实，被按照时间顺序简单地组织起来。只有回顾过去，我们才意识到有些事实与安娜有关。

《安娜进入夜光》的叙述结构基于对过去和未来的一系列闪现。这部戏的开头是一段艾瑞斯的独白，她询问当你不能和你爱的人一起生活时，你能做些什么。这部戏开始于接近艾瑞斯和安娜之间的仇恨的顶点的某个地方。接下来展示了世界历史的幻灯片，并以安娜乘船离开非洲的电影为结束。事后想来，我们将这些晾在绳子

上、行李箱里的鱼的镜头和芦苇移动的镜头确认为安娜的离开。张家平通过运用这种叙述的暂时分离模式，使观众参与到对故事的不断重塑中。我们只有在这部戏接近尾声时才意识到这个故事的核心。在开场的场景中，艾瑞斯告诉安娜去睡觉。从艾瑞斯说话的方式来看，她似乎在对一个孩子说话。艾瑞斯转向观众，灯光变暗了。布景是统一的灰蓝色，它有航海的外观，悬挂在椽子上的"S. S. 穿梭机"（S. S. Shuttle）标志强化了这种外观。光线在灰色的布景上反射强烈。它的存在是光明和坚实的。艾瑞斯整理混乱的舞台——把椅子放在架子上，捡纸屑——与此同时她解释了安娜的怪癖。安娜把狗粮放在冰箱里，但她并没有养狗；邻居从未见到过安娜，但他们在夜晚听到奇怪的声音；安娜把信件放在洗衣篮里。

在第二个场景中，幽灵（the Presence）出现了。这个幽灵，一部分作为舞台工作人员，一部分作为人物角色，继续按照张家平对中国传统方式的遵从来行动，即表演着舞台的准备工作。然而，与此同时，幽灵在某种程度上控制着权力。他所做的不仅仅是布置舞台，他也是克莱尔（Claire）之死的主导动因。幽灵降低了屏幕，我们看到了有关世界历史的幽默的、轻蔑的拼贴，紧接着是安娜离开非洲的电影。一旦我们知道了安娜来自于非洲，这一系列分离的幻灯片可以被看作象征着那次离开。在这种知识之前——直到这部戏的最后时刻才披露——这部电影的含意是不清楚的。

在第三个场景中，我们看到安娜和克莱尔聚会。她们互相向对方表达感情，看起来特别亲密。在下一个场景中，安娜、克莱尔和艾瑞斯见面喝茶。这个场景中的大部分是由预先录制的评论员叙述的，但这些描述并不总是与表演相符合。克莱尔和安娜说着外语，从而排除了艾瑞斯。当她不能获得克莱尔的注意时，她的排除在外

被加强了。

茶歇期间，安娜和艾瑞斯之间的紧张关系在表面之下酝酿着。茶歇之后，我们看到了一部电影，当安娜消失时我们才意识到这部电影是决定命运的圣诞晚餐的一部分。当灯光亮起时，艾瑞斯和安娜发生了一场高度非写实的打斗。安娜递给了艾瑞斯一封信。艾瑞斯抓住它，把一堆纸屑抛向空中，表明她已经把那封信撕碎了。安娜把她的裙子扔到艾瑞斯的头上，并把她拖到地板上。这两个女人在房间里来回跑，就像脱离束缚的午夜摔跤手那样从墙上反弹回来。她们面对面站着，用胳膊比画着。这个打斗场景以切换形象为结束。我们认为安娜已经带上帽子永远地离开了，但是场景却转变到了她首次来到美国。

然后，整个场景都是关于克莱尔的。克莱尔个子矮小，神情紧张，脸上挂着一丝勉强的微笑。她蹲着，在地板上抽烟，她还谈论了她的哥哥、表面上的监督人，利奥（Leo）。她的声音很尖，她的动作很快、不平稳，像小鸟那样。她显得幼稚而有依赖性。克莱尔蹲坐着，然后模仿着快步跟在利奥后面；她的独白暗示了性压抑和独身。克莱尔、乔纳森（Jonathan）和艾瑞斯都有独白，但是安娜只说了几个字。我们对安娜的了解主要是通过人们对她的谈论过滤而来的。

在接下来的场景中，幽灵在桌面上操纵了一个赤裸的蓝色头发的娃娃（代表了克莱尔）和一些海蓝宝石块（代表了交通）。我们听到了喇叭声和飕飕声；突然，在过马路时，克莱尔被挤在了两个方块之间。张家平的戏中经常出现从人类尺度到木偶尺度的转变——例如，在《洪堡的漂流》中的码头边上的微型奶牛或者是《不眠之夜》中的飞机尾翼。安娜去医院看望克莱尔的短暂场景，

引发了她们第一次见面的联想闪回，那也是发生在医院门诊室。克莱尔掉了她的药片；安娜帮忙把它们捡起来。当她们交换姓名时，一段天籁般的合唱在音轨中响起。

然而，最后一个真人场景是另一种风格。三个女人——克莱尔、安娜和艾瑞斯——坐在椅子上面向观众。她们被问到了有关安娜的问题，然后回答了这个问题。这个情境看起来像教室，但可能更接近一种游戏或者智力竞赛节目。在提问的过程中，我们获得了大多数我们需要的信息，以便去把先前那些零碎的形象组合成一个连贯的故事。事情自然会水到渠成。我们得知莱比克（Lembiek）是安娜和艾瑞斯的父亲，他生活在非洲，并把安娜送去跟艾瑞斯待在一起。我们了解了乔纳森、艾瑞斯和安娜之间的摩擦的"真正"根源。我们也听到安娜重复一句有关某件肩衣奇迹般的效果的对白。张家平设置了这样一种情形，即告诉我们一个熟悉的故事，但是某些内容被忽略了。在这里，关于安娜她自己的失踪的证词和肩衣的意义是难以摆脱的疏漏。

通过这种策略，张家平挫败了观众对正在发生的事情的理解，使我们感觉像是来自其他星球的人类学家，暴露在一种不断疏远的地球人精选的观点中。

清醒的梦

 心理学家和哲学家卡尔·雅斯贝尔斯（Karl Jaspers）发现了一种现象，他称之为"现实感丧失"（derealization），即事物被看作"好像透过面纱出现"。病人报告说物体"看起来不像以前那样……它们是二维的"，并且"看起来是如此新鲜和令人吃惊，以至于我把它们的名字告诉自己并且触摸了它们好多遍，以使自己相信它们是真实的"。许多先锋派遂行者们——包括罗伯特·威尔逊（Robert Wilson）、梅芮迪斯·蒙克（Meredith Monk），有时包括肯尼斯·金（Kenneth King）——可以说，通过提出幻象中的幻象而专注于在舞台上再创造这种类型的意象。这种倾向的一个例子就是西尔维娅·帕拉西奥斯·惠特曼（Sylvia Palacios Whitman）的《南方》（*South*），它由 11 个明确地从清醒的梦中挑选出来的形象构成。在"现实感丧失"方面，面纱的概念对两个场景来讲是不可或缺的：在"海洋"中，在一块纱布的后面，一名游泳者骑在隐藏的洋娃娃上，划过古根海姆博物馆（the Guggenheim）的第二层墙壁；在"街道场景"中，慢跑者和骑行者出现在两块灰色的纱幕中间，暗示着这是一个封闭的、拥挤的雨天。

 《南方》开始于一匹红色霓虹灯马的轮廓，它穿过公寓前面的空地，这所公寓后来被灯光照亮了，呈现出蓝色和黑色。这匹

马——强有力的梦的象征——勾起了许多联想，它的不可思议的亮度突出了它梦幻般的特征。当这匹马被牵下舞台时，埃德·莱特斯（Ed Leites）进入，他做了许多动作，使我们把他看作许多不同的、令人愉快的不断变换的人物。起初，他看起来像是一个呆头呆脑的游客；当他站在公寓前，运用相同的动作，他变成一位极简主义（Minimalist）绘画的鉴赏家；当他躺在画布前，灯光开始变亮了，从黑色变成绿色，他成了一位在海滩上的男人。

第二个场景"婚礼"的特色是一张惠特曼的哥哥及其新娘的真人大小的照片，放置在一块长长的黑色屏幕上，由两个遂行者抬着，好像有一个遮篷的样子。这个形象引入了一种弥漫在《南方》中占主导地位的宗教和仪式的氛围，与此相对的是，像《在边缘》（*Around the Edge*）那样的惠特曼较早前的作品，幽默是一种流行的语调。

不幸的是，《南方》并不像它的第一个形象所预示的那样成功，部分原因在于遂行者们似乎对他们的道具并不熟悉。去现实感的形象的力量和坚持，依赖于无缝连接的戏剧性。但是惠特曼的剧团经常不同步。在一个场景中，画在棕色纸上的一头鲸鱼的巨大画作，应该是浮在古根海姆博物馆的第一个坡道上。但是，遂行者们在抬起它的时候有很多困难，在放低它的时候制造了太多噪音，那神奇的时刻被破坏了。惠特曼似乎也被古根海姆博物馆巨大而空旷的大厅所淹没，这与她的形象们形成了竞争。有时，笔者感觉自己的注意力不可抗拒般地从戏剧表演被拉向了天窗。由于博物馆和遂行者们的失误常常会分散人们的注意力，去现实感的形象所需要的（注意力）强度被削弱了。

被压迫者的贮水池

记得乌布王（King Ubu）吗？好，想象有两个他。现在，在奥托·穆尔（Otto Muehl）的遂行中，设想他们在油漆、面粉和鸡蛋里滚来滚去。你刚刚发现了基普儿童（Kipper Kids）。

两个粗鲁的人在舞台上缓慢而吃力地移动着。他们浅灰褐色的鼻子是普里阿普斯的喜剧作品的面具。他们穿着黑色的下体护身和T恤衫，里面满是气球。他们的躯干看起来又大又肿——粗壮但却凹凸不平的桶形胸部。他们是肥胖而丑陋的——刻意的肥胖而丑陋——从任何意义上讲。他们的喜剧是关于身体的，赞美它的多肉、它的厚度、它的肥胖、它的气味、它的咕哝声、它的呻吟声、它的放屁声，以及将粘稠的液体胡乱涂抹在身体上的乐趣。

基普儿童是英勇的幼稚型的专家——以自由的名义倒退。他们无论何时开始一项常规动作，像歌唱"罗阿明在格洛明"（Roamin'in the Gloamin），身体都会参与。这些歌词变成血肉，在鼻腔里扭曲变形，接着飞溅成布朗克斯嘘声（Bronx Cheers）。

这是最原始，或许是最基本种类的幽默，与禁忌及其违反有关。在任何情况下，它涉及身体向前摆动。基普儿童抠他们的鼻子，互相嗅对方的屁眼儿，尽情地触摸臀部，偷偷摸摸的手淫。他们有着暴力的性格特征，用破碎的瓶子互相威胁。他们用未驯化的

攻击性和肉体性来描绘人类生活——就人类的动物性以及人即动物而言。他们是在粪便中嬉戏的巨大的婴儿，让我们记住那些当我们还是小怪兽/动物/野兽时对排泄物着迷的日子。

他们演出的重点是对《西区故事》（*West Side Story*）的扭曲的戏仿。基普儿童从旧的雷鸟瓶（Thunderbird bottles）中喝水，用口哨吹着《今晚》（*Tonight*），常常因打嗝而停顿。他们上演了一场模拟的隆隆声，打碎他们的酒瓶，互相戳着对方，挤爆他们 T 恤衫下面的气球，后者溶解成颜色艳俗的颜料。这些污迹被亲切地擦成一团乱麻。接着，为了向"玛利亚"（Maria）致敬，他们吟唱赞美诗以至于腹泻，从悬挂在他们屁股上方的皮囊中挤出棕色的颜料。液体顺着他们的肚脐流下来，弄脏了他们的臀部，就像一片尿布留下的印记。当然，在剩下的遂行中，当他们弯腰重新整理道具时，他们发现了充足的机会，以便让他们弄脏的小屁屁"不经意间地"面对着观众。

有人告诉笔者，一些"知识渊博的"人发现《愚蠢的仪式》（*Silly Ceremonies*）是无礼的。这很难让人相信，因为长期以来这意味着什么是有教养的、真正的有教养的，包括倒退的品位。我们已经学会了以社会可接受的形式来享受我们的不满，这种形式是如此神圣，以至于只有原教旨主义的传教士们和穆尼们（Moonies）才会假装对某事感到愤怒。

与此同时，基普儿童也常常令人厌烦。因为我们意识到（大约在十年级左右），被禁止的声音、词语和动作本身并没有多大的喜剧效果。如果它们想要重新点燃欢乐，它们必须统一到结构中——例如，笑话或者恶作剧。但是，基普儿童只是重复性地依靠简单的越界动作而缺乏详尽阐述。没带着艺术性的屁是无趣的。当基普儿

童有了结构——例如在遂行结尾处的气球游戏，或者轻蔑的、尖鼻子的捧哏的角色与他有用的同伴之间的断断续续的喜剧配角戏——他们是有趣的。但是，大多数时候，他们只是徒劳地打嗝。

你可能会认为，如果笔者真的沉湎于身份认同之中，笔者就不会对结构慷慨陈词了。笔者已经意识到，没有结构的话，我们所面临的将是肉体自我最原始的结果性的"永恒存在"。但是，你自己独立地进行原始接触是一件事，看着别人如此投入是另一件事。这种"永恒存在"，当是别人的经验时，感觉像是一种无尽的场景。

基普儿童在索霍区（Soho）演出的那周很受欢迎。厨房（the Kitchen）[1] 都要挤爆了。笔者怀疑，从某种程度上讲，他们的受欢迎程度与我们的邻居对朋克的痴迷是一致的，后者认为自我表达是研究的倒退。《愚蠢的仪式》毫无疑问地也属于身体艺术的传统，虽然不像这种形式比较极端的例子，它在遂行中没有实际的手淫、残害或者排便。笔者猜想，这是一种英式的克制。

[1] 演出场地名。——译注

清理她的行为

对气味艺术的渴望由来已久，可能要追溯到 18 世纪。在戏剧领域，对嗅觉美学的尝试至少可以追溯到 1868 年在伦敦阿尔罕布拉（London Alhambra）的遂行《仙橡树》（*The Fairy Acorn Tree*）。亚历斯特·克劳利（Aleister Crowley）和奥斯卡·王尔德（Oscar Wilde）都试图将香味融入场景中。王尔德在他的《莎乐美》（*Salome*）的舞台指导中指出"香水火盆应该取代管弦乐队——每种情感都有一款新的香水"。并且，亚历山大·斯克里亚宾（Alexander Scriabin）展望一种与他的音乐相关联的嗅觉系统。虽然电影制片人早在 1906 年就对这一概念感兴趣了，但是"配合场景发出气味的电影"直到 20 世纪五六十年代才迎来上法庭陈述的日子，即当《长城后面》（香味电影）〔*Behind the Great Wall*（Aroma Rama）〕和《神秘的香味》（嗅觉电影）〔*Scent of Mystery*（Smell-O-Vision）〕首次公演之后。这些电影是如此令人讨厌，以至于这个流派很快就消失了。

但是对于所有的尝试，鼻子从来没有被当作审美器官。部分原因可能是进化的缘故：鼻子并不是人类生存特别重要的工具。它一点也不像视觉器官和听觉器官那样具有辨别能力，因此，可能不能识别微妙的艺术作品。在文化领域，嗅觉可能是一种太过直接的感

觉，无法承受审美的距离。肖恩·林奇（Shaun Lynch）的《干净气味的歌剧》（*Clean Smell Opera*）接受了这些限制，并且努力把它们变成优势。

一位遂行者，薇薇安·马利斯（Vivian Malis），走上舞台布景。舞台上装饰着一台电视监视器、一把绿色的折叠椅子、一个棕色纸袋和一个便携式淋浴器。地板上神秘地覆盖着塑料。马利斯背对着观众，脱到只剩下胸罩和内裤，穿上一件透明的塑料休闲服。她还用看起来像是玻璃纸的东西盖住了电视。她一打开显示器就开始看肥皂剧《另一个世界》（*Another World*）的录像带。林奇从幕后打开了淋浴器，淋湿了马利斯和电视，并且产生了一种古怪的、超现实的形象，就像《索拉里斯星球》（*Solaris*）中最后的镜头。

马利斯边看电视，边做事：刷牙，清洗和冲洗她金黄色的长发，刷盘子，清洗和漂白她的衣服，最后用清洁先生（Mr. Clean）[1] 擦净布景。她所使用的洗涤剂——象牙色液体（Ivory Liquid）、象牙色洗手液、欢呼（Cheer）、双氧水（Oxydol）和清洁先生——都在肥皂剧的片段之间做过广告。这个空间逐渐地充满了"清洁的气味"。但是这种香味几乎是不太适宜的。它们让笔者咳嗽和打喷嚏，并且笔者认为这种具有侵蚀性的碱性气体不利于健康。林奇运用这些相同的气味以及它们所立刻产生的那种令人不舒服的感觉，来创造一种对消费类电视及其背后的文化的连带感觉上的谴责。

笔者认为林奇对香味的运用是成功的，因为它的主要功能是一种隐喻，而不是一种对愉悦感觉的颂歌。他在一个有关鄙视的单一

[1] 一种清洁剂品牌。——译注

形象中将电视节目、肥皂和广告联系性地等同起来，与此同时提供了一种现代家庭的荒诞主义版本，所有的房间都是同一个，而洗涤是没完没了的。

虽然林奇的批判做得很好，但是笔者认为它们提供的材料不足以吸引我们30分钟的注意力。电视节目很难理解，因为形象是被刻意剪裁的，并且我们注意到马利斯忘记了冲洗她的右耳后，就不会关注她的技巧了。

鉴于遂行艺术中的流行趋势，笔者对林奇的仅仅30分钟的遂行还感到不满，似乎有点太吝啬了，特别是因为他需要那些时间以便让香味弥漫在整个房间。然而，笔者认为这段时间应该安排得更充实一些——或许是跟肥皂剧、真人秀，或者是跟马利斯更加疯狂的噱头之间的古怪对应。毕竟，幽默不会伤害讽刺。

三维符号学

　　自从 20 世纪 60 年代具体化为一种美国的艺术后，遂行正如当初对戏剧争论的全情投入，也卷入了对绘画和雕塑的争论之中。诸如劳森伯格（Rauschenberg）和沃霍尔（Warhol）之类的艺术家们转向遂行活动——范围从后现代舞蹈到偶发艺术，为了打破为绘画而绘画的画廊风尚引领者们的狭隘限定和限制的本质主义。结果就是出现了这样一群遂行艺术家们，艺术期刊对他们的重要程度，就像阿尔托（Artaud）和格洛托夫斯基（Grotowski）的小声嘟哝对有戏剧背景的遂行艺术家们的重要程度一样。

　　当然，艺术的内涵自从 20 世纪 60 年代以来转变了很多。例如，如果在 20 世纪 70 年代早期，艺术家被想象成是研究知觉、摹仿心理学家和现象学家的人，那么在 20 世纪 70 年代末期至 80 年代早期，艺术家通常被想象成是创作艺术作品的符号学家，他们应该质询那些据说弥漫在我们周围的不同文化的行为规范和语言。现代主义揭示了媒介的本质，然而像罗伯特·朗格（Robert Longo）这样的绘画后现代主义者们被认为揭示了符号的运作。这种艺术家作为符号学家的模式已经被当代遂行艺术家们所广泛认可——劳丽·安德森（Laurie Anderson）和艾瑞克·勃格森（Eric Bogosian）是著名的例子。并且，正是在这种符号学的艺术设计中，佩里·霍

伯曼（Perry Hoberman）的作品才得以完成。

《局外人（看不见的人的回归）》［*Out of the Picture*（Return of the Invisible Man）］和《比生命还小（比我们两个都大）》［*Smaller than Life*（Bigger than Both of Us）］是 3D 幻灯秀，省略地复述了两个经典的科幻故事——《隐形人》（*the Invisible Man*）和《不可思议地缩小的人》（*The Incredible Shrinking Man*）——并且含蓄地评论了它们的结构和隐藏的含义、它们的诡计和过时的惯例，以及霍伯曼看起来认定的我们通常在照片、电影和绘画中会碰到的"现实的"或者"形象的"编码的本质。两部作品都使用了来自电影的磁带录音，并且《比生命还小》包括了电影以及与幻灯片互动的现场遂行者们。霍伯曼——他为劳丽·安德森拍摄过视觉资料——对他所使用的每种媒介来说，都是一位技艺高超的工匠。他的幻灯片有一种原始的、经典的清晰感，遂行者们与幻灯片在空间上的并置是尽可能无缝的，他的 3D 效果是笔者所见到过的最完美的。

霍伯曼的符号学在他对主题的选择上是显而易见的。用现在的行话来说，它们就是"文本"：书籍和电影中的惯例，霍伯曼可以用来获得幽默［例如，播放一段克劳德·雷恩斯（Claude Rains）在《看不见的人》中的精彩的狂妄自大的录音］或者获得直接的效果（利用导弹和倒计时的库存录像，带给我们核战争的恐惧）。霍伯曼的幻灯片放映格式给予他的作品一种示范的外表，但是他的聪明和技巧是引人入胜的，并且防止了他的遂行变得迂腐。

我们熟悉霍伯曼的每一个故事，所以他可以自由地偏离主题，并且以绘画的方式，既广泛地又分离地进行论述。霍伯曼的主要表达方式就是图形字谜——一种将文字和形象并置的混合物，它的意

义以梦的方式来解释。例如，当我们进入了遂行画廊，我们看到了装饰墙壁的照片。其中一个，"分裂/瞬间"，其特色是分割一个电影画面的横条，从字面意义上解释了它的标题。这种文字/形象类型的双关语在整场遂行中重复出现。这种读取视觉形象的观点是由叠加的 3D 标示的，在威尔斯（Wells）的书上呈现了这个看不见的人的手的剪影——形象融入了文字，并最终变成文字。或者，在《比生命还小》中，短语"墙对墙"（Wall to Wall）以这样一种方式被投影，即这种 3D 的、以透视画法写成的"墙"给人一种有形的墙的印象。

从符号学的角度来看，选择《看不见的人》作为主题是非常巧妙的，因为它开玩笑地唤起了这种观点，即一个标志（sign）就是不在的东西的在（the present of an absence）。并且，在两部作品中，霍伯曼展示了他所认为的幻术技巧：不可思议地缩小的人的妻子的照片越来越大地闪现在屏幕上，这种闪现的方式让观众理解了人们是如何获得她变得越来越大的印象。虽然霍伯曼的作品在风格上是相似的，但是《局外人》既缺乏政治方面的维度，又缺乏性心理方面的维度，这就使得《比生命还小》不仅仅是一种怀旧的符号学的尝试。

纵观《比生命还小》和《局外人》，笔者发现自己处于一种奇怪的分裂状态。一方面，笔者公开谴责霍伯曼所假设的符号学的形而上学；现在，编码、语言、话语和文本的概念被过度延伸了，甚至超出了隐喻的价值。然而，霍伯曼为这种信仰制作艺术象征的独创性是不可抗拒的。最后，人们对待霍伯曼的符号学，就像对待但丁的天主教（Dante's Catholicism）那样——把它当作一个神话，作为进行富有想象力推断的盔甲。因为，如果霍伯曼不是一个严谨的思想家，那么他就是一个严谨的艺术家。

即时性诉求：彼得·布鲁克的戏剧哲学

或许，被邀请参加纪念彼得·布鲁克（Peter Brook）的庆祝活动的最让人愉快的方面就是让笔者有机会可以重新阅读他的著作和重新观看他的戏剧作品和电影的录像。当一个人的研究是如此充满快乐和激励的时候，这几乎一点也不像是工作了。

笔者的职业是一位艺术哲学家。并且，作为一位哲学家，笔者的关注点是理论性的内容和抽象性的内容。对于一项专门纪念彼得·布鲁克的活动来讲，这可能使笔者看起来像是一个相当糟糕的人选，因为布鲁克自己曾经表达过对理论的某种怀疑。然而，笔者确信他对戏剧有着一种非常明确的哲学观点——这种观点在他的著作中贯穿始终，这些著作包括《空的空间》（*The Empty Space*）和《转换视点》（*The Shifting Point*）；有一点是一贯的，即布鲁克的几个核心信念倾向于以各种方式来互相强化和互相支持。因此，笔者想要谈论的是我们可能称之为的彼得·布鲁克的戏剧哲学。也就是说，笔者想要试着提出他的某些基本假设、概述这些假设相互关联的某些方式。

当然，笔者可能大错特错。或许彼得·布鲁克就没有戏剧哲学。但即使如此，笔者也不会错得太多。原因如下，首先，笔者不会对此谈论太长时间；其次，彼得·布鲁克就在这可以纠正。

笔者认为，彼得·布鲁克的戏剧哲学的构成要素所围绕的核心信念，用《空的空间》的话来讲，就是"戏剧与其他所有艺术的区别在于戏剧没有持久性"。缺乏持久性就是彼得·布鲁克所视为的戏剧的最基本的典型特征——并且至少是当他强调戏剧的即时性（immediacy）时所思索的事情之一。

当然，典型的西方戏剧有两种标准的艺术形式：文本艺术（创作者是作者）和遂行艺术（创作者通过作品来解释文本）。不必说，创作剧本的人也可以遂行该剧本。但是，尽管如此，我们通常能够在此把两件艺术作品区别开来——一方面是文本，另一方面是对它的演绎，这表现在一件作品或一场遂行之中。西方文化中的古典音乐也可以归纳出相类似的区别。

为了强调戏剧的短暂性，布鲁克将我们的注意力吸引到戏剧的作品或者遂行一侧。因为遂行是短暂性的，在这种情况下，它们不仅每晚都在变化，而且当最后一位演员离开舞台，最后一场遂行结束时，作品作为一个重要的存在成了历史。当然，如今我们可能会有作品的录像，但是它们充其量仅仅提供了一部作品是什么的迹象。

通过强调戏剧的遂行特质和其短暂性，彼得·布鲁克的戏剧哲学与亚里士多德（Aristotle）的戏剧哲学截然不同。这种不同或许就是导演与作者间的不同。亚里士多德，作为作者，将情节视为戏剧，或者至少是悲剧的本质，他习惯用情节再现人类活动的某些普遍特征。表演、场景等等完美地服务于情节，并最终可有可无。悲剧的要义可以在文本中存在——作为一个被阅读和思考的情节。情节是文本的一个持久特征，它提供了有关人类活动永恒的，或者至少是持续的特征的真知灼见。

但是彼得·布鲁克，作为导演，强调遂行的重要性，它在不同观众的压力下改变并调整自身以适应不同的环境。文本不是一种固定准则的来源，在变化的背景中，它需要被一遍又一遍地重新演绎。场景、表演和舞台等等并不是可有可无的。它们是重新演绎和更新剧本的手段，因为在某种背景中设计的作品消失了，它们被面对新环境的新的作品和遂行所取代。

布鲁克称他的戏剧为即时性戏剧。这既承认了他有关戏剧的短暂性本质的观点——当艺术家们退休时戏剧作品就消失的方式，这点与雕塑不同；又承认了遂行所必须具有的对背景的敏感性。戏剧专为观众而作，必须在观众的当下环境中与其对话。如果戏剧想要生存，它必须随着观众的变化而变化。也就是说，戏剧必须对即时性背景做出反应。从这种意义上讲，戏剧的短暂性是一个优点，而不是一个阻碍。因为它是持续地重新开始的依据。

对笔者来讲，戏剧——首要的是被理解成对观众的遂行——是短暂性的和即时性的，是布鲁克最重要的信念。反过来，这种信念似乎突出或影响了他所坚定地持有的其他方面的观点和建议。

如果戏剧从本质上来讲是即时性的，那么否认这种根本方面的倾向是容易出错的。彼得·布鲁克称这种倾向是僵化戏剧（deadly theater）。这种倾向试图将戏剧固化在一个模式里——重复过去作品的风格，将有关过去成就和技术的不完整的记忆转化成规则和惯例。布鲁克在《空的空间》中写道，"僵化总是将我们带回到重复：僵化的导演使用老公式、老方法、老笑话和老效果，庸常的开场，庸常的结尾"等等。

例如，僵化戏剧的典型就是演员以某种措辞慷慨陈词，而有些人认为他们记得这种措辞过去的使用方式，因此这种措辞现在的使

用方式就应该是这样的。但是，不仅过去是否能够完全恢复存在疑问，而且人们也想知道，即使可以恢复过去，是否值得恢复。因为在某个世纪发展的措辞，是向特定的观众述说特定的关注点，而如果向当代的观众述说不同的思虑，可能是不合适的。坚持追寻想象中的过去都是僵化的，不仅从"无聊至极的"意义上讲，而且从"自杀性的"意义上讲也是如此——就是说，僵化戏剧通过切断了遂行与现代之间的基本纽带而杀死了自己。

当然，重复的倾向是可以理解的。现在和将来必须与过去相联系。此三者没有一个可以装作以前没有出现过一样。并且，布鲁克自己也曾在《转换视点》中指出，"所有的艺术作品必须有传统"。所以这件紧迫的事情变成如下问题：一件艺术作品如何以这样一种方式拥有传统，既可以妥善应付戏剧的即时性，又可以避免指向盲目的重复和程序化的僵化戏剧的倾向？

实际上，彼得·布鲁克对这个问题的解决办法就是创造一种可以出现有生命力的、逐步演变的传统的环境。这是有点难以理解的解决问题的方法。但笔者所想的是布鲁克意识到了发展一种持续的组织框架的重要性——诸如残酷戏剧（the Theater of Cruelty）和国际戏剧研究中心（the International Center of Theater Research）。在这里，艺术家团体可以发展一种持续的惯例，即通过互相交流，逐步制定它们自己的规范和标准。这些规范和标准虽未公布，但却是精确的，并且可以依据团体自己的经验适应和调整。因此，像包括斯塔尼斯拉夫斯基（Stanislavski）、梅耶荷德（Meyer hold）、布莱希特（Brecht）和格罗托夫斯基（Grotowski）在内的 20 世纪其他伟大导演一样，作为艺术探索的节点，布鲁克对剧团发展有特殊的作用。

布鲁克曾从实践的层面论证过这种框架的重要性，演员不像音乐家和舞蹈家那样，在他们的职业生涯中习惯性地持续他们的训练。其结果就是，演员冒着职业中断的风险。但是，连续的实验和练习成为对他们进行不断再教育的目的，这样他们就不会自满地落入依赖于僵化地重复老的把戏和噱头的习惯。

然而，发展持续的练习和实验的实践同样具有更深层次的含义。因为，那些最初被聚集起来的艺术家们开始形成一个社团，具有自己的传统习俗、技法和理解，大多数是默认的和含蓄的。通过群体活动，一种传统在《问题实质》（*medias res*）中形成。艺术家不是被学说、宣言或者辩论统一起来，而是依据一系列互相协商的相关联的经验联系起来，这些经验的前提是含蓄的、灵活的和对重新演绎开放。

布鲁克实验戏剧社团的替代形式，不应该被看作一种构建社团的尝试——没有人可以那样做——而应该被看作一种使条件运作的尝试，在这种条件下，相互协调的练习产生出一种有生命力的传统。也就是说，这种传统拥有适应不断变化的环境和在新的背景中再造自己的能力。它所凭借的是以合乎逻辑的、具有社会基础的方式演变的不成文的标准和未典范化的理解，但它们有可能被重新协调和重新演绎以便适应不断变化的形势和它们的迫切需要。

在《空的空间》中布鲁克写道，观察这样一间剧院，人们"将会看到一群由始至终依据精确的、共享的但却未命名的标准而生活的人们"。当然，这幅潜在的画面就是一副有机社会或文化的画面。这一社会或文化吸收不断变化的背景，使其与一种普遍的、但却未阐明的传统相一致。这种传统允许参与者知道如何在没有直截了当的、阻止的规则中继续前进。此外，强调实践的重要性一点也不难

以理解或者神秘。我们都对诸如好厨艺和垂钓的实践很熟悉，它们建于经验之上，并且练习需要策略和精明，只为了获得解决办法，而不是从基本原则推论解决办法——以马拉的方式。布鲁克的真知灼见之一就是领悟戏剧是这种实践——一种植根于群体策略的社会实践，该群体的存在随着时间提供给他们一种传统，使他们可以创造性地回应现在，而不用倒退到一成不变的过去的形式或者理论教条。

因此，布鲁克基于实践的重要性而发展戏剧社团的实验，为满足戏剧的即时性诉求提供了一种灵活的方式，与此同时，也避免了僵化戏剧的错误解决办法——一方面是对惯例的盲目模仿，另一方面是对戏剧公式和处方的盲目模仿。从立法者或者提出十二步方法或者程序的人的角度来讲，彼得·布鲁克或许不是一位理论家。然而，关于艺术家恰当地利用戏剧赋予他们即时性诉求的方法方面，他确实具有一种哲学观点。

通过唤起对布鲁克戏剧概念的实践（特别是群体的或社会的实践）的重要性的注意，笔者已经表明了他的创造性的概念所涉及的部分内容——即戏剧中的创造性的过程，至少是一种群体性的过程。不过，在布鲁克的著作中，我们也能发现对这种创造性的过程的更深层次的描绘，用新的语体风格重申了他对戏剧即时性的信念。

在《转换视点》中，布鲁克提供了一种对导演过程的非常生动的描述。在他看来，导演并不是开始于一种明确表达的计划，而是开始于一种预感、一种作品成长于其中的无形的预感。关于这种无形的预感，布鲁克写道：

"这种无形的预感通过接触大量的材料和出现某些概念减少的

主导因素而开始形成。导演持续地激发演员、激励演员、提问演员问题和创造一种演员可以挖掘、探究和调查的氛围。并且，通过这么做，他单独地和与他人一起思考了演出的整体结构。随着他这么做，你看到了你初步识别的形式出现了。在排演的最后阶段，演员的作品发生在一个黑暗的区域内，那里是演出的地下世界，但演员通过作品照亮了它。既然演出的地下区域已经被演员照亮了，导演被置于一种观察演员的思想和演出本身之间的区别的位置。"

"在最后阶段，导演剪掉所有不相关的东西，所有只属于演员，而不属于演员对演出的直觉的东西。由于较早的作品和预感，导演处于一种决定哪些是属于演出的、哪些是属于大家所带来的垃圾上层结构的更佳位置。"

"排练的最后阶段是非常重要的，因为在那个时候，你推动和鼓励演员摒弃所有多余的东西，去编辑，去加强。你这么做很残忍，即使是对你自己而言，因为演员的每一个创造，都有你自己在内……那些去掉了，剩余的处在一个有机的形式中。因为这种形式并不是强加给演出的，它是被照亮的演出，并且被照亮的演出是这种形式……"

这段引文特别有趣之处就是它令人想起了一种有关艺术的本质和艺术的创造性的观点，后者在彼得·布鲁克到达牛津之前非常流行。笔者脑海中所想的是由 R. G. 科林伍德（R. G. Collingwood）所提出的艺术哲学。按照科林伍德的观点，艺术本身与情感的表达有关。但对他来讲，表达情感并不是排练或者公开表达人们的感觉。它是一种过程，很大程度上是一种精心安排的阐明过程。在这一过程中，演员开始于一种模糊的感觉——某些很像布鲁克的无形的预感的东西——并且通过编辑和再加工，仔细研究那种感觉直到

它变成一种明确的东西、一种精确的东西，一种以感觉完全正确的形式表达的东西。

对科林伍德和布鲁克来讲，一位有创造性的演员并不开始于一种有关动作的结构良好的计划，这是他强加给自己的材料。创造性是探索材料并且找出可能作为人们探索结果的方向的暗示。随着艺术家试图将这些暗示放到显著位置，以便以合适的形式去体现和去阐明它们，创造性的过程在持续。创造性是一种探索，是一种对某些最初模糊、经仔细研究直到以阐明的形式凸显出来的事物的发现。

科林伍德和布鲁克所持有的创造性的观点与艾德加·艾伦·坡（Edgar Allan Poe）的《创作的哲学》（*Philosophy of Composition*）中推荐的方法相左。在书中，坡建议作者带着事先形成的有关情感的想法开始写作，这些想法是她想要灌输的或者是她想要取得的效果。按照坡的论述，艺术家很像是提前知道目标是什么、目标在哪里的神枪手。问题就是很简单的如何射中目标。坡有关艺术的创造性的观点使得艺术家的作品很像是我们有目的的普通活动。我们知道自己寻求的结果；我们的问题只是关注哪些手段可以取得这些结果。

但是按照科林伍德和布鲁克的观点，艺术的创造性并不只是有目的的普通活动。正如布鲁克在《转换视点》中所言，任何一件个体的作品都是对看不见的目标的射击。艺术家，作为戏剧导演，必须在创作过程中间发现目标。目标刚开始是难以理解的———一种非常模糊的感觉或者一种无形的预感逐渐地显现出来，使得艺术家最终可以瞄准它。

对科林伍德来讲，艺术家对其想要激发的效果有着预先注定的

想法，为了用被称为"催泪者"的方法挑起陈旧的感觉，交易伪艺术、实施手工艺的惯例程序加强手工的、常规的程序。在《空的空间》中，布鲁克写过相似的话，即"在首次排演时，准备好了剧本、记录好了行动和事务等等的导演是一位真正的僵化戏剧者"。

创造性是一种无形的预感逐渐阐明的过程，布鲁克和科林伍德的这一观点是一种重视即时性的观点，在这种情况下，后者使真正的创造性免受调解事先形成的观念的影响，它把真正的创造性与促成先入之见的影响隔离开来。关于戏剧的真正的创造性诞生于某场演出在某时某地与某群演员的交叉。这些变量的布局暗示了导演在最终确定的结构中所塑造和所阐明的不同的发展方向，但却是一种出现在当前积极从事的作品过程中的最终确定的结构。

创造性是一种逐渐阐明由相互影响的作品背景特征所暗示的方向的过程，这种有关创造性的观点对布鲁克的戏剧文本方法产生某种影响。因为戏剧文本是一个较大力量布局的构成元素，不仅包括演员、空间和布景，还包括具有迫切关注点和兴趣点的观众。在塑造作品时，布鲁克将文本视为一个较大方程的一部分。他的目标不是为了恢复像莎士比亚（Shakespeare）或者契诃夫（Chekov）那样的作者的原始意图，而是为了揭露当前背景下的剧本的意义。

在那些理论化演绎或者解释学本质的学者们的争论中，一派学者认为文本的意义等同于作者原始的、预期的意义，另一派学者坚持认为从对当代关注点的适应性方面解读文本（事实上，这种解读被称为"应用"）同样也是可以接受的。我们可以看到关于我们自己的结构（Constitution）的替代方法，严格建构主义者推断性地寻找原始意图，然而其他则搜寻结构以试图识别出它必须对当代问题所做出的解释。关于戏剧文本的演绎，布鲁克则站在了与严格建构

主义者相反的立场，在这一点上它与即时性诉求相矛盾，而布鲁克视之与戏剧的本质密切相关。

正如笔者先前所言，戏剧对布鲁克而言是即时性的，这不仅是从它是暂时性的意义上来讲，而且还是从它必须存在于当下环境的意义上来讲。这种环境总在变化，仅仅因为观众总在变化。然而，虽然布鲁克确信有生命力的戏剧必须考虑到有生命力的观众，但他却不认为导演应该迎合观众是有必要的。相反，布鲁克致力于通过挑战来承认观众，特别是通过挑战观众，让其通过想象的练习来加入戏剧作品的意义。换句话说，布鲁克专门从事戏剧事件的创作，这需要观众的想象活动以便完成它们。

正如所熟知和经常评论的那样，萨德（de Sade）和马拉（Marat）之间的争论——在布鲁克的作品中与德国人的作品截然不同——悬而未决，留待观众继续争论和独自对待。此外，这种开放结构的倾向——也就是公开地呼吁观众的活动参与其中的结构——渗透进了布鲁克戏剧创造的每个层面。

笔者永远不会忘记在布鲁克林音乐学院（Brooklyn Academy of Music）上演的那版《摩诃婆罗多》（Mahabharata）中阿周那（Arjuna）的双轮敞篷马车的形象。一个直径使演员维托里奥·梅特扎戈诺（Vittorio Mettzzagorno）都相形见绌的巨大车轮和一个重矛足以使笔者脑海中浮现一辆巨大比例的战车。这种有关双轮敞篷马车的近乎象形文字的暗示，使得观众从部分想象整体变得更为重要。

布鲁克似乎赞同一种不完整或者开放结构的戏剧，以作为使观众对场景的体验即时化的方法——据此，笔者的意思是观众富有想象力地、主动地并带有一定程度自知地参与到作品的意义中，而不

是或多或少被动地吸收演出的意义。

在 18 世纪晚期，康德（Kant）描述了他所认为的真正的美学经验，即包含想象力和理解力的自由游戏。通过持续地利用开放以及/或者不完整的结构，布鲁克创造了一种鼓励、甚至激发观众去主动地调动他们的想象和理解的情景。在这里，布鲁克赞扬即时性诉求，他认为戏剧因此从我们身上获利。与此同时，在这样的时间里，我们聚集起来纪念彼得·布鲁克，同时也值得回忆起康德所相信的，即任何有能力通过形式来促进有关想象力和理解力的活跃的自由游戏的人，值得"天才"的称谓。

总之，笔者试图描述可能被称为彼得·布鲁克的戏剧哲学。该哲学最重要的元素至少包括：（1）一个强调实践重要性的信念；（2）一个创造性是探索、发现和阐明的过程的概念；（3）一种解释即应用的观点；（4）一种使用开放结构的美学献身。

此外，这套信念是哲学上的，在这种情况下，它由一种关于戏剧实质或本质的观点所解释——也就是说，戏剧从本质上来讲是短暂性的，或者从多种维度上讲是即时性的。反过来，这套哲学在意义上是融贯的，这是因为每条信念均以此为基础，即它们都最符合或者适合或者煽动了布鲁克所认为的戏剧的本质倾向。布鲁克或许不是一位戏剧理论家，这里的戏剧理论家是指那些将游戏规则编纂成法典的人，但这却留下了一种可能性，即他是这样一位戏剧哲学家，坚信规范的编纂是一项从理论上讲就不适合舞台的工程。

有机分析

方法

可供各种艺术的当代评论家选择的方法论的数量，是非常令人望而生畏的：马克思主义（Marxism）、精神分析（Psychoanalysis）、女权主义（Feminism）、结构主义（Structuralism）、解释学（Hermeneutics）和现象学（Phenomenology）等等。当然，情况甚至比这个清单所表明的更加复杂。因为，一方面，上述主题中的每一个都可以细化成更加具体的、通常是冲突的阵营；另一方面，上述某些主题可以通过连字符连接起来，产生更新的立场，比如马克思主义精神分析的结构主义（Marxist-Psychoanalytic Structuralism）。你可以将整个职业生涯都投入掌握这些所有的方法上，而从来没有使用过其中的任何一个。

在这篇文章中，笔者不想提出另一种观点。取而代之的是，笔者希望去阐明自己所认为的我们有关戏剧分析的普通方法，当它独立于像弗洛伊德学派或者批判理论这种具有明确规定的哲学或者科学思想学派种类。把评论从这些更大的事业中剥离开来，笔者不认为它不再是一种认知活动。相反，它是一种具有自己的目标和标准

的认知活动。笔者将试着进行总体地概述，并将其适用于蹲剧团（Squat）的《安迪·沃霍尔的最后的爱》（*Andy Warhol's Last Love*）。

笔者将自己认为的普通方法称为"有机批评"（organic criticism）。选择这个名称有如下几个原因。首先，笔者是一个保守的人并且这个名称有一个传统的链环，可以勾连起谢林（Schelling）、柯尔律治（Coleridge）和鲍桑葵（Bosanquet）。更重要的是，"有机"是一个非常有用的隐喻。它暗示了一个生态系统，其中每种构成元素都有一个角色或者功能。笔者想要说评论开始的前提是一部戏或者一场遂行是一个相类似的系统。它的构成元素——文本、舞台调度、灯光和动作——促成了一种统一的效果。

笼统地讲，分析是一种假设，它断定一部戏的主要构成元素之间的作用关系。一个有机批评将会假设一部戏的目的或者效果，这样该部作品的主要构成元素可以被看作达到目的的一套协调的手段。更具体地讲，笔者稍后将会假设《安迪·沃霍尔的最后的爱》的主题就是把语言与死亡联系起来，并且该主题统一了这部戏的各种不同的构成元素。

有机批评将条理性作为其指导性分析术语。当然，条理性的根源不需要叙述。参考迈克尔·科尔比（Michael Kirby）的《身份控制》（*Identity Control*）。它是一系列分隔的表演片段，涉及询问、无解释的暴力行为和对神秘组织的影射。纵观整部戏，没有一个事件与接下来的事件有因果联系，并且四位演员似乎都没有表演相同的、连续的角色。然而，这些场景在一种冷酷的、专业的暴力背景下，凑在一起产生了一种有条理的效果、一种疑案的诡异感觉。

有机批评家的任务就是指出《身份控制》中的不同构成元素是

如何促成了它的整体效果。简要地讲，疑案的感觉是由这样一个事实触发的，即所有的场景都是间谍和犯罪故事流行的主题。但是，更深入地讲，呈现的风格迫使观众在一种非常基本的认知水平上不断地去琢磨到底发生了什么事。文本压制了每个场景的背景细节：这些角色是谁？他们想要干什么？他们来自于哪里？并且，重复使用难以捉摸的人称代词（恶毒的、未知的"他们"），这些不确定的提及放松了观众对戏剧角色的"身份控制"，进而放松了对戏剧动作的"身份控制"。这部戏自身变得令人困惑，持续地增强了疑案表演片段的效果。

虽然有机批评通常假设主题是一种统一的手段，上面的例子应该表明了促进一种特质的生动经验是另一种目标，即解释可以归因到一部作品上，以阐明其统一性。这种额外的例子就是伊冯·瑞纳（Yvonne Rainer）的各种各样的还原策略，它们代表了一连串相协调的技术，使观众意识到遂行的身体特质。

有机批评似乎是保守的，特别是因为它依赖于像统一性和条理性这样的术语。由于一些原因，部分形而上学的、部分意识形态的和部分精神分析的原因，几位有影响力的法国评论家将不统一、矛盾和碎片化作为分析的主要焦点。这种方法的一个样本摘录自古伊·斯卡佩塔（Guy Scarpetta）所写的《泰尔·奎尔》（*Tel Quel*）中的一篇文章，它作为理查德·福尔曼（Richard Foreman）的《巴黎大道》（*Blvd. de Paris*）所散发的节目说明的一部分。斯卡佩塔写道：

> 福尔曼的风格倾向于被理解为有关"正在进行中"的各种各样的戏剧行为准则的间接经验……演出风格变成一种对剧本

的阅读（以这种方式进行歪曲和倍增），而文本自身是破碎的、分割的和部分的。

对斯卡佩塔来讲，福尔曼正努力显现在传统戏剧中被压制的异质性和不统一。当然，问题就是斯卡佩塔的流行的评论风格中碎片化的概念是否与有机批评中统一的中心概念不一致。笔者认为两者没有差别。有机分析通过搜寻一部戏中不同构成元素之间的条理性而承认作品的异质性。矛盾的是，斯卡佩塔对福尔曼的诠释听上去与有机分析相像的令人可疑。因为斯卡佩塔解释了福尔曼对传统戏剧的各种各样的背离是如何累积地作用于明确表达一组相互关联的、令人联想起拉康（Lacan）和巴尔特（Barthes）所拥护的那种主题。

虽然有机主义的概念在理想主义的摇篮中繁荣，但它被视作评论的合法性是不依赖于与其历史上相关的哲学，强调这一点很重要。构建有机分析的基础要考虑两件事情——观看遂行的目的和评论的目的。遂行至少是静观的对象。这表明了如果它们要被接受，就需要某种条理性。确实，否则它们是如何被静观的？

评论的目的至少是给观众提供观看遂行的方法。评论家不是报告观众实际上是如何对遂行进行反应的心理学家。评论家更类似于教师，在静观一部戏的各种不同的构成元素的框架内教导观众。这暗示了评论家或者通过揭示有关一部戏的组织的进展，或者有时通过遗憾地宣布这部戏是没有逻辑的，也就是说反对静观，来参与到讨论的条理性。换句话说，有机分析被这样一个事实所证明，即评论的目的是为了帮助观众理解这部戏进行的目的。

我们如何开始有机分析？原则上来讲，答案是简单的。既然你

的目标是详细解释一场遂行的主要构成元素之间的基本关系，那么首先挑出主要构成元素。但是实践却又是另一回事，因为主要构成元素通常是有着质的不同的事物——戏剧主题、动作、演出风格和措辞等等。

在《安迪·沃霍尔的最后的爱》中，这个问题被最小化了，因为主要构成元素是非常显著的。例如，这部戏的每个部分都对应着不同的传播媒介。第一部分中录音机及接下来的留声机占主导，第二部分是电影，第三部分中磁带和录像带占重要地位。

第一部分也因为它是在蹲剧团剧院（Squat's theater）的楼上遂行的而与其他部分不同。这部戏的剩余部分，观众移到了楼下。第三部分被分为两个部分，同时遂行。在门内，角色安迪·沃霍尔采访一位肥胖的女巫；在门外，透过表演空间后面的店铺窗户可以看到，过路人被问话，一个角色跳着醉酒的吉格舞，点着了火，并被摄像机拍了下来。我们透过房里的显示器看到了着火的细节。它像是对一部以帝国大厦（Empire State building）似乎在燃烧为模型的灾难影片的戏仿。这部戏通过不同的传播媒介和表演空间而进行的划分，给予我们一组最初的构成元素去思考，不仅包括四个大致互不关联的戏剧情节单元，而且还包括不同传播媒介和表演空间的并置。

在那些主要构成元素不是那么确定、明显的地方，可以使用其他的策略来识别出它们。这些是比较明显的。当然，戏剧表达的主要类别之间的互相关系被核实，包括文本、表演风格、演出风格等等。单词（比如科尔比的代词）、短语、动作、情节和设计的重复对主要元素来说是直接标准，也是一部作品中的一个特定因素向观众表达的强度。例如，没有一项对理查德·谢克纳（Richard

Schechner）版本的《俄狄浦斯》（*Oedipus*）或者《警察》（*Cops*）的分析是合格的，除非它将背景作为主要构成元素来加以讨论。

在一定程度上来讲，目前提供的图片都是非常原子化的。通常，一位评论家一开始会对一部戏的总体效果有一种直觉，并运用这种直觉来找出可以解释它的构成元素。在分析《安迪·沃霍尔的最后的爱》的过程中，笔者发现自己必须从最底层做起，可以这么说，从关键构成元素到它们的意义。其他人可能一开始就抓住了主题和主要构成元素明确表达主题的方法。然而这些方法都没有特权。确实，大多数分析可能将两者混合，同时在初步设想的基础上，提炼出人们对一部戏的目的的感觉和这部戏的结构。在这样的情况下，分析的目标指向一种反思平衡。

应用：《安迪·沃霍尔的最后的爱》

《安迪·沃霍尔的最后的爱》的第一部分阐述了主要的主题，它们将会在整部戏中随着不同的事物不断重复。这部戏一开始，在一个不大的表演空间中，一位身穿黑色超短连衣裙的女士坐在一台收音机前转动刻度盘，所以我们能够听到几段古典和流行音乐。这个场景是在家里。一位头戴灰色软呢帽、身穿粗花呢夹克的男士坐在床上，腿上盖着一条毯子。稍后，两位留着胡子的来客到访。他们都吸着烟、喝着咖啡。这个开场白的重要特征就是没有人说话。当然，我们也在听，不太关注任何节目的内容，而更多关注刻度盘所创造的奇怪并置、传输质量和广播员高度紧张的修辞。收音机，作为一种传播媒介，以这样的方式迷住我们的思想，并引入了传播

媒介的主题，该主题将会在接下来的戏中迷住蹲剧团。

随着第一部分的继续，该主题变得明确了，在戏剧情节的背景下增加了特别不正常的联系。一条奇怪的信息开始从收音机中发出。乌尔里克·梅恩霍夫（Ulrike Meinhof）死里逃生，她解释说当她挂在牢房的绳索上时，一个外星生物救了她。她重复地指导地球上的革命者们通过利用流行传播媒介来公开他们的死亡，这样星际革命委员会将会知道何时何地去接走他们。这里所清楚阐明的传播媒介和死亡的联系，将会随着戏的展开而经历连续的提炼。

在这一点上，戏剧情节的两个构成元素有特别重大的意义。戴着软呢帽的男士跪在女士面前。她把她的长袍套在他的身上，碰掉了他的帽子，一头飘逸浓密的褐色头发从帽檐下掉落下来。这位女士将她的长袍的褶边钉在地板上，并且把衣服缝在一起，完全围住她的恳求者，直到只剩下他的头发伸出来。这个意象暗示了一个巨大的妊娠。左轮手枪的巨大枪声回荡。女士倒下了，她的死亡象征性地与杀死她的凶手、这位男士的形象的出生联系在一起。他站起来，打开了留声机，播放了一段有关绞刑的录音。这不仅使你回想起梅恩霍夫的死亡，还充当了通过传播媒介公开的死亡如何被赋予意义的例子。死亡可以不仅仅是一件暴力事件，它可以变成一种象征。这种观点贯穿整部戏。这位女士的处决，作为一种可以识别的出生仪式的一部分，阐述了蹲剧团对作为象征主义的死亡的深刻关注。

当录音播放时，我们看到一位蹲在桌子底下的男士的轮廓。他点燃了桌布，桌布伴随着一声巨响爆炸了。他跳跃过火焰，好像被一场来自废弃的银行或者仓库或者军火库中的爆炸所逼迫，以此来暗指革命死亡的主题。一个外星生物，正如梅恩霍夫所承诺的那

样，来接走这些革命者们。她穿着银色的装扮，怀孕了，伴随着一根勃起的阴茎从她的腹部反常地突出来。

在这里，死亡和传播媒介的主题，不仅通过来自死者的信息联系起来，而且还通过这样一种观念联系起来，即死亡，特别是革命的死亡可以作为一条信息。第一部分同样涉及对明确边界的重复越界——这个外星生物既是男性，又是女性；生和死似乎没有被鲜明地划分；同时，表演空间也是蹲剧团的生活空间，那些具有日常生活的、而不是歌剧或者戏剧的节奏的许多情节使得这一事实变得易于察觉。越界的主题在第三部分变得特别清晰，这位女巫阐述了她的宗教——一种乌托邦式的、泛神论的综合体，拒绝像善/恶、人/自然和男/女的二分法。

第一部分的结尾几乎按照字面意义解释了穿过明确边界的概念。当外星生物到来时，我们听到了发电站（Kraftwerk）乐队的音乐，它的电子音色与有关星际委员会的科幻小说恰当地混合在一起。随着音乐变换了扬声器，它逐渐引导着我们下楼来到第二部分。第一部分对第二部分而言，就像楼上对楼下那样。两部分之间的时间通道由两个故事（该词的两种意义）之间的实际通道所象征。观众必须真正地穿过上下楼之间的边界空隙。

一旦来到楼下，我们听到了一段有关卡夫卡（Kafka）的《一条帝国的信息》（*An Imperial Message*）的译文，同时播放了一部影片。这个有关一位信使徒劳地试图传递一位死去皇帝的信息的寓言故事，明显重复了较早前的信息与死亡的主题。但是卡夫卡的冷酷意象被这部影片讽刺性地削弱了。我们首先看到了一段重新拍摄的《疯狂埃迪》（*Crazy Eddie*）的电视广告。随着这位狂热的播音员做手势，他的动作讽刺性地与对这位信使的描述相契合，都指向

他们的胸口，都在反复敲打他们的拳头。疯狂埃迪就是这位皇帝？当与电视播音员的推销并置时，剧本中这条信息"只为你一个人"的观点有种上门推销员的引诱的特色。这条来自死者的信息的讽刺性幽默，给予传播媒介和死亡之间的联系以往没有的负面内涵，就好像这种传播媒介在某种程度上是荒唐可笑的和根据死亡来进行轻蔑地识别。你也在疑惑这里是否有一个自反笑话。蹲剧团从《疯狂埃迪》那里购买了那一组令人赞叹的便携式多媒体机器了吗？

这部电影转换了意象。我们可以看到一位演员扮演安迪·沃霍尔（Andy Warhol）骑着马在曼哈顿下城转。骑马的沃霍尔似乎是另一个代表了帝国信使的形象。纽约下城（Lower New York），特别是唐人街（Chinatown），巧妙地代替了中国，成为一个庞大而难以渗透的社会的合适形象。沃霍尔遭遇了数次不幸，碰到了几个在这部戏接下来的部分中十分重要的人物。但是信息的主题不会丢弃得过长。沃霍尔停下来吃午餐。他的马被偷了，大概是那些在蹲剧团似乎无所不在的神秘组织中的一个偷的。当等待他的饭的时候，沃霍尔这位信使的脸上被扔了一块儿派。它本身就是一个信息，警告没有人能够从一位死者那里传递信息。

电影接下来的部分意味深长，因为它是明确越界的主题的延续。沃霍尔坐上了一辆出租车，停在了切尔西酒店（Chelsea Hotel）门前，在那里他遇到了他打算采访的现代版女巫。他们沿着23号大街漫步，在蹲剧团剧院门前停下来拍快照。在蹲剧团的传播媒介的清单中，照片被添加到了电影、收音机、录像和电视中。随着沃霍尔点击关闭了他的第一张照片，闪光将电影从黑白转换到了彩色。甚至更神奇的是，我们可以透过屏幕、透过蹲剧团剧院的前窗看到街道。沃霍尔和女巫在那条街道上，像真人般大小，以哑剧的

形式表演着电影的情节。

在电影的较早部分，一位男士曾试图拦截沃霍尔。一位女演员站在屏幕前，开枪把他打倒了。随着枪在三维空间中开火，受害者掉进了画面空间。换句话说，两种空间的边界，在这种代表性的系统中被否认了。第二部分以定影胶片对真人实拍片段、过去对现在、里面对外面结尾，只是为了越过这些差别。当沃霍尔和女巫结束拍摄快照、走进表演空间时，他们不再是苍白的屏幕影像，而是呼吸着的、鲜活的人物。

第三部分非常复杂，必须仔细地阐明。它继续了死亡作为象征主义被广播的主题。它同样发展了这种轻蔑的观点，即传播媒介通过扩展符号制作系统，构成了某种死亡。随着沃霍尔采访了女巫，你意识到这些人物涉及一系列超文本的典故。真实的沃霍尔是发生在 1968 年的暗杀事件的受害者。形象地来讲，他的信息或许就是那位死者的信息。瓦莱丽·索拉尼斯（Valerie Solanis），作为杀害他的可能凶手，是一位极端的女权主义者，这场未成功的谋杀可能具有某种混乱的革命的意义。在这种背景下，女巫可能就是索拉尼斯的替代品，因为剧本和某些最极端形式的女权主义都将巫术与妇女解放联系起来。这部戏以沃霍尔自己收到了一条来自坟墓的信息结尾。这条信息是由三位以媒体闻名的自杀者签发的处决信息，他们现在为星际委员会工作。它由乌尔里克·梅恩霍夫执行，就好像梅恩霍夫正在完成索拉尼斯开始的工作。虽然颁布了死刑法令，但委员会派出了外星天使去救助尸体，正如她在第一部分结尾所做的那样。

一方面连续不断地重复死亡和死者，另一方面连续不断地重复信息和传播媒介，这些都将第三部分与这部戏的其余部分清晰地结

合在一起。但问题是要弄清楚这些术语是如何彼此联系起来。例如，沃霍尔这个人物如何融入这个社会环境？他不仅被蹲剧团封为圣徒，而且还被批评。为了理解沃霍尔的象征主义的消极一面，必须牢记真实的沃霍尔被看作众多技艺高超的报道和传播媒介的操纵者之一，以及剧本强调的两个主题。蹲剧团似乎对沃霍尔的多媒体炒作的一面持不赞成态度。他带着一些问题采访了女巫，这些问题将她的非凡的信念简化为平庸。例如，他询问她的父母对她变成女巫有何反应。当梅恩霍夫来到舞台，沃霍尔试图说服她去为他安排对死者的采访。任何事都可以转换阵营。沃霍尔机会主义的性格特征和他将超自然化简化为平凡的企图，使他成为一个幽默的笑柄，一个关于媒介传播的最糟糕的例子，即传播媒介的将任何现象都简化为陈词滥调的能力。

真实的沃霍尔也与一场几乎使偷窥癖成为一种英勇的姿态的大众传媒的庆典联系起来。这似乎与蹲剧团有关，因为在他们对传播媒介的关注中，他们表现为对偷窥癖持批评态度。第三部分在一个店铺的巨大窗户前表演。走过的人们停下来，透过玻璃窥视，他们通常把手窝成杯型以便更好地观看。观众看着这些偷窥狂们[1]的困惑，笑了起来。偷窥者们被当场逮捕，变成滑稽人物，在数量上和智慧上都输给了观众，而观众则因着这群乡巴佬的滑稽动作狂笑。但蹲剧团并没有让观众独善其身。在结尾时，没有放下幕布，取而代之的是放下一面镜子，把观众自己的形象反推给他们。随着观众呆呆地盯着自己看，场景和观众之间的界限被打破了。观众挤在一起，尴尬地坐在硬背椅子上，像拍毕业照那样般看着，那种滑

[1] 原文为 these peeping Toms，指偷窥者汤姆，传说为英国 Coventry 一个裁缝，因偷看 Lady Godiva 裸体骑马过市而致双目失明。——译者

稽的偷窥者的样子不亚于过路人。

虽然他们批评沃霍尔所代表的方方面面，但是蹲剧团最终还是把他收入他们的圣徒传记中。分析的任务就是去详细解释这种明显的矛盾。一个重要的构成元素就是蹲剧团似乎在许多方面都与沃霍尔相类似。当他采访女巫时，全体演员在采访步行者。并且和沃霍尔一样，蹲剧团作为一个团队，也擅长利用多媒体。更深层次地讲，有一种强有力的艺术纽带。蹲剧团和沃霍尔都赞美平凡和日常生活。在《猪，孩子，火！》（*Pig，Child，Fire*！）中，喂孩子吃晚餐几乎就是这场遂行的全部动作。正如沃霍尔的《皇帝》（*Empire*），他们参与到缩小再现与现实之间的差距之中。

但是蹲剧团也致力于制造象征主义。例如，他们将终极现实即死亡转化为意义。因此，蹲剧团似乎处在两种看起来视为矛盾的术语的平衡状态。一方面，传播媒介作为一种普通的代表性系统，可以杀死现实。这是死亡与语言之间的传统联系的后果。因为经验的贫乏、变化的生活冻结成僵化的模式，所以担忧再现的过程。蹲剧团对沃霍尔的形象的矛盾心理，对他们来讲，像一个他们的艺术中的基本悖论那样运行。他们试图去越过再现与现实之间的界限，但是却难以摆脱这样的担忧，即如果这样做，现实将会被简化为"仅仅"是象征主义。这部戏中其他所有角色所预示的在范畴上的越界，最终落在再现和现实之间。它承担了这样的焦虑，即丰富的经验将会被艺术所出卖。《安迪·沃霍尔的最后的爱》是怀疑象征制造的象征制造者们的作品。通过"制造"现实——或者现实的一部分，像死亡——艺术试图获得隐喻地杀死现实的可能性。蹲剧团将艺术和经验当作对立面来超越，而他们担心带着这种企图时其意义

可能会使经验僵化。

方法说明和争论

粗略地讲，一个有机分析有两种活动：对主要构成元素及其场景的变迁的描述，加上那些构成元素之间的相互关系的假设。毫无疑问，该活动的第二部分，即假设，它是最神秘的。它从哪里来？

在上述分析中，大部分假设都保留到了最后一段。人们认为这场戏的统一在于现实与再现之间的紧张关系，由于担忧两者不仅不相匹配，还自相矛盾地无法效仿，以至于再现、也就是说语言，在一个非常宽泛的意义上讲，使现实枯竭了。简而言之，一个通过识别语言与死亡之间的隐喻而表达出来的主题，被用来使这部戏合乎逻辑。但笔者是如何知道要去假设这一主题的呢？

你可能怀疑这个特别的主题是笔者最喜欢的观点之一，并且笔者仅仅是将其植根于一部无助的戏。虽然有值得尊敬的西方思想传统将再现和经验视作对立，但笔者不是它的支持者之一。无论是对这种观点的忠诚，还是对其真实性的信念，都没有让我将其归因于蹲剧团。笔者知道在我们的文化中流行着的这种观点非常之重要，但更为重要的是，对该主题的推测会使主要构成元素之间的关系变得易懂。

在有机分析中产生假设，没有机械的方法。但是很难想出许多非常发达的认知事业能以自动编程的方式进行探索发现。然而，这并不意味着有机批评家可以自由地假设他或她喜欢的任何东西，因为每种假设都可以根据特定的标准来评估其充分性。

第一条标准由有机批评的本质所产生。既然有机批评开始于假设一场遂行有系统地合乎逻辑，一个好的这种评论就会根据有目的的效果或者主题而吸收或者合并尽可能多的构成元素。因此，全面性是任何有机批评的关键属性。证明一种分析忽略了一个主要的构成元素是批评它的一种方式，在某种情况下，也是拒绝它的一种方式。

当然，如果你很模糊的话，那么很容易做到很全面。例如，说一部戏是关于人类状况的，那么它几乎总是提供了有关作品的每种构成元素的某种解释，但却是以一种相当令人不满意的方式。因此，为了防范琐碎的全面性，假设也必须是明确的。说《安迪·沃霍尔的最后的爱》是关于现实与再现的，这将是不详细的，如果不加上它将这些事件联系起来的方式的话。

说到明确性，作为另一种抗衡琐碎的全面性的力量，它是有机假设应对那些正在考虑中的遂行的独特的构成元素的必要条件。笔者认为，在谈论蹲剧团时，我们将会偏好我们的假设不聚焦在整个当代意象主义戏剧所普遍具有的那些特征上。例如，一段只讨论了遂行缺乏直截了当的因果关系的分析就会太宽泛了。

这种对独特性的需求也将会使有机批评的主要局限之一显而易见。这种方法适合于分析单独的戏和遂行，而不适合于分析一位导演或者作家，或者一个遂行团体的体裁，甚至是他们的全部作品。原因在于这种假设是有道理的，即单部作品旨在创造一种统一的效果，而艺术家的职业在方向上可能会经历许多变化，并且一种体裁的历史可能会涉及使用相同的形式来创造十分不同的效果。对个人作品的投入也限制了有机批评在处理从遂行的整体中抽取出来的部分的功效。在这里，或许理想主义的遗产显示得最清晰。

有机批评最大的危险就是过度系统化地分析作品的倾向。明确性和独特性的标准稍微抑制了这种倾向，但是需要更多的阻力。一种选择是历史主义，也就是说，我们的假设不应该将时代错误引入他们详细解释的戏中。例如，用欧洲现代主义（European Modernism）的观点讨论能剧（Noh drama）将会违反这条标准。另一种约束，虽然是个棘手的约束，是怀疑那些过分复杂的假设。当笔者第一次观看《安迪·沃霍尔的最后的爱》时，笔者试图将他骑马穿过纽约解释为对故事《戈迪瓦夫人》（Lady Godiva）的改编。这部戏涉及偷窥癖，所以笔者假设沃霍尔这个偷窥者，是偷窥者汤姆的替身，并且偷窥者汤姆因清晨骑马被判有罪。在这种异想天开的读物的众多问题中，一个明显的问题就是它所提供的联系链太过于错综复杂和临时性。有机批评家将所有的事情都合并成一个单一的系统的倾向，必然会受到难以定义的对简单解释的尊重的惩罚。

我们可以根据这些标准来比较和评论不同的分析。对它们任何一项的违规或者低分评价，都给了我们拒绝或者至少怀疑某项分析的理由。比同样全面的竞争者更加明确、更加独特的假设更有说服力。当然，这些标准不足以保证一种解释将始终比它所有的竞争者更胜一筹。我们可能不得不面对两种同样全面、同样明确等等的分析，或者两个最好的分析可能会冲突，一个更加明确，但另一个更加独特。到了这些可能性不可避免的程度时，有机批评在不确定性的王国里繁荣，但这不需要迫使我们采取批判虚无主义的普遍立场。

问题的症结在于有机批评的假设是对一部戏中多种多样的构成元素协调的最佳解释的推论，但是我们的标准可能容许不止一个极佳的解释。这意味着，从我们不可避免地被迫接受某种有机批评的意义上来讲，考虑到资料，我们永远不可能称它是有效的。数学证

明是有效的或者无效的，但是一种有机解释的力量更多的是程度问题。就它和我们的标准相比得分多少而言，它可能或多或少是合理的。然而，这不是一个破坏性的问题，因为我们的大多数认知活动关注于合理性，而不是有效性。

到目前为止，在这篇方法论的讨论中，将有机评论区别于其他方法的谈论还不够。结构主义、弗洛伊德主义和荣格主义难道就没有在他们的分析中发现统一性吗？

在第二部分，笔者的分析很大程度上依赖于二元结构。这真的是一种独特评论的例子，或者是相当隐蔽的结构主义？回答很重要，因为它将定义笔者与结构主义的不同之处，以及与像弗洛伊德主义和荣格主义等其他科学方法的不同之处。

结构主义者将会在蹲剧团发现二元对立，因为他们事前就承诺要去发现它们。事实上，鉴于他们对人类思想的观点，结构主义者将期待发现作为任何人类象征性活动的基本组织原则的二元对立，或许除了最科学的活动以外。

笔者作为有机评论家的立场是不同的。笔者在观看一部戏的时候发现了二元结构，而不是在观看这部戏的时候寻找二元结构。有机主义者承认二元结构是一部给定的作品可能会调用的众多组织方法之一，而结构主义者则必须坚持二元对立是唯一的方法。结构主义者的方法是倾斜的，方向是从他们的理论移动到戏。

为了给这种倾斜贴上标签，人们被诱惑去说结构主义评论依赖于戏之外的事物。但是如果这暗示了有机评论家并不走到作品之外，这种标签就是具有相当误导性的。因为有机主义者需要大量有关戏剧惯例和象征符号的文化内涵方面的外部信息，例如安迪·沃霍尔，以便详细解释一部作品。有机主义者关注于解释一部戏作为

一部戏的特殊意义，而结构主义者则致力于显示这部戏作为人类思想本质的一个例子的普遍意义。

弗洛伊德主义和荣格主义也有相类似的故事。观看《安迪·沃霍尔的最后的爱》时，荣格会将原型作为分析的中心，比如雌雄同体。与此相反，弗洛伊德会寻找性心理残留，大概会从内外关系追溯怀孕意象和休止符，以作为出生创伤的象征。在实践中，这些方法已经致力于发现他们的理论是被证实的，他们将常常会扭曲遂行以符合他们的期望，而采取的方法将会违反先前讨论过的标准。但即使他们的分析从有机主义标准看来似乎是恰当的，他们也将会与有机假设不同。因为他们所假设的意义，最终是关于人类经验的普遍结构，而不是这部戏的特殊结构。

当然，像田纳西·威廉斯（Tennessee Williams）那样的剧作家可能会试图解释一种精神分析的主题。但他不必成为弗洛伊德，要在一部给定的戏中找出弗洛伊德主题。要拥护弗洛伊德主义，人们就必须在任何一部戏中都要辨识出弗洛伊德主题来。同样的观点也适用于马克思主义。把马克思主义与梅耶荷德（Meyerhold）的作品联系起来是有用的。但作为一位马克思主义分析者，就是要从阶级斗争的普遍意义上理解作品。

因为它们关注普遍意义而不考虑科学方法，这并不是笔者的目的。思想的结构、人类经验的结构和历史全部都是值得调查的话题。如果这些问题可以通过分析戏剧来得以解释，这些方法就有权将每一出戏都看成素材。但如果我们对作为戏剧本身感兴趣，笔者认为有机批评对我们的忠诚有一个更根本的要求，首先是它假设戏剧就是研究对象。

基本的戏剧理解：对詹姆斯·汉密尔顿的思考

　　詹姆斯·汉密尔顿（James Hamilton）的《戏剧艺术》（*The Art of Theater*）的出版是戏剧哲学的一个开创性事件。[1] 因为它是分析哲学传统上第一部研究戏剧的著作。就其本身而言，它将成为今后数年内讨论和辩论的试金石。任何对戏剧哲学感兴趣的人都将需要谈到汉密尔顿教授的成就。

　　《戏剧艺术》的主导思想就是戏剧遂行是一种独立的艺术形式。也就是说，戏剧遂行，就其本身而言，并不是像亚里士多德所建议的，通过贬低观看场景，而仅仅只是文学的附属，从本质上来讲它是图解戏剧文学和喜剧文本的媒介。戏剧遂行本身就是一门艺术。这种戏剧艺术的观点在西方现代戏剧实践中日益明显。而这些实践——正如戈登·克雷格（Gordon Craig）、符谢沃洛德·梅耶荷德（Vsevolod Meyerhold）、雅克·科波（Jacques Copeau）、贝托尔托·布莱希特（Bertolt Brecht）、安东南·阿尔托（Antonin Artaud）、耶日·格罗托夫斯基（Jerzy Grotowski）以及最近的罗伯特·威尔逊（Robert Wilson）所证明的那样——恰恰揭示了一直以来的情况：

〔1〕 詹姆斯·汉密尔顿（James Hamilton），《戏剧艺术》（*The Art of Theater*），（马尔登：布莱克维尔出版社，2007 年）。该文在正文中将作为插入语被引用为汉密尔顿。——原注

戏剧从根本上是一种遂行艺术。

尽管几个世纪以来，戏剧在西方一直被概念化为基于文本的艺术，但是汉密尔顿坚持认为这种传统是地域性的。其他文化中的戏剧遂行并不是对事先写好的文本的排演。此外，即使是在西方文化中，我们大多数人在观看和讨论戏剧时，也从未阅读过它们所依据的文本。对汉密尔顿而言，这支持了他的观点，即戏剧遂行是一种自律的艺术形式。除此以外，这意味着假设一场戏剧遂行的成功与否必须依据它对已有的相关文学文本执行的有效性来进行评估的批评模式是误导性的。尽管已有的文学文本可能是制作戏剧遂行的一个组成部分，但是戏剧艺术并不强制要求忠实于上述文本。

就戏剧遂行本身是一门艺术而言，它可以——并且很明显地，就像遂行小组（Performance Group）、海怪（Kraken）、马布矿场默剧团（Mabou Mimes）等团体经常做的那样——根据自己的目的改编书面文本。此外，有文本的话，则重新设计文本，这不仅仅是一种先锋实践，大多数制作产品要为自身的目的而编辑文本。例外的情况是肯尼思·布拉纳（Kenneth Branagh）的《哈姆雷特》（*Hamlet*），它没有遗漏原著一个字。因此，汉密尔顿用成分-方法来称呼文本与戏剧遂行之间的关系，相较于将戏剧遂行理解为赋予文学文本以生命的概念，这种方法的优势在于更符合现实。

当然，戏剧遂行的文本-完成模式似乎具有一个明显的优势，那就是它似乎具有一种现成的方法来识别戏剧遂行。据推测，吉尔古德（Gielgud）的遂行、奥利维尔（Olivier）的遂行和伯顿（Burton）的遂行，这些都是对《哈姆雷特》的遂行，因为它们都是对莎士比亚（Shakespeare）文本的遂行，都大致遵从莎士比亚的文

本。如果我们遵循汉密尔顿，切断了戏剧-文本之间的关系，那么我们该如何解释我们识别戏剧遂行的方法呢？也就是说，在不参考文本的情况下，我们如何识别一场戏剧遂行是《哈姆雷特》的另一个例子呢？

为了解决这个问题，汉密尔顿引入了对戏剧遂行进行基本理解的观点。按照汉密尔顿的表述，对戏剧遂行的基本理解据说仅仅涉及领会进行中的少量对话和舞台动作，以及理解从一个场景到另一个场景的转变，同时也以适当的方式对不断发展的故事做出身体上的反应（例如，该笑的时候就笑）或者对舞台上发生的事情做出夸张的表情反应。

因此，人们对场景有基本的理解：当火枪手说"警惕"时，观众会把这当作一场决斗的邀请；并且，当对手拔出他的剑时，观众会把这理解为接受邀请；此外，在剑几乎要把火枪手的眼睛挖出来时，观众会退缩，要么在火枪手暂时失去他的武器时，观众会感到焦虑；最终，观众意识到，接下来的舞台场景就是故事将要发生的事情（或者，就这一点而言，是倒叙）。

汉密尔顿将他对戏剧遂行的基本理解的一般成功条件的表述总结为：如果（1）它可以描述遂行过程中所呈现的对象，（2）当事情发生时，以正确的方式对遂行中正在发生的事情做出身体反应，或者（3）当事情发生时，对遂行中正在发生的事情采取情绪反应；那么，由此可以推出，观众可以运用这种对戏剧遂行的基本理解，通过注意到候选遂行符合与先前所遇到的遂行相同的描述，以及通过意识到它唤起了相似的身体反应或者情感反应，来识别出上述遂行的进一步发生。这种表述与汉密尔顿之前所提到的观察结果非常一致——即我们经常讨论、评价和比较戏剧遂行，而我们从未阅读

过它们用作成分的文本（也就是说，如果它们使用了预先存在的文本作为成分的话）。汉密尔顿将他对戏剧事件的基本理解的描述，与杰拉德·列文森（Jerrold Levinson）所倡导的、被称为"关联主义"或者"级联主义"（concatenationism）[1]的音乐哲学观点进行了比较。

汉密尔顿坚持认为，观众对作品的描述如果要被确认为是所谓的理解，需要一定程度的主体间一致性，并且他仔细解释了观众之间的关系以及遂行团体的凸显策略是如何促成必要的趋同。

此外，汉密尔顿不仅仅关注基本的戏剧理解，而且还探索有关戏剧理解的更深层次及其可能性的条件，包括解释、最终达到他所称为的对戏剧遂行的充分欣赏（full appreciation of a theatrical performance），他认为这包括"对创作过程的重构，（创作过程）从整体上和细节上解释了一场特定的戏剧遂行是如何产生的，无论它是成功的还是失败的"。即使满足这些高标准的对戏剧遂行的欣赏的例子不多，汉密尔顿通过这一表述，仍然抓住了一个重要的调节标准。

在汉密尔顿对戏剧艺术的表述中，我觉得最难把握的方面是他对基本的戏剧理解的概念。正如他所阐明的，这是一段极短的表述，如果一个人理解舞台上过去和现在的一小段对话和动作以及它们之间的联系，那就足以理解一场戏剧遂行。被明确排除在外的是观众在理解戏剧的过程中所使用的任何大范围的结构。当然，汉密尔顿并不否认，人们调动对这种结构的知识提高了人们对遂行的理解。他只是拒绝这种提议，即通过观众对大范围结构的知识丰富的

〔1〕 杰拉德·列文森（Jerrold Levinson），《此刻的音乐》（*Music in the Moment*），（伊萨卡：康奈尔大学出版社，1997 年）。——原注

理解算作对遂行的基本戏剧理解。

我不认为汉密尔顿为他的极简主义提供了论据。我也不会推测他希望我们把他的表述看作纯粹的规定。然而，它至少与我的直觉产生摩擦（尽管我承认这可能是由于我未能理解大范围的结构的观点）。因此，只是为了澄清这一点，请允许我说出一些我的担忧。

请想象一件先锋遂行作品，叫作《15》，其内容是一位男士静静地躺了30分钟。在这场遂行中，每隔2分钟就会随机响起一声极其响亮的、刺耳的警报，就像20世纪70年代理查德·福尔曼（Richard Foreman）的作品中的蜂鸣器那样。《15》中一共有15个声音事件。进一步想象一下，观众中有几位来自霍博肯（Hoboken）的青少年，他们被吸引到格兰街上（Grand Street）的这个先锋会场，因为他们听说在实验戏剧作品中，人们经常脱掉衣服。对他们来讲很遗憾，《15》中并没有裸露行为。

在我看来，按照汉密尔顿的表述，我们必须相信这些来自新泽西州（New Jersey）的孩子们对《15》有着基本的戏剧理解。他们肯定可以毫无疑问地描述他们的所见所闻。此外，警报声是如此之大，以至于每次响起，他们都会被吓一跳，从而确保他们会以恰当的方式对这场遂行做出身体反应。然而，我怀疑我们中的大部分人会否认他们对这场遂行有着基本的理解。事实上，当他们回到霍博肯时，他们告诉朋友，他们一辈子也搞不清楚发生了什么。

此外，我认为他们是对的，因为他们缺乏基本理解《15》所需要的那种大范围的结构的知识，特别是《15》属于某种先锋遂行类型，让我们假设，这种类型致力于揭示戏剧遂行的反射性基本元素，诸如身体和声音。在我看来，任何缺乏相关的大范围类型结构知识的人都无法对《15》产生一种基本的理解，因为我怀疑大部分

观众，站在来自霍博肯的男孩的立场上，会首先承认这一点。

当然，这是一个虚构的例子。但我认为根据一出真实的戏剧也可以得出相似的观点，如欧仁·尤内斯库（Eugene Ionesco）的《犀牛》（*Rhinoceros*）。同样地，我们感兴趣的观众在戏剧方面是幼稚的。但是，他们能复述故事情节，他们理解故事的转变，因为越来越多的人变成犀牛，并且横冲直撞。他们嘲笑各种各样的荒谬，并不是因为他们理解这种讽刺，仅仅因为正如他们所说，这一切都太疯狂了。这些观众并没有意识到这出戏剧是一则预言，预示着社会批判。他们完全忽略了人们像兽群般移动和如动物般沉默的象征意义。

在我看来，理解的概念，无论是基本的还是其他的，都涉及理解事物的各部分之间的关系。如果这是一台汽车引擎，那么理解它就需要领会诸如活塞和火花塞之间的关系。如果我们在思考一段论述，那么理解就需要认识到各部分彼此之间以及部分与整体之间的关系——谁修饰谁以及这一切意味着什么。如果这段叙述是一个论证或者解释，那么理解就涉及知道所断言的理由，以及明白为何它们是理由。同样地，如果这段论述是叙事性的，那么理解这个故事的前提就是，人们知道什么引起了什么以及在什么地方所引起的是行动，这就需要人们领会行动背后的原因和动机。

艺术作品，包括戏剧艺术作品，是由创造者的艺术行动构成的。因此，理解戏剧艺术作品，就需要理解艺术家（创造）行动的原因——他的创造——并且明白作品的各部分彼此之间以及部分与整体之间的关系。

如前所述，无论是《15》的青少年观众，还是《犀牛》的成年观众，都不知道是什么使得他们各自的遂行的各部分连贯起来。他

们没有理解艺术家想要表达的意思。因此，他们似乎对相关的遂行没有丝毫理解。

正如先前的《15》和《犀牛》的例子所显示的那样，汉密尔顿的基本戏剧理解的观点似乎既不要求理解作品各部分彼此之间以及部分与整体之间的关系，也不要求理解支撑这些关系的理由。但是，这无疑表明，汉密尔顿头脑中的精神状态甚至不等于基本的理解，因为它根本就不是理解，确切地说，正如这个概念通常被理解的那样。

汉密尔顿的基本理解似乎所要求的一切，是观众能够背诵出对舞台上所发生的事情的准确描述，以及以恰当的感情对遂行做出反应（诸如当有人从黑暗中跳出来时感到吃惊）。这实际上意味着如果一个人能够记住和背诵出遂行的事件的顺序，那么汉密尔顿就会说这个人基本上理解了这场遂行。然而，对一个学习逻辑的学生而言，如果他能够背诵出一个证明中的所有步骤，但是却不能提供这些步骤的理由，那么我们绝不会说他对这个证明有任何的理解。同样地，如果一个学生通过机械记忆能够背诵出一首诗中的所有单词，但是却不知道为何这一节的意象跟在另一节的意象后面，那么我们不能说他理解了这首诗。

同样地，那些目睹了《15》的青少年能够说出在遂行中什么发生在什么后面，但是他们对《15》为何会连贯成一个有意义的戏剧事件没有概念。通常我们不会说他们对所看到的有任何理解，当然也不会说他们对他们所看到的有任何戏剧理解——也就是说，对戏剧意义的理解。因此，我担心汉密尔顿关于基本的戏剧理解的概念充其量是个新词，尽管这个词远比建议的要更加混乱。

同样地，《犀牛》的许多基本观点掠过前面所讨论的假定的观众。当然，根据汉密尔顿的表述，我们必须相信他们具有基本的戏

剧理解。但是，在我看来，他们没有从最基本的层面理解这出戏剧，就《犀牛》而言，这涉及认识到它是一则寓言。而且，我认为甚至是那些想象中的观众也会承认，他们会向家里的朋友报告说，他们花大钱去看的那些戏剧鬼把戏是多么荒谬和毫无意义。此外，否认这些人理解了《犀牛》的一个主要原因就是他们没有把它归入正确的范畴，即寓言范畴。

如果我将一种体裁或者类型（诸如寓言）的成员身份认定为汉密尔顿所回避的那种大范围结构的一个例子是正确的，那么将这种大范围结构的使用排除在基本的戏剧理解的元素之外似乎是不明智的。至少在某些时候，这些大范围的结构在观众理解他们所看到的事情中发挥了作用。

正如以这样的套话——你听说过这个吗——作为笑话的开场白，告诉观众需要一种喜剧框架来理解接下来的内容一样，在许多情况下，了解戏剧遂行的体裁或者类别也是如此。例如，意识到我们正在观看的是一部黑色喜剧，就决定了我们由始至终理解少量的对话和行动的方式。[1]

同样地，在戏剧遂行中的某种叙事转变，对观众来讲可能是连贯的和有说服力的，仅仅因为它们所属于的体裁。诸如，在一些宗教场景中，一些坏人的皈依经历，一旦耶稣出现，他们的生活就扭转了一百八十度。此外，体裁似乎并不是人们为了确保对戏剧遂行的基本理解而利用的唯一的一种大范围的结构。某些非常普通的、

[1] 当然，理解一场遂行涉及一种预期的感觉，即什么样的事情是属于接下来可能发生的事情之一，并且清楚地知道这场遂行的体裁或者类型有助于此。知道《捕鼠器》（*The Mousetrap*）是一部推理剧，我们就会跟随戏剧的行动去寻找线索。我怀疑我们是否会说，一个在《捕鼠器》的遂行过程中，没有密切留意线索的观众，是带着理解，甚至是基本理解在看戏的。——原注

跨体裁的、首要的叙事结构，对于许多讲故事的戏剧遂行的基本理解而言，也将似乎是必不可少的。

许多戏剧遂行都是通过摆出问题来进行组织的，而这些问题又是由叙事来进行回答的。例如，困扰底比斯（Thebes）的瘟疫能够被驱散吗？为了回答这个问题，我们必须回答其他的问题，诸如谁杀死了拉伊俄斯（Laius），谁是俄狄浦斯（Oedipus），等等。当这部戏所提出的所有突出问题都得到回答时，这场遂行也就结束了。理解《俄狄浦斯王》的遂行涉及理解舞台上逐步发展的信息有助于回答这些首要问题的方式，或者有助于在回答主导性问题的过程中提出新的问题的方式。

通常，这种问题/回答的结构是大范围的，它可能跨越整场遂行。也就是说，在第一幕提出的问题可能要到最后一幕才会被回答，在开场和高潮之间可能会有很多介于中间的问题使观众全神贯注。然而，理解高潮需要认识到它回答了一个贯穿整场遂行并隐藏在行动背后的问题，即使这个问题在开场以后的许多场景中都没有被提及过。[1]

不管怎样，汉密尔顿的描述似乎排除了这种大范围的叙事结构在观众随着故事的展开而理解它的过程中所起的作用，因为我所谈论的这种叙事联系不只是涉及从一个场景转移到下一个场景。相关问题的联系可能从开场跳到结尾，在许多介于中间的、时时刻刻的转变中保持着沉寂，按照汉密尔顿的描述，这些转变构成了基本戏剧理解的相关对象的本质。然而，似乎有理由坚持认为，跟踪使故事得以生动的、大范围的叙事问题方面的新兴元素是对理解戏剧叙

〔1〕 进一步探讨这种常见的叙事形式，参见诺埃尔·卡罗尔（Noël Carroll）发表在《哲学研究》（*Philosophical Studies*）第 135 期上的文章《叙事闭合》（"Narrative Closure"），2007 年。——原注

事的真正考验，汉密尔顿对基本戏剧理解的概念似乎不够丰富。

汉密尔顿对基本戏剧理解的表述在叙事理解方面存在不足的说法，你可能觉得很奇怪，因为讲述叙事的能力是他的必要条件之一。然而，回顾性地讲述叙事的能力并不是一场针对观众是否理解了时时刻刻发展的叙事的公平的考验，因为一个白痴学者也可以通过死记硬背来重述故事中事件发生的顺序。事实上，奇怪的是，汉密尔顿只是要求回顾性地重复故事的能力作为对基本戏剧理解的考验，尤其考虑到他强调的是时时刻刻的处理。然而，我坚持认为如果他真的关注观众如何理解戏剧叙事，那么他将不得不承认，他们经常利用的叙事结构要比他所允许的狭窄的注意力更加广泛。

似乎我对汉密尔顿关于戏剧遂行的基本理解的表述是不公平的，因为到目前为止，我只是在讨论他所称为的"最低的一般成功条件"。也许如果我考虑一下他对必要条件的扩展表述，类似于前面的反对意见就可以避免了。因为在他的扩展表述中，汉密尔顿要求观众发现叙事转变是有说服力的和可理解的，当然，有件事使得叙事的转变是有说服力的和可理解的，那就是它回答了较早前提出的、事实上往往早于先前的场景的问题。然而，汉密尔顿不能以这种方式来呼吁说服力，因为对他而言，观众理解舞台上发生的事情，是"通过时时刻刻感知片段间的片段和转变是有说服力的"，而这至少，我理解为与更大的问题和回答的叙事网络无关。

汉密尔顿指出，他倾向于对戏剧遂行的基本理解进行严格表述，这在某种程度上支持他在识别戏剧文本的问题上的看法。由此可以推定，如果我们可以将先前的描述与后来的表演相匹配，那么我们可以将这场遂行识别为是对先前的遂行的重复。然而，我不认为这是识别相关遂行的充分条件，即使我们增加了身体和/或感情

的反应的内容。因为很容易想象出一种对音乐剧《皮廓德号》（*Pequod*）的描述，它的描述和感情共鸣与对自来《白鲸记》（*Moby Dick*）的相同事件的乏味演出的描述，甚至与对捕猎白鲸的哑剧演出的描述，是相一致的。但是我怀疑很多人是否会愿意将这三部作品视为是相同的戏剧遂行的实例。

从心理上来讲，观众会基于我们记忆中对先前的事件的描述，而将今晚的遂行识别为和昨晚的遂行一样的戏剧遂行。毫无疑问，汉密尔顿的这一说法大体上是正确的。然而，这不能解决这样一个哲学问题，即什么样的标准使得两场遂行成为相同的戏剧遂行的实例。因为我们的描述通常会模糊到足以容纳比我们在集水池中想要的更多的遂行，而且（我们的描述）在观众间是变化的，其变化达到了有可能创造对"相同"的遂行完全不同的作品的程度。

因此，尽管可能只是基于误解，我担心汉密尔顿关于戏剧遂行的基本理解的概念将不可能达成他想要做的工作，即作为识别遂行的基础。事实上，我担忧汉密尔顿关于基本戏剧理解的表述太过于狭隘，因为它否认了大范围的戏剧结构在基本的戏剧理解方面的任何作用。正因为有时正如我希望我已经说明过的那样，大范围的结构会有助于我们对戏剧遂行的基本理解。

我也不能理解汉密尔顿把大范围的结构从基本的戏剧理解中驱逐出去的动机。毕竟，他想要避免的是使识别戏剧遂行依赖于事先存在的文学文本，但是我所援引的大范围结构并不是文本，那么，为什么汉密尔顿觉得必须放弃它们呢？

译后记

诺埃尔·卡罗尔（Noël Carroll）教授，是美国当代著名的分析美学家、艺术理论家，美国美学学会前会长。他生于 1947 年，于 1970 年获得匹兹堡大学哲学硕士学位，1974 年获得纽约大学电影艺术硕士学位，1976 年获得纽约大学电影艺术博士学位。后又师从著名的分析美学家乔治·迪基，于 1983 年再次获得伊利诺伊大学芝加哥分校哲学博士学位。

卡罗尔教授是个丰富多产的哲学家，其研究涉及人文学科的众多领域，包括电影理论、视觉艺术理论、社会文化理论和艺术哲学以及美学等，均取得了丰硕的成果。他的重要著作如《超越美学》《大众艺术哲学论纲》《分析美学导论》等已译成中文出版。目前，中国学界开始出现对卡罗尔思想的研究，但主要集中在艺术批评理论、意图主义观念研究、历史叙事研究和美学思想研究等方面，鲜少有人注意到卡罗尔教授在戏剧理论上的成就。

本书主要介绍诺埃尔·卡罗尔的戏剧理论，绝大部分内容属于首次在国内出版。全书共分为三个部分：第一部分主要是卡罗尔于 2015 年 12 月在上海戏剧学院所作讲座"论亚里士多德《诗学》"的中译文。这是卡罗尔教授应邀专门为上海戏剧学院撰写的，其有关研究内容和观点通过本次讲座在国际上首次公开，讲座口译由本

人担任。在这次讲座里，卡罗尔教授主要运用分析美学的方法详细讨论了亚里士多德的悲剧概念，以及悲剧基本情节结构、悲剧价值和意义、卡塔西斯的真正含义、悲剧诸成分的探讨、悲剧定义的关键术语等，分析非常精彩，处处珠玑。这是《诗学》研究的一个典范之作，为英美学界《诗学》研究的最新最前沿成果。第二部分主要收集了卡罗尔教授在戏剧哲学方面的研究和思考以及他应用叙事学、伦理学等方法对当代西方某些重要剧作的研究分析。尤其想提请读者注意他对戏剧二重性的论述，以及他对《枕头人》等剧作的深刻分析。第三部分主要是卡罗尔教授在 2003 年出版的 *Living in an Art world* 一书有关戏剧部分的中译文。在该部分，卡罗尔教授着重论述了戏剧与遂行的关系，以及划分遂行的两条主线——艺术遂行和遂行艺术，他对这两条主线的介绍和分析非常清晰且具有重要意义，他还对某些演出、戏剧团体和重要的遂行艺术家们，包括生活剧团、谢克纳、彼得·布鲁克、科尔比的结构主义戏剧等进行了评论和回顾。国内少见介绍和评述美国 20 世纪下半叶戏剧发展的文章，卡罗尔教授是 60 年代开始的西方戏剧遂行转向的亲历者见证者，也是记录者和研究者，他对当代戏剧的观察和分析值得我们重视。

本书在卡罗尔教授的指导下收集了迄今为止他所撰写的几乎全部戏剧论文。分章目录和排序也经他亲手审定。

卡罗尔教授是我敬爱的老师，和我保持着频繁的学术联系。本来作为师生之情的表达，应该由我本人将全书译出，可惜杂务缠身，令我感觉无力独立完成。幸得唐瑞、章文颖两位女士鼎力相助，半年之内即将全书译成，在此必须向她们表达我最诚挚的谢意！

具体分工是，第一章由本人译出，第二章内《哲学与戏剧》一文由章文颖译出，其余各章节包括序言均由唐瑞译出。全书经过本人仔细校阅。书中如有翻译错误，请读者诸君不吝赐教！

倪胜

2020 年 2 月 23 日于柏林自由大学